彈指之間

GUITAR HANDBOOK

潘尚文 編著

- **入門** 吉他彈唱、演奏入門教本，基礎進階完全自學。
- **詳盡** 精選收錄中文流行、西洋流行等必練歌曲。
- **攻略** 理論、技術循序漸進，吉他技巧完全攻略。
- **專業** 譜面清晰、圖文並茂、解義正確、一目了然。
- **影音** 掃描書中二維碼（QR Code），即可同步觀看範例教學影片。
- **編曲** 最佳彈唱編曲，擺脫不合邏輯的編曲方式，曲曲皆能彈能唱。

內容簡介

民謠彈唱・勁爆電聲・吉他演奏・字字珠璣・曲曲經典

序
Introduction

在筆者從事吉他教學工作、參與各類型吉他講座中，最常被詢問到的問題，便是如何突破彈吉他的瓶頸？所以在這本書的開頭，筆者就個人經驗來和大家談談這個問題。

一 捨棄會讓人偷懶的移調夾（Capo）

Capo的使用固然可以讓歌曲彈奏簡化，但是太過簡易的彈奏，卻是阻礙技巧進步的最大原因。所以筆者建議大家多彈彈其他的調，嘗試另一種方式的詮釋。

二 工欲善其事，必先利其器

可能在你彈奏多年的吉他後卻驚訝地發現，阻礙你進步的竟然是你的吉他。所以在你進步的同時，你可能需要選擇一把適合你彈奏的吉他。好吉他除了能讓你得到好音色外，更重要的是好彈，至少不會虐待你的手指頭！但是，當然的，好吉他的造價通常也比較昂貴。

三 不要疏於音階的練習

任何技巧的根基必定在於手指的靈活度，而這點卻是許多民謠吉他手所欠缺的，不要排斥任何音階的練習，這麼一來才能活用吉他。

四 熟悉樂理知識

學習樂理除了能充實自己的音樂知識外，更重要的是，要能大膽地使用和弦及音階，這樣才不會造成學了一大堆卻不會活用的窘境。

五 多抓歌，讓自己的教材不至於匱乏

我認為，抓歌是進步的最大利器，因為抓歌可以偷偷學習到別人的吉他彈奏技巧及編曲方式。如果你有七分的模仿力，再加上三分的創造力，那就太完美了。

寫到這裡，我想每個人所遇到的瓶頸都不同，有的人可能還停留在四個和弦（C、Am、Dm、G7），有的人則是找不到喜歡的教材。不過，無論如何，筆者都希望這本書能夠讓各位朋友對民謠吉他的彈奏有一個通盤的瞭解，進而對突破瓶頸有些許的幫助。

本書的出版要感謝麥書國際文化事業有限公司的各位同仁，運用電腦排版，突破傳統的譜面設計，給人耳目一新的感覺。更感謝各校吉他相關社團老師及學生們，及各位讀者們的支持，謝謝大家！

潘尚文

2024.1

如何使用本書

How to use this book

　　屈指一數,從筆者的第一本著作《音樂精靈》一直到本書《彈指之間》,算一算已經邁向第二十三個年頭了,在從事著書及教學的這幾年當中,筆者深深感覺到國內吉他音樂的起伏與變遷。就如同經過了校園民歌到現在的流行歌曲;從過去的類比式錄音到現在的數位化錄音;從一個人唱歌的民歌西餐廳到現在以樂團為主的 PUB;從以前 Jim Croce 到現在乏人問津,箇中滋味,點滴在心頭。時代在變,音樂在變,也意味著教材也需要改變。所以在這次的修訂版次中,筆者也大幅修改了彈指之間部分內容,特別是在歌曲的應用上,相信更能符合彈奏者的實際需要。

　　在這本書裡,筆者以多年的吉他彈奏經歷及從事專業音樂相關工作的經驗,例舉了許許多多流行歌曲的吉他彈奏方法,幾乎已經涵蓋了傳統的基本技巧以及現在流行的特殊技巧。59 篇循序漸進的單元內容與 400 多頁的技巧練習,相信足以帶領您進入吉他的音樂世界。首先,在內容上我將繁雜的文章刪去,增加了許多的圖片說明,筆者深信簡單而紮實的文章,才是對琴友們最有助益的。其次,在技巧的取材上,我在本書曲例的空白處,整理了一些手指與樂句的練習範例,我稱它叫「練功房」。這些都是你平常該練習的技巧,你可以把它當做暖指練習或是邊看電視邊做的練習都可以,其實是很生活化的東西,但是對你又非常的有幫助。最後在選曲上,除了大家較熟悉的國語流行歌曲外,又加上一些經典的西洋歌曲,再配合技巧的解說做適度的編排。

　　另外,對於很多琴友們的一致困擾,那便是書中會有很多的西洋歌曲沒聽過,而阻礙了學習,關於這一點,筆者建議各位花點時間到網路上搜尋試聽,或者到唱片行去買原版音樂回來聽,因為既然收錄在書中,必定是對彈奏技巧上有相當的幫助。再者,由於現代民謠吉他技巧,已融入了有關電吉他與古典吉他的特殊技巧,這點也是要請琴友們多加揣摩的,尤其是在某些電吉他技巧經過改編成民謠吉他彈奏的曲子上,更需要配合音樂來練習,總之多聽、多唱、多寫、多彈,是學好民謠吉他的不二法門。

　　此刻,有句朗朗上口廣告詞是這麼說的「品客一口口,片刻不離手」,就如同本書一樣,我正試著撰寫一本能夠淺顯易懂,沒有太多艱深且多餘的文字,最好能夠讓你依樣就可以畫葫蘆,完完全全可以自學的吉他教材。至今,雖然還不能完全確定我是不是已經做到了,但我確有這樣的使命感與目標。當你在使用本書時,期待你也能感受到此項的特色。

　　最後,誠心的希望這本《彈指之間》,在各位學習的路上是您永遠的老師,也衷心希望各位因為研讀此書,而能夠對於突破瓶頸有些許的幫助,那將是筆者最感到快樂的事了!祝福各位。

目錄
Contents

如何配合影音學習本書

How to use video & mp3

在觀看本書的線上影音教學前，請先詳讀本篇，將有助於您能更快進入狀況。

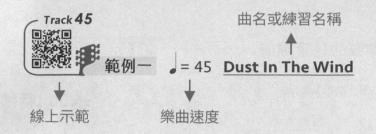

在本書的線上影音教學中，筆者完整地將各章節中的範例練習，以循序漸進的方式全部錄下，而且與套譜上的技巧練習完全一樣，請掃描每一個範例練習前的 QR Code，並對照您的樂譜，這樣將更有助於您的練習。唯有些範例為了讓您可以更清楚的聽到吉他的技巧部分，筆者刻意將曲子的速度放慢些（與原曲比較起來），這樣您就可以很清楚的聽到正確的彈法。再者，在 Balance（音樂大小聲）方面，為了讓您可以更清楚的聽到吉他聲音，也刻意在 Mix（混音）時將吉他聲音加大些，這樣，您無需拉大耳朵，就可以很清楚的聽到吉他聲了。至於錄製的樂器部分，筆者也沒有選擇特殊材質或代表性的吉他，而是使用一把我使用了十幾年的 Marina 木吉他，因為它的 Tone（音色）比較接近一般大家所用的吉他音色。

另外在流行歌曲的學習上，礙於版權因素，我們無法提供原始歌曲檔案，但是大家可以利用電腦或行動裝置上網搜尋原曲的官方影音，再搭配本書的吉他編曲來做學習，相信會更快學會彈奏技巧。

本書附有 96 首歌的 MP3 彈奏示範與 53 首伴奏音樂，其中 96 個各式型態的音樂段落，除了學習吉他伴奏技巧之外，您還可以把它當作一個音樂的 Loop（循環樂句），利用這樣的 Loop 來搭配您的 Solo 做練習，相信一定會更好玩些。

MP3 音檔請至麥書文化官網的「好康下載」區下載，請先註冊並登入麥書文化官網會員，才可下載本書的 MP3 音檔。

當然，做了這麼多的設計，還是希望能夠得到您的認可，這樣才算是成功的，所以也非常歡迎您在使用過後，可以提供更多寶貴的經驗及回饋給我，讓更多的吉他愛好者受惠。

Chapter
01

吉他的分類

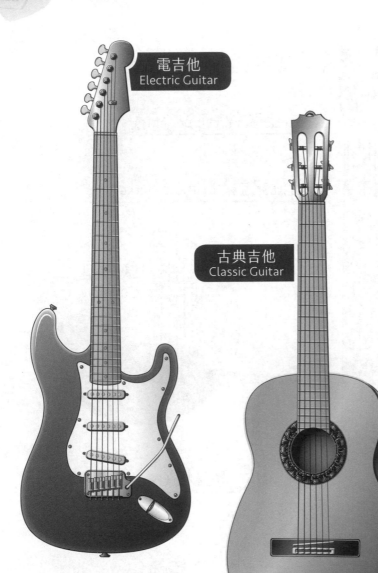

電吉他
Electric Guitar

古典吉他
Classic Guitar

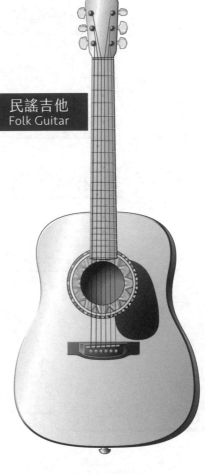

民謠吉他
Folk Guitar

在琴身上配置電子拾音器（Pick-ups）擴音裝置。電吉他多半使用在節奏性強、較現代之熱門歌曲中演奏，使用時必須搭配音箱擴大機（Amp.）、效果器（EFF.）來使用。

此種吉他多使用於古典樂（Classical）或是佛拉明哥（Flamenco）型態之音樂中。配合所使用之尼龍弦，使其音色趨於柔和、優美。

多使用於民謠歌曲、搖滾樂、藍調音樂、爵士音樂等型態之音樂中，俗稱為「空心木吉他」，音色明亮也較具現代感。亦有人在吉他上裝置可擴音之拾音器，俗稱「電木吉他」。亦或在吉他之高把位處，製作成圓弧凹角，俗稱 Cut-way（角）型木吉他。

吉他各部名稱

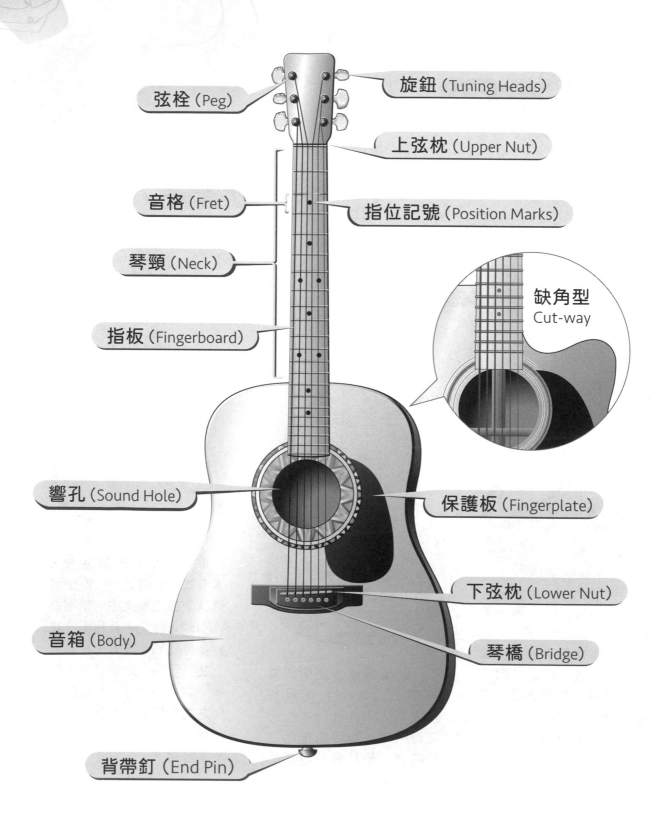

弦栓（Peg）

旋鈕（Tuning Heads）

上弦枕（Upper Nut）

音格（Fret）

指位記號（Position Marks）

琴頸（Neck）

指板（Fingerboard）

缺角型
Cut-way

響孔（Sound Hole）

保護板（Fingerplate）

下弦枕（Lower Nut）

音箱（Body）

琴橋（Bridge）

背帶釘（End Pin）

吉他彈奏姿勢

正確的姿勢，才能彈奏出好聽的琴音，加速琴藝的進步。下圖所示均為正確姿勢，請選擇適合自己的方式。

不管你彈奏時使用的是何種姿勢，都請注意，小手臂不可緊貼在吉他面板上，應該保持可以自由揮動的空間，身體的胸部也不可以完全緊貼（只能輕靠）在吉他的背板處，因為吉他的共鳴都是靠這上下的木板所產生的，緊靠的結果將使吉他的聲音變得「悶」而且「短」。

 坐的方法

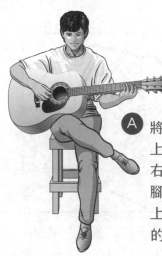

Ⓐ 將右腳蹺在左腳上，音箱凹部放在右腿上；也可以左腳蹺在右腿上。以上為古典吉他常用的姿勢。

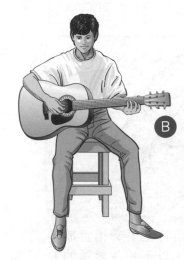

Ⓑ 淺坐在椅子上，稍把兩腿放開，音箱凹部放在右腿上，此法適合身高比較矮及手比較短的人。

站的方法

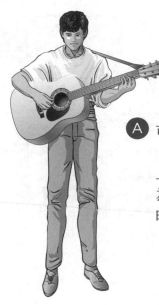

Ⓐ 可以使用吉他背帶（Strap）掛在左肩上以安定琴身。此為民謠吉他在演唱時最常用的姿勢。

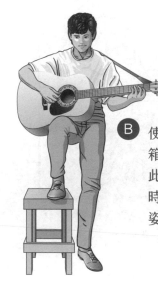

Ⓑ 使用椅子輔助，把音箱凹部放於右腿上。此為民謠吉他在演唱時，另外一種常用的姿勢。

三 左手的姿勢

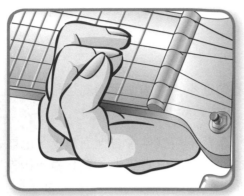

【A】按弦儘量使指尖與弦垂直，手指關節一定要呈凸狀，不能「陷」下去。

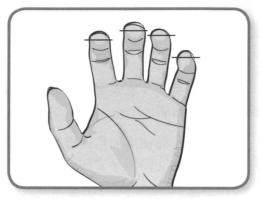

【B】手指觸弦的位置應在手指末梢的地方。

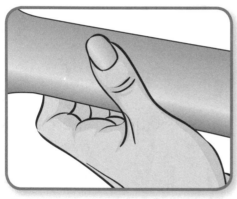

【C】彈奏音階時左手姆指置於琴頸中央，以不扣住琴頸的方式彈奏。

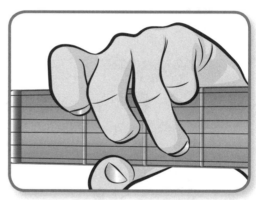

【D】彈奏和弦時，可以使用左手拇指，以扣住琴頸的方式彈奏。

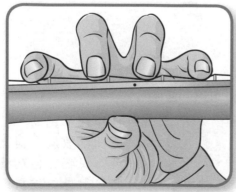

【E】手指以垂直方式依序壓在其主要負責之琴格上。

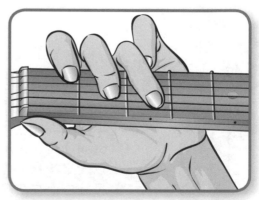

【F】按弦以靠近琴格下尤佳，可以使彈奏更為省力。

四　右手的姿勢

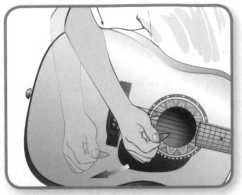

【A】右手大手臂置於側板上，小
　　手臂保持可以擺動姿勢。

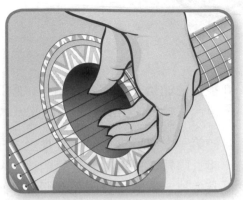

【B】一般指法彈奏方式。

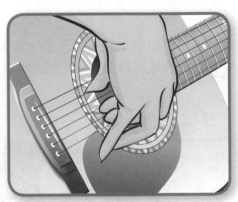

【C】小指頭靠在琴上的指法彈奏
　　方式。

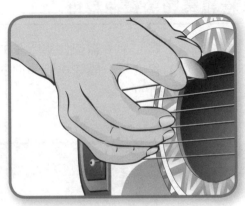

【D】使用彈片（Pick）與手指的綜
　　合指法彈奏方式。

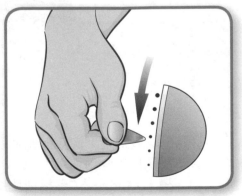

【E】使用彈片（Pick）向下擊弦
　　（∏）的方式。

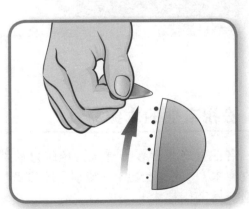

【F】使用彈片（Pick）向上挑弦
　　（V）的方式。

Chapter

04

選購吉他DIY

許多吉他的初學者都會面臨到一個問題，那便是如何選一把價格與品質都不錯的吉他，特別是適合初學者使用的。有鑑於此，本單元中將告訴大家如何選適合你使用的吉他。

對於第一次購買吉他的朋友來說，比較好的方式是先找一位對吉他彈奏有經驗的同學或朋友一起去購買，或者聽聽老師的建議。另外，最好依照你的程度需要來選購吉他，這樣子多少可避免掉一些業務員的死纏爛打，減少損失。但是如果你少了以上這些援助，那麼請仔細閱讀以下的文章。

 ## 檢視琴頸的彎曲程度

如圖所示，將左手手指按住第六弦的第一格，右手手指按住第十九格的地方，對著光源檢查琴頸彎曲的程度。一般弦與琴頸間的彎曲程度以一張紙的厚度為最佳，過度彎曲的吉他對彈奏是沒有幫助的。

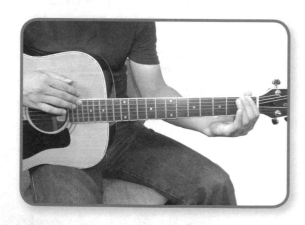 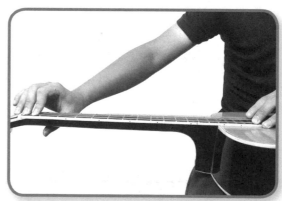

 ## 檢視吉他的木頭材質

吉他就像小提琴一樣，音色的好壞都決定於木頭的材質。一般來說，底板與側板最好使用玫瑰木（Rose woods），特別是印度或巴西的玫瑰木，有時側底板也會用楓木（Maple）。頭部則選擇高山松木（Spruce）尤佳，指板則選擇硬度較高的黑檀木（Ebony），琴橋則使用黑檀木或玫瑰木，琴頭可選擇杉木（Cedar）或桃木（Mahogany）。但是這些木頭多半取之不易，所以大部份都用在較高等級的吉他。一般初學者的吉他則可能使用桃木來代替了。

三 檢視塗裝部分

因為吉他噴了油漆之後增加了厚度,而導致音色的改變,這是在塗裝工作上經常發生的事。不均勻的漆也容易造成共鳴的偏差,所以在購買時,塗裝的均勻度會成為我們參考的一個重點,特別是在面板與側底板的部份。

四 是否裝置可調式鋼管

一般只要是在中價位以上的吉他,在琴頸內都會裝置有可調式鋼管,當琴頸受到環境氣候的改變而受潮彎曲時,可以適度的調整鋼管使之復原,尤其是在潮溼的地區,是否裝置鋼管將會是蠻重要的選擇依據。調整琴頸需使用六角板手在音孔內的琴頸末端螺絲孔處來做調整(有些吉他則是在琴頸上方),調整方式請參閱本書之第 59 章。

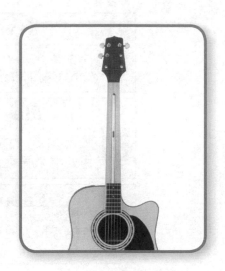

五 弦高是否恰當

弦高是指當弦上緊之後與指板間的距離,一般來說,民謠吉他的弦高以 0.2 ～0.25 cm最為恰當,如果弦高太高會使你的左手壓弦變得困難,影響彈奏上的樂趣。然而太低的弦高則容易使弦因振動而碰觸琴衍,產生吱吱的雜音,一般稱為「打弦」,所以在選購時務必每一弦每一格測試,以排除此問題。

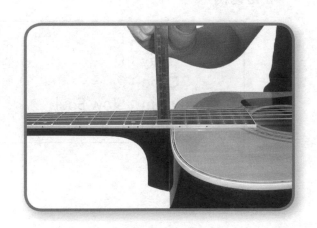

六 檢測八度音準

這是比較專業的測試方式,以一把工序嚴謹所製作出來的吉他,八度音準是基本要達到的標準之一。在吉他上我們把上弦枕到下弦枕之間的總長度稱為弦長,當你彈撥一個音,依照物理振動頻率原理,一直到吉他第12格(總弦長的一半)上,音高正好也提高了八度音,而這個位置正好可以讓你檢測琴格的製作上是否標準。檢測方式:先彈空弦音→使用適當力量按壓第12琴格→彈奏第12琴格的音→判斷八度是否準確。

本書使用符號與技巧解說

Key

原曲調號。在本書中均記錄唱片原曲的原調。

Play

彈奏調號。即表示本曲使用此調來彈奏。

Capo

移調夾所夾的琴格數。

Rhythm

歌曲音樂中的節奏型態。

Tempo

節奏速度。〔♩=N〕表示歌曲彈奏速度為每分鐘N拍。

Tune

調弦法。

常見範例：

Key：E **Play**：D **Capo**：2 **Rhythm**：Slow Soul **Tempo**：4/4 ♩=72	左列中表示歌曲為E大調，但有時我們考慮彈奏的方便及技巧的使用，也可使用別的調來彈奏。如果我們使用D大調來彈奏，只要將移調夾夾在第2格，就能與原曲一樣是E大調。此時歌曲彈奏速度為每分鐘72拍，彈奏的節奏為Slow Soul。

常見譜上記號：

記號	說明
∣　　∣	小節線。
‖　　‖	樂句線。通常我們以4小節或8小節稱為一個樂句。
‖: :‖	Repeat，反覆彈唱記號。
D.C.	Da Capo，從頭彈起。
𝄋 或 *D.S.*	Da Sequne，從前面的 𝄋 處再彈一次。
D.C. N/R	D.C. No/Repeat，從頭彈起，遇反覆記號則不需反覆彈奏。
𝄋 N/R	𝄋 No/Repeat，從前面的 𝄋 處再彈一次，遇反覆記號則不需反覆彈奏。
⊕	Coda，跳至下一個Coda處彈奏至結束。
Fine	結束彈奏記號。
Rit	Ritardando，指速度漸次徐緩漸慢。
F.O.	Fade Out，聲音逐漸消失。
Ad-lib.	即興創意演奏。

 樂譜範例

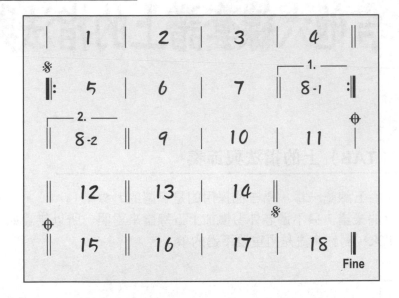

演奏順序：	1→4	5→8-1	5→7→8-2	9→14
	5→8-1	5→7→8-2	9→11	15→18

　　在採譜製譜過程中，為了要節省視譜的時間及縮短樂譜長度，我們將使用一些特殊符號來連結每一個樂句。在上例中，是一個比較常見的歌曲進行模式，歌曲中1至4小節為前奏，第5小節出現一反覆記號，但我們必須找到下一個反覆記號來作反覆彈奏，所以當我們彈奏至8-1小節時，必須接回第5小節繼續彈奏。但有時反覆彈奏時，旋律會不一樣，所以我們就把不一樣的地方另外寫出來，如8-2小節；並在小節的上方標示彈奏的順序。

　　歌曲中9至12小節為副歌，13到14小節為間奏，在第14小節樂句線下方可看到 𝄋 記號，此時我們就尋找前面的 𝄋 記號來做反覆彈奏，如果在 𝄋 記號後沒有特別註明No/Repeat，那我們將會把第一遍歌中，有反覆的地方再彈一次，直到出現 ⊕ 記號為止。最後，我們就往下尋找另一個 ⊕ 記號演奏至 **Fine** 結束。

二 各類樂器簡寫對照

　　看譜是你進入音樂世界的第一步，了解樂譜上的各項演奏資訊，有助於你彈奏出更正確的樂曲，你學到的將不僅是彈吉他而已。

鋼琴	PN.	分散和弦	Arp.	長笛	Fl.
電鋼琴	EPN.	弦樂	Strings	小喇叭	Tp.
空心吉他	AGT.	小提琴	Vln.	薩克斯風	Sax.
電吉他	EGT.	電貝士	Bs.	口白	Os.
古典吉他	CGT.	歌聲	Vol.	電子琴	Keyboard
烏克麗麗	Uke.	鼓	Dr.	魔音器 / 合成器	Syn.

Chapter 06 吉他六線套譜上的指法與節奏

一 六線套譜（TAB）上的指法與節奏

就像學古典樂看五線譜一樣，學吉他採用的是專屬的六線譜（TAB），不過你放心，這種譜是目前世界通行的樂譜，只不過老外習慣加上五線譜來對照。所以無論如何，能看懂六線譜（TAB）並彈奏出來，對你來說是再重要不過的事了。

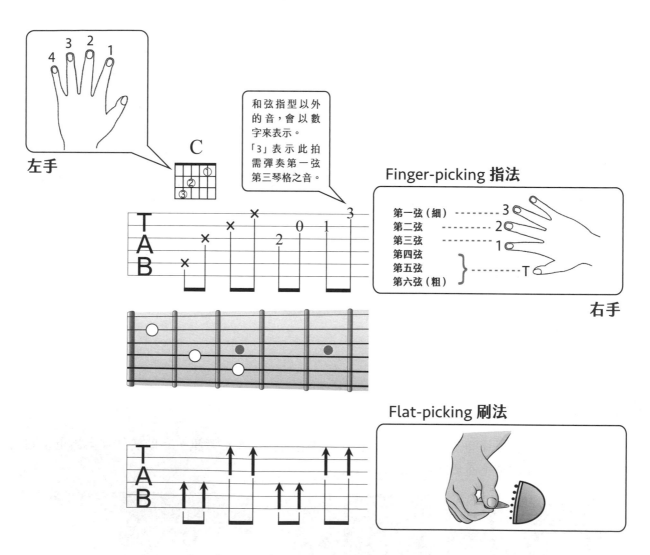

在吉他的彈奏上，一般來説分成二種演奏型式，一種是叫Flat-Picking（刷法），另外一種叫Finger-Picking（指法）。Flat-Picking的彈法是使用Pick（請參閱本書第9章）在弦上做彈奏，而Finger-Picking則是使用手指在弦上撥奏，二種演奏形式在譜上各有不同的演奏記號，你必須都要知道，這樣有助於你更快看懂吉他套譜。

 ## 指法（Finger-Picking）

（1）指法又稱分散和弦（Arpeggios），顧名思義，即是將和弦內音以分解的方式一一彈出。

（2）建議大家在彈奏指法時，不妨將右手的指甲稍微留長，這樣能使彈奏的音色更加明亮。

T：姆指代號，一般彈奏和弦之根音（主音）

1：食指代號，一般彈奏第三弦

2：中指代號，一般彈奏第二弦

3：無名指代號，一般彈奏第一弦

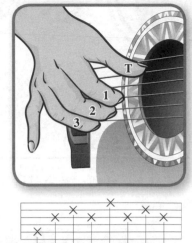

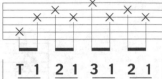

 ## 節奏（Rhythm）

（1）節奏是由音的長短與強弱組合而成。

（2）為使彈奏音色更加鏗鏘有力，在吉他彈奏中，常使用Pick來代替手指。

（3）在歌曲的彈唱時，通常在歌曲的副歌或節奏強烈的樂句中，適時的加入特定節奏來演奏，以達到起承轉合的目的。

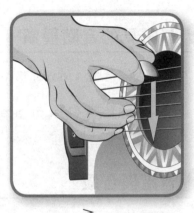

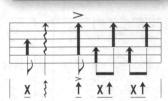

＞：重拍記號。

↑：切音記號。

↑：悶音記號。

X：一般以彈奏三至六弦為主，右手往下擊弦。

↑：一般以彈奏一至四弦為主，箭頭往上，表示右手往下擊弦。

↓：一般以彈奏一至四弦為主，箭頭往下，表示右手往上勾弦。

：琶音記號。右手由上往下，以順序的方式將每弦彈出。

Chapter 07 基礎樂理

一 音階（Scale）

在譜上以任何一音為基礎，按照音程的順序排列若干的階級，至其高或低八度音為止，即成一音階。

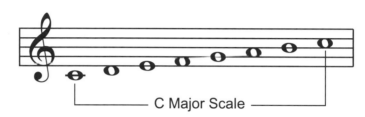

C Major Scale

二 最常見的音階種類

① 大調音階（Major Scale）

② 小調音階（Minor Scale）

三 音階與音級

音 名	C		D		E		F		G		A		B		C
唱 名	Do		Re		Mi		Fa		Sol		La		Si		Do
簡譜記號	1	全音	2	全音	3	半音	4	全音	5	全音	6	全音	7	半音	i
音 級	I		II		III		IV		V		VI		VII		I
屬 名	主音		上主音		中音		下屬音		屬音		下中音		導音		主音

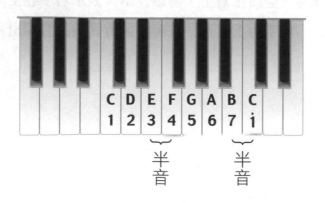

四 C大調音階（C Major Scale）

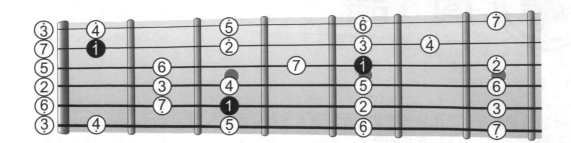

> **註**
>
> 1 · 上圖中黑點為音階的主音，也就是音階的第一音，但是一般樂器或是人的發聲音域不僅僅只有七音，還包括低音（音符下方加註黑點）及高音（音符上方加註黑點），所以此一音階就不只七音了。
>
> 2 · 當你在記憶音階時，切記不要死背音格的位置，因為在任一大調音階中，3、4及7、1之間的距離為半音，而在吉他上每一琴格的距離即是半音，有了這個觀念之後，只要在琴格上推算一下，就自然而然地把音階記下來了。

Track **02**

範例一　♩= 80

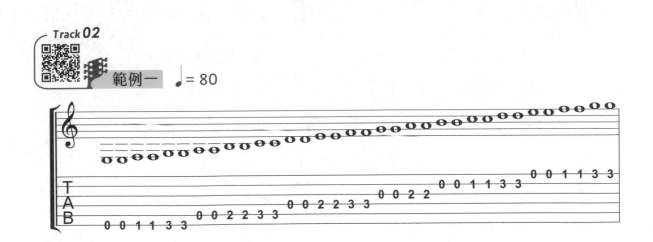

Track **03**

範例二　♩= 80

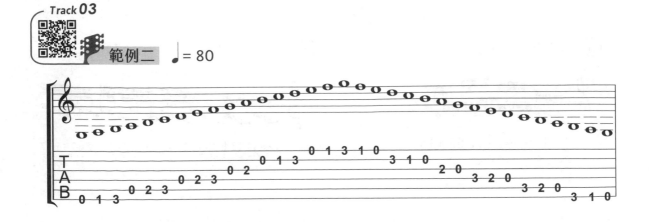

簡譜

　　一段旋律的產生是由音的長短與高低組合而成，在歌曲中是最能影響歌曲變化與情緒起伏的部份。記錄這些音的長短與高低，在西方音樂以五線譜來表示，而在多數華人地區，習慣用簡譜來表示。

　　「簡譜」就像學校音樂課裡所教的五線譜（豆芽菜）一樣，裡面記載了彈奏的各項資訊，也是目前在華人地區流行音樂裡最通行的樂譜之一，您一定得學會看。以下的視譜法，筆者刻意將五線譜與簡譜一起列出來，希望你不僅要會看五線譜，更要熟悉簡譜。

音符

① 全音符（o）：4拍

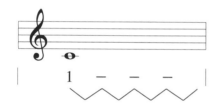

② 二分音符（𝅗𝅥）：2拍

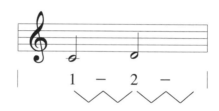

③ 四分音符（♩）：1拍

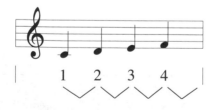

④ 八分音符（♪）：1/2拍

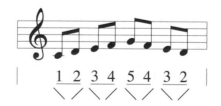

⑤ 十六分音符（♬）：1/4拍

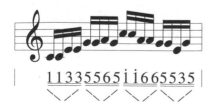

⑥ 三十二分音符（♬）：1/8拍

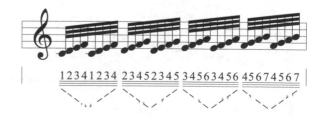

三 附點音符

每一音符加上附點後，拍數會增長原音符的一半（拍數 = X + 0.5X）。

① 附點四分音符（♩.）

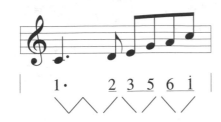

② 附點八分音符（♪.）

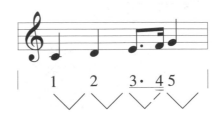

三 三連音

① 4拍三連音

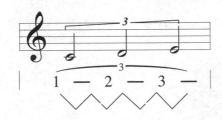

② 2拍三連音

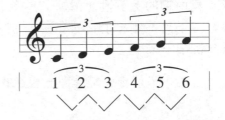

③ 1拍三連音

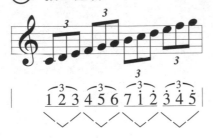

四 休止符

① 全休止符（▬）：4拍

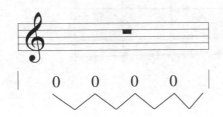

② 二分休止符（▬）：2拍

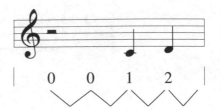

23

③ 四分休止符（𝄽）：1拍　　　④ 八分休止符（𝄾）：1/2拍

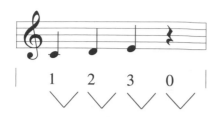

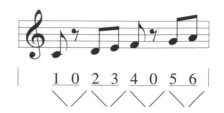

| 1 | 2 | 3 | 0 |

| 1 | 0 | 2 | 3 | 4 | 0 | 5 | 6 |

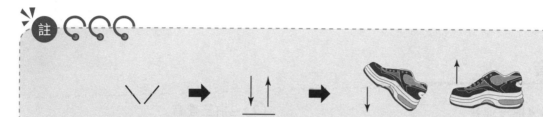

藉由腳的上下慣性擺動，是除了節拍器以外，最能夠穩定拍子的一種方式。練習時千萬不要忘了它的存在，尤其是在一些複雜拍子的彈奏上，更需要使用腳來分析拍子。

當然，最好你也能擁有一台節拍器。

五　變音記號

① 升音記號（♯）　　　② 降音記號（♭）　　　③ 還原記號（♮）

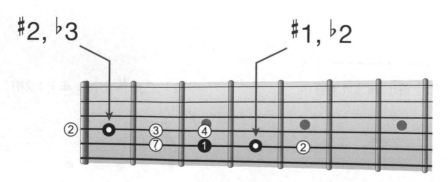

24

以下有幾首練習曲，請你試著一邊唱出音符一邊彈出旋律。
還記得前面所提到的C大調音階嗎？筆者再把它列出來，方便你的練習！

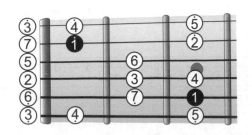

■ 範例一 ≫ 生日快樂歌

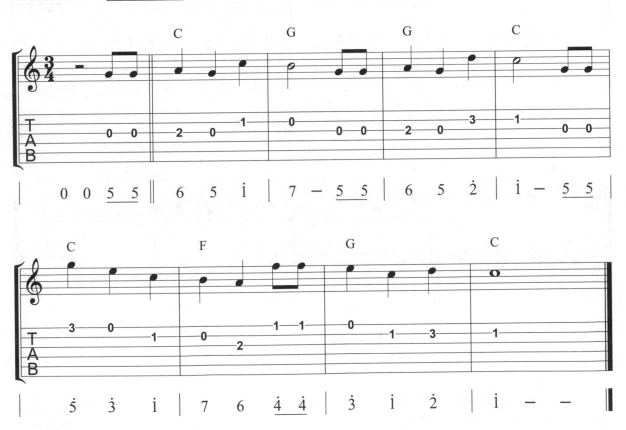

◎ 六線譜上的數字，代表需按壓該弦的琴格數。

25

範例二　♩ = 70　**Love Me Tender**

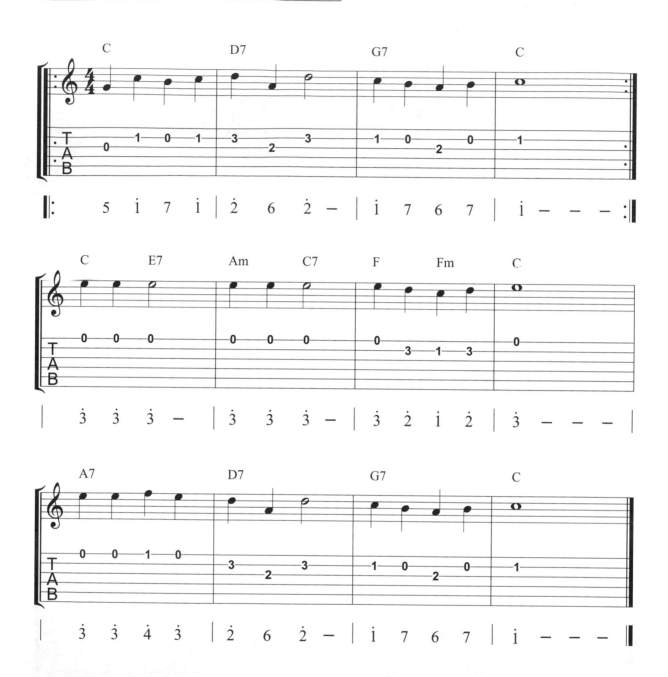

　　當你彈奏這些單音時，一定要一邊彈一邊唱出它們的唱名（Do, Re, Mi……），這是建立音樂感覺的第一步。有了唱譜的能力後，將來遇到不會唱的歌曲時，只要有譜，也能輕易地將旋律唱出來。

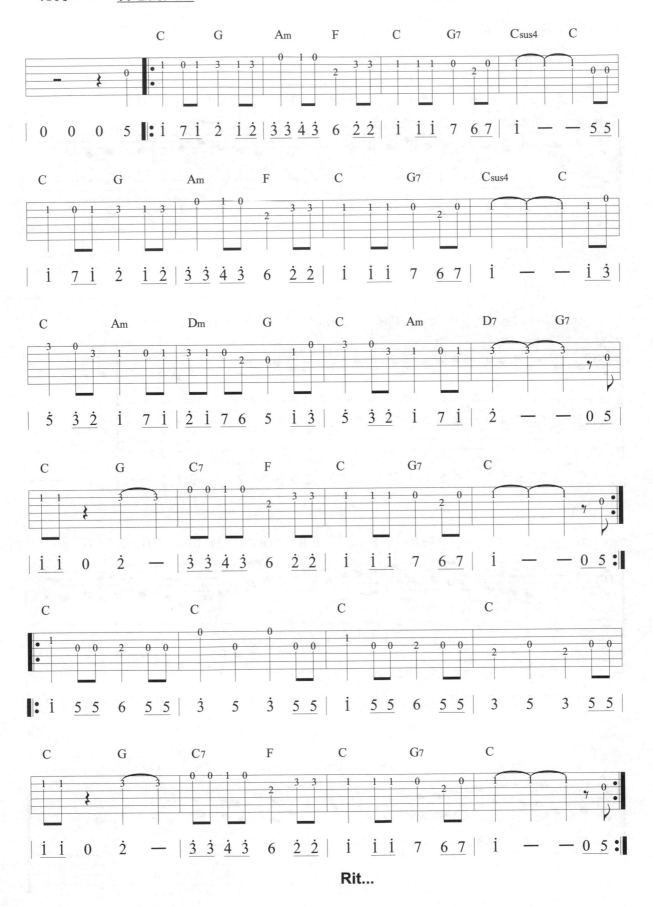

Rit...

■ 範例三 » 菊花台

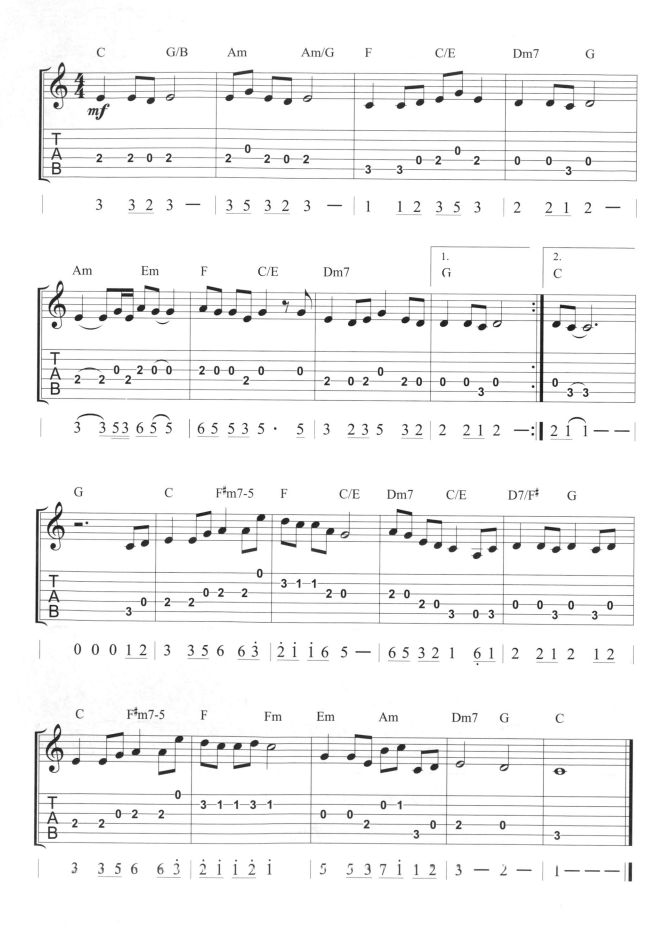

■ 範例五 » <u>野玫瑰</u>

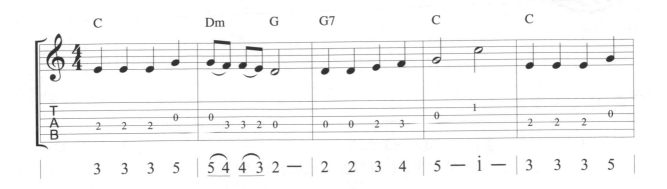

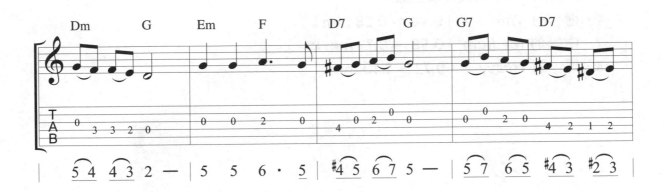

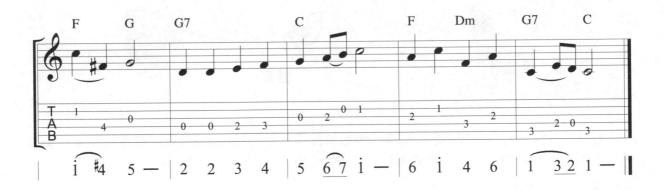

◎ 以上幾個範例在練習時，請務必一邊彈奏，一邊大聲地唱出它的唱名，遇到有變音記
號的音，暫時唱原來的音就可以，在每行譜的最上方，我把它的和弦（詳見第12章）
也列出來，您可以請你的朋友或老師幫你做伴奏，這樣練習起來就好玩多了。

◎ "⌒"圓滑音，二音或二音以上被圓滑線連接起來時，代表這些音都必須連貫，不斷
音的彈奏。

如何使用Pick來彈奏

 Pick的種類

Pick可以分為一般型Pick與姆指型Pick（俗稱指套）兩種。一般彈奏都使用一般型的Pick居多，但在一些需要低音的樂曲中，使用指套來代替姆指，會更有特色。

Pick可依其厚薄大致分成三類：
1・薄　的 *Thin*　　（0.46～0.58 mm）
2・中等的 *Medium*（0.58～0.72 mm）
3・厚　的 *Heavy*　（0.72～1.20 mm）

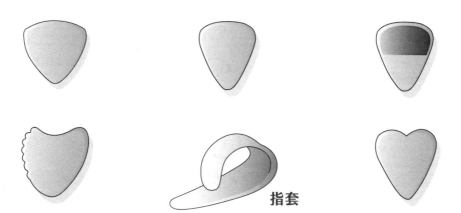

指套

較薄的Pick，可彈出較清脆的聲音，多用於民謠吉他刷Chord時使用。較厚的Pick，彈出的音色較紮實，多用於民謠吉他或電吉他Solo時使用。

 Pick的握法及彈奏方式

①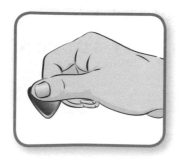

使用拇指與食指將Pick夾住，這是最常使用的方式，約握住 Pick 面積的一半為最佳。

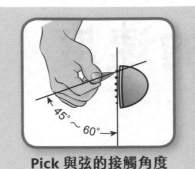

請特別注意Pick與弦接觸的位置，一般來說，Pick與弦的接觸角度以45～60度的角度為最適宜，不管下擊或是上擊都應保持這樣的角度，手腕不需要特別刻意的轉，只要保持Pick拿在手上的柔軟度即可。

Pick 與弦的接觸角度

②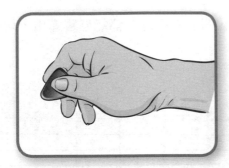

使用食指與中指分別靠緊Pick的兩側，有助於彈奏時Pick不容易旋轉。

③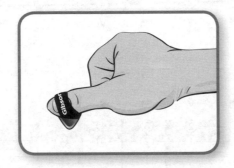

使用指套Pick可以讓低音弦更為飽滿，特別是在許多Fingerstyle吉他演奏的場合下，搭配指法來使用。

④

使用指甲代替Pick。手邊沒有Pick或是需要同時彈奏指法與刷奏時，可以使用指甲代替Pick。將食指與拇指捏住，以類似拿Pick的姿勢，以食指指甲做刷弦。

　　一般初學時建議使用Thin（薄）的Pick來彈奏，這樣有助於你對Pick的掌控，等到練到你的手臂、手腕可以完全放鬆時，再慢慢增加Pick的厚度。增加Pick的厚度，可以讓你彈奏出來的音色（Tone）較為飽滿且顆粒比較清楚，我個人在彈奏木吉他時，特別偏好0.72mm Medium（中）厚度的Pick，它所彈奏出的音色可以給我很好的感覺。至於在電吉他上，則使用 Heavy（厚）的Pick比較容易掌握速度。當然，不同廠牌不同材質的Pick也會對音色產生不同的影響，選擇最適合自己的Pick，對彈奏一定會有幫助的。

Chapter 10 強化左右手的速度

在吉他的各種技巧中，「速度」算是最需要長時間不斷的練習才能達成的技巧。（這裡所指的「速度」，是指雙手的靈活度，而非彈奏速度。）所以建議每個想彈好吉他的朋友，一定要把這種練習當作每天例行功課，長久下來，吉他的根基必定紮實，將是爾後進步的最佳利器。

接下來的四種練習方法，練習時請依次前進手指，務必將每個音都能確實彈出，切勿模稜兩可，最好還能有個節拍器輔助練習。

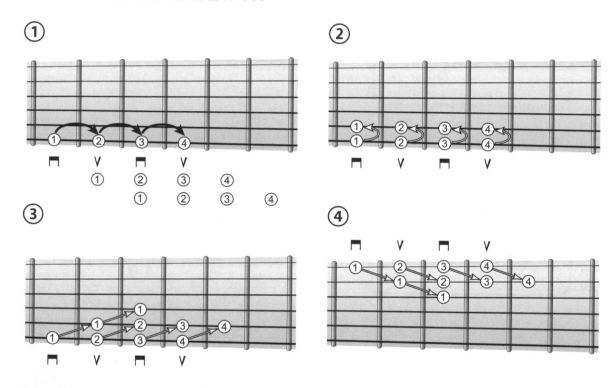

 註

1、可選擇任一琴格開始練習。
2、① ② ③ ④ 分別代表左手之食指、中指、無名指、小指。
3、儘可能以 Pick 上下交替撥弦的方式練習。⊓下壓、∨上勾。
4、➘ 表示手指彈奏的順序，➚ 表示同一手指在琴格上移動的位置。

雖然上面的練習是依照手指1、2、3、4的順序來按弦，但是你也可以改變這個按弦的順序，譬如說讓手指的順序變成像1、3、2、4或2、1、3、4或4、1、2、3…等等（太多變化了，請參考以下24種手指按法順序變化）。每日做不一樣的手指練習，可以是隨性的或是任意的變化，相信很快就能適應吉他的指板了。

24種手指按法順序變化練習

1 2 3 4	2 1 3 4	3 1 2 4	4 1 2 3
1 2 4 3	2 1 4 3	3 1 4 2	4 1 3 2
1 3 2 4	2 3 1 4	3 2 1 4	4 2 1 3
1 3 4 2	2 3 4 1	3 2 4 1	4 2 3 1
1 4 2 3	2 4 1 3	3 4 1 2	4 3 1 2
1 4 3 2	2 4 3 1	3 4 2 1	4 3 2 1

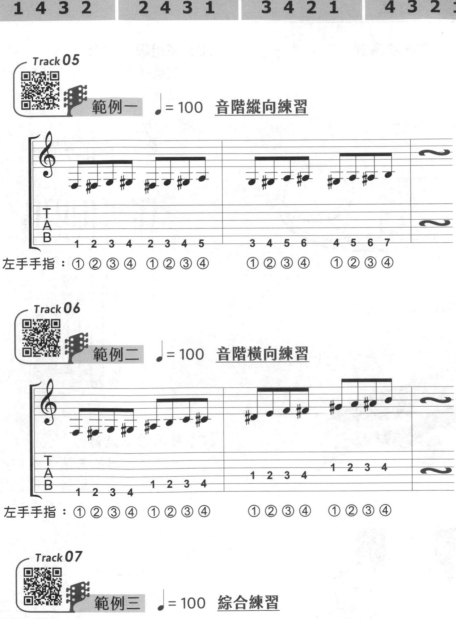

Track 05

範例一 ♩=100 音階縱向練習

左手手指：①②③④ ①②③④　①②③④ ①②③④

Track 06

範例二 ♩=100 音階橫向練習

左手手指：①②③④ ①②③④　①②③④ ①②③④

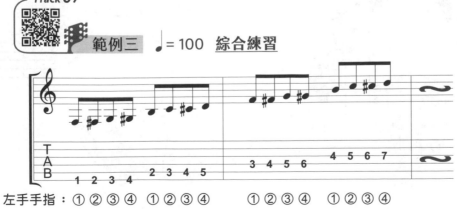

Track 07

範例三 ♩=100 綜合練習

左手手指：①②③④ ①②③④　①②③④ ①②③④

如何調音

 同音樂器調音法

【A】使用電子調音器調音

Track 01
範例一

名片型調音器

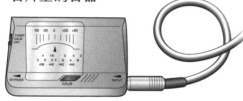

領夾式調音器

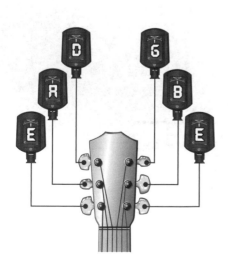

【B】使用鋼琴調音

在鋼琴上依次彈出吉他之六個空弦音。

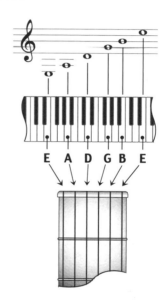

【C】使用電話調音

這是最克難的方法，當你四周都沒有調音的工具時，可以用這種方式來調音，請調整吉他第五弦使其與電話聲響同音。

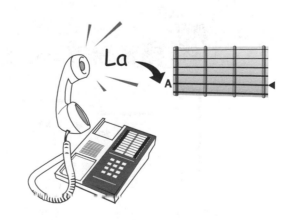

 相對調音法（Relative Tuning）

【A】標準調音法（Normal Tuning）

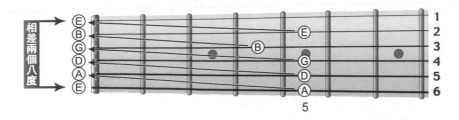

1）首先決定第1空弦的基準音，如果要調整為C大調，則可比照鋼琴之E音，如果調整為B調，則為鋼琴之E♭（D♯）音。

2）調整第6弦之空弦音，與第1弦相差兩個八度音。

3）按住第6弦第5琴格之A音，將第5弦之空弦音調整為與之同音。

4）按住第5弦第5琴格之D音，將第4弦之空弦音調整為與之同音。

5）按住第4弦第5琴格之G音，將第3弦之空弦音調整為與之同音。

6）按住第3弦第4琴格之B音，將第2弦之空弦音調整為與之同音。

【B】泛音調音法（Harmonics Tuning）（泛音之彈法請參考本書第46章）

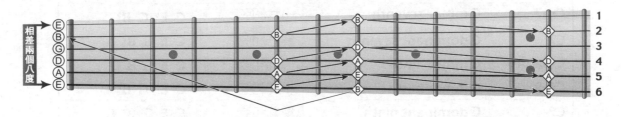

1）首先決定第1空弦的基準音，如果要調整為C大調，則可比照鋼琴之E音。

2）調整第6弦之空弦音，與第1弦相差兩個八度音。

3）先彈奏第6弦第5琴格之泛音E音，然後迅速彈奏第5弦第7琴格之泛音，再將其調整為與前者同音。

4）先彈奏第5弦第5琴格之泛音A音，然後迅速彈奏第4弦第7琴格之泛音，再將其調整為與前者同音。

5）先彈奏第4弦第5琴格之泛音D音，然後迅速彈奏第3弦第7琴格之泛音，再將其調整為與前者同音。

6）彈奏第1弦第7琴格之泛音，然後迅速彈奏第2弦之空弦音，或第2弦第12琴格之泛音，再將其調整為與前者同音。但也可以彈奏第6弦第7琴格之泛音，再去彈奏第2弦之空弦音，把第2弦空弦音調整到與泛音同音。

Chapter 12 和 弦

 和弦

由數個（至少兩個）高度不同的音，同時鳴響而產生共鳴，則稱之為「和弦」或「和聲」。

二 和弦的分類

和弦根據他們的功能不同，可以分成幾個大類，分別是三和弦、七和弦、九和弦、修飾和弦、延伸和弦、變化和弦⋯⋯等等這幾類。

三 和弦的唸法

和弦記名	和弦全名	和弦屬性	組成音
C	C major	大三和弦	C E G
Cm	C minor	小三和弦	C E♭ G
Cmajor7	C major seventh	大七和弦	C E G B
Cm7	C minor seventh	小七和弦	C E♭ G B♭
C7	C dominant seventh	屬七和弦	C E G B♭
Cmajor9	C major ninth	大九和弦	C E G B D
Cm9	C minor ninth	小九和弦	C E♭ G B♭ D
C9	C dominant ninth	屬九和弦	C E G B♭ D
Cadd9	C added ninth	加九和弦	C E G D
C6	C major sixth	大六和弦	C E G A
Csus4	C suspended fourth	掛留四和弦	C F G
Csus2	C suspended second	掛留二和弦	C D G
C11	C dominant eleventh	屬十一和弦	C E G B♭ D F
C13	C dominant thirteenth	屬十三和弦	C E G B♭ D F A
Cm7-5(Cø)	C minor seventh flat five	半減和弦	C E♭ G♭ B♭
Cdim7(C°)	C diminished seventh	減七和弦	C E♭ G♭ A
Caug (C+)	C augmented	增三和弦	C E G#
C7+9	C dominant 7th sharp 9th	屬七升九和弦	C E G B♭ D#
C7-5	C dominant 7th flat five	屬七減五和弦	C E G♭ B♭

上述唸法筆者舉例的部份僅僅是以C和弦家族為例，相信你可以舉一反三，唸出其他和弦的名稱。這個唸法是全世界學習音樂的人都在使用的唸法，學會它除了可以跟音樂溝通之外，對於譜上的和弦記法便不會感到陌生。關於和弦的組成份子，在往後的單元（第23章）中會有更深入的探討。

四 和弦示意圖

和弦圖表上
① 表左手食指
② 表左中指
③ 表左手無名指
④ 表小指
● 表和弦根音

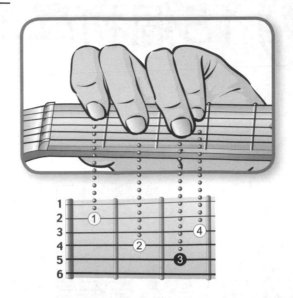

五 和弦主根音

和弦根音也就是和弦的主音,也就和弦的第一音。記得在第 7 章基礎樂理所講的嗎?在一個音階中每個音都會有他們的唱法。C、D、E、F、G……,Do、Re、Mi、Fa、Sol……,那和弦就是由這一組的音階所堆疊出來的,因為和弦都是由這些音所發展而來的,所以這些音都叫和弦的基礎音,也叫做「根音」。

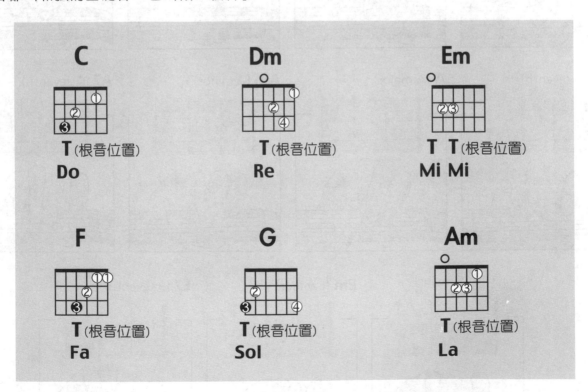

基本上,不管和弦指法或是刷法,第一個音都應該由根音先出現,彈奏上要特別注意,尤其是在刷法上,刷下去的第一個音最好由根音的地方彈下去,味道會好很多喔,至於哪些是該彈哪些是不該彈的音,往後學到和弦組成時,你自然就會知道了。

Chapter 13 15個初學者必學和弦

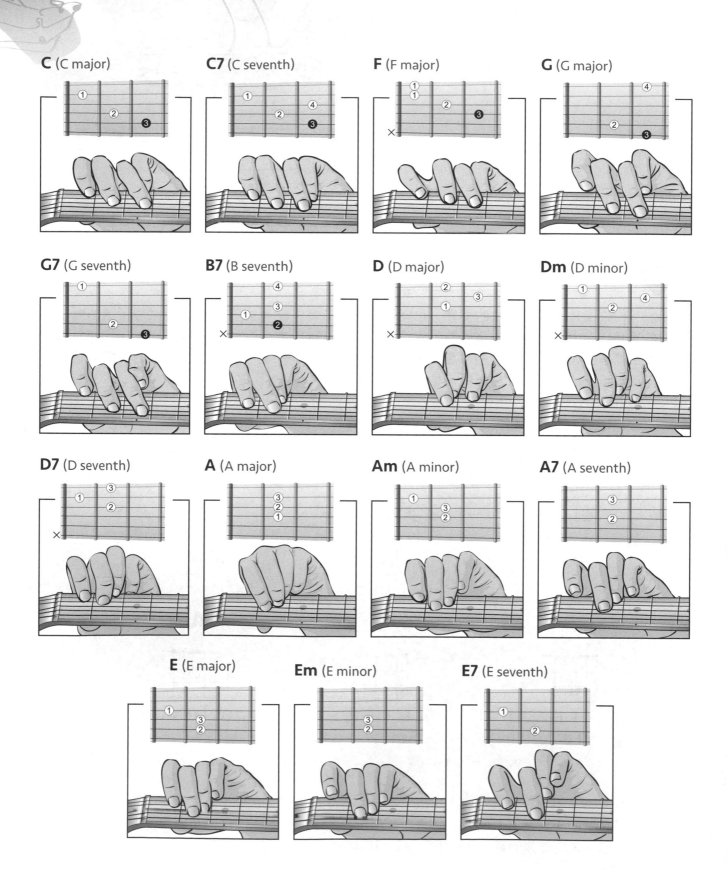

C (C major)　C7 (C seventh)　F (F major)　G (G major)

G7 (G seventh)　B7 (B seventh)　D (D major)　Dm (D minor)

D7 (D seventh)　A (A major)　Am (A minor)　A7 (A seventh)

E (E major)　Em (E minor)　E7 (E seventh)

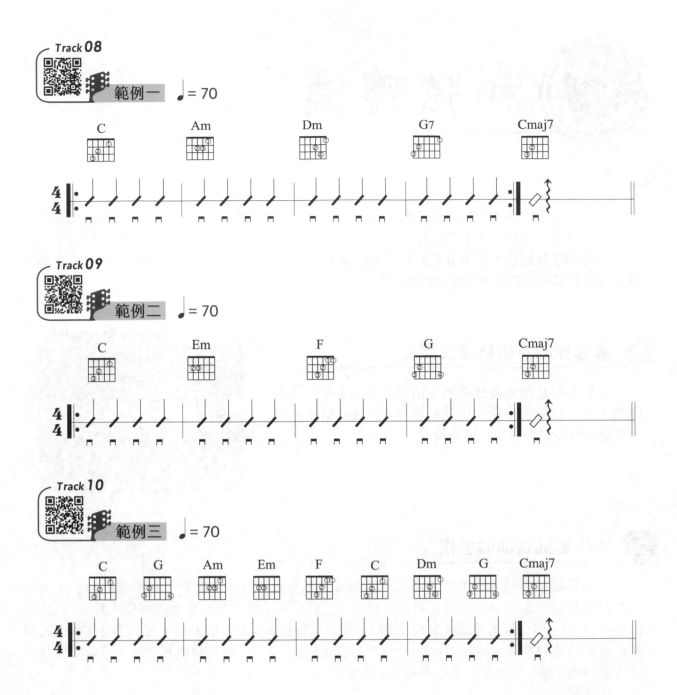

以上的練習，右手請保持以一拍一下的方式來彈奏，越簡單越好，眼睛請注視左手和弦的轉動，一直到可以很順利的轉換和弦為止。筆者在每個範例的上方已經幫你把和弦找出來，方便你做練習，但請注意您的手指位置，儘可能照著上方手指代號的按法來練習，否則若養成了錯誤的按法日後就很難改了。

範例中「⊓」符號代表下擊弦，彈奏時手腕與手臂均需擺動，盡量讓手腕放鬆，Pick不需要用太大的力量去握，利用手腕向下的力量，將弦由低音向高音部彈奏。請特別注意「擊」弦的力道需要手腕的柔和度，才能掌控得很好。

練過上述以四分音符一拍一下的刷法後，你也可以練習看看八分音符（每拍二下）的刷法，以正拍下刷，反拍上刷的方式將和弦再走一次。

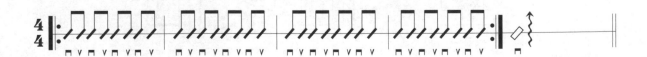

和弦轉換

嗯！練習完前面的範例，相信你已經稍微可以轉換一些基本的和弦了，恭喜你！但是我想你應該還會有些疑問？尤其是在二個和弦轉換，需要移動全部手指時，一定傷透腦筋了。沒錯！的確有許多的朋友因為不能靈活的轉換和弦半途而廢，所以筆者在本章中要提供幾點個人轉換和弦的經驗，希望對你有點幫助。

確認你的手指關節及聲音

壓好和弦後請先確認你的手指關節是否正確，調整你的手指，盡量讓手指末梢以垂直的方式接觸到弦，並且試撥六條弦是否發出正確的聲音。

二 先移動低音部的手指

在你移動手指時，不需要急著將一個和弦一下子就按好。事實上很多和弦的轉換，這對於剛剛接觸吉他的朋友來說是很難辦到的，尤其是在手指需全部移動的和弦（例如 Am 換 Dm、C 換 F），所以筆者建議大家換和弦時，可以先移動低音部份的手指，因為不管在指法或是節奏刷法的彈奏上，都是先彈根音或是低音的部份，所以當你在轉換和弦時，可以先移動低音部份的手指，這樣其他手指便有充分的時間來按別的音了。

如下圖：

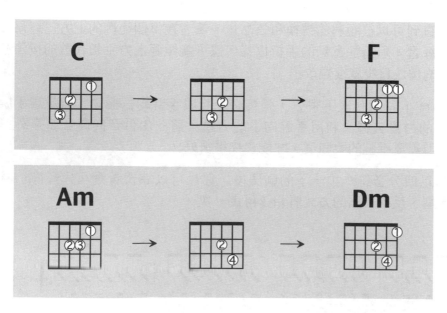

 三 不需移動的手指，就別移動它

　　如果你是依照書上的壓法來按和弦的，你應該可以發現，有很多和弦在轉換時會有相同的音，這些相同的音你可以不需移動你的手指，只需移動不相同音的手指即可。

　　如下圖：

 四 把指甲剪乾淨

　　和弦要按得輕鬆，還有一個重要關鍵是指甲，請務必將左手按壓和弦的手指甲剪乾淨（如右圖），以指肉按弦，有助於可以得到扎實飽滿的音色，也不會因為指甲太長而刮傷指板。

　　做到以上四點後，您還得放慢速度試著邊彈邊換和弦，但千萬不要彈完一個和弦後，讓右手停下來，等下一個和弦按好後再彈，因為這樣容易讓你養成習慣，對於練習是沒有幫助的。換句話說，就是邊彈邊換和弦，別讓你的節拍停下來，用節拍來帶動加快換和弦的速度。

　　好！我想和弦的轉換需要練習時多多體會，掌握以上的訣竅，相信你很快就能上手了。

慢靈魂樂
Slow Soul (8 Beat)

Slow Soul（慢靈魂樂），是現在流行歌曲中最常出現的節奏型態之一，你一定要會喔！就因為 Slow Soul 在每小節內幾乎都是以8分音符來彈奏，每一小節內有 8 個拍點，所以我們又稱之為「8 Beat」節奏。練習時使用節拍器，速度控制在 ♩ = 80 左右最能表現此節奏的特色。

8 Beat Slow Soul 不盡然都是以8分音符來彈奏，有時可搭配16分音符或是切分音來彈奏，但請勿搭配過多而形成另一種的節奏型態（後敘）。以下是幾種常見的彈奏方式：

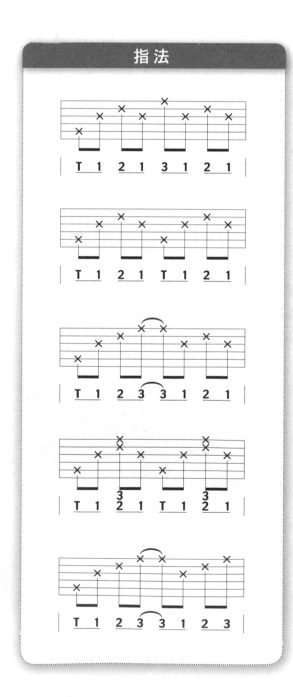

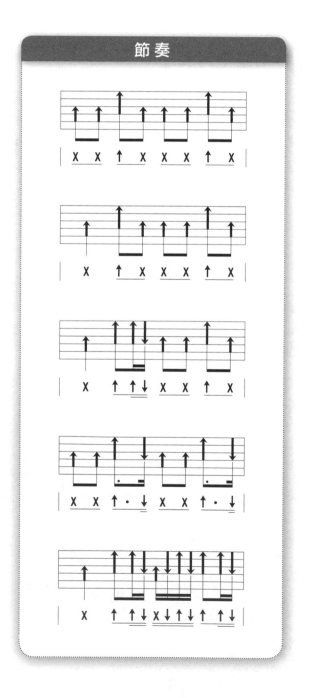

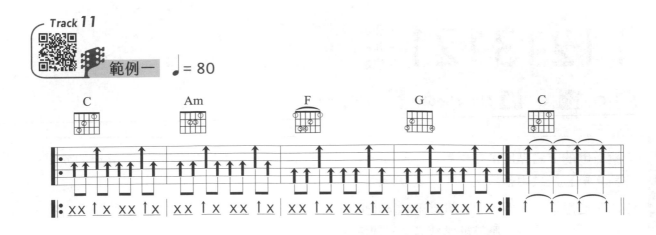

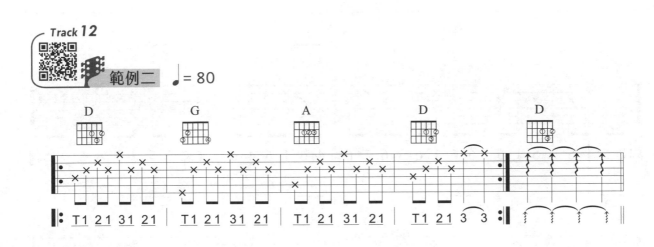

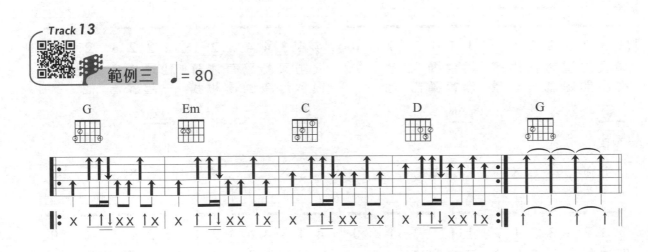

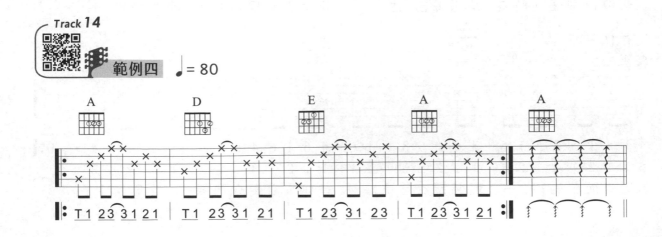

T1213121

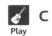

▶ 作詞 / 阿信
▶ 作曲 / 怪獸
▶ 演唱 / 五月天

🎸 C Key
🎸 C Play
🥁 Slow Soul Rhythm
⏲ 4/4 ♩ = 83 Tempo

♪ 這首歌的歌名點出了在學習吉他的過程中非常好用的指法，尤其是對於Slow Soul的歌曲來說，簡直是萬用指法。

♪ 除了使用指法彈奏，你也可以用8 Beats的刷奏方式，因為在歌曲中的旋律大都是8分音符，彈一下唱一個音，應該非常快就能學起來。

學長說過想把馬子 要會彈吉 他　　又帥又酷又有才華 就是彈吉 他
從小開始就一直想 學會彈吉 他　　很多年後回憶和我 一起彈吉 他

四大和弦一套指法 速成彈吉 他　　吉他不難學長他說 這樣彈吉 他
悲傷快樂任何時刻 都想彈吉 他　　廢話少說現在馬上 開始彈吉 他

3x 提議而已尚翊二一 體驗惡女善意惡意 替你噁心傷你和氣
體力耐力擅自兒戲

44

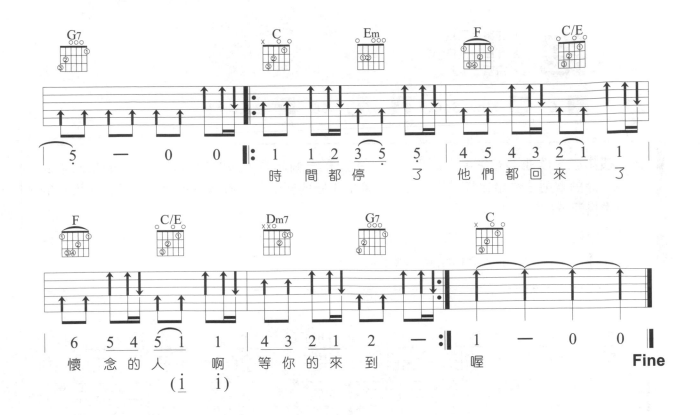

時 間 都 停 了　　他 們 都 回 來 　 了

懷 念 的 人 啊　　等 你 的 來 到 　 　 喔　　　**Fine**

 練功房

[音樂三大要素]

一段音樂的形成都需要具備以下三個要素，才能觸動人的聽覺，否則將是平淡而乏味。

1·節奏

　　指音樂的抑揚緩急，由單音或和聲的長短與強弱組合而成。它是音樂不可缺一的要素。不同的節奏，有不同的聽覺感受。就像人的心跳動作，當你很平靜時，心跳是慢的，當你激動時，心跳就急促跳動，音樂正是由節奏的變化，達到共鳴的目的。

2·旋律

　　指音的連續進行，由音的高低、快慢組合而成。旋律和節奏是相輔相成的，音有了高低但沒有長短變化，那會是很乏味的音樂。

3·和聲

　　兩個以上高低不同的音，同時或先後連續出現所產生的聲響效果，稱為和聲，也就是我們所稱的和弦。藉由和聲，可以讓旋律節奏，更達到音樂起承轉合的目的，相同的旋律節奏配上不同的和弦，就會有不同的感覺。

擁抱

- ▶ 作詞 / 阿信
- ▶ 作曲 / 阿信
- ▶ 演唱 / 五月天

 B　 C　🥁 Slow Soul　🎵 4/4 ♩ = 66　🎸 各弦調降半音
Key　Play　Rhythm　Tempo　Tune

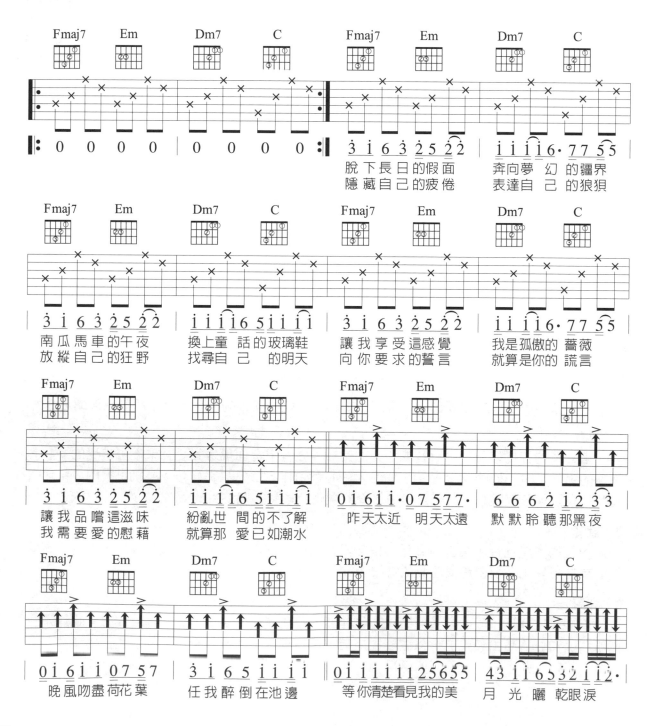

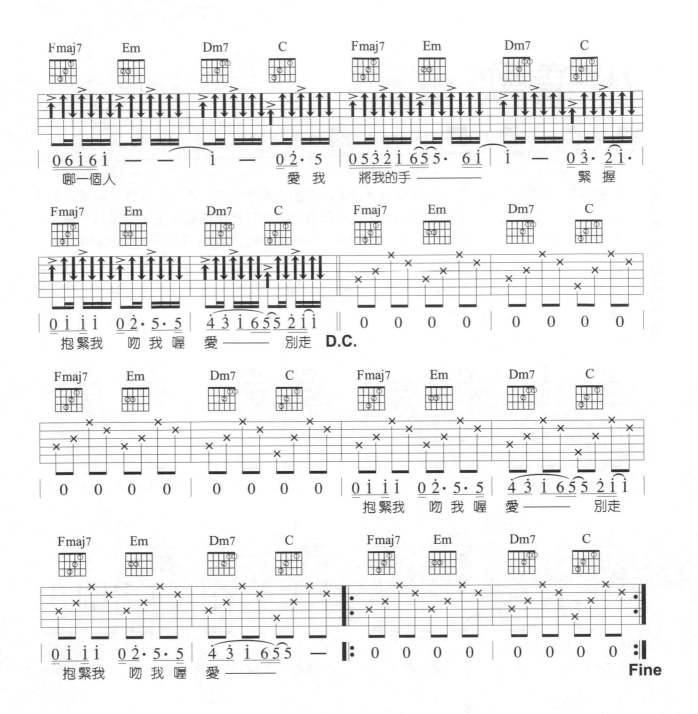

[指法與節奏互相轉換]

大部分的歌曲都會遇到指法與節奏互相轉換，這時你可以選幾種方式彈奏：

1·使用食指指甲去做刷弦，這樣指法換刷法時直接彈就可以。

2·使用Pick去彈指法，這樣就不擔心用食指刷弦會有手痛問題，但這種彈法難度高，
　　建議以後再學。

小情歌

▶ 作詞 / 吳青峰
▶ 作曲 / 吳青峰
▶ 演唱 / 蘇打綠

Key	Play	Capo	Rhythm	Tempo
D	C	2	Slow Soul	4/4 ♩ = 68

♪ 吉他學到一個階段，你就會慢慢開始學習到所謂的吉他六線譜，看到這種譜，其實不必太害怕，跟前面的簡譜一樣，看到和弦，選對節奏，哪怕只是一拍彈一下，都可以，重點放在和弦的轉換，還有與歌唱的配合，譜上只是提供一個彈奏參考，未必你一定要跟著彈。

♪ 這是一個以8 Beats節奏為基礎，再加上一些16 Beats的變化，如果這首歌你不熟，或是刷的還不夠順，建議你先不急著加上變化，彈一個簡單Slow Soul節奏，找到韻律感之後，慢慢加入歌聲，一切都得慢慢來。

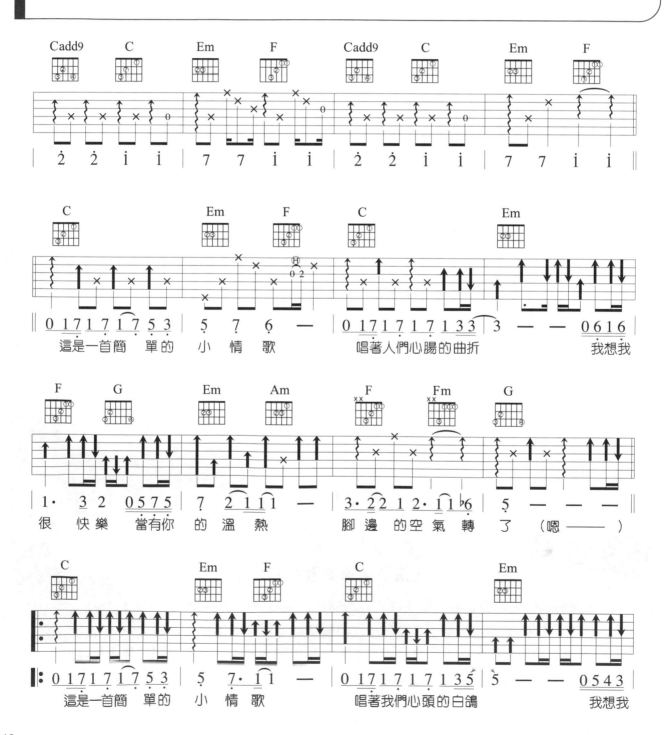

01 71 71 71 753 5 7·11 — 01 71 71 71 135 5 — — 0543
這是一首簡 單的 小 情 歌 唱著我們心頭的白鴿 我想我

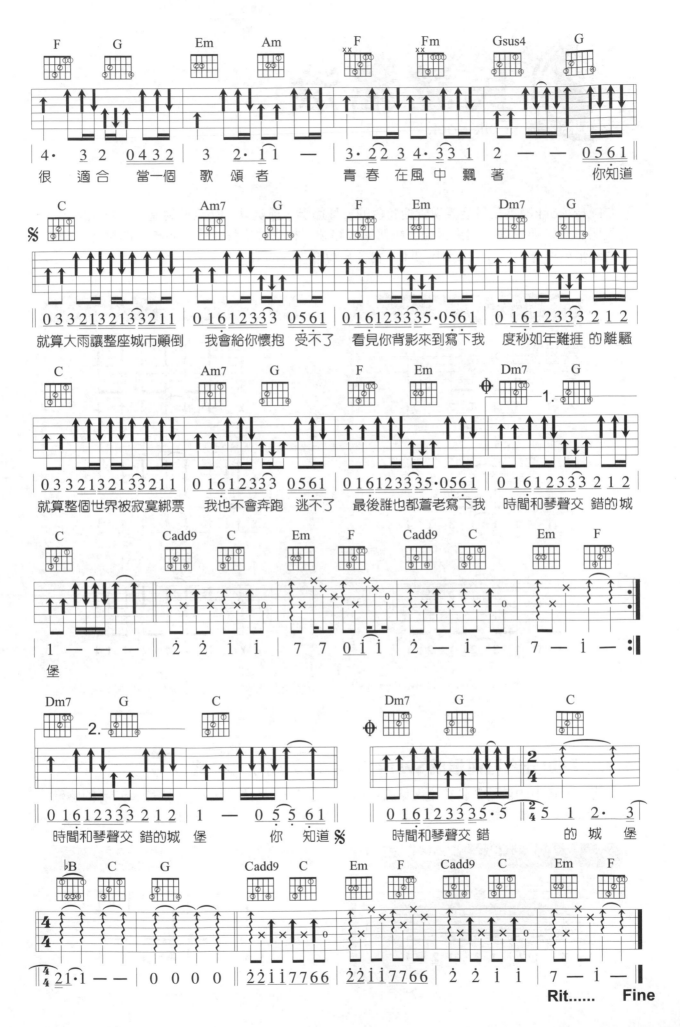

49

民謠搖滾
Folk Rock

Folk Rock節奏是最能表現吉他特色的一種節奏，節奏以8 Beat型態為主，輕快活潑，吉他入門者一定要學會。如果再配上幾個基礎和弦，相信很快就能運用到吉他的世界。練習時使用節拍器速度控制在 ♩ = 120 以上，最能表現此節奏的特色。

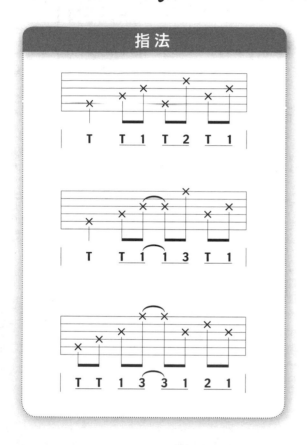

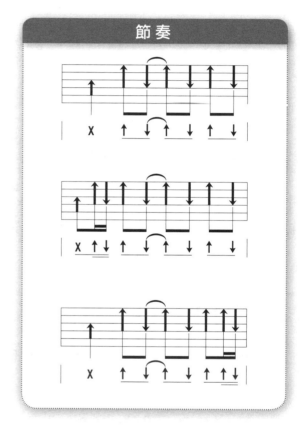

加入附點切分音符而形成 Swing 節奏 或 或

將三連音中的前兩個音符用連結線連起來，造成一長一短的感覺，就是 Swing 的感覺。Swing 節奏是「爵士樂」的重要元素之一，請你務必體會出這種「搖擺」的感覺。

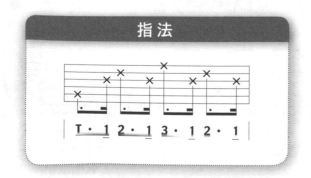

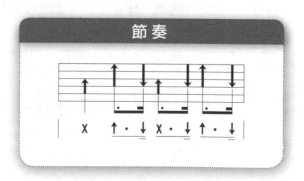

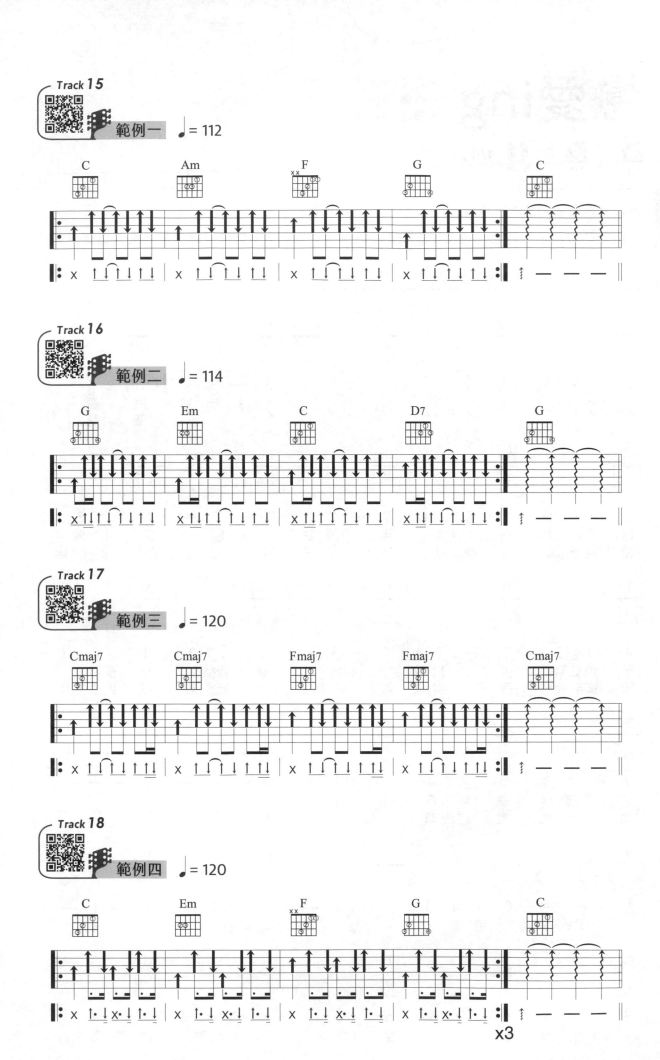

戀愛ing

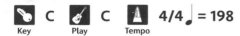

▶ 作詞 / 阿信
▶ 作曲 / 阿信
▶ 演唱 / 五月天

Key C　Play C　Tempo 4/4 ♩ = 198

♪ 這首歌曲我刻意把它改成 Folk Rock 的節奏型態來彈。

♪ 原曲的旋律拍子非常地規律，沒有太多複雜的切分音，相信你可以很快就進入自彈自唱的階段。

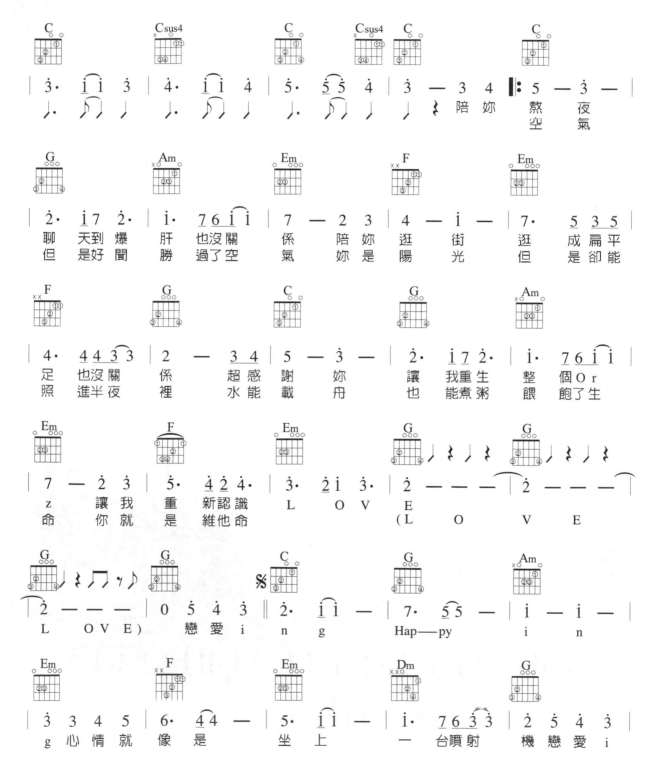

52

夜空中最亮的星

作詞 / 逃跑計劃
作曲 / 逃跑計劃
演唱 / 鄧紫棋

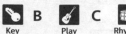 Key　B　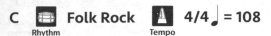 Play　C　Rhythm **Folk Rock**　Tempo 4/4 ♩ = 108　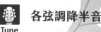 Tune 各弦調降半音

♪ 這是一首稍慢版的Folk Rock節奏，不過速度慢的Folk Rock反而不好控制拍子。

♪ 曲中的伴奏和弦，多學一個Sus4掛留和弦，這是一種修飾和弦，多用於歌曲的五級和弦或是主和弦上使用。

54

的勇氣 Oh越過謊言 去擁抱 你　　　每當我　找 不到存在的意 義　每當我

迷失 在黑夜 裡　　　　Oh　　　夜空中 最 亮的星 請指引我靠近 你
亮的星 Oh 請 照亮我前 行

1.
(Piano)

2.
(行)

我祈禱 擁

(Piano)

夜空中最亮的星　　　　能 否聽清　　　　那 仰望的人 心

底的孤獨 和嘆 息　　Fine
Rit...

55

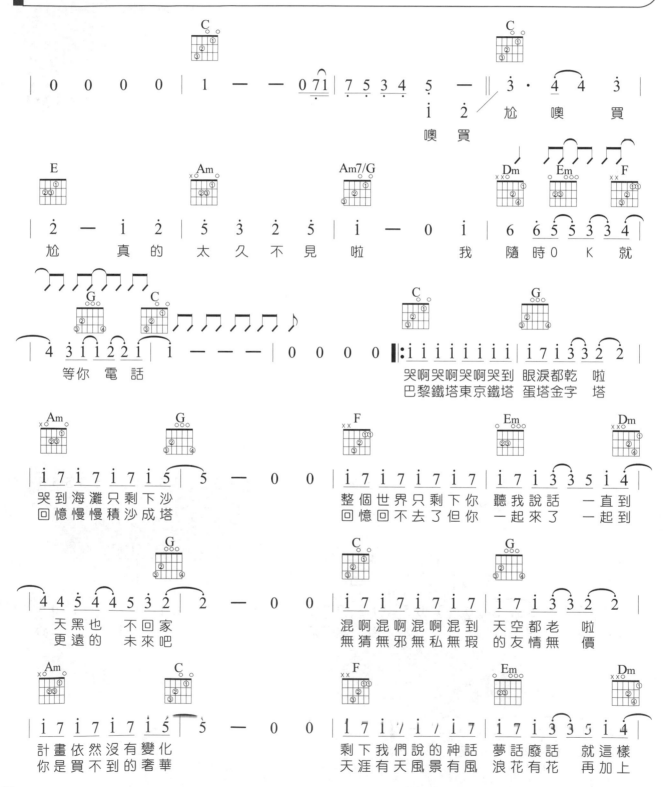

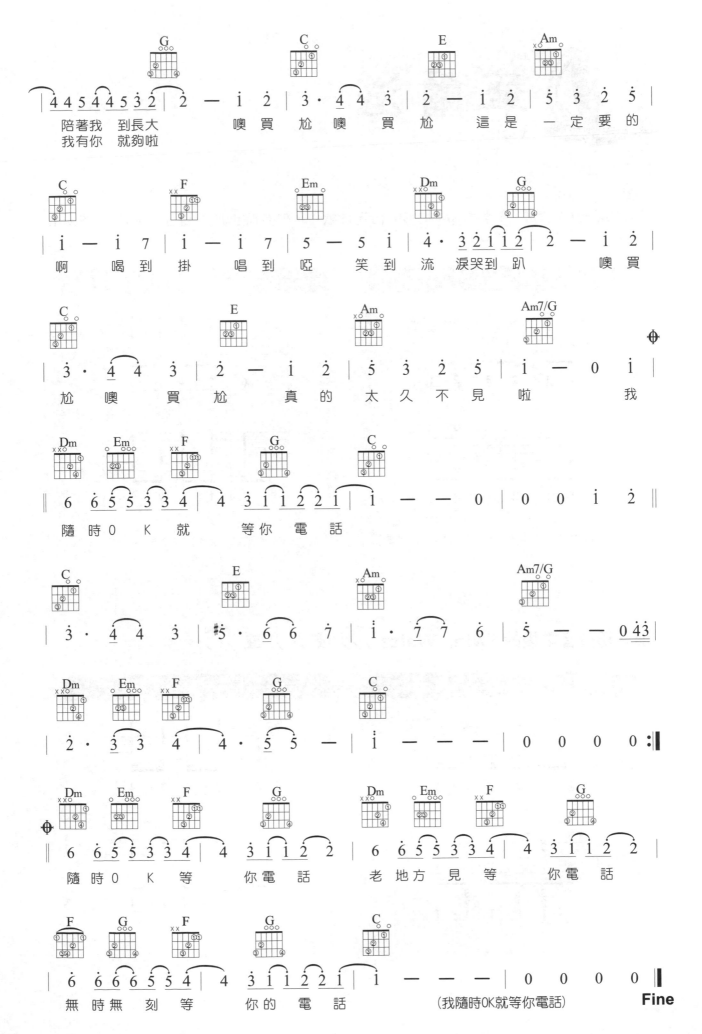

華爾滋
Waltz

Waltz（華爾滋）多半為 3/4 拍形式出現於歌中，但有時也加入切分音而成為「Swing Waltz」。

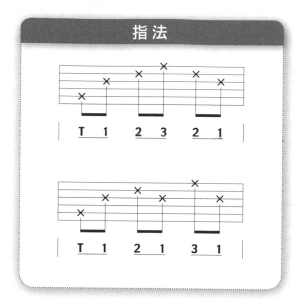

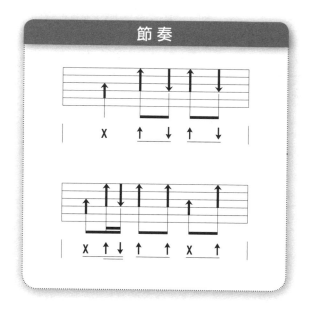

加入切分音之後的 Swing Waltz ♫ 或 ♪♪ 或 ♪. 。

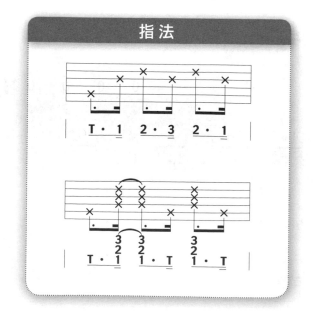

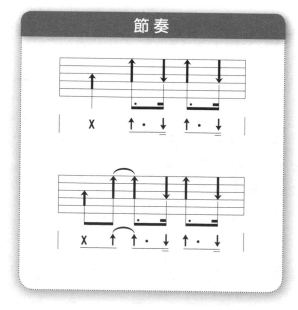

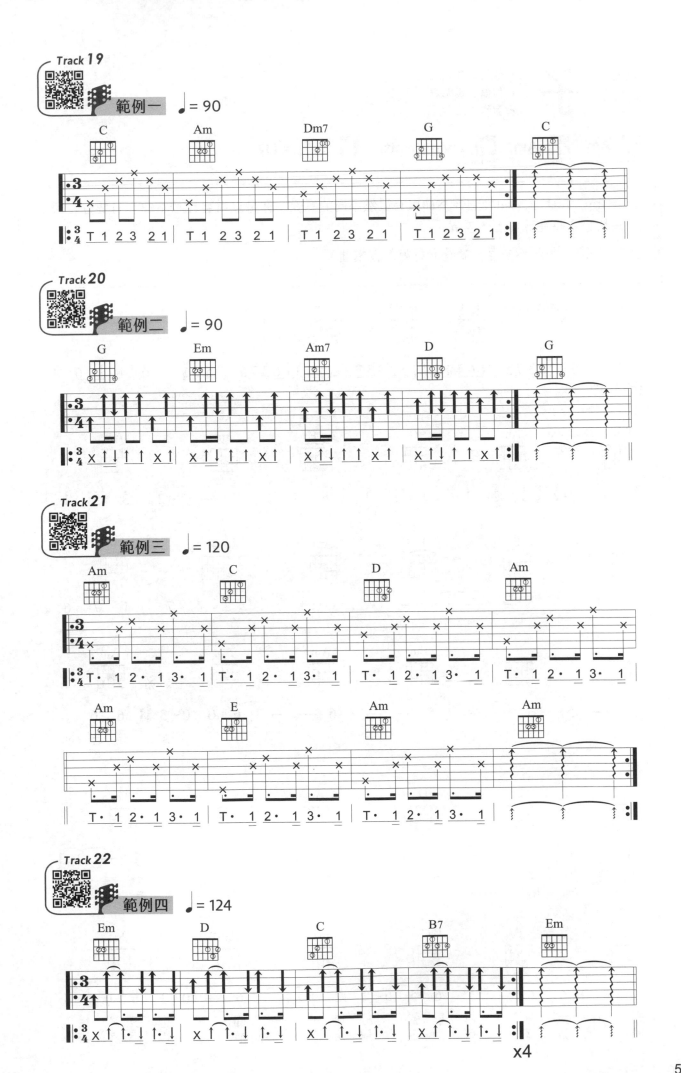

棋子

▶ 作詞 / 潘麗玉
▶ 作曲 / 楊明煌
▶ 演唱 / 王菲

Key: Am　Play: Am　Rhythm: Swing Waltz　Tempo: 3/4 ♩ = 132

♪ Swing Waltz與Waltz的彈奏曲風有截然不同的感覺，你可以試著比較本曲，有切分音與沒有切分音時在味道上的差異。

♪ 3/4的流行曲並不多見，請務必好好練習本曲。

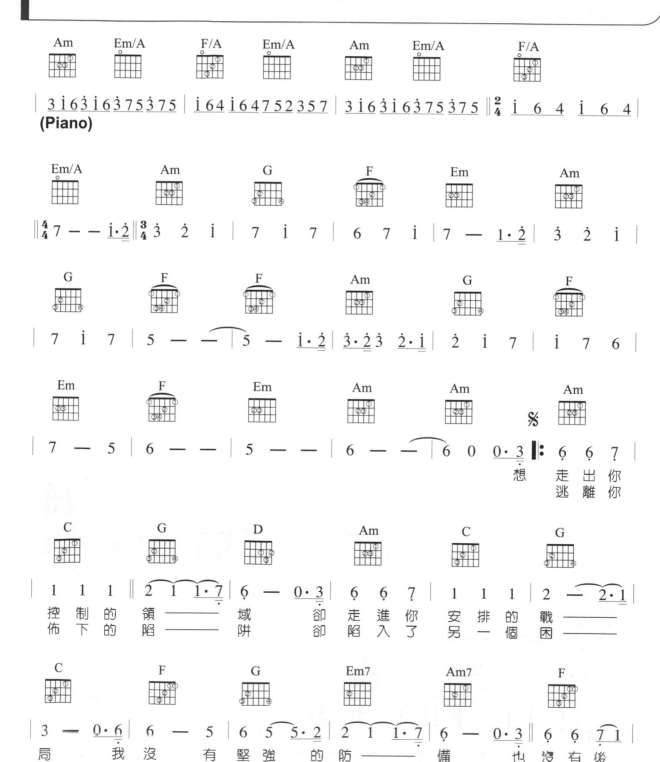

(Strings)

想 ⅓

我像是一顆棋子

來去全不由自己　　舉手無回你從

不曾猶豫　我卻　受控在　你手裡　　　　我

卻　受控在　你手裡　　　　我卻　受控在

你手裡　(Piano)　　　　　　　Fine

[Shuffle與Swing]

　　Shuffle 與 Swing 同屬於三連音的系統，唯一不同的是，Shuffle 將三連音三個拍點中的第二點去掉不彈，整個節奏就造成頓挫有力量的感覺。而 Swing 所表現的則是將三連音三個拍點中的第一及第二點用連結線將它們連起來，整個節奏就顯的比較輕盈而有跳躍的感覺。

　　Shuffle 與 Swing 為了記譜時讓譜面乾淨起見，也會以八分音符代替，這樣譜上就不會太多三連音記號或是連結線。彈奏時，看到譜上有此標記，那麼譜內所有的八分音符都要自動彈成三連音的方式，譜上通常會產生以下幾種記法：

Shuffle	Swing
記法 ♪♪ = ♪ᶾ♪	記法 ♪♪ = ♩³♪ = ♬³
有時候乾脆將 ♪♪ 換成 ♪. 技法，這樣也省去了三連音記號與連結線，譜面就會乾淨許多。	

分割和弦
Slash Chord

Chapter 18

分割和弦（Slash chord）

當和弦之低音不是落在其主音上，而是落在其他的音上，我們就通稱這類的和弦叫「分割和弦」。

常見的分割和弦有兩種，一種是低音落在和弦內音上，我們叫它「轉位和弦」（Inversion Chord）。另一種是低音落在和弦的外音上，我們叫它「分割和弦」（Slash Chord）。

① 轉位和弦（Inversion Chord）

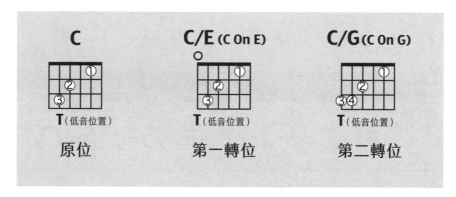

② 分割和弦（Slash Chord）

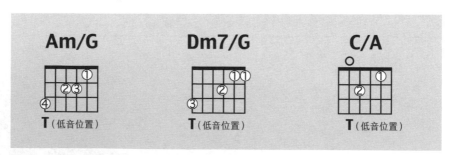

Track 23

範例一 ♩= 66

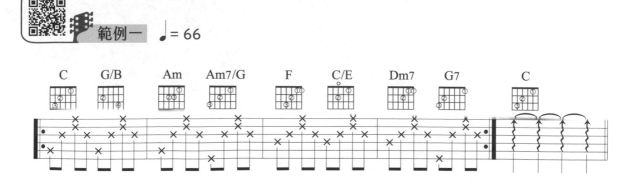

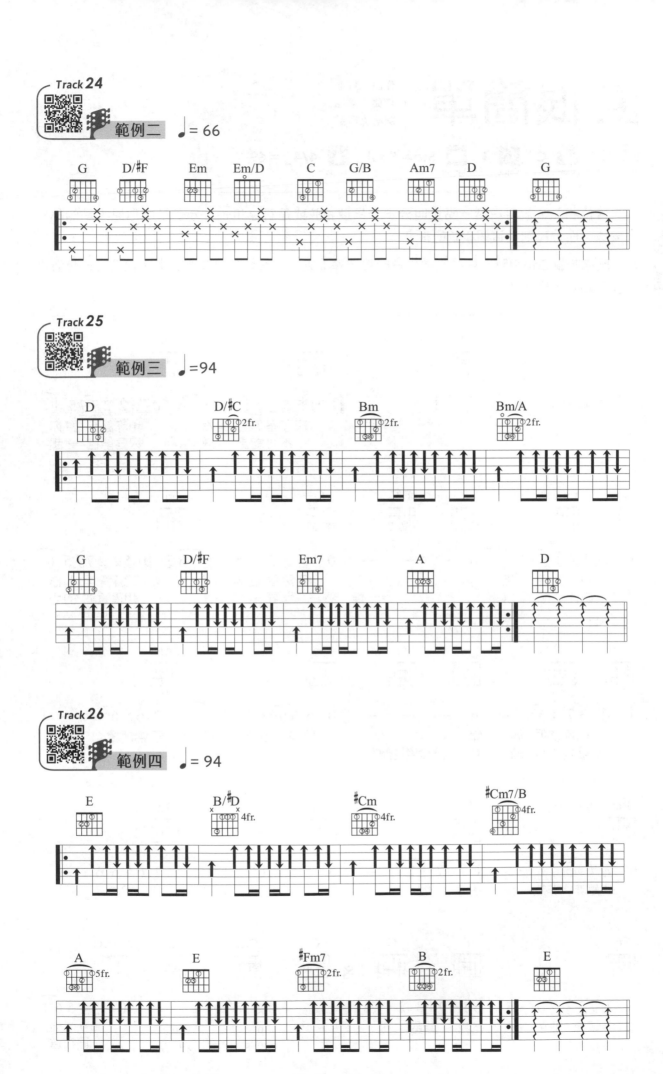

愛很簡單

▶ 作詞 / 娃娃
▶ 作曲 / 陶喆
▶ 演唱 / 陶喆

Key C# Play C Capo 1 Rhythm Slow Soul Tempo 4/4 ♩ = 69

♪ 「轉位和弦」説得白話一點也叫分子分母型和弦或是斜線和弦，分子是照你原來學的和弦按法，而分母則是這個和弦的根音。

♪ 一般來説刷Chord時，最好是從根音的地方彈下去，尤其是在轉位和弦上，從低音的位置為彈奏起點，感覺才會比較對。

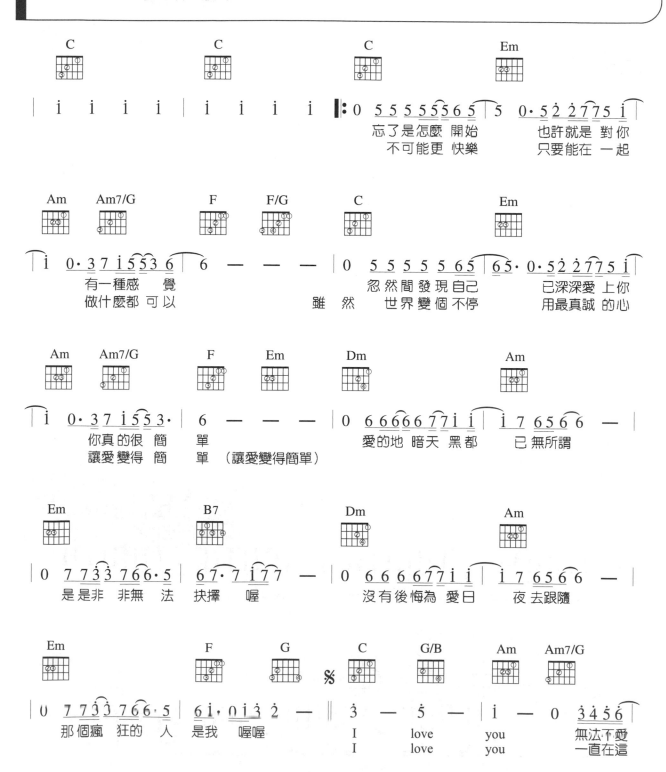

忘了是怎麼 開始　　也許就是 對你
不可能更 快樂　　只要能在 一起

有一種感　覺　　忽然間發現 自己　　已深深愛 上你
做什麼都 可以　雖然　世界變個不停　用最真誠 的心

你真的很 簡　單　　愛的地 暗天 黑都　已無所謂
讓愛變得 簡　單 (讓愛變得簡單)

是是非 非無 法 抉擇 喔　　沒有後悔為 愛日　夜 去跟隨

那個瘋 狂的 人 是我 喔喔　　　3 — 5 — ｜ i — 0 3456｜
　　　　　　　　　　　　　　I love you　無法不愛
　　　　　　　　　　　　　　I love you　一直在這

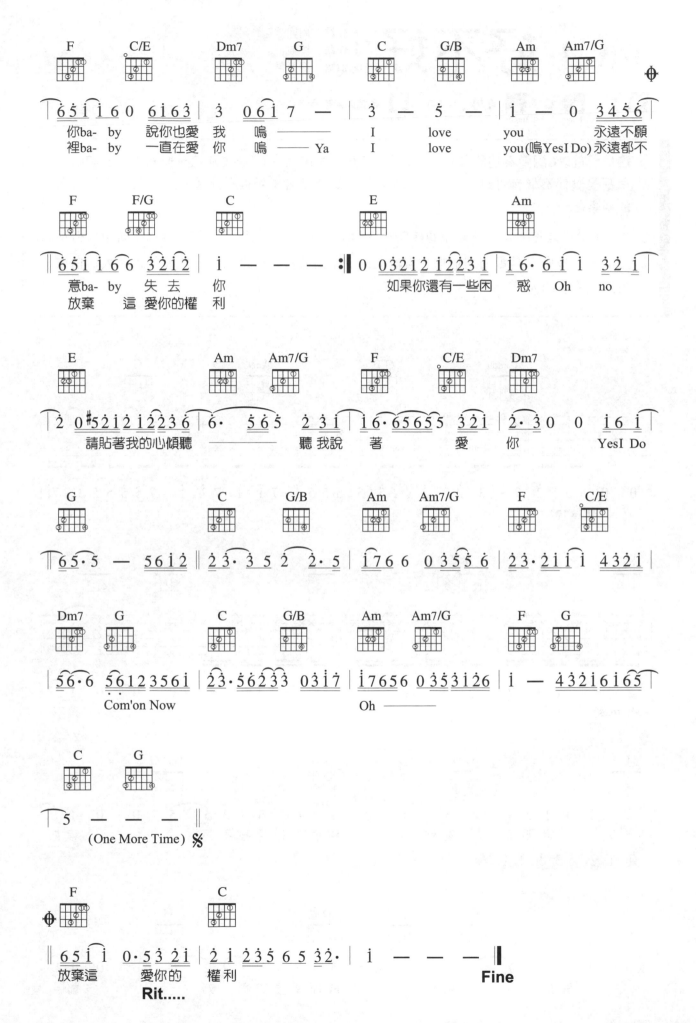

67

你，好不好

▶ 作詞 / 周興哲、吳易緯
▶ 作曲 / 周興哲
▶ 演唱 / 周興哲

 Key Bb　 Play C　 Tempo 4/4 ♩ = 66　 Tune 各弦調降半音

♪ 這是一首以C調彈奏的歌曲，經常會碰到G/B、Am7/G、F/A、C/E這幾個斜線分割和弦，作用都是讓伴奏低音可以連接成一條低音線，聽起來會感覺很有流暢，這就是「流行音樂」的要素之一。

♪ 以後在以G調彈奏時，還會碰到像D/F#、Em/G這些和弦的低音，你也可以試著用大拇指以扣的方式按壓，其實相同道理，吉他上只要碰到低音在第六弦的，你都可以用大拇指按，特別是手小的人。

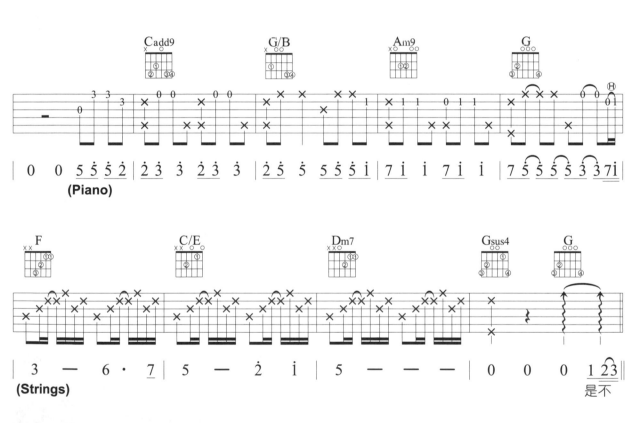

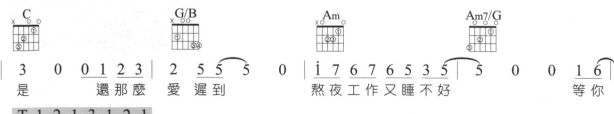

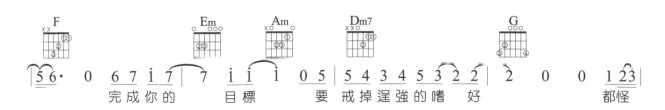

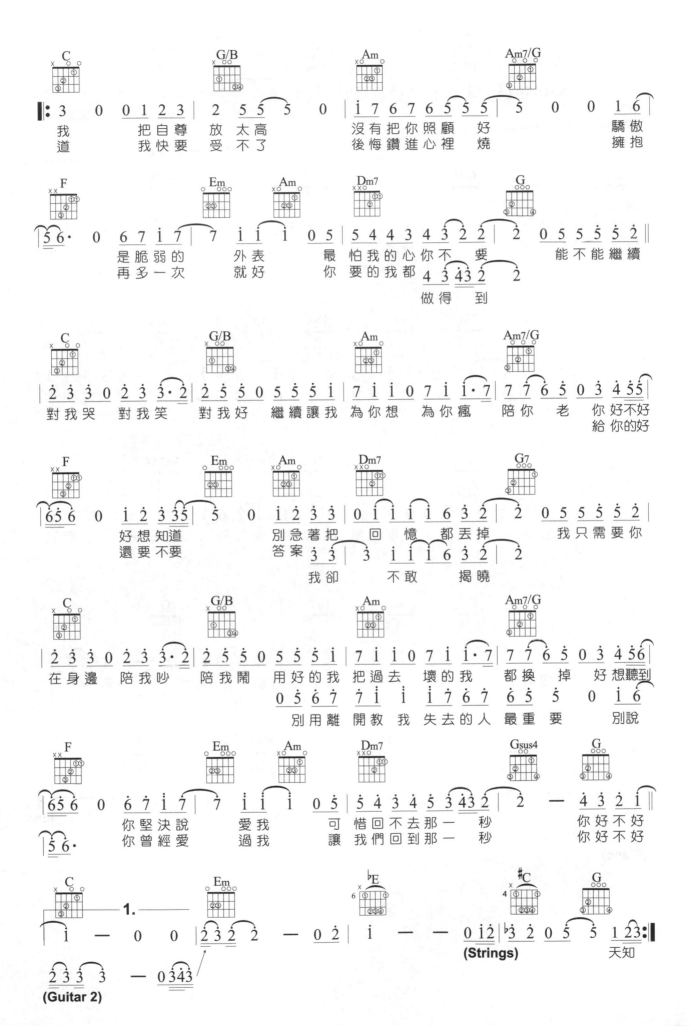

彩虹

▶ 作詞 / 周杰倫
▶ 作曲 / 周杰倫
▶ 演唱 / 周杰倫

Key C　**Play** C　**Rhythm** Slow Soul　**Tempo** 4/4 ♩ = 111

♪ 指法簡單初學五顆星必練曲目。

♪ 副歌的地方有括號起來的和弦是第二把吉他的部份，如果你仔細聽原曲，在這裡為了讓音樂更滿，加入第二把吉他做高把位的演奏。

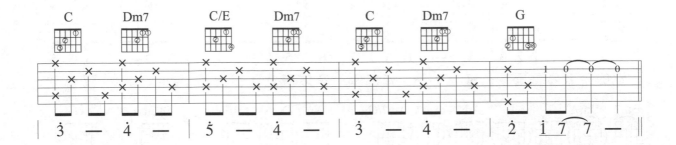

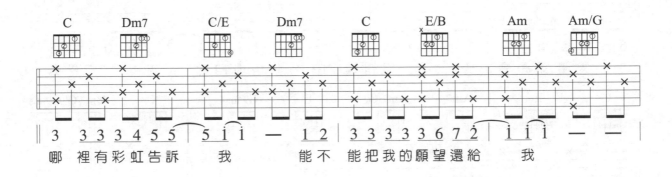

哪　裡有彩虹告訴　我　　　能不　能把我的願望還給　　我

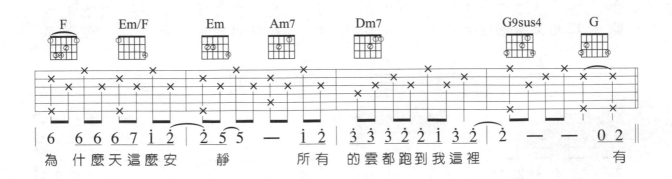

為　什麼天這麼安　靜　　　所有　的雲都跑到我這裡　　　　　有

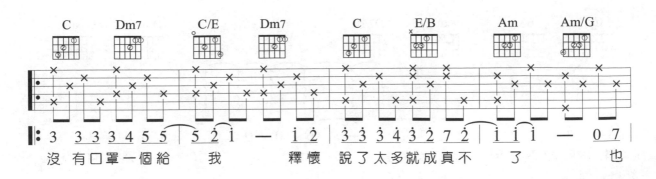

沒　有口罩一個給　我　　釋懷　說了太多就成真不　了　　　也

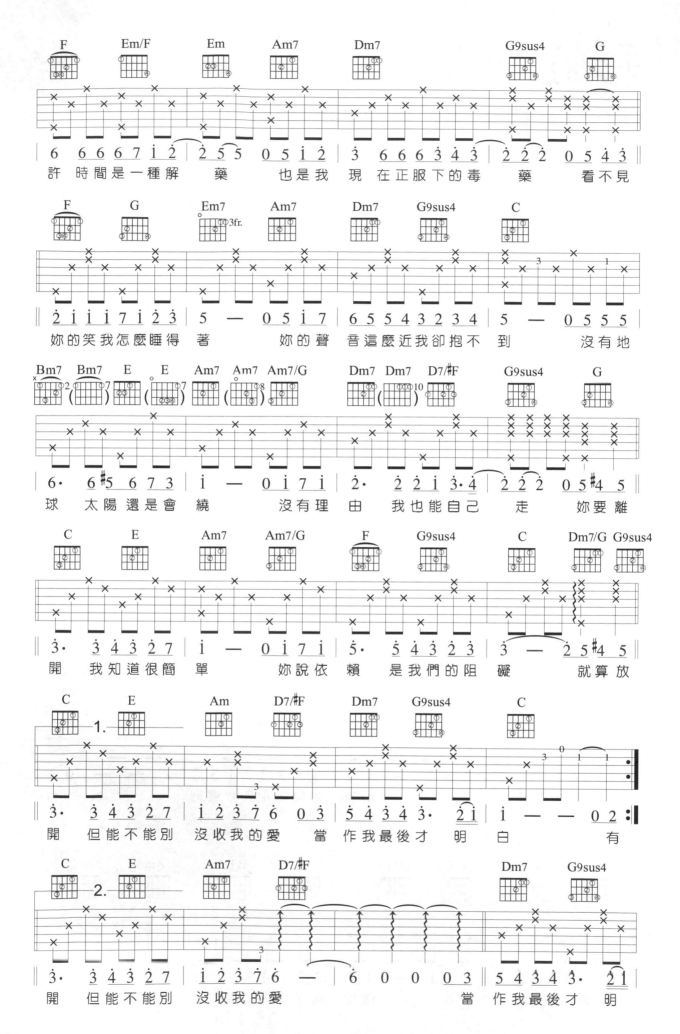

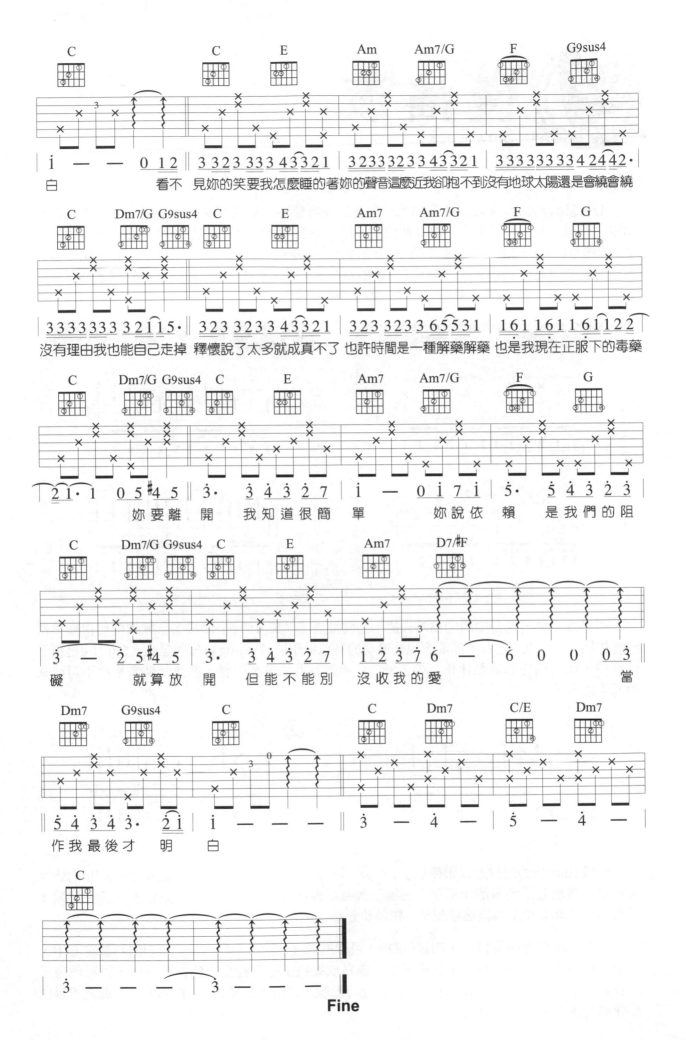

慢搖滾
Slow Rock

4/4 Slow Rock慢搖滾，我們也稱之為三連音節奏，這種節奏每一拍都為三個平均的拍點組合而成，每一小節有四拍共12個拍點，但有時也可以把他寫成是12/8拍（以8分音符為一拍每一小節有12拍），12/8是一種複拍子（以附點音符為單位）的表示法，二種寫法除了記譜方式不同，其次是輕重音的表現，寫成4/4重拍為「強、弱、次強、弱」，而記成12/8則為「強、弱、弱、次強、弱、弱、強、弱、弱、次強、弱、弱」。

指法	節奏
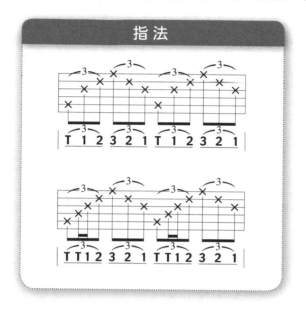	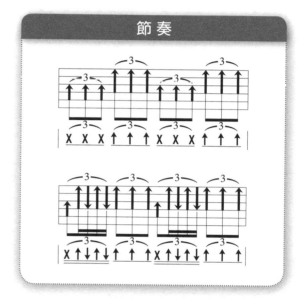

如果我們將三連音中間的拍點去掉，那就變成了「Shuffle」節奏了。練習時使用節拍器速度控制在 ♩ = 100左右，最能表現此節奏的特色。不同於Swing切分的感覺，Shuffle是把三連音中，第二個音的拍點休止不彈，所造成頓銼有力的節奏型態，亦是藍調音樂中不可或缺的元素之一。

① 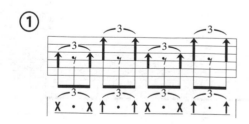　　②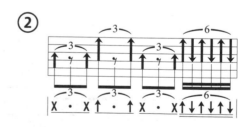

一般Shuffle的記譜方式習慣以 ♪♪ = ♪♪♪ 來表示。這樣一來譜上只要出現Shuffle的感覺就可以不需加註三連音的記號了。這種記號通常會加註在樂譜的上方，只要看到這種記號，所有的樂手都必須演奏出這種拍子，當然也包括主唱在內。

還有一種常見的複拍子，叫做6/8拍，可以數成 1、2、3、4、5、6，或把123數在心中，只數出123、223一拍也可以。寫成單拍子或寫成複拍子除了輕重音的位置不同，再來就是三連音記號了，如果你不想每一拍上都是三連音記號，那就可以寫成是6拍的方式。或是可以由旋律的輕重去判斷該如何記譜。

範例一 ♩= 80

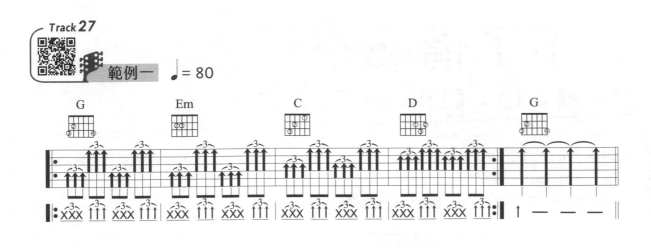

範例二 ♩= 80

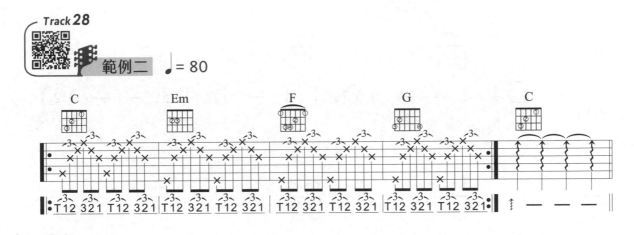

範例三 ♩= 80

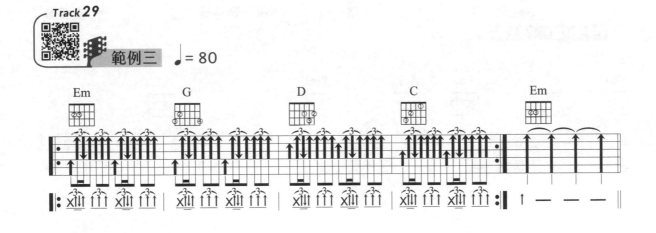

範例四 ♩= 100

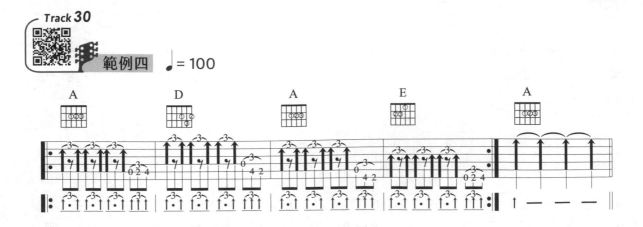

新不了情

▶ 作詞 / 黃鬱
▶ 作曲 / 鮑比達
▶ 演唱 / 萬芳

 Key F　 Play C　 Capo 5　 Rhythm 　**Slow Soul** ♫ = ♪³　 Tempo 4/4 ♩ = 64

> ♪ Slow Rock的指法如果要避免單調，可以將第三拍的根音彈成五度的根音，聽起來或許會有不一樣的味道。
> ♪ C → C7 → F 是常用的和弦連接方式，先彈熟再說。

Fmaj7　　　　　Em　　　　　　Dm7　　　　　　G

| ³3 6 — 0 7 1̇ | 2̇ 5 — 0 6 7 | 1̇ 4 — 1̇ 7 6 | 5 — — 3 2 1 |

(EPN.)　　　　　　　　　　　　　　　　　　　　　　　心若倦

C　　　　　　　Em　　　　　　Fmaj7　　　　　　Em

‖: 3 — — 3 2 1 | 7 — — 0·7 | 6̇ 0·66 6 5 3 | 5 — — 5 7 1̇ |

了　　　　淚也乾 了　　　　　這 份　深情　難捨難 了　　　曾經擁

T 1 2 3 2 1 T 1 2 3 2 1

Dm7　　G　　　　Em　　Am7　　　Fmaj7　　　　　　G

| 4 — — 2 6 7 | 5 — — 5 4 3 | 6 — — 6 5 4 | 3 — 2 3 2 1 ‖

有　　　天荒地 老　　　已不見 你　　　暮暮與 朝　　朝 這一份

C　　　　　　　Em　　　　　　Fmaj7　　　　　　Em

‖ 3 — — 3 2 1 | 7 — — 0 7 1̇ | 6̇ 0·66 6 5 3 | 5 — — 5 7 1̇ |

情　　　永遠難 了　　　　願來 生　還能　再度擁 抱　　　愛一個

Dm7　　G　　　　Em　　Am7　　　Dm7　　　　　　G

| 4 — — 2 6 7 | 5 5·21 6 7 1̇ | 1̇ 1·44 6 7 1̇ | 2̇ — — 5 |

人　　　如何廝 守　　到老 怎樣面 對　　一切 我不知 道　　　　　回

76

浪人情歌

▶ 作詞 / 伍佰
▶ 作曲 / 伍佰
▶ 演唱 / 伍佰

 Gm (Key)　 Em (Play)　 3 (Capo)　 Slow Soul (Rhythm)　　4/4 ♩= 70 (Tempo)

♪ Slow Rock的三連音是每一拍平均的3個點，四拍平均的12個點，每拍之間都是平均的，請特別注意。

♪ Slow Rock要彈得好聽，就要彈得活，雖然拍子都是一拍三連音，但有時可以加上六連音或是Shuffle的音符在裡面，這樣才會好聽。

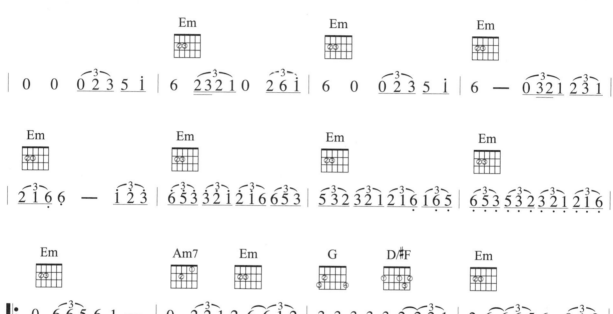

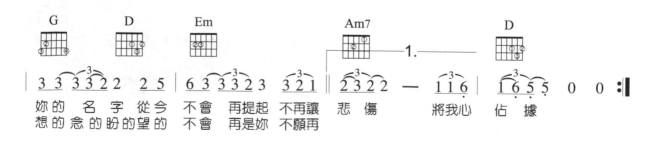

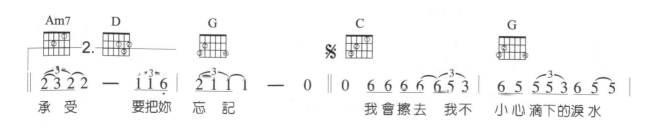

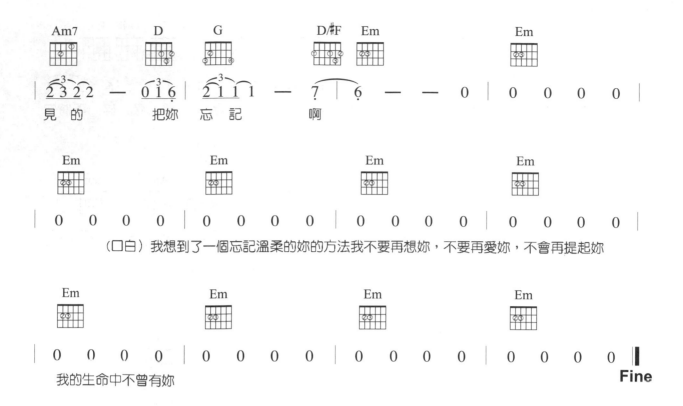

（口白）我想到了一個忘記溫柔的妳的方法我不要再想妳，不要再愛妳，不會再提起妳

我的生命中不曾有妳

Fine

 練功房

［G大調音階］

　　G大調音階與C大調音階有著相同的音程排列組合，如果說我們將G大調的第五音Sol，拿來當作主音（音階第一音），這時依照大調的音程排列順序（全全半全全全半），就會獲得一組新的音階組合，G－A－B－C－D－E－F♯－G，但一樣把他唱成Do－Re－Mi－Fa－Sol－La－Si－Do，這樣就是G大調的音階了。

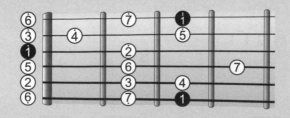

　　相信你也能自己推算其他調子，A大調、D大調會變什麼音。如果你推算過就會發現，G調與F調的音階音與C調的音階音相差最少，大部分音是相同的，只是唱名不同而已，所以通常吉他上會把這兩個調列為常用的調性，尤其是G調，更是吉他必熟練的調性之一。

[影響吉他彈奏的幾個關鍵因素（Acoustic Guitar篇）]

1‧弦距

弦距，也就是指琴弦到指板之間的高度距離，弦距過高不好按弦，過低則容易有雜音俗稱「打弦」，影響弦距最直接的因素就是琴頸的平直度，通常吉他容易因製程的問題或是材料密度不夠、乾燥不足，環境溼度影響，都容易造成琴頸彎曲，琴頸彎曲後，如果呈凹狀，容易造成中高把位弦距過 高還有音會不準，或呈凸狀，造成打弦的現象，這樣的情況如果不嚴重，自己可以試試調整琴頸內的鋼管，一般來說，你的吉他從音孔內往上看，都會有一個六角螺絲孔，如果你發覺琴頸是呈凹狀，就用六角板鎖順時鐘將它鎖緊，如果是呈現凸狀，就用六角板鎖逆時鐘將它鎖緊，轉的時候記得慢慢轉，一次約轉 5 度左右就好，直到琴頸恢復該有的直度，弦距太高或打弦現象就會獲得改善。

2‧上下弦枕的高度

一把標準的吉他，在正常的設計，上下弦枕應該是有他的高度標準，也就是說在一定的高度下，才能產生最好的音色，但是一般在大量生產下或是製作不精良的琴恐怕是沒高度依據的。所以可能大家的高度都沒有一定，通常以不打弦為原則。如果你的琴頸已經調直，但覺得弦距還是很高，很難壓弦，這時可以適度把上下弦枕的高度調整一下，一般處理弦枕高度的方式，就是將它取下，將砂紙放在底部很平整的桌面上，磨弦枕的底部，注意喔是弦枕底部，尤其是上弦枕，除非你有特殊工具，不然千萬不要去磨用來固定弦的那個凹槽。用木槌從弦枕側面輕敲一下，應該就會掉下來，磨好後用白膠再黏上去，取出下弦枕只要將弦放鬆就可以輕易取出，不過，如果你的吉他下弦枕是裝有弦枕式的拾音器，建議你還是找專業人士調整，不然很容易因為磨的問題，而產生收音不良的問題。

3‧銅條形狀及高度

這個問題是最不好解決的，通常來說，如果你的琴在特定弦的特定幾格會產生打弦的情況，那可能就是銅條高度不平所引起的。你想想，就算你的琴頸是直的，但如果銅條的高度不平，那跟琴頸彎曲，道理是一樣的，當弦震動時就會打到特別高的銅條，造成吱吱吱的打弦現象。比如說，你在第一弦的第五格會打弦，但第六格又不會，這一定就是銅條高度不平所產生的問題，比較好解決的方法是，用木槌將第六格與第七格之間的銅條（注意，第五琴格打弦，不是敲第五琴格的銅條喔），輕輕的敲幾下，或用細砂紙，使將這根銅條的高度降低，就可以解決，不過觀念是這樣，雖然解決銅條整平的問題，但我建議你還是找專業人士用專業的工具解決。另外，除了銅條的高度問題，銅條的材質常見的為不鏽鋼、黃銅、白銅的材質，材質也都會影響吉他的彈奏，其中最好的是選用白銅的材質。

4‧張力與弦長

某些吉他在這個部份其實是很粗糙的，也就是說它可能為了節省一些材料，而將琴做的比較短，造成弦長不足，如此一來，當弦要調到標準音，就必須拉的更緊，張力變大，當然就不會好按了，而且搞不好連調準音都還容易斷弦。一把好的吉他，從上弦枕到下弦枕的這一段弦長，應該是要有標準的長度數據，而且琴頸與琴身連接的角度也不能太大，一般約在1～3 度左右，否則也會影響弦的張力。

5‧弦的氧化

弦的氧化程度也會直接影響到彈奏，舊的弦因為彈性疲乏，使得張力變大，音色變悶，或失去音準，甚至因為不穩定的頻率的互相干涉，而影響其他弦的共鳴，甚至造成雜音。檢查弦是否堪用，可以試著撥每一弦的空弦音，看看弦的震動是否平均而穩定，如果有弦振一下就停住，那就是意味失去彈性，該換弦了。當然，最好還是養成固定換弦的習慣。

沒那麼簡單

▶ 作詞 / 姚若龍
▶ 作曲 / 蕭煌奇
▶ 演唱 / 黃小琥

Key: C　Play: C　Rhythm: Slow Soul ♫ = ♪♪³　Tempo: 4/4 ♩ = 50

♪ Slow Rock一拍有三個音，當你彈奏或唱的時候也要保持三連音的感覺，才能抓到感覺。注意每個八分音符都要自動變成三連音（♫ = ♪♪³）。

♪ 雖然說每一拍都是三連音，但如果你一連四拍12個拍點都彈，那伴奏會顯得很呆板，實際上伴奏時，你可以把三連音的中間跳過，或是彈輕一點，一長一短的三連音，節奏就可以彈得很活。

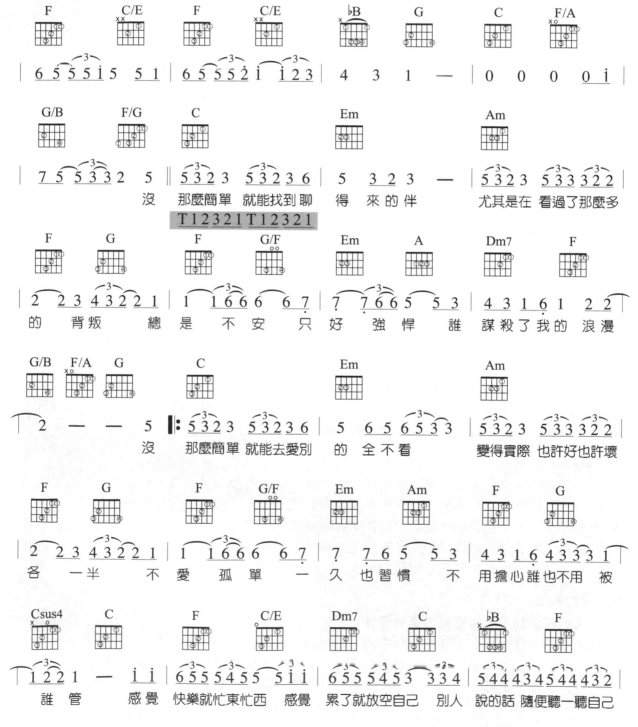

靈魂樂
Soul (16 Beat)

有別於Slow Soul的伴奏方式，因其在每一小節內有16個拍點，相當於Slow Soul的二倍拍點，所以我們用16 Beat或Double Soul來稱之。

一般16 Beat的速度也會比Slow Soul來得輕快些，練習使用節拍器速度控制在 ♩ = 90以上，最能表現此節奏特色。

指 法	節 奏
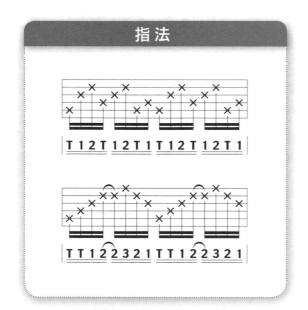	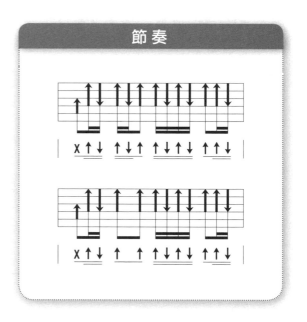

加入切音後而形成「Disco」節奏

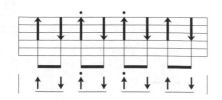

Disco節奏的核心在於鼓的節奏上，鼓通常以16 Beat Hi-hat，配上1、3拍的大鼓與2、4拍小鼓來呈現，但在吉他上則可以左方的節奏來表現即可。

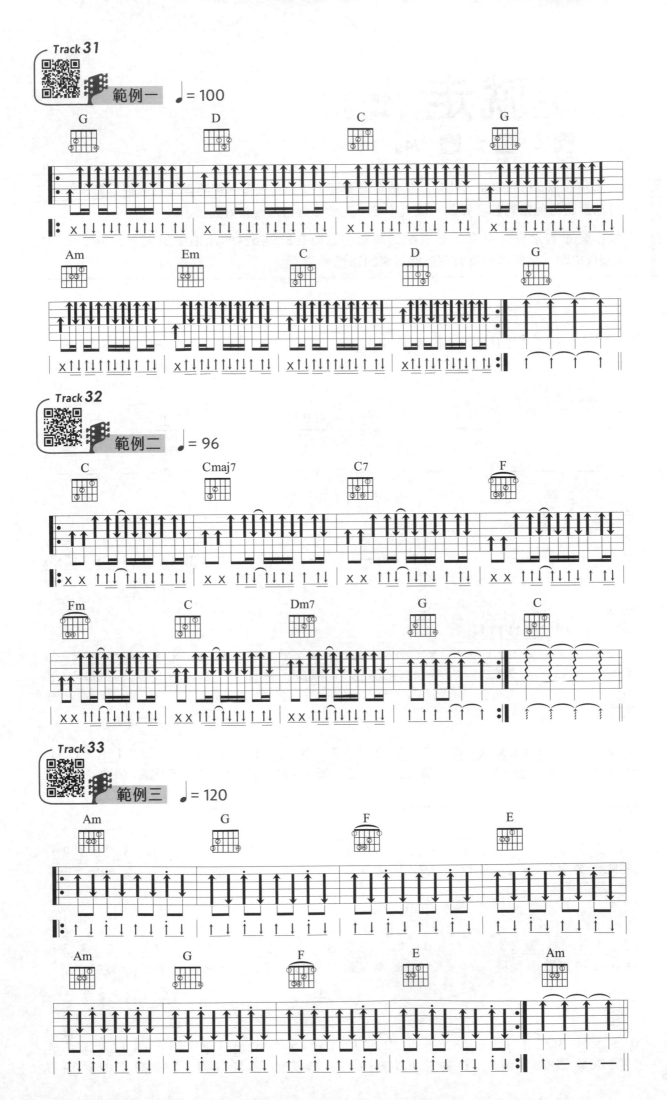

說走就走

▶ 作詞 / 方文山
▶ 作曲 / 周杰倫
▶ 演唱 / 周杰倫

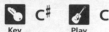 Key C# Play C Capo 1 Rhythm 4/4 ♩= 118

♪ 大部分16 Beats的歌曲，特點就是拍點很密集，切分音很多，實際彈奏時掌握好輕重音，不必刻意將每個拍點都要彈的一樣大小聲，這樣節奏自然就會好聽了。

♪ 除了輕重音之外，再來就是搭配的問題，適時在8 Beats的節拍中加入一拍或半拍的16 Beats拍點，更能讓節奏有突然醒過來的感覺。

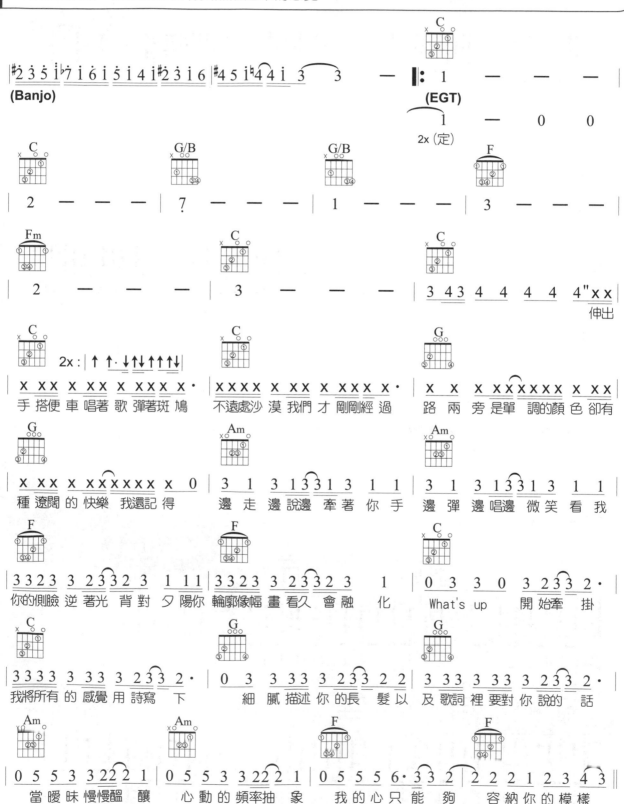

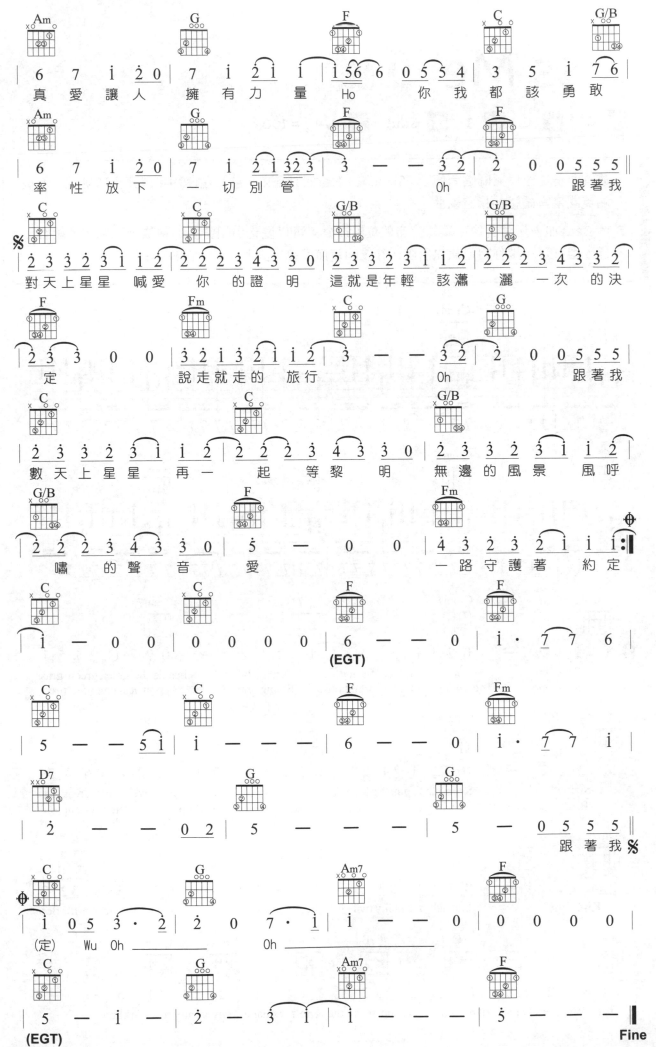

Kiss Me

▶ 作詞 / Matt Slocum
▶ 作曲 / Matt Slocum
▶ 演唱 / Sixpence None The Richer（嘟噹六便士）

 Key G♭　 Play C　 Capo 3　 Rhythm Soul　 Tempo 4/4 ♩ = 100

♪ 這首曲子是蓮兒與嘟噹六便士（Sixpence None The Richer）在1999年風靡全球排行，而成為英國皇室婚禮的指定歌曲。

♪ 16 Beat加入切分音後，讓切分音的位置改變，可以變化出相當多的彈法，就像排列組合一樣，很好玩，請你自己試試看囉，往後的章節還會有許多不同的16 Beat練習。

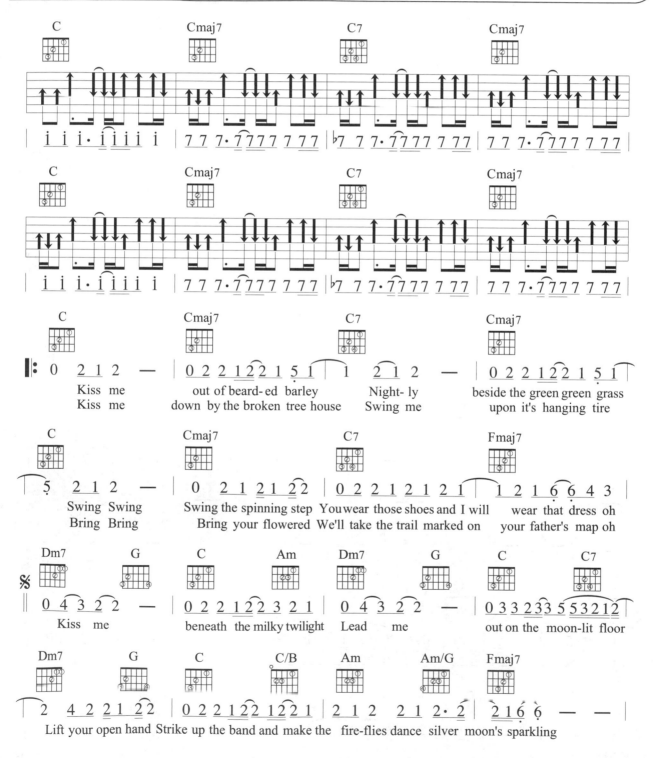

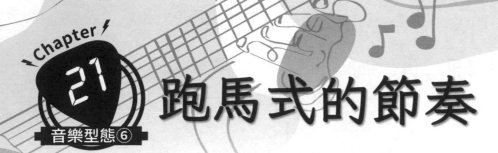

跑馬式的節奏

　　跑馬式的節奏，多用於節奏感較強的歌曲中。這種節奏多半需要搭配Pick來使用，用以增加節奏上的氣勢。某些在拉丁佛朗明哥或是古典吉他的音樂中則使用食指、無名指與中指快速地來回，也可以達到此種效果。

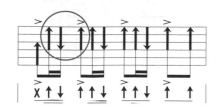 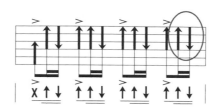 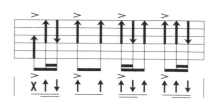

　　跑馬式的連音彈奏方式，常常也會被搭配在Folk Rock與Slow Soul節奏中來使用。

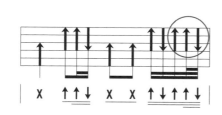 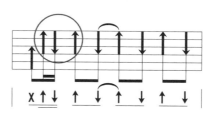

　　彈奏時請多增加手腕的擺動，用以達到連音的效果。由於連音速度快，所以建議使用較軟質的 Pick，可以得到省力又清脆的聲音喔！

　　練習時請特別注意要練到讓右手手腕是在完全放鬆的狀態，才能夠刷出味道。藉由手腕的輕重控制，可以讓曲子的味道時而蓄勢待發，時而萬馬奔騰！

範例一 ♩= 120

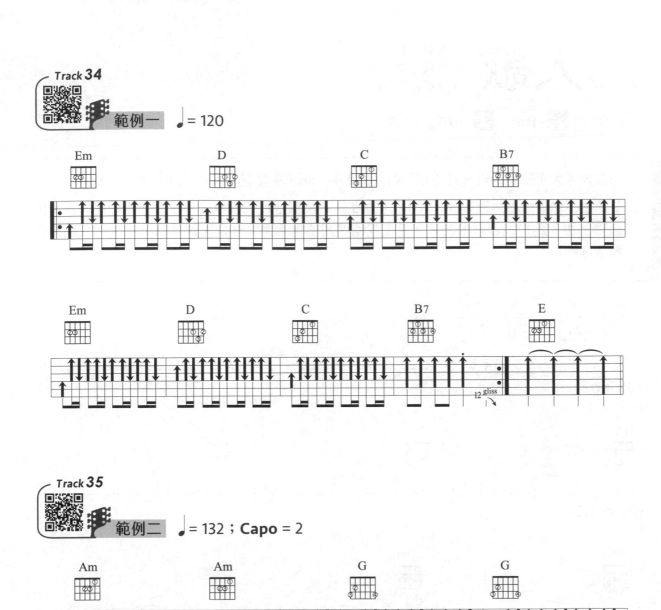

範例二 ♩= 132；**Capo** = 2

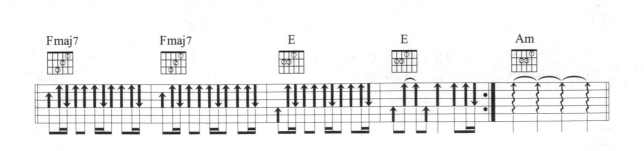

凡人歌

▶ 作詞 / 李宗盛
▶ 作曲 / 李宗盛
▶ 演唱 / 李宗盛

Key Dm　Play Dm　Tempo 4/4 ♩ = 130

♪ 樂壇大哥大李宗盛的專輯裡有很多精采的吉他Solo，更是我眾多收藏品的其中之一。

♪ 乍聽之下你會覺得這歌好像Folk Rock的節奏，但用Folk Rock來彈似乎少了那種磅礡氣勢的感覺，加入跑馬式節奏的元素，馬上就能抓到感覺。彈唱會是練習重點，建議你找機會先把歌聽熟再說。

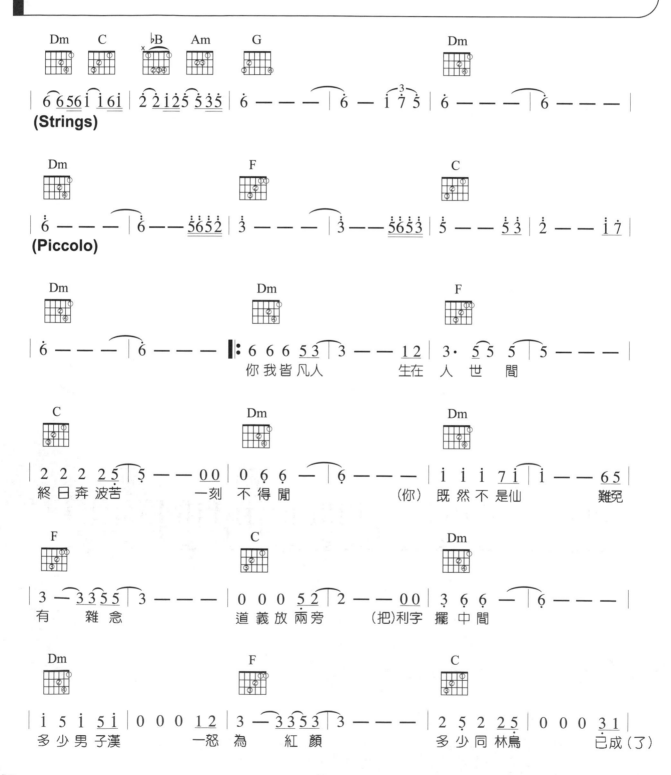

(Strings)

(Piccolo)

你我皆凡人　　生在 人 世 間

終日奔波苦　　一刻 不得閒　　　(你) 既 然 不 是仙　　　難免

有　雜 念　　　道義放兩旁　　(把)利字 擺 中 間

多少男子漢　　一怒 為 紅顏　　　多少同 林鳥　　　已成(了)

Dm　　　　　　　　　　　　　Dm　　　　　　　　　　　　　F

| 1　1　1̣ 6̣·6̣ | 6̣ － － － | i i i 7 3 | 3 － － 1 2 | 3 － 3 3 5 5 | 3 － － － |

分 飛 燕　　　　　　人 生 何 其 短　　何 必 苦　苦 戀

C　　　　　　　　　　　　　Dm　　　　　　　　Dm　　　　　　　　F

| 2　2　2 2 5 | 5 － － 1 7 | 1　3 6 － | 6̣ － － － | 6̣ 6̣ 6̣ 0 6̣ 6̣ 1 | 3 3 5 3 0 2 1 |

愛 人 不 見 了　　　向 誰 去 喊 冤　　問 你 何 時 曾 看 見　　這 世

C　　　　Dm　　　　Dm　　　　F　　　　C　　　　Dm

| 2 2 2 2 7 5 | 6̣ － － － | 0 6̣ 6̣ 6̣ 6̣ 6̣ 6̣ 5 | 6̣ 6̣ 1 6̣ 0 3 1 | 2 2 2 1 7 5 | 6̣ － － － ‖

界 為 了 人 們 改 變　　有 了 夢 寐 以 求 的 容 顏　　是 否　就 算 是 擁 有 春 天

♭B　C　　F　C　　♭B　C　　Dm　A7　　♭B　C　　F　C

‖ 6́ － 5́ － | 3́ － 2́ － | 6́·1́ 7́ 6 5 2 | 3́ － － － | 6́ － 5́ － | 3́ 2́ 1́ 2́ － |

(Piccolo)

♭B　　Am　　Dm　　Dm　　Dm　　Dm

| 1́ － － － | 7́ 6́ 5́ 3́ | 6́ － － 6́ | 6́ － － 6́ | 6́ － － 6́ | 6́ － － ：‖

♭B　C　　F　C　　♭B　C　　Dm　A7　　♭B　C　　F　C

‖ 6́ － 5́ － | 3́ 2́ 1́ 2́ － | 6́ － 5́ － | 3́ 2́ 1́ 2́ 3́ － | 6́·1́ 7́ 5́ | 3́ 1́ 3́ 2́ － |

(Piccolo)

♭B　　Am　　Dm　C　　♭B　Am　　Dm

| 1́ － 1́ 7́ 6́ 1́ | 7́ 5́ 3́ － ‖ 6́ 6́ 5́ 6́ 1́ 1́ 6́ 1́ | 2́ 2́ 1́ 2́ 5́ 5́ 3́ 5́ | 6́ － 1́ 7́ 5́ | 6́ － － － |

(Strings)

| 6́ － － － ‖

Fine

93

曠野寄情

▶ 作詞 / 靳鐵章
▶ 作曲 / 靳鐵章
▶ 演唱 / 李建復

 Key **Gm**　 Play **Em**　 Capo **3**　 Tempo **4/4 ♩ = 140**

> ♪ 這首歌算是跑馬式節奏的必練曲。前奏、尾奏有很精采的吉他Solo，不過！到這裡我們都還沒學到音階指型勒，嗯……前奏先跳過，日後再回來彈吧。
>
> ♪ 注意章節裡教的幾種變化，放在歌曲裡才能把歌曲彈活，這個觀念我想在任何歌曲都是一樣的。

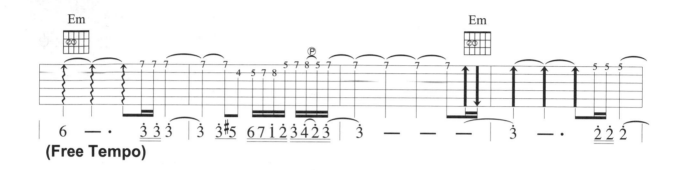

(Free Tempo)

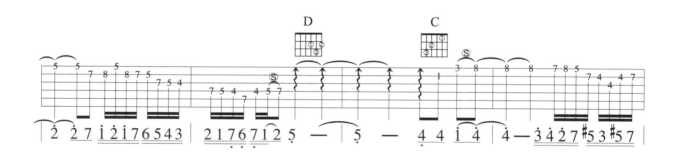

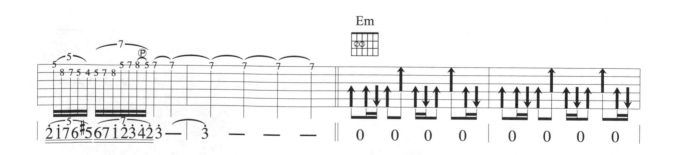

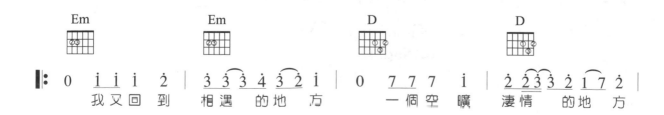

我又回到　相遇　的地方　　一個空曠　淒情　的地方

C	C	B7	B7

`0 i 6 6 6 7 | i 2 2 i 7 6 | 0 #5 #5 #5 6 | 7 3 3 2 3 2 ‖`

讓北風從我 臉 上吹掠　我的心也隨風飛翔

Em	Em	D	D

`‖ 0 i i i 2 | 3 3 3 4 3 2 i | 0 7 7 7 i | 2 2 3 3 2 i 7 2 |`

我又聽到 熟悉的音響　一種溫柔 原始 的奔放

C	C	B7	B7

`0 i 6 6 6 7 | i 2 2 i 7 6 ‖ 0 #5 6 7 | 3 2 i 7 7 |`

劈啪啪弦聲 在山 谷回響　我的心也隨之蕩

Em	Em	D	C

`6 — — 6 | 6 — — — ‖ 0 7 7 7 | i 6 6 i |`

漾　　　　千里冷 月伴星

B7	B7	C	C

`7 — — i 7 6 | 7 — — — | 0 6 7 i | 2 i — 2 |`

光　　　　　但我的歌聲 高

Em	Em	D	D

`3 — — 3 | 3 — 3 4 4 3 | 2 i 2 2 — — | 2 — 2 3 3 2 |`

亢　　　啊　　　　啊

C	C	B7	B7

`i 7 i i — — | 6 7 i 2 2 i | 7 6 7 7 — — | 7 — 6 #5 |`

啊　　　　　　　　　高

Em		C

`6 — — 6 | 6 — — — ‖ 0 0 0 0 | 0 0 0 0 |`

亢　　　　（Em調音階自由發揮）

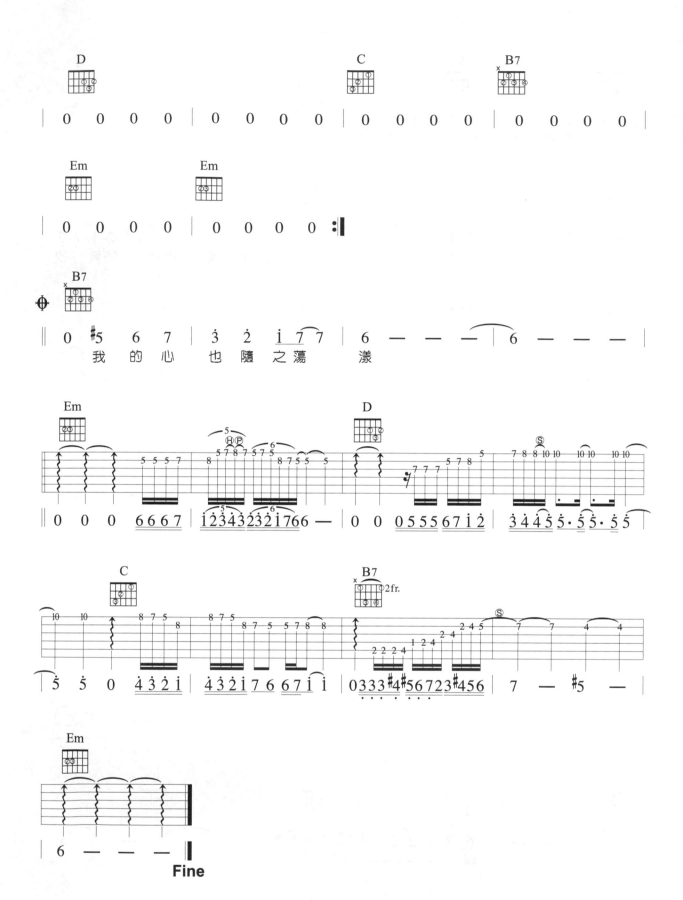

我 的 心 也 隨 之 蕩 漾

［切分音（拍）（Syncopation）］

使用連結線將一個弱拍上的音提前或延後到下一小節的強拍上,使這個弱拍上的音變成強拍。這樣延長下來的音我們就稱它為「切分音」,也有人直接叫它「搶拍」。

還有一種叫「後切分」,顧名思義,就是使用切分音讓重拍有往後的感覺。

根音與經過音的變化與填充

在兩個和弦根音之間，加入第三音，來當做連接這兩個和弦之間的橋樑，這種音的填充，我們稱之為過門音（經過音）。

一般來說，我們在彈奏和弦時，多以其主音為根音來彈奏。但是這樣的彈奏方式，會顯得過於呆板。以三和弦來說，C（1、3、5）之中，1為主根音，3、5我們稱之為副根音，在觀念上，三和弦的每一個內音，均可當作其根音來使用（轉位和弦）。所以在彈奏時，可使用三度根音或五度根音變換。

經過音的填充可分：

1‧上行音階的填充（1 2 3 4 5 6 7 i）

2‧下行音階的填充（i 7 6 5 4 3 2 1）

至於選擇上行或下行音階，則視前後和弦根音的音程差異，一般我們會選擇較近的音程組合，如C至G和弦，經過音常使用「1 7 6 5」而不使用「1 2 3 4 5」。還有一種常用的方式是利用和弦的第五度音來做為連接的橋樑，例如：C和弦到Am和弦，按照上行或下行音階的方式，可以使用B（Si）音來做為經過音，此時過門音就變成「1 7 6」；也可以使用C和弦的第五音G（Sol），甚至再加上G與A之間的半音來做為過門音，此時過門音會變為「1 5 #5 6」，這也是不錯的方法。Try it！

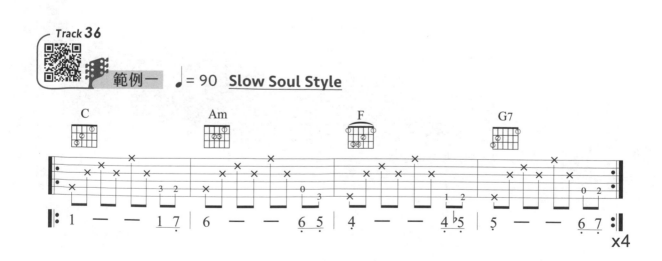

範例一　♩= 90 **Slow Soul Style**

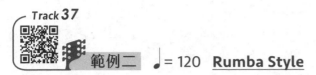

範例二 ♩ = 120 **Rumba Style**

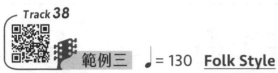

範例三 ♩ = 130 **Folk Style**

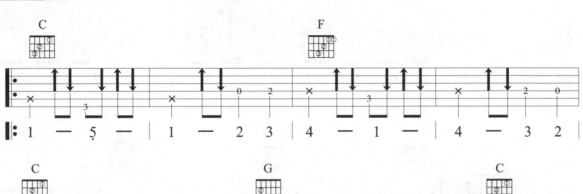

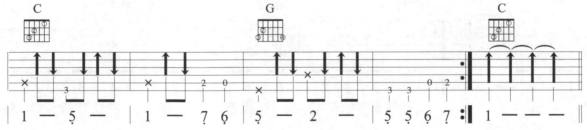

範例四 ♩ = 72 **Slow Rock Style**

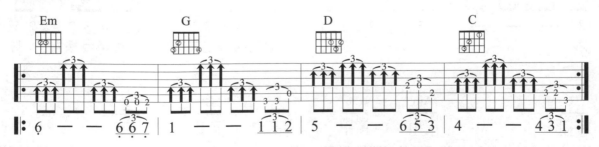

天使

▶ 作詞 / 阿信
▶ 作曲 / 怪獸
▶ 演唱 / 五月天

| Key | D | Play | C | Capo | 2 | Rhythm | Slow Soul | Tempo | 4/4 ♩= 73 |

> ♪ 在前奏上有幾個十六分音符的小音符（比正常的音符要小），這個小音符就叫「倚音」
> （Appoggiatura）。倚音有時會依附在主音的前面，稱之為前倚音；有時也會出現在主音
> 後面，則稱為後倚音。
>
> ♪ 倚音在演奏中算是裝飾音（或稱修飾音）的一種。吉他上比較常見的還有琶音、搥音、勾
> 音、滑音、連音、顫音……等。

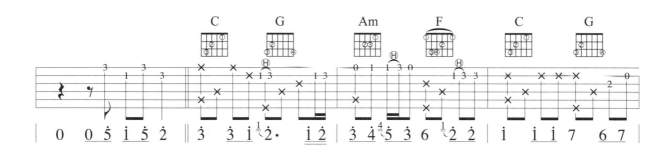

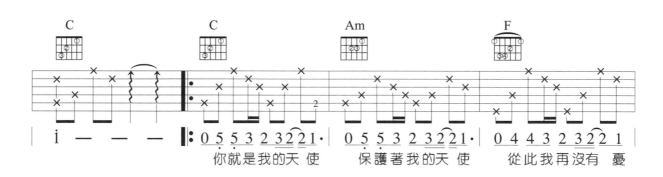

你就是我的天 使　　保護著我的天 使　　從此我再沒有 憂

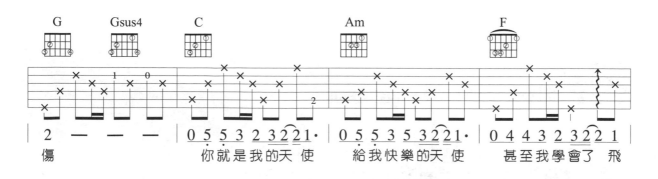

傷　　　　你就是我的天 使　　給我快樂的天 使　　甚至我學會了 飛

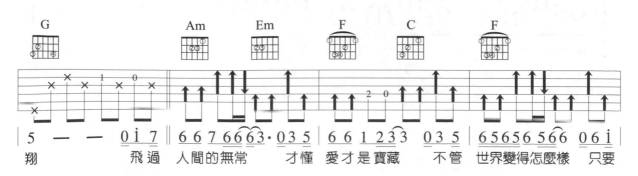

翔　　　飛 過 人間 的無常　　才懂 愛才是寶藏　　不管 世界變得怎麼樣 只要

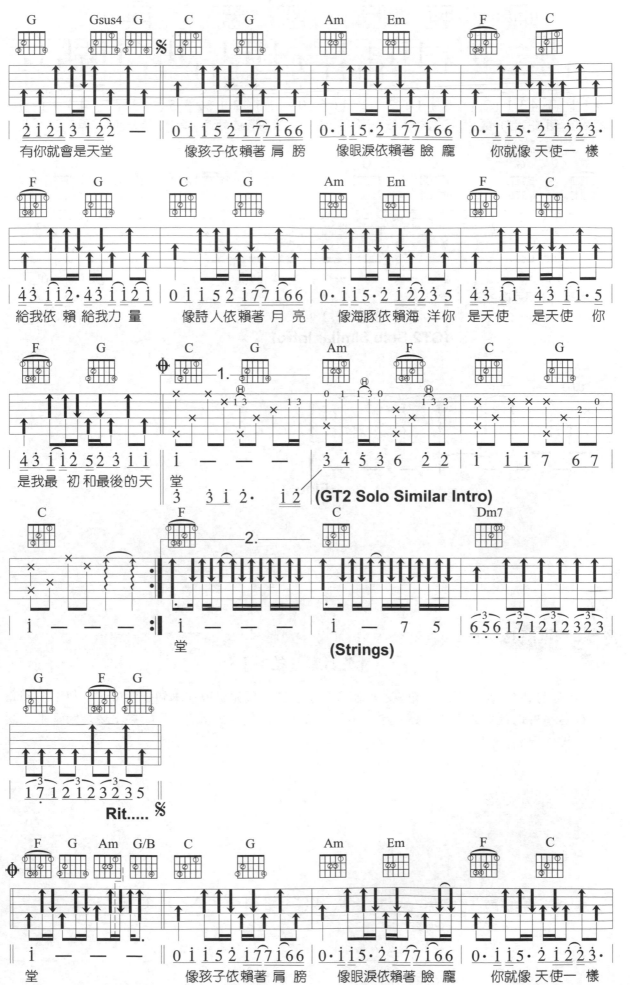

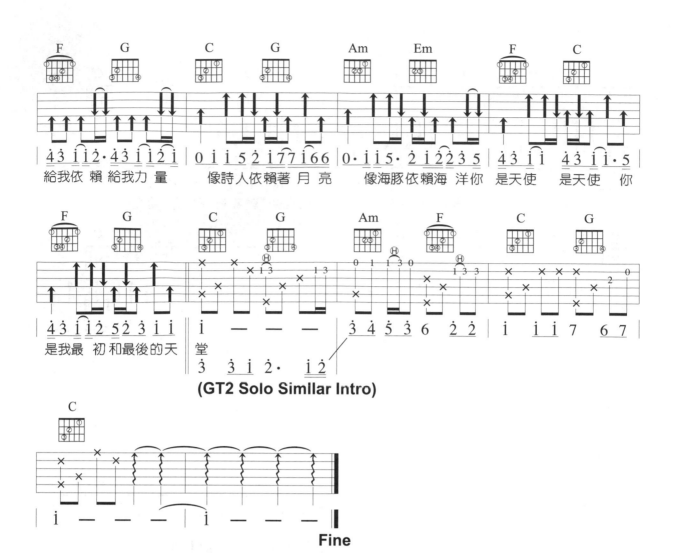

(GT2 Simllar Intro)

Fine

[先行音（拍）]

在樂句中，使用下一個和弦的一個音或數個音，預先出現在本和弦當中，使得下一個和弦很容易可以預知的方法，這些預先出現的音，就叫做「先行音」。如果出現在節奏上就叫它「先行拍」。

[關於吉他學習的幾點建議]

這裡我們來談談有關學習效率的方法，因為這些方法可以使我們在音樂學習中更能掌握。

1‧夜以繼日的練習？

你練習的時間（白天也好，晚上也好）必須是真正適合你的練琴時間！對於有些人來說，早上效果好些，對於另外一些人來說，譬如我，晚上則會好一些。無論什麼時間，重要的是，要在瘋狂練琴與適當作息之間找到良性的平衡。例如你有一天過得不順利，也沒怎麼練琴，但也不會是世界末日，所以最好能制定一個每日練習計劃。還有另一件重要的事是，規定自己一週中有一、二天不要練琴，這樣一來你的頭腦可以消化，理解一下你所練習過的東西。

2‧學習要以「小區塊」為單位

理論上講，學習吉他或是其他任何樂器，都應當分為兩個階段。第一階段是認知階段，即了解、理解學習階段，比方說，能充分理解並吸收一些專業術語，像樂句、獨奏、音階還有一些特殊的技巧。第二階段是肌肉訓練階段，即實踐練習，實際彈奏和應用練習，直到你的手指已經真正掌握了你所學的東西。這兩階段應該截然分開，並且採取完全不同的方式練習。

現代科學研究證明，一個成年人專注學習某一項科目時，真正注意力只能集中約二、三分鐘，因此我們應該盡量把所學的東西分成小的區塊，你會發現透過這種方法會學的更快。把小區塊連接成大區塊，要比一下子吞掉一大區塊容易得多。區塊分得越小，練習的進步越快越容易。在進入肌肉訓練過程之前，盡量弄清所有的資料。要盡量避免犯同樣的錯誤。如果你遇到了麻煩，也許是「區塊」太大了。

3‧過多的練習最妨礙進步

一但你了解了其中的一個區塊，假設是某個調式的音階，然後你就可以想練習多久就練習多久。可以達到想要的速度才停止練習，或是由於疲勞暫且終止練習。但是你要銘記，這意味著你可以彈得更好，卻不是理解得更好。實際上，認知學習過程不過是兩分鐘之內的事，所以千萬不要一直沉迷於技術上的練習。

4‧長期目標和短期目標

給自己制定目標，盡量堅持實現目標。我們有必要對長期目標和短期目標加以區分。長期目標可以是透過複雜的和弦變化學會如何進行流暢的即興演奏。這個任務可以再分成學習音階、琶音以及其他技巧等短期目標來慢慢完成。這個任務還能進一步分成個人習慣的把位來達到，重要的是設定目標，不要漫無目的的練習。切記「千里之行始於足下」。

5‧越練越多，越學越差？

如果你練習了很多，通常你會感覺退步而非進步。這很正常，但這是一個信號，你大腦需要能量來消化理解這些新知識，別心煩氣躁。大腦一旦輕鬆，這種感覺就會消失，你將發現，當這個階段結束時，曾經學過的樂句演奏，與新學的演奏技巧，就能融為一體了。

6‧自己動手

書本只能給你提供理論上和技術上的幫助和指導。不會教你如何彈吉他，你必須自己練習。唯有將你的手拿起吉他，反覆練習，才能彈好。所有的書本只能幫你使這個過程簡單一些。

7‧音樂帶給人樂趣！

這是我意識到的最重要的一件事——音樂帶給人樂趣。即使你有很大的抱負，要成為一名吉他演奏家，或者想把音樂作為你生命的焦點，記住不要用一些無謂的嚴肅來壓制它，而是要從中去獲得娛樂，感受音樂的美妙。

三和弦與七和弦的組成

有一天學生問我說:「老師,我們彈的是一樣的和弦,為什麼感覺會不一樣呢?」我便告訴他:「因為我學過樂理啊!」他又接著問:「為什麼樂理跟和弦會有關係呢?」我愣了一下後,回答他:「因為和弦跟樂理有關係啊!」「喔!」他便摸著頭離開了。你認為呢?

一般人會把樂理這個東西想的太深奧了,不過!我只想用最簡單的方式告訴你。

 音程

在音階中,音與音之間相差的距離(五線譜上的高度差)我們稱之為「音程」。在樂理上我們習慣以「度」來做為計算音程的單位。

音 程 名 稱		音 程 差	半音數	Example
完全一度	Unison	等音之兩音	0	1 → 1
小二度	Minor Second	兩音相差一個半音	1	1 → ♭2
大二度	Major Second	兩音相差一個全音	2	1 → 2
小三度	Minor Third	兩音相差一個全音又一個半音	3	3 → 5
大三度	Major Third	兩音相差二個全音	4	5 → 7
完全四度	Perfect Fourth	兩音相差二個全音又一個半音	5	1 → 4
增四度	Augmented Fourth	兩音相差三個全音	6	4 → 7
減四度	Diminished Fifth	兩音相差三個全音	6	7 → 4
完全五度	Perfect Fifth	兩音相差三個全音又一個半音	7	1 → 5
小六度	Minor Sixth	兩音相差四個全音	8	1 → ♭6
大六度	Major Sixth	兩音相差四個全音又一個半音	9	1 → 6
小七度	Minor Seventh	兩音相差五個全音	10	1 → ♭7
大七度	Major Seventh	兩音相差五個全音又一個半音	11	1 → 7
完全八度	Octave	兩音相差六個全音	12	1 → $\dot{1}$
小九度	Minor Ninth	兩音相差六個全音又一個半音	13	7 → $\dot{1}$
大九度	Major Ninth	兩音相差七個全音	14	1 → $\dot{2}$
小十度	Minor Tenth	兩音相差七個全音又一個半音	15	6 → $\dot{1}$
大十度	Major Tenth	兩音相差八個全音	16	1 → $\dot{3}$

在前面表格中，大家要特別注意音程的計算方式。舉個例子來說，1（Do）與♭3（降Mi）是一個小三度音程，在五線譜上的高度為兩線之間的距離，只不過在3（Mi）前加了一個降記號，再看1（Do）與♯2（升Re），表面上♭3（降Mi）與♯2（升Re）兩音是相同的，只是稱呼不同，但是在五線譜上的高度卻是不一樣的，所以♭3在某些特定的場合是不等於♯2的（同音異名），一定要有這個觀念，你才能打破樂理的迷思！OK！

 和弦的組成

【A】三和弦（組成音有三個）

1 · 大三和弦（major）

大三和弦＝主音＋大三度＋小三度

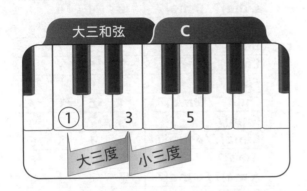

和弦	組成音		
C	1	3	5
C♯/D♭	♭2	4	♭6
D	2	♯4	6
D♯/E♭	♭3	5	♭7
E	3	♯5	7
F	4	6	1
F♯/G♭	♯4	♯6	♯1
G	5	7	2
G♯/A♭	♭6	1	♭3
A	6	♯1	3
A♯/B♭	♭7	2	4
B	7	♯2	♯4

所以依照組成音公式可得12個大調和弦

2 · 小三和弦（minor）

小三和弦＝主音＋小三度＋大三度

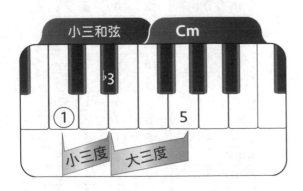

和弦	組成音		
Cm	1	♭3	5
C♯m/D♭m	♭2	♭4	♭6
Dm	2	4	6
D♯m/E♭m	♭3	♭5	♭7
Em	3	5	7
Fm	4	♭6	1
F♯m/G♭m	♯4	6	♯1
Gm	5	♭7	2
G♯m/A♭m	♭6	♭1	♭3
Am	6	1	3
A♯m/B♭m	♭7	♭2	4
Bm	7	2	♯4

所以依照組成音公式可得12個大調和弦

3 · 增和弦（Augment）

　　增和弦＝主音+大三度+大三度

4 · 減和弦（Diminish）

　　減和弦＝主音+小三度+小三度

} 請參閱本書第48章「增減和弦」

【B】七和弦（組成音有四個）

1 · 大七和弦（major 7）

　大七和弦＝主音+大三度+小三度
　　　　　　+大三度（主音的大七度音程）

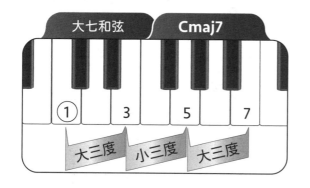

和弦	組成音			
Cmaj7	1	3	5	7
C#maj7/D♭maj7	♭2	4	♭6	1
Dmaj7	2	#4	6	#1
D#maj7/E♭maj7	♭3	5	♭7	2
Emaj7	3	#5	7	2
Fmaj7	4	6	1	3
F#maj7/G♭maj7	#4	#6	#1	#3
Gmaj7	5	7	2	#4
G#maj7/A♭maj7	♭6	1	♭3	5
Amaj7	6	#1	3	#5
A#maj7/B♭maj7	♭7	2	4	6
Bmaj7	7	#2	#4	#6

2 · 小七和弦（minor 7）

　小七和弦＝主音+小三度+大三度
　　　　　　+小三度（主音的小七度音程）

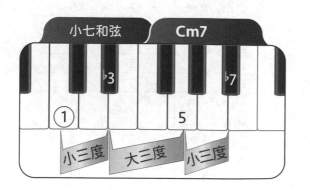

和弦	組成音			
Cm7	1	♭3	5	♭7
C#m7/D♭m7	♭2	♭4	♭6	♭1
Dm7	2	4	6	1
D#m7/E♭m7	♭3	♭5	♭7	♭2
Em7	3	5	7	2
Fm7	4	♭6	1	♭3
F#m7/G♭m7	#4	6	#1	3
Gm7	5	♭7	2	4
G#m7/A♭m7	♭6	♭1	♭3	♭5
Am7	6	1	3	5
A#m7/B♭m7	♭7	2	4	6
Bm7	7	2	#4	6

3 · 屬七和弦（Dominant 7）

屬七和弦＝主音+大三度+小三度
+小三度（主音的小七度音程）

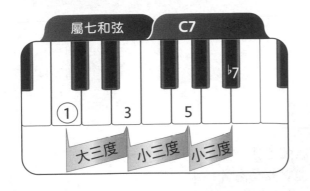

和弦	組成音			
C7	1	3	5	♭7
C♯7/D♭7	♭2	4	♭6	♭1
D7	2	♯4	6	1
D♯7/E♭7	♭3	5	♭7	♭2
E7	3	♯5	7	2
F7	4	6	1	♭3
F♯7/G♭7	♯4	♯6	♯1	3
G7	5	7	2	4
G♯7/A♭7	♭6	1	♭3	♭5
A7	6	♯1	3	5
A♯7/B♭7	♭7	2	4	♭6
B7	7	♯2	♯4	6

好！下面我用樹狀圖讓你更清楚和弦的分類

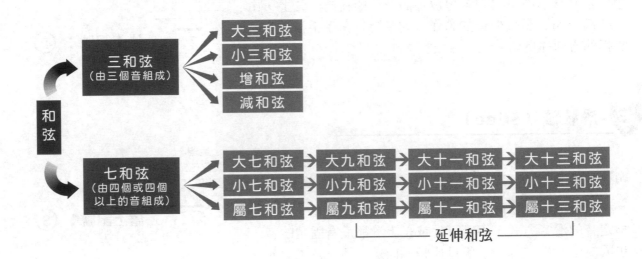

再研究下去，你會發現大、小和弦的差異就在三度音上，小三和弦的三度音比大三和弦少一個半音，或是直接將大三和弦的三度音降半音就會得到小三和弦；至於七和弦，除了大七和弦外，則都是指主音的小七度音程，這樣記憶會不會比較好呢？

24

左右手的技巧①

搥音、勾音、滑音與推音

一 搥弦法（Hammer-on）

使用右手彈弦後，左手之任一手指可在該弦上任一琴格做搥弦動作，即在同一弦上，由一較低音搥擊弦至高音的動作。搥弦時，瞬間動作要快，且搥弦後手指切勿鬆。

譜上記號：Ⓗ

二 勾弦法（Pull-off）

使用左手之任一指按住一音，待右手彈奏該弦後，左手手指將該弦往下方勾，再放掉該弦。即在同一弦上，由一較高音勾弦至較低音的動作。勾弦時，左手手指是朝著食指的方向往下勾。

譜上記號：Ⓟ

三 滑弦法（Slide）

使用左手手指按住任一音，待右手彈弦後，左手手指順著琴格滑至另一音的琴格上，左手手指切勿離弦。

另一種的滑弦稱為「Gliss」，Gliss的滑弦是一種沒有指定音的滑音方式，不管下滑或是上滑都沒有固定的音，也因為沒有指定的音，所以比較偏向是一種「效果」而非是「音」。

譜上記號：Ⓢ

四 推弦法（Chocking）

將一個音彈奏之後，將按著的弦往上推（或往下引）而改變音程的彈奏方式，稱為Chocking，又可稱之為Bending。

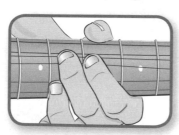

譜上記號：Ⓒ U 推弦向上

　　　　　Ⓒ D 推弦向下

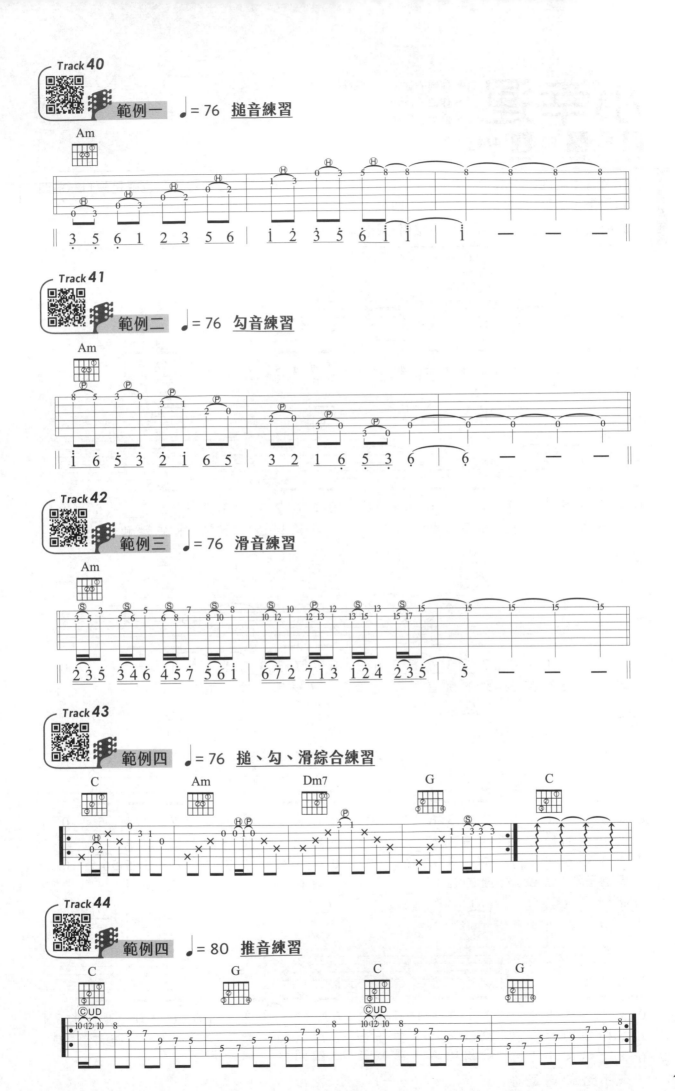

小幸運

▶ 作詞 / 徐世珍、吳輝福
▶ 作曲 / JerryC
▶ 演唱 / 田馥甄

Key F　Play F　Tempo 4/4 ♩ = 79

♪ 彈奏時使用固定指法 |T 1 2 T 1 1| 彈奏，然後根據音的需要去移動位置，也就是說T123這四根手指，並非一直彈奏固定的弦，而是可以上下移動，依照彈奏慣性會更好。

♪ 原曲就是F調的編曲，所以就直接用F調來彈奏，會更符合原編曲的想法。

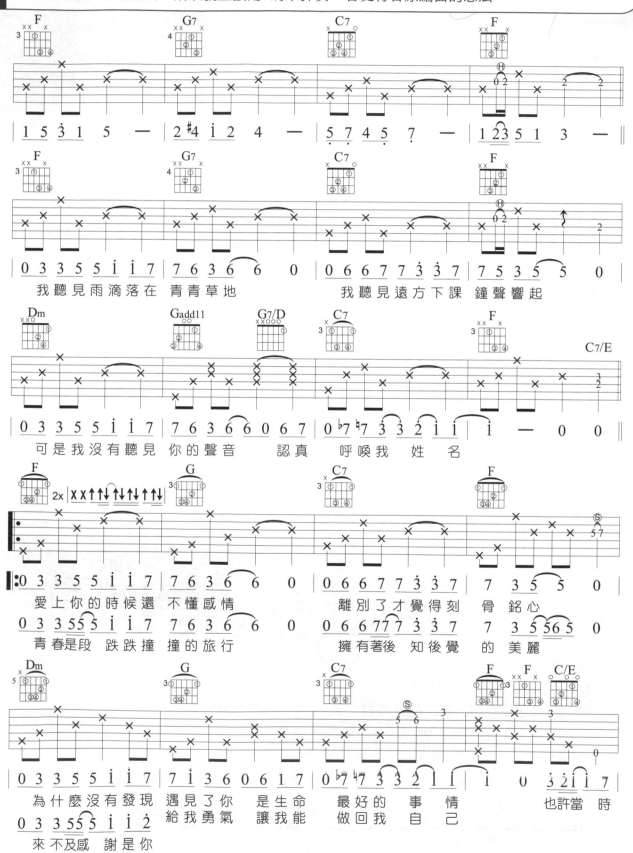

我聽見雨滴落在 青青草地　　我聽見遠方下課 鐘聲響起

可是我沒有聽見 你的聲音　認真　呼喚我　姓　名

愛上你的時候還 不懂感情　　離別了才覺得刻　骨　銘心
青春是段 跌跌撞 撞的旅行　　擁有著後 知後覺 的美麗

為什麼沒有發現 遇見了你 是生命 最好的 事　情　也許當時
給我勇氣 讓我能 做回我自 己

來不及感 謝是你

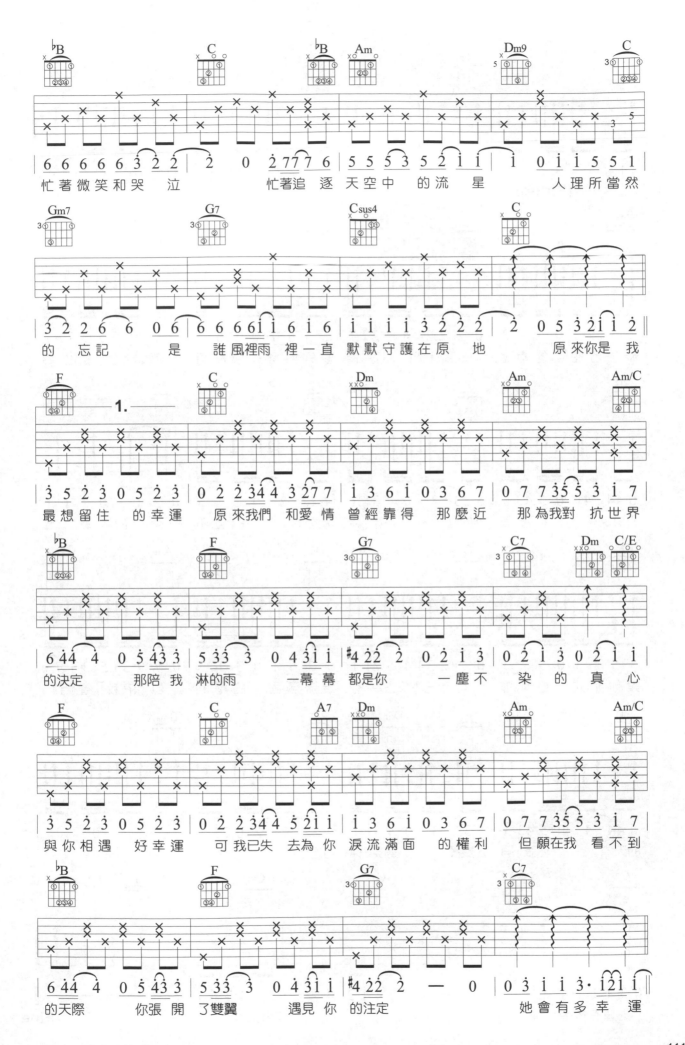

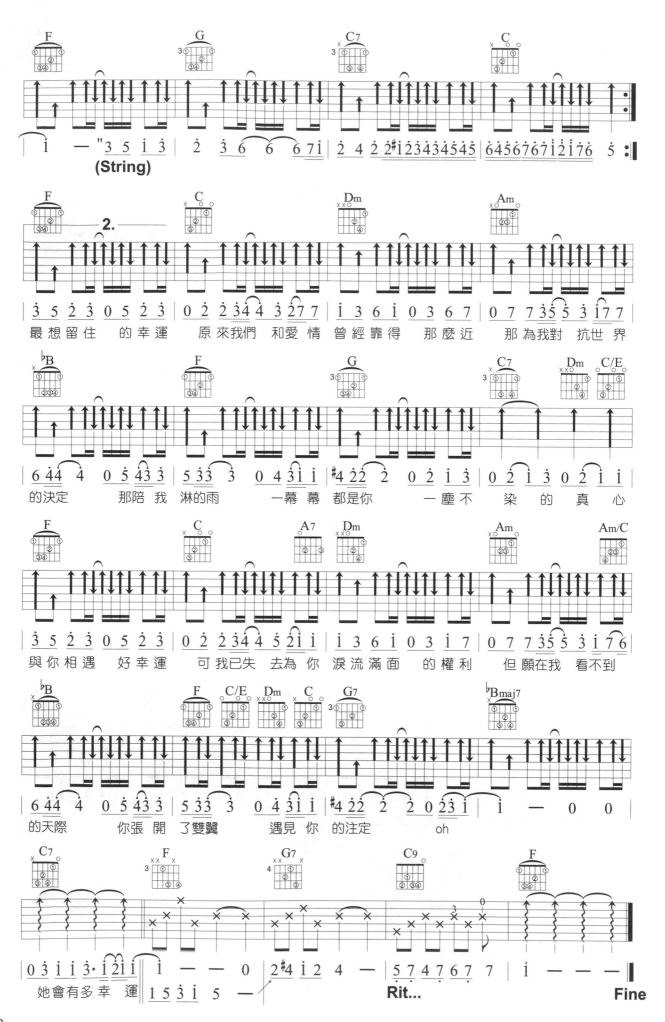

讓我留在你身邊

▶ 作詞 / 唐漢霄
▶ 作曲 / 唐漢霄
▶ 演唱 / 陳奕迅

Key C#　Play C　Capo 1　Tempo 4/4 ♩= 85

♪ 一個簡單的指法，加入搥、勾、滑音之後，質感就提升許多，而且這種特有的效果是吉他特有的音色。

♪ 原曲的副歌是大量的Power Chord加破音效果，但是對於速度不是很快的節奏，用木吉他彈Power Chord會顯得乾乾的無法讓伴奏做得很滿，這時就用一般刷奏就可以了。

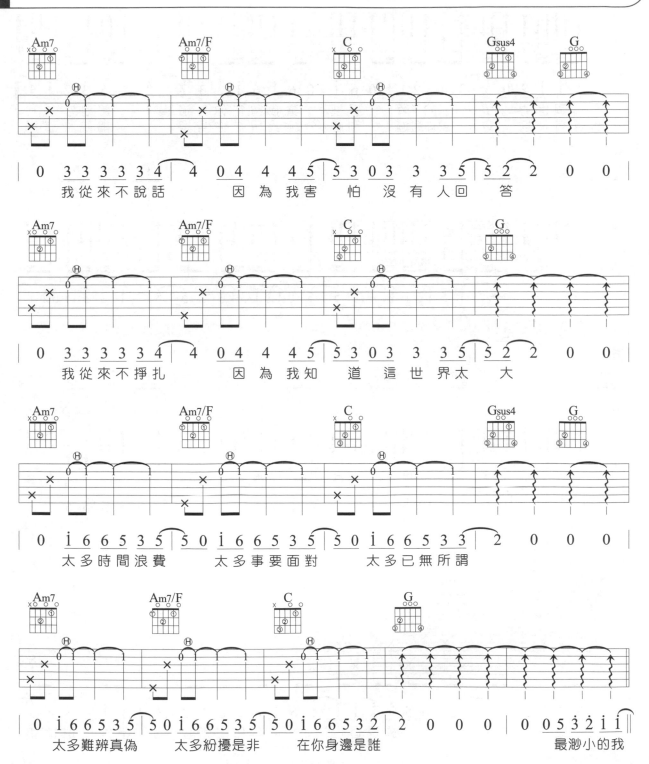

我從來不說話　　因 為 我害 怕 沒 有 人 回 答

我從來不掙扎　　因 為 我知 道 這世界太 大

太多時間浪費　太多事要面對　太多已無所謂

太多難辨真偽　太多紛擾是非　在你身邊是誰　　　　最渺小的我

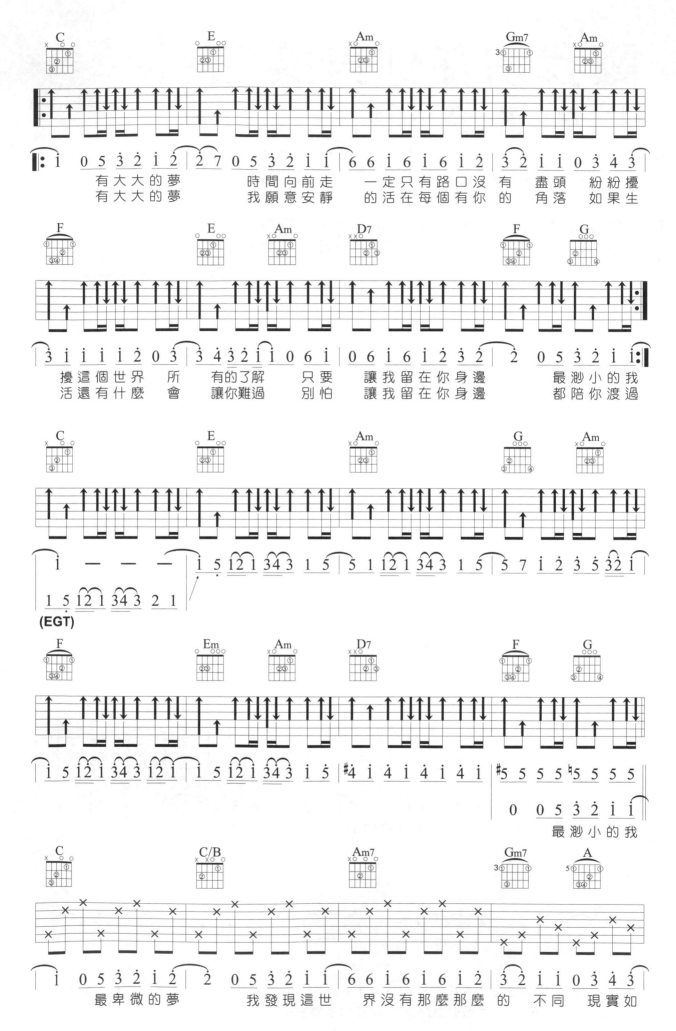

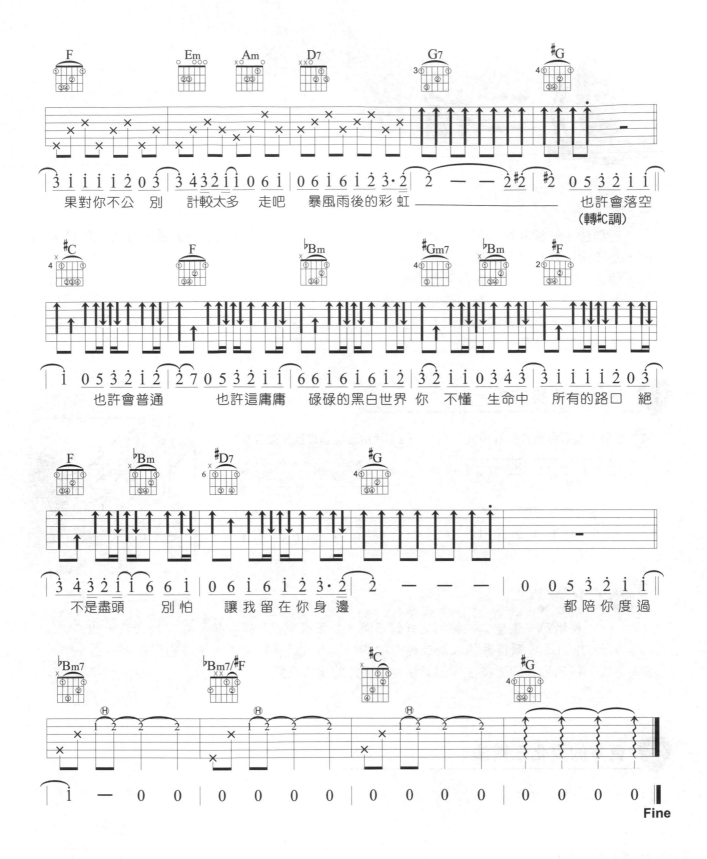

果對你不公 別 計較太多 走吧 暴風雨後的彩 虹 也許會落空
(轉#C調)

也許會普通 也許這庸庸 碌碌的黑白世界 你 不懂 生命中 所有的路口 絕

不是盡頭 別怕 讓我留在你身邊 都陪你度過

三指法

　　三指法，一種利用大姆指彈奏多重低音，其他手指彈奏旋律的演奏方式，在吉他的技巧中，是非常重要的演奏模式。大約在1920年代美國鄉村民謠歌手Merle Travis大量使用這種彈法，帶動一股民謠風潮，故也稱作「Travis Picking」。「三指法」顧名思義就是使用三隻手指來彈奏的一種伴奏方式。在和弦中，多重低音可為主音之三度音或五度音，三指法即利用主根音與三度音或五度音的跳躍交互彈奏法，而為求低音力度能夠平均，所以在每一拍上的低音皆使用姆指來彈奏。

一 常見的伴奏方式

① 使用三度音做低音交互模式

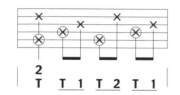

② 使用五度音做低音交互模式

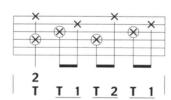

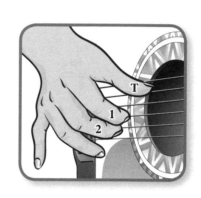

　註

　　使用第一種型態的彈奏方式彈奏時，如果遇到根音落在第 4 弦上的和弦，如 F、Dm、D，則自動換成第二種型態的彈奏方式。在彈奏上，須考慮手的運指方式，第二根音的選擇往往彈奏在食指上方的根音位置。

二 更多的變化三指法

① 彈奏1個小節和弦時

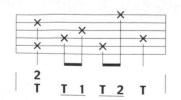 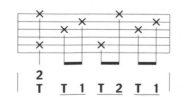 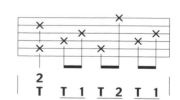

② 彈奏2個小節和弦時

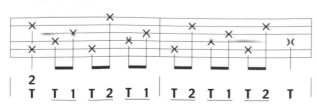 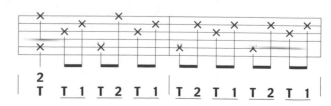

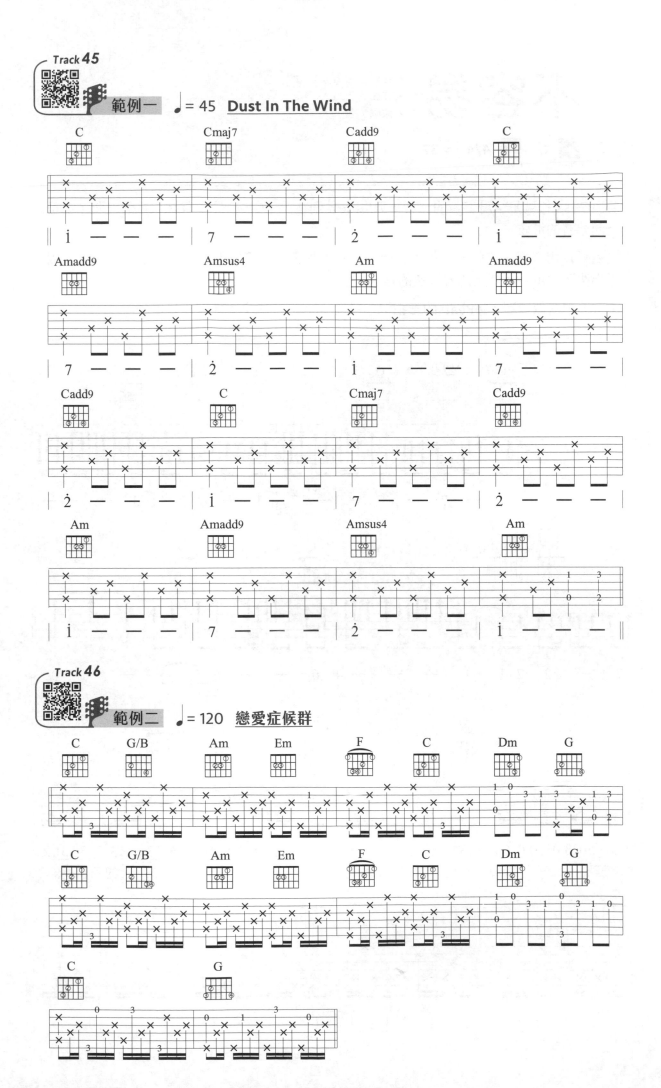

好不容易

▶ 作詞 / 告五人 雲安
▶ 作曲 / 告五人 雲安
▶ 演唱 / 告五人

Key **G** Play **G** Tempo 4/4 ♩ = 87

♪ 前奏Gliss.符號是「滑音」的一種,與Slide差別在於,Gliss.是沒有終止音的滑弦,或是沒有起始音的滑弦。

♪ 主歌可以用三指法來彈奏,把低音全部談在主根音上,其他手指按照三指法的順序,因為手指少了,就可以彈奏比較快速的指法。

♪ 開啟節拍器做練習,16Beats的三指法,轉換到8eats的刷奏,速度不能跑掉。

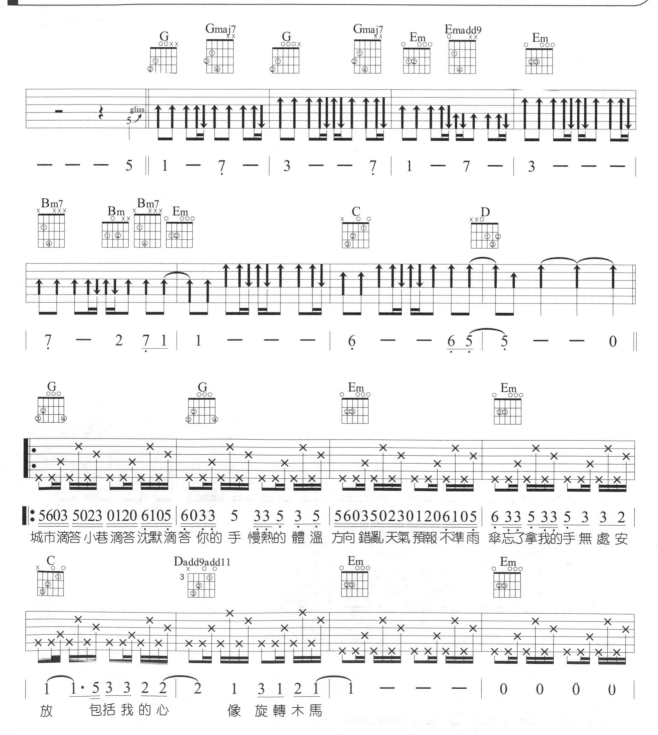

城市滴答 小巷滴答 沈默滴答 你的 手 慢熱的 體溫 方向 錯亂 天氣 預報 不準雨 傘忘了拿我的手 無 處 安

放　　包括我的心　　像 旋 轉 木 馬

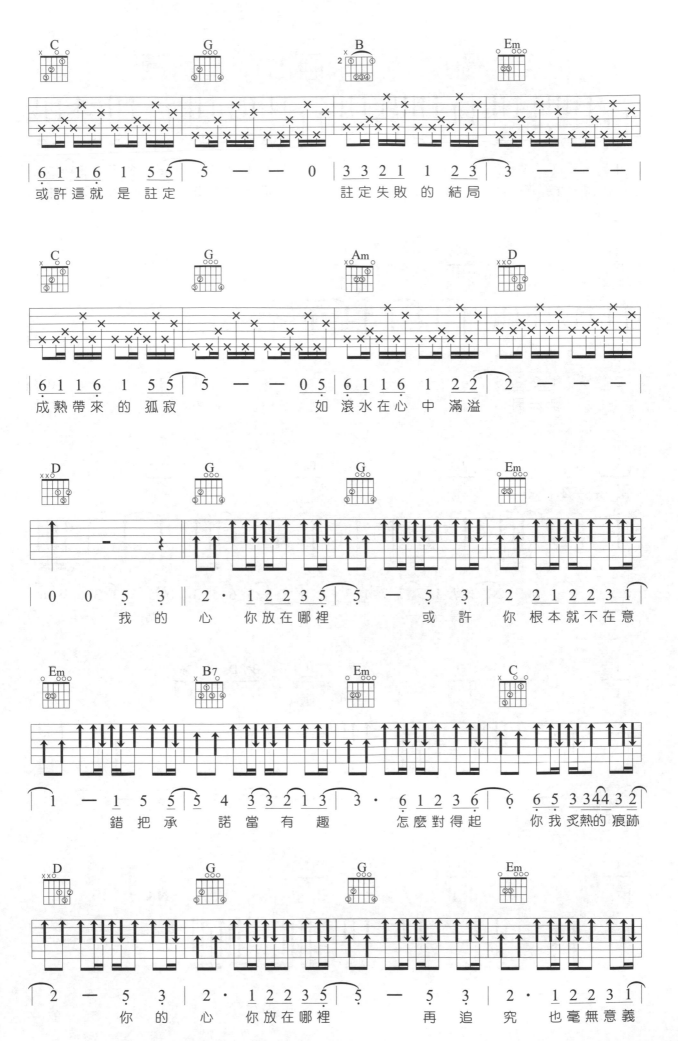

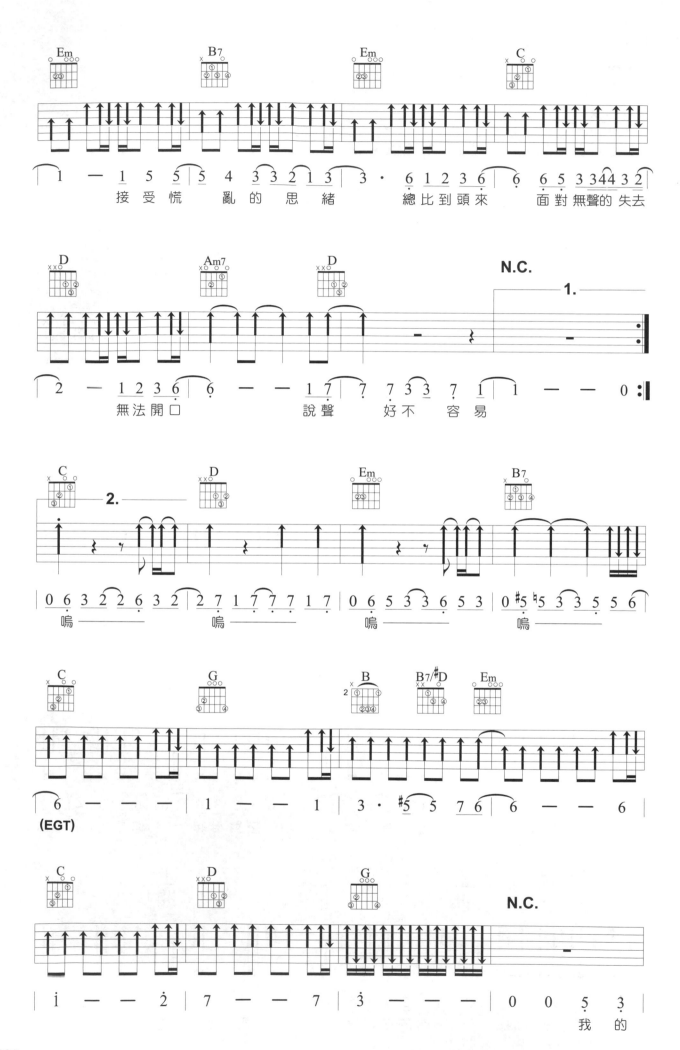

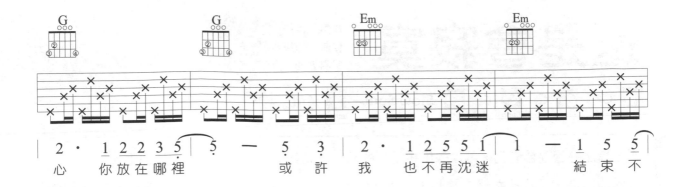

心 你放在哪裡　　　或許我 也不再沈迷　　　結束不

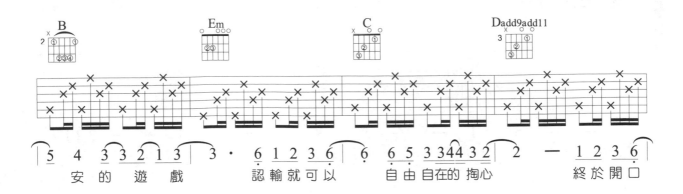

安的 遊戲　　認輸就可以　　自由自在的 掏心　　終於開口

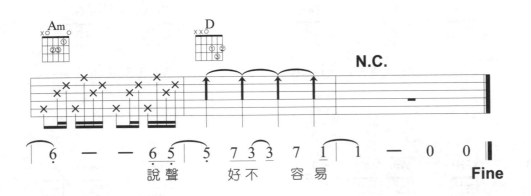

說聲 好不 容易

Fine

還是會寂寞

▸ 作詞 / 陳綺貞
▸ 作曲 / 陳綺貞
▸ 演唱 / 陳綺貞

Key G♭ | Play C | Capo 6 | Rhythm Slow Soul | Tempo 4/4 ♩ = 76

♪ 三指法經過混合變化，可以彈出相當多的組合，尤其是在和弦變化多的歌曲上。

♪ 原曲因為加了許多樂器，聽起來三指法味道並沒那麼明顯，用三指法彈會有一點變奏的感覺，也會相當不錯的。另外，我並沒有用六線譜來呈現，希望你可以自由發揮，尤其是在和弦轉換快的地方。

Cmaj7　　　　Fmaj7　　　　Cmaj7　　　　Fmaj7

| 3̇ — — 5̇ | 1̇ — — 5̇ | 3̇ — — 5̇ | 1̇ — — "3̇2̇1̇7 |
(Syn.)

Dm7　　G　　Em　　A　　Dm7　　Fm　　Gsus4　　G

| 6"0 2̇ 3̇ 4̇ 1̇ 6̇ 6̇ 4̇ 3̇ 3̇ 2̇ 7 | 7 0 7 5 2 #1̇ 0 5̇ 3̇ #1̇ | 1̇·6̇ 6̇ 4̇ 3̇ 1̇♭6̇ 6̇ 2̇ 1̇ 6 | 5·5̇ 5̇ 5̇ 5 — ||
(Strings)

Cadd9　　G/B　　G♭B　　Am Am7/G　　F　　G/F　　Em　　Asus4 A

| 5̇ 5̇ 5̇ 5̇ 5̇ 5̇ 5̇ 4̇ 3̇ 2̇ | 2̇ 2̇ 2̇ 1̇ 3̇ 3 0 1̇ 1̇ | 1̇ 1̇ 1̇ 1̇ 1̇ 1̇ 7 1̇ 2̇ 3̇· | 7 5· 6̇ 7̇ 6̇· 6̇ 7̇ |
早已忘 了想　 你的　 滋味是 什麼　　 因為 每分每 秒都被你佔 據 在 心 中　　 你的

Dm7　　G G/F Em　　Asus4 A　　F　　Fm　　G

| 1̇ 6̇ 4̇ 4̇ 3̇·2̇ 2̇ 3̇ 4̇ | 5̇ 5̇ 5̇ 5̇ 7̇ 6̇ 6̇· 1̇ 2̇ | 3̇ 6̇ 6̇ 6̇ 1̇ 2̇ 3̇♭6̇♭6̇ 6̇ 1̇ 2̇ | 3̇ 5̇ 4̇ 3̇ 2̇ 2̇ — ||
一舉一 動 牽扯在我 生活的 隙縫　　 誰能 告訴我離開你的 我 會有 多 自 由

Cadd9　　G/B　　G♭B　　Am Am7/G　　F　　G/F　　Em　　Asus4 A

||: 5̇ 5̇ 5̇ 5̇ 5̇ 5̇ 5̇ 4̇ 3̇ 2̇ | 2̇ 2̇ 2̇ 2̇ 1̇ 3̇ 3 0 1̇ 1̇ | 0 1̇ 1̇ 1̇ 1̇ 1̇ 1̇ 7 1̇ 2̇ 3̇· | 7 5· 6̇ 7̇ 6̇· 6̇ 7̇ |
也曾想 過躲 進別人　 溫暖 的懷中　　 可是 這麼一來就一點意義 也 沒 有　　 我的

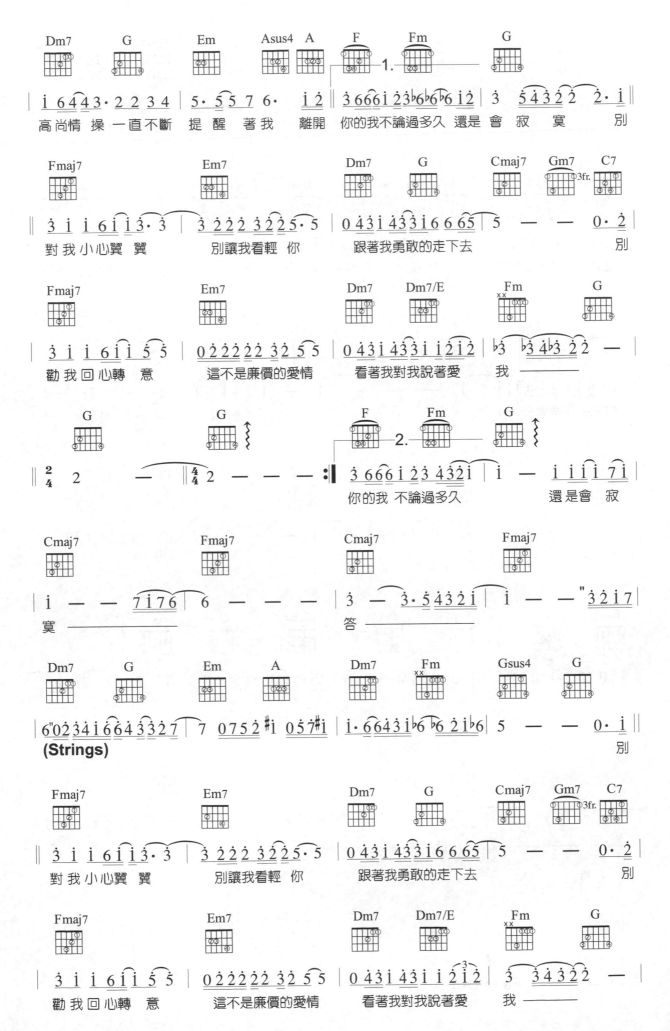

G G Cadd9 G/B G♭B Am Am7/G

||$\frac{2}{4}$ 2 — |$\frac{4}{4}$ 2 — — — || 5 5 5̄ 5 5 5̄ 5 4 3 2 | 2 2 2 2 2 1 3̇ 3̇ | 0 1 1 |

也曾想 過躲 進別人 溫暖 的懷中 可是

F G/F Em Asus4 A Dm7 G G/F Em Asus4 A

| 0 1̇ 1̇ 1̇ 1̇ 1̇ 7 1̇ 2̇ 2̇ 3̇ · | 7 5 · 6̇ 7̇ 6̇ · | 6̇ 7̇ | 1̇ 6 4 4 3 · 2 2 3 4 | 5 · 5̄ 5̄ 7̄ 6 · | 1̇ 2̇ |

這麼一來就一點意義 也 沒有— 我的 高尚情 操一直不斷 提醒 著我 離開

F Fm G G Cmaj7

| 3̇ 6 6 6 1̇ 2̇ 3̇ 4̇ 3̇ 2̇ 1̇ | 1̇ — — — | 1̇ — 1̇ 1̇ 1̇ 1̇ 7 1̇ | 1̇ — 7 — |

你的我 不論過多久 還是會 寂 寞—— 喔 ——

Fmaj7 Cmaj7 Fmaj7 Dm7 G

| 6 — — — | 3̇ — 3̇ · 5̇ 4̇ 3̇ 2̇ 1̇ | 1̇ — — "3̇ 2̇ 1̇ 7 | 6̇ 0 2̇ 3̇ 4̇ 1̇ 6̇ 6̇ 4̇ 3̇ 3̇ 2̇ 7̇ |

喔 —— 答 —————— (Strings)

Em A Dm7 Fm Gsus4 G G

| 7 0 7 5 2 #1̇ 0 5 7 #1̇ | 1̇ · 6̇ 6̇ 4̇ 3̇ 1̇ ♭6̇ ♭6 2̇ 1̇ 6 | 5 · 5̄ 5̄ 5 5 | 5 5̄ 7 7̄ 1̇ 7 |

答 ———

G G

| 7 7 · 2̇ 2̇ — | 2̇ 2̇ 1̇ 7 1̇ 7 1̇ 7̄ 7̄ 1̇ 7 | 7 5 5 — 0 · 1̇ | 7 5̄ 5 5 4 5 5 · 0 1̇ |

答 ——— 答 ——— 答

G

| 7 5̄ 5 5 4 5 5 — |

——— **Fade Out**

124

移調與移調夾的使用

由於男女先天上之音程分布就不一樣，為了遷就歌者的音域，所以在伴奏上也產生了男調與女調的分別。一般來說，男聲部的音程低音通常低到從中央C算起下一個八度的G，高到從中央C算起上一個八度的E之間（即 5̲ → 3̇）；女聲部音程則通常比男生的音域高將近一個八度，從中央E起到高兩個八度的C之間（即 3 → 1̇），當然這也因每個人的聲帶不同而有所不同。但基本上，如果你不是屬於像「張雨生」或「張清芳」型的，那就不會有太大的差異。所以，歌曲的調性，有時則需配合男調或女調，來做升高或降低的調整，我們稱為移調，而移調的方式主要有兩種：

 重新寫譜移調

1‧決定新的調號。
2‧比較新調與原調兩個調性的音程相差幾度音程「全音或半音」。
3‧將各和弦依照相差的音程移動成新的和弦。

原和弦進行	C	Am	Dm	G	F	Dm	G7	C
移調後和弦進行	G	Em	Am	D	C	Am	D7	G

〔相差 3 個全音 1 個半音〕

原和弦進行	Am	Dm	E7	Am	F	Dm	E7	Am
移調後和弦進行	Dm	Gm	A7	Dm	B♭	Gm	A7	Dm

〔相差 2 個全音 1 個半音〕

 使用移調夾Capo來移調

譬如說，在一首原調為B調的歌曲中，如果我們要直接彈奏B大調，對於一個初學者而言似乎太殘忍了，因為B大調會出現5個變音記號（請參閱本書第44章）的和弦，如果你還不會按封閉和弦的話，那將難上加難。所以遇到這種問題時，請先將該調移到你所習慣彈奏的調上，再利用移調夾移到與該調的音程差距（一格為一半音）。

B調 ＝ G 調 + Capo 4 ＝ B調

原調 ＝ 欲 Play 的調 + 欲彈的調與原調差幾個半音，Capo就夾幾格 ＝ 可以得到原調

調性\Capo Play	0	1	2	3	4	5	6	7
C	C	C#/D♭	D	D#/E♭	E	F	F#/G♭	G
G	G	G#/A♭	A	A#/B♭	B	C	C#/D♭	D

　　建議大家，移調夾夾的位置，最好是夾在靠近琴衍的上方，這樣可以比較容易夾得緊，並且在夾完之後，試撥六條弦是否能發出正確之聲音。另外在第7琴格以後，請盡量少用Capo，原因是有些和弦把位會不夠彈，再者如果你的吉他不是很好，音準可能有所誤差。

【常見的 Capo】

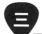 **相關技巧的運用**

1・在一個雙吉他的演奏中，常常使用Capo來做音程的對應。譬如說Dm調，一把吉他可使用開放和弦直接彈奏Dm調，另外一把吉他則使用Capo夾住第5琴格，彈奏Am調，一樣可以得到Dm調的調，但是味道上可就迷人許多。

2・為了應付一些 B 調歌曲，所以有時候可以將吉他固定調成B調（各弦降一個半音），如果要彈奏C調歌曲時，再使用移調夾夾住第一琴格，這樣一來吉他一樣可以保持標準的音高，二來因為弦長縮短了，吉他也會因此變得好彈一些。

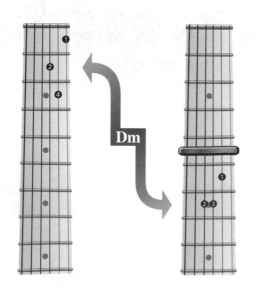

Dm

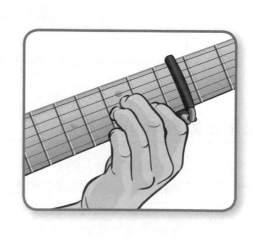

封閉和弦
Barre Chord

Chapter 21

在前面的歌曲練習中，想必大家已經把基礎的15個開放和弦都練得很熟了，但是我們當然不會以此為滿足。在這一章裡，我們將使用這15種開放和弦的指型在指板上移動，所得到的新和弦，我們就通稱為封閉和弦（Barre Chords）。

封閉和弦的使用就像是一個隨時可移動的移調夾（Capo），經由開放和弦指型在琴格上任意地移動，然後使用食指如移調夾般緊緊地將弦壓制（此時手型需作適度的調整），在指板上分別可以得到 12 種不同調性的和弦（每移動一個琴格，和弦也隨之升高或降低一個半音記號）。換句話說，我們可以找出一組封閉和弦（依照和弦的進行模式），使用這一整組的封閉和弦在指板上作升高或降低，直到找到你所想要的調子。

在練習壓弦時，請特別注意左手食指是否完全打直，尤其是在手指關節處。至於食指封閉的弦數，可以使用大封閉的壓法，或者只封到根音的地方都可以，但要留意右手刷弦的位置。如右圖：

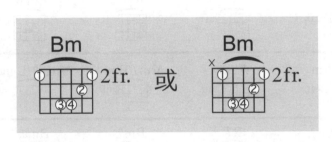

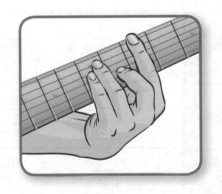

剛開始練習和弦轉換時，你可以在前一和弦的第四拍後半拍，就提前將手離開弦，利用半拍的空檔將下一個和弦壓緊，但請注意此時右手的刷法或是指法是保持繼續的。別擔心手指因提前離開弦而產生的聲音，如果只有半拍在彈奏上是允許的。另外也可以使用將手指分解的方法，因為一般和弦在第一拍大多彈在低音居多，所以你可以先壓在和弦的根音位置，其他手指再依序加入。掌握練習要訣，練久了，就可以一次壓好和弦了。

註

在可移動的和弦指型中，如果在移動後使得和弦的根音彈奏起來變得困難，我們習慣使用其第二轉位和弦的根音來彈奏，如下圖三中的 D 指型與 Dm 指型，括弧起來的音就是原本應該彈的音，我們將它移動到下方的第二轉位來彈奏。

E指型

This page is a guitar chord diagram chart showing the E-shape (E指型) barre chords across the fretboard (frets 0–12).

Fret					
0	E	Em	E7	Em7	Emaj7
1	F	Fm	F7	Fm7	Fmaj7
2	F#/G♭ 2fr.	F#m/G♭m 2fr.	F#7/G♭7 2fr.	F#m7/G♭m7 2fr.	F#maj7/G♭maj7 2fr.
3	G 3fr.	Gm 3fr.	G7 3fr.	Gm7 3fr.	Gmaj7 3fr.
4	G#/A♭ 4fr.	G#m/A♭m 4fr.	G#7/A♭7 4fr.	G#m7/A♭m7 4fr.	G#maj7/A♭maj7 4fr.
5	A 5fr.	Am 5fr.	A7 5fr.	Am7 4fr.	Amaj7 5fr.
6	A#/B♭ 6fr.	A#m/B♭m 6fr.	A#7/B♭7 6fr.	A#m7/B♭m7 6fr.	A#maj7/B♭maj7 6fr.
7	B 7fr.	Bm 7fr.	B7 7fr.	Bm7 7fr.	Bmaj7 7fr.
8	C 8fr.	Cm 8fr.	C7 8fr.	Cm7 8fr.	Cmaj7 8fr.
9	C#/D♭ 9fr.	C#m/D♭m 9fr.	C#7/D♭7 9fr.	C#m7/D♭m7 9fr.	C#maj7/D♭maj7 9fr.
10	D 10fr.	Dm 10fr.	D7 10fr.	Dm7 10fr.	Dmaj7 10fr.
11	D#/E♭ 11fr.	D#m/E♭m 11fr.	D#7/E♭7 11fr.	D#m7/E♭m7 11fr.	D#maj7/E♭maj7 11fr.
12	E 12fr.	Em 12fr.	E7 12fr.	Em7 12fr.	Emaj7 12fr.

 A指型

	A	Am	A7	Am7	Amaj7
0					

	A#/Bb	A#m/Bbm	A#7/Bb7	A#m7/Bbm7	A#maj7/Gbmaj7
1					

	B	Bm	B7	Bm7	Bmaj7
2	2fr.	2fr.	2fr.	2fr.	2fr.

	C	Cm	C7	Cm7	Cmaj7
3	3fr.	3fr.	3fr.	3fr.	3fr.

	C#/Db	C#m/Dbm	C#7/Db7	C#m7/Dbm7	C#maj7/Dbmaj7
4	4fr.	4fr.	4fr.	4fr.	4fr.

	D	Dm	D7	Dm7	Dmaj7
5	5fr.	5fr.	5fr.	5fr.	5fr.

	D#/Eb	D#m/Ebm	D#7/Eb7	D#m7/Ebm7	D#maj7/Ebmaj7
6	6fr.	6fr.	6fr.	6fr.	6fr.

	E	Em	E7	Em7	Emaj7
7	7fr.	7fr.	7fr.	7fr.	7fr.

	F	Fm	F7	Fm7	Fmaj7
8	8fr.	8fr.	8fr.	8fr.	8fr.

	F#/Gb	F#m/Gbm	F#7/Gb7	F#m7/Gbm7	F#maj7/Gbmaj7
9	9fr.	9fr.	9fr.	9fr.	9fr.

	G	Gm	G7	Gm7	Gmaj7
10	10fr.	10fr.	10fr.	10fr.	10fr.

	G#/Ab	G#m/Abm	G#7/Ab7	G#m7/Abm7	G#maj7/Abmaj7
11	11fr.	11fr.	11fr.	11fr.	11fr.

	A	Am	A7	Am7	Amaj7
12	12fr.	12fr.	12fr.	12fr.	12fr.

D指型

0

| D | Dm | D7 | Dm7 | Dmaj7 |

1

| Db/C# | D#m/Ebm | D#7/Eb7 | D#m7/Ebm7 | D#maj7/Ebmaj7 |

2

| D (2fr.) | Em (2fr.) | E7 (2fr.) | Em7 (2fr.) | Emaj7 (2fr.) |

3

| D#/Eb (3fr.) | Fm (3fr.) | F7 (3fr.) | Fm7 (3fr.) | Fmaj7 (3fr.) |

4

| E (4fr.) | F#m/Gbm (4fr.) | F#7/Gb7 (4fr.) | F#m7/Gbm7 (4fr.) | F#maj7/Gbmaj7 (4fr.) |

5

| F (5fr.) | Gm (5fr.) | G7 (5fr.) | Gm7 (5fr.) | Gmaj7 (5fr.) |

6

| F#/Gb (6fr.) | G#m/Abm (6fr.) | G#7/Ab7 (6fr.) | G#m7/Abm7 (6fr.) | G#maj7/Abmaj7 (6fr.) |

7

| G (7fr.) | Am (7fr.) | A7 (7fr.) | Am7 (7fr.) | Amaj7 (7fr.) |

8

| G#/Ab (8fr.) | A#m/Bbm (8fr.) | A#7/Bb7 (8fr.) | A#m7/Bbm7 (8fr.) | A#maj7/Bbmaj7 (8fr.) |

9

| A (9fr.) | Bm (9fr.) | B7 (9fr.) | Bm7 (9fr.) | Bmaj7 (9fr.) |

10

| A#/Bb (10fr.) | Cm (10fr.) | C7 (10fr.) | Cm7 (10fr.) | Cmaj7 (10fr.) |

11

| B (11fr.) | C#m/Dbm (11fr.) | C#7/Db7 (11fr.) | C#m7/Dbm7 (11fr.) | C#maj7/Dbmaj7 (11fr.) |

12

| C (12fr.) | Dm (12fr.) | D7 (12fr.) | Dm7 (12fr.) | Dmaj7 (12fr.) |

四 其他指型

fr	C	G+	Am7-5	Fdim7	B♭dim7	Ddim7
1	C#/D♭	G#/A♭+	A#/B♭m7-5	Fdim7	Bdim7	D#/E♭dim7
2	D	A+	Bm7-5	F#/G♭dim7	Cdim7	Edim7
3	D#/E♭	A#/B♭+	Cm7-5	Gdim7	C#/D♭dim7	Fdim7
4	E	B+	C#/D♭m7-5	G#/A♭dim7	Ddim7	F#/G♭dim7
5	F	C+	Dm7-5	Adim7	D#/E♭dim7	Gdim7
6	F#/G♭	C#/D♭+	D#/E♭m7-5	A#/B♭dim7	Edim7	G#/A♭dim7
7	G	D+	Em7-5	Bdim7	Fdim7	Adim7
8	G#/A♭	D#/E♭+	Fm7-5	Cdim7	F#/G♭dim7	A#/B♭dim7
9	A	E+	F#/G♭m7-5	C#/D♭dim7	Gdim7	Bdim7
10	#A/♭B	#F/♭G+	Gm7-5	Ddim7	#G/♭Adim7	Cdim7
11	B	F+	G#/A♭m7-5	D#/E♭dim7	Adim7	C#/D♭dim7
12	C	G+	Am7-5	Edim7	A#/B♭dim7	Ddim7

131

飛鳥和蟬

▸ 作詞 / 耕耕
▸ 作曲 / Kent 王健
▸ 演唱 / 任然

Key B♭　Play G　Capo 3　Tempo 4/4

♪ 前奏Gliss.符號是「滑音」的一種，與Slide差別在於，Gliss.是沒有終止音的滑弦，或是沒有起始音的滑弦。

♪ 請特別本曲連接和弦的用法(參閱本書51章節)，加入下一個和弦的五級和弦，並且將低音線連起來，例如：C→Am編成C—E7/B→Am，其中E7是Am的五級和弦，B音連接C與A，現代流行歌曲經常可見，必學經典。

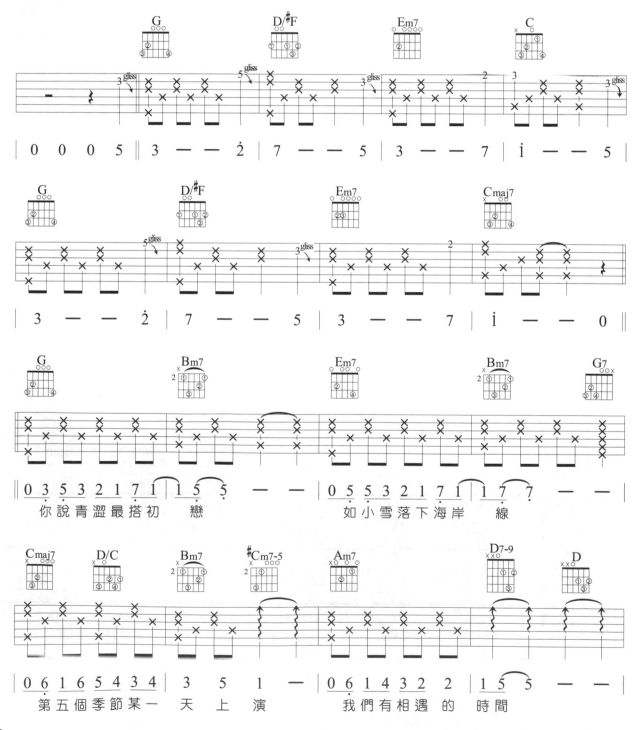

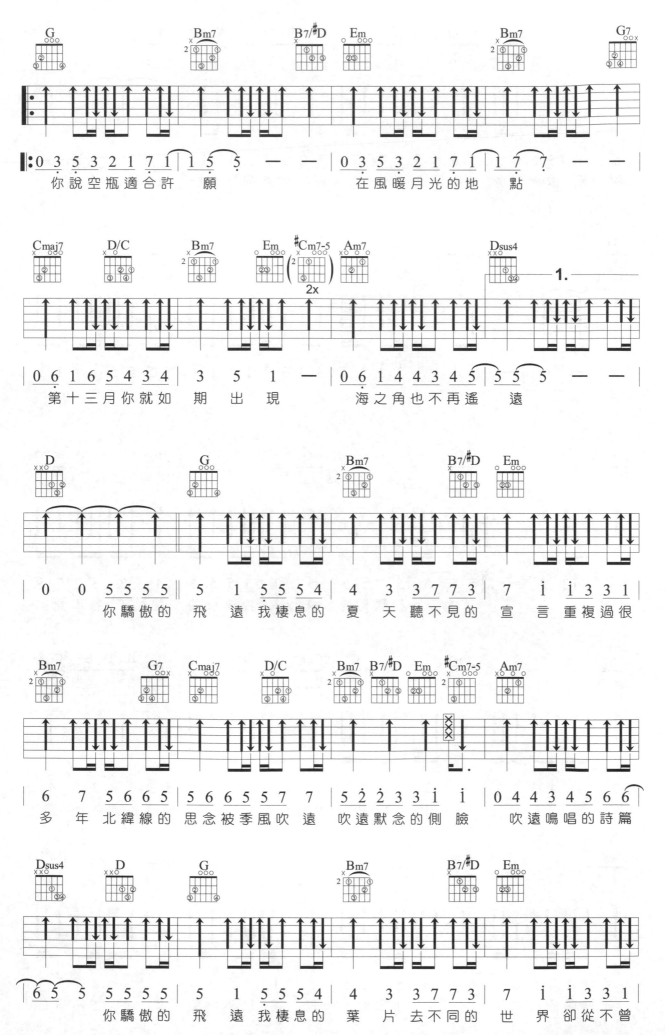

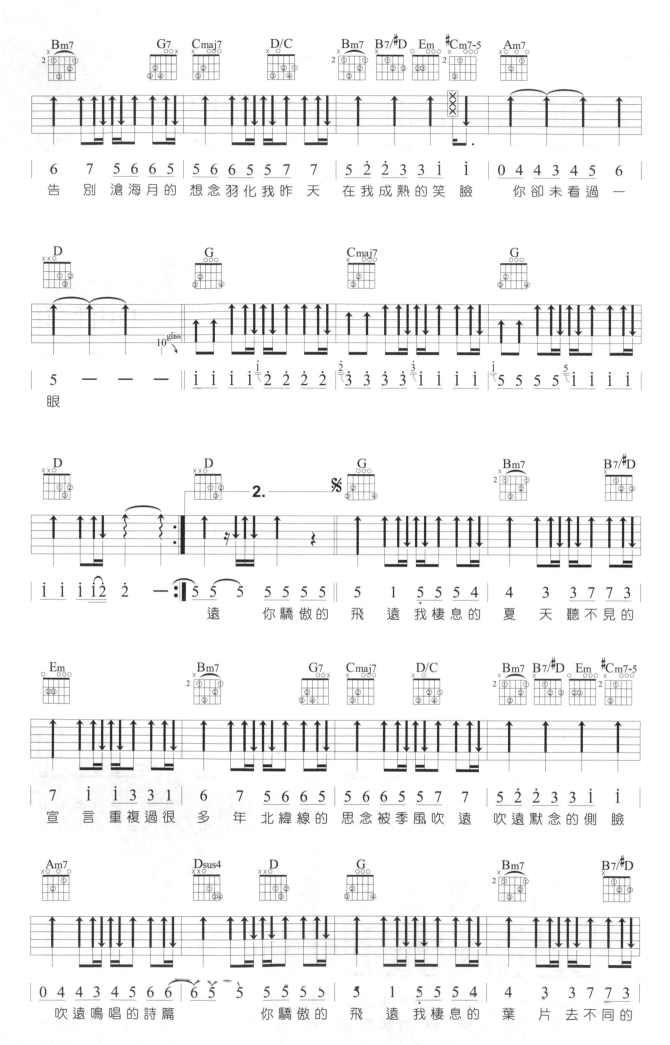

告 別 滄海月的 想念羽化我昨 天 在我成熟的笑 臉 你卻未看過一

眼

遠 你驕傲的飛 遠我棲息的夏 天 聽不見的

宣 言 重複過很多 年 北緯線的思念被季風吹遠 吹遠默念的側 臉

吹遠鳴唱的詩篇 你驕傲的飛 遠我棲息的葉 片去不同的

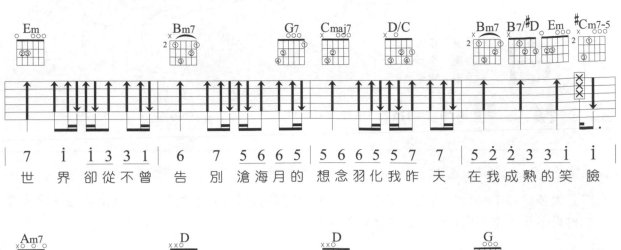

| 7 | i̲ i̲ 3̲ 3̲ 1 | 6 7 | 5̲ 6̲ 6̲ 5̲ | 5̲ 6̲ 6̲ 5̲ 5̲ 7̲ 7 | 5̲ 2̲ 2̲ 3̲ 3̲ i̲ i̲ |

世　界　卻從不曾　告　別　滄海月的　想念羽化我昨　天　在我成熟的笑　臉

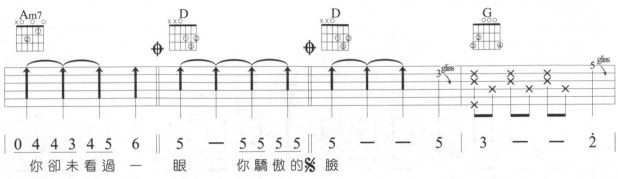

| 0̲ 4̲ 4̲ 3̲ 4̲ 5̲ | 6 | 5 — 5̲ 5̲ 5̲ 5̲ | 5 — 5 | 3 — — 2̇ |

你卻未看過一　眼　　你驕傲的 ％ 臉

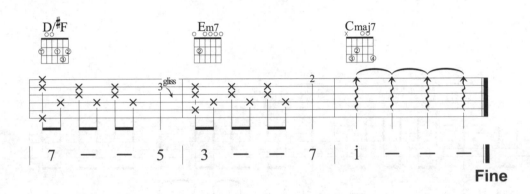

| 7 — — 5 | 3 — — 7 | i̇ — — — |

Fine

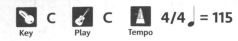

▶ 作詞 / 李榮浩
▶ 作曲 / 李榮浩
▶ 演唱 / 李榮浩

Key C　Play C　Tempo 4/4 ♩ = 115

♪ 簡單的8 Beats彈唱，使用「切音」技巧來增加律動感。

♪ 間奏大多是16 Beats的音符，雙手需要夠靈活才能彈得好喔！還有1/2半音的推弦，推太多或推得不夠，都不會好聽，這方面要多注意。

括弧內為封閉和弦

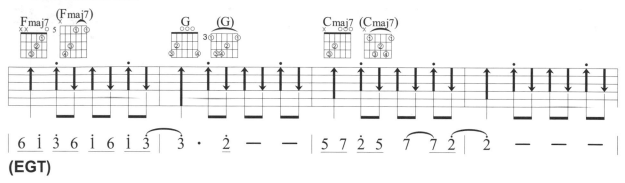

(EGT)

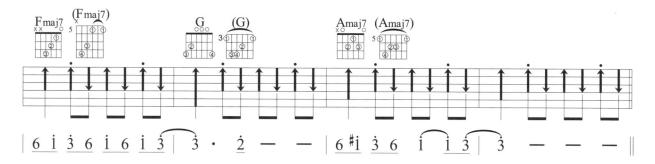

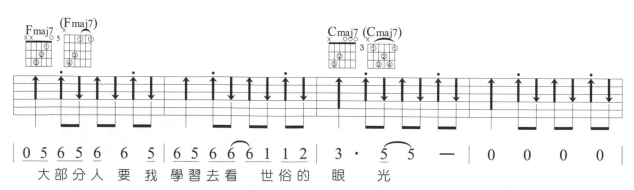

大部分人 要 我 學習去看 世俗的 眼 光

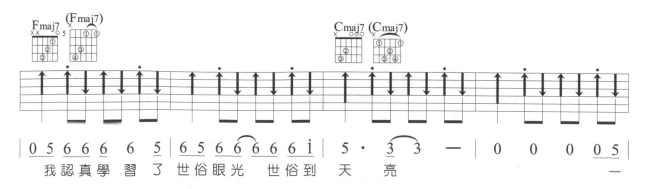

我認真學習了世俗眼光 世俗 到 天 亮

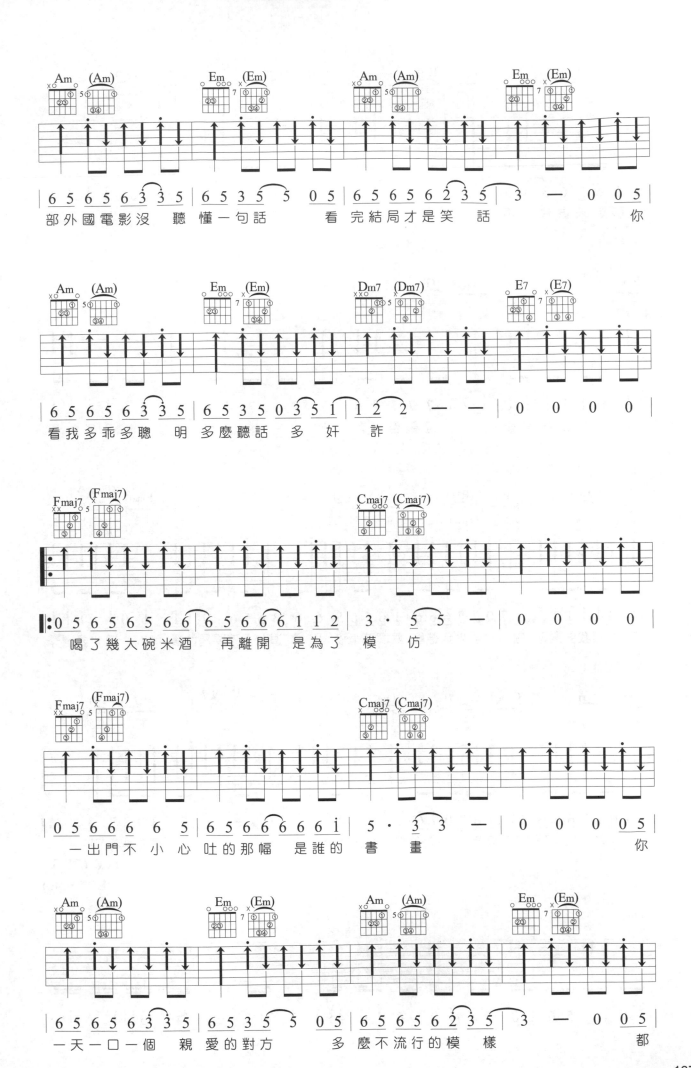

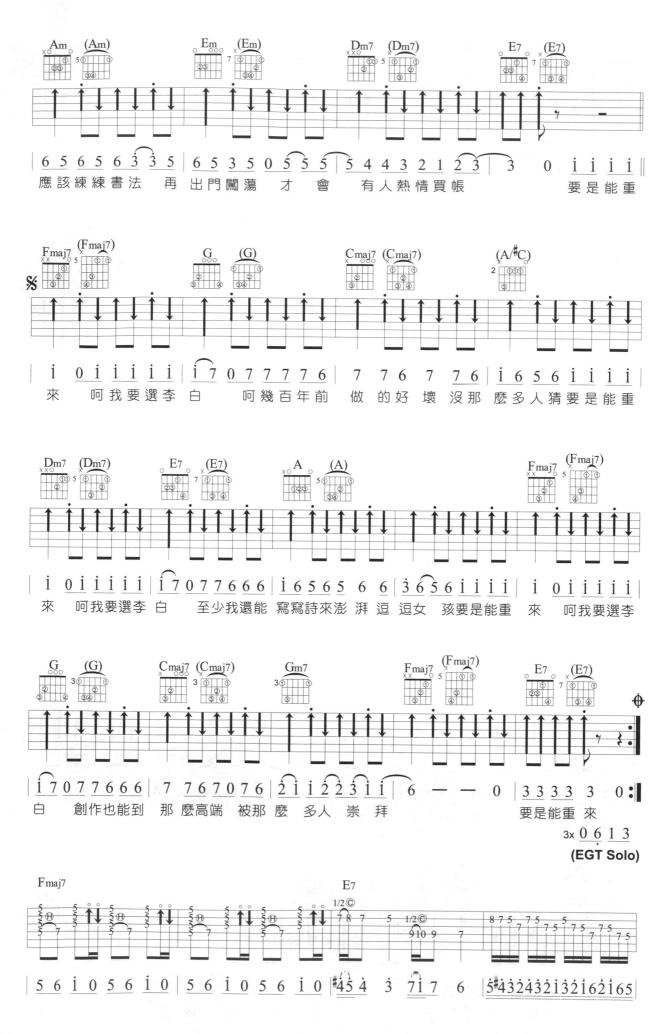

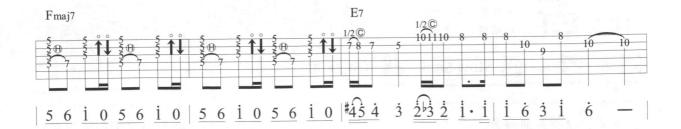

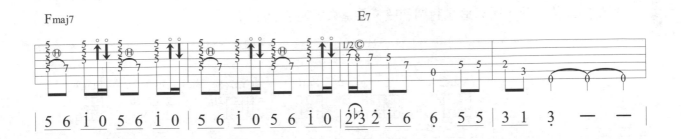

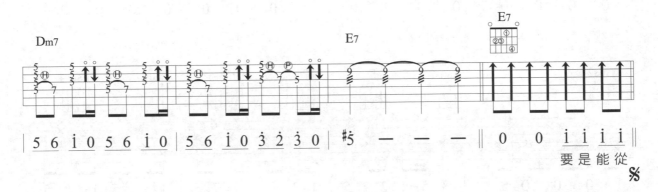

要是能從

(EGT Solo)

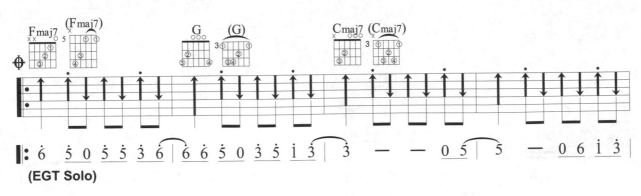

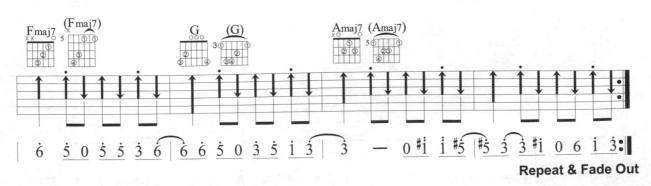

Repeat & Fade Out

稻香

▶ 作詞 / 周杰倫
▶ 作曲 / 周杰倫
▶ 演唱 / 周杰倫

Key	Play	Rhythm	Tempo
A	A	Slow Soul	4/4 ♩ = 82

> ♪ 本曲的原曲吉他聲音，筆者判斷應該是電腦的取樣模擬音色，加上編曲者可能是使用鍵盤編吉他，難免造成吉他彈奏上的不合理指法。本曲我將它在保持原曲味道的前題下，做了細微的修正，以符合吉他的彈奏。
>
> ♪ 學好封閉和弦算是跨入吉他彈奏的重要階段，往後你只要彈奏C調以外的調性，幾乎都會碰到封閉式的和弦，所以這類封閉和弦，希望大家能多加練習。

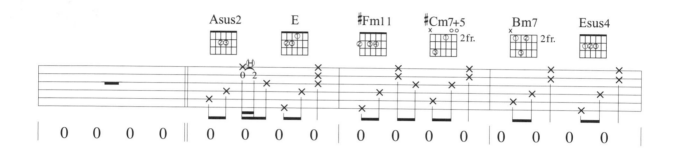

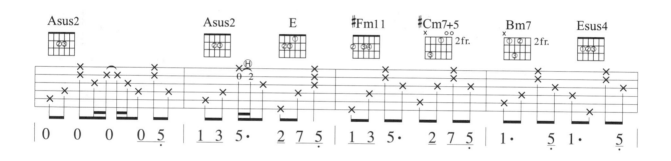

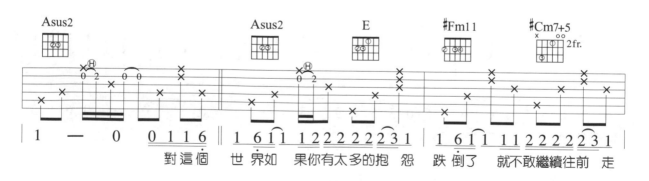

對這個 世界如 果你有太多的抱 怨 跌 倒了 就不敢繼續往前 走

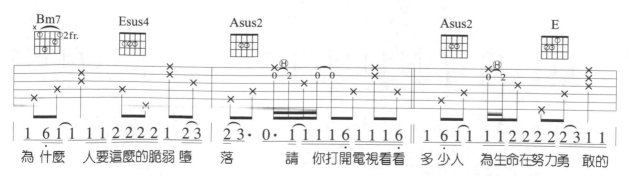

為 什麼 人要這麼的脆弱 墮 落 請 你打開電視看看 多 少人 為生命在努力勇 敢的

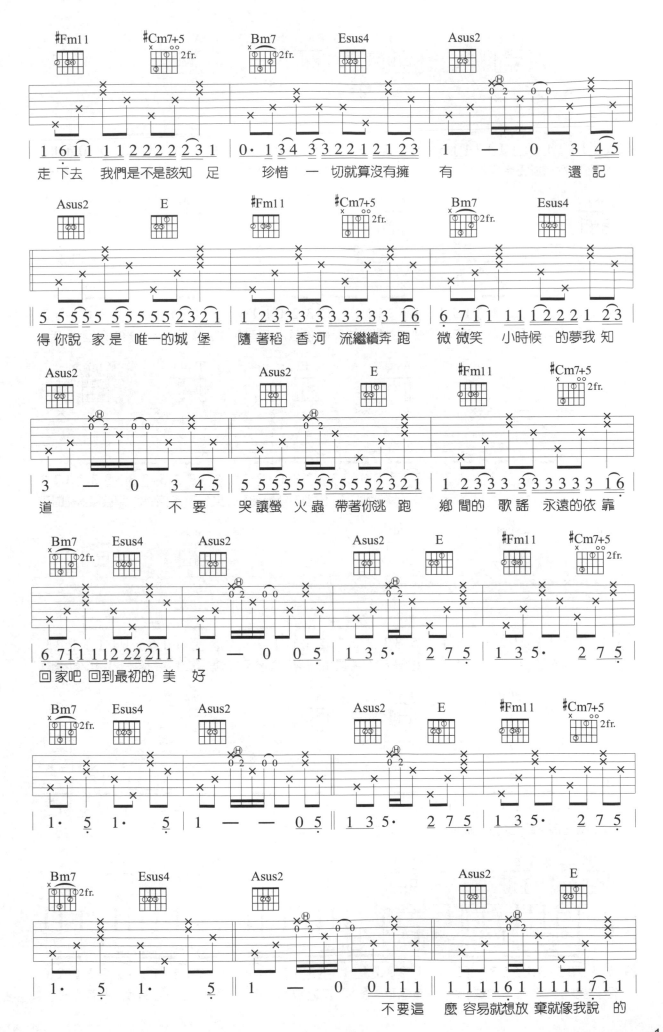

走下去　我們是不是該知足　　珍惜一切就算沒有擁　有　　還記

得你說　家是唯一的城　堡　隨著稻　香河流繼續奔跑・微微笑　小時候　的夢我知

道　　　　不要　哭讓螢　火蟲帶著你逃跑　鄉間的　歌謠　永遠的依靠

回家吧　回到最初的美　好

不要這　麼容易就想放　棄就像我說　的

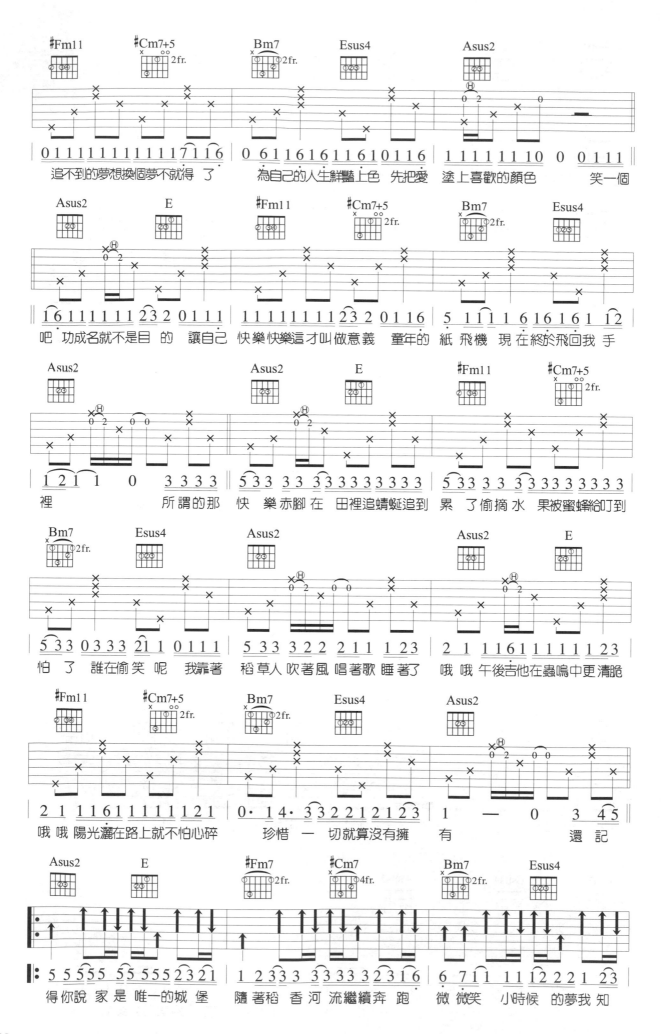

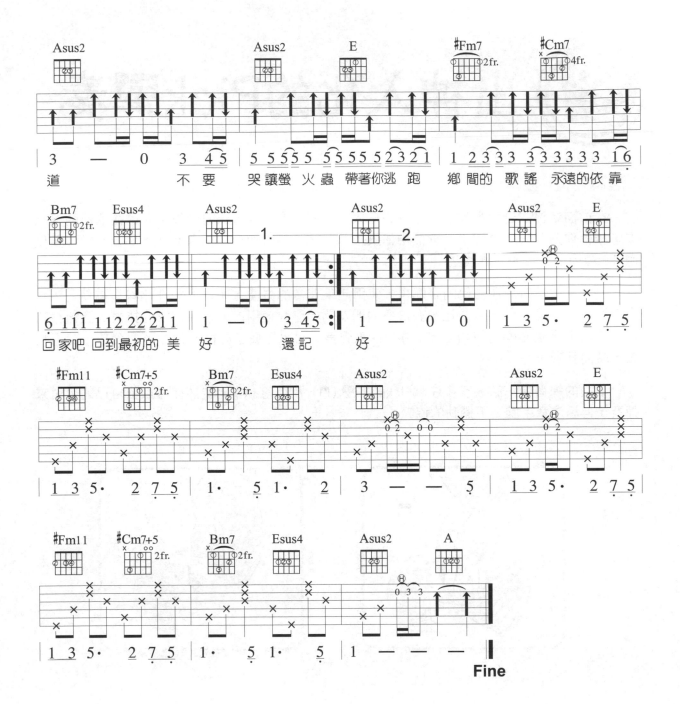

出神入化的Pick彈奏

在前面章節的音樂型態練習中，相信大家已經學會了拿Pick的要領，但是在歌曲的彈唱中，相信你還會有些疑問：在歌曲中如果主歌（A段）部份使用手指彈奏法，副歌（B段）要使用Pick彈節奏，要如何轉換？

沒錯！由於Pick在吉他的彈唱中，使用起來非常的方便，所以大家都比較喜歡使用Pick來彈奏。針對這一點，我想已經有許多的朋友開始學會使用Pick來彈指法的技術，這種技巧在電吉他上更是必學的技巧之一。用Pick來彈奏，可以讓曲子時而抒情，時而奔放，時而輕鬆，時而狂野。

下面的練習中，請大家多注意Pick的下壓（⊓）及上勾（Ｖ），當然你可以依自己的習慣來彈奏，但請注意手腕上下擺動的協調。

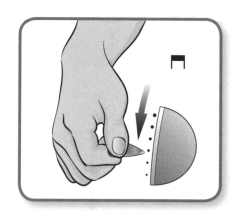 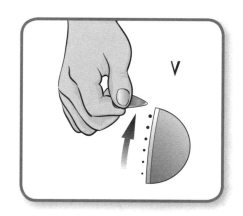

■ 範例一 »

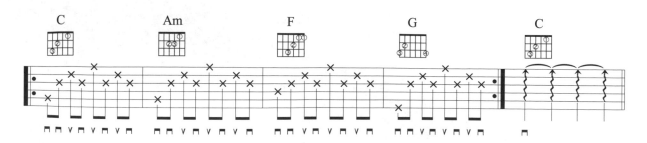

144

■ 範例二 »

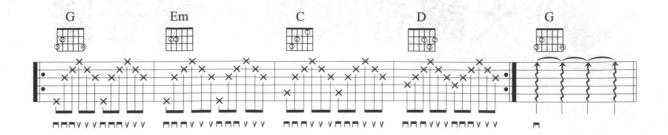

■ 範例三 »

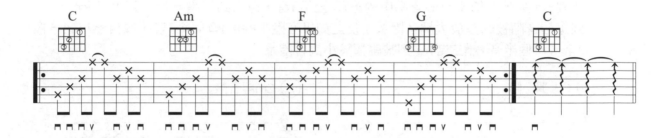

■ 範例四 »

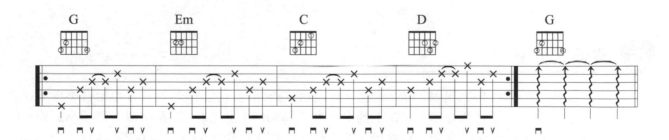

145

大調音階與小調音階

大調音階與小調音階

大調音階與小調音階的主要差別，在於音與音之間的音程排列。如果一個音階由起始音向上，以「全音、全音、半音、全音、全音、全音、半音」的規則遞升，則我們稱它為「大調音階」；而自然小調音階則是以「全音、半音、全音、全音、半音、全音、全音」的規則遞升（如下圖）。另外，如果一個音階中的第1音至第3音，像大調音階一樣，相差2個全音（大三度），則這個音階被歸類於大調音階系；反之如果音階中的第1音與第3音，像自然小調一樣相差一個全音一個半音（小三度），則被歸類於小調音階系。

① C大調音階

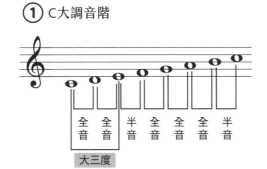

② Cm調音階

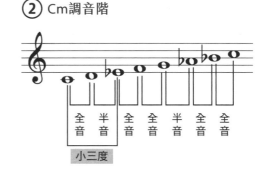

關係大小調

在音階中，如果一個大調音階與一個小調音階的組成份子完全相同，只有起始音不同，我們就稱它們互為「關係大小調」。在下圖中，我們稱Am調為C調的關係小調，每個小調均有它的關係大調，所以它們之間可以共用一群音階，但需注意它們的起始音是不同的。

① C大調音階

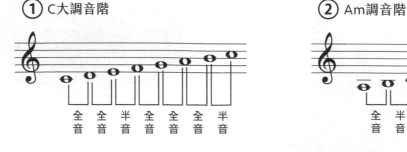

② Am調音階

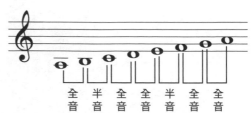

快速判別關係大小調的方法

將任意一個大調往上推六級的小調即為其關係小調。將任意一個小調往上推三級的大調即為其關係大調。

三 重要音階指型

　　為了方便我們記憶音階的位置，我們將一整個吉他琴格分成數個音階指型，這些指型習慣上以第一個起始的音來命名。

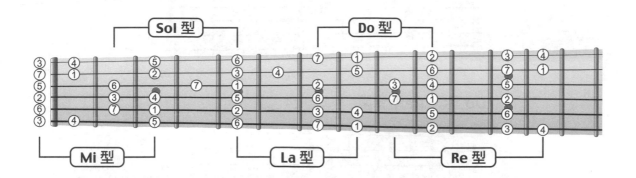

C 大調 Mi 型音階（Am調）

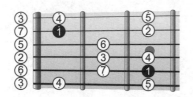

C 大調 Sol 型音階（Am調）

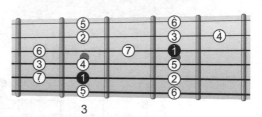

C 大調 La 型音階（Am調）

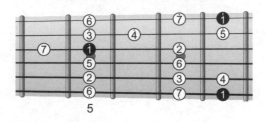

C 大調 Do 型音階（Am調）

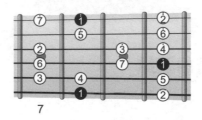

C 大調 Re 型音階（Am調）

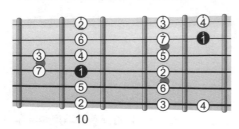

　　利用以上這些指型在指板上做移動，便可得到其他不同調之音階。

147

四　連結兩個指型的音階

Sol 型 → La 型音階

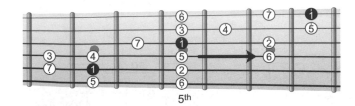

5th

Do型 → Re型音階

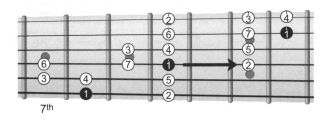

7th

La型 → Do型音階

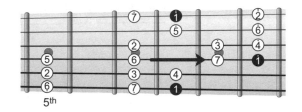

5th

五　大調音階的連結

C 大調音階

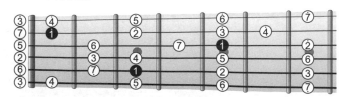

G 大調音階

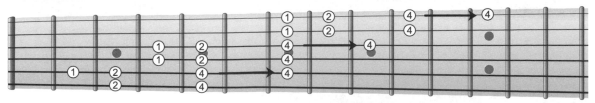

依序唱名：1 →2→3→4→5→6→7→i→ė→3̇→4̇→5̇→6̇→7̇→i̇→ė→3̈→4̈→5̈→6̈

上圖中 ①②③④ 分別代表左手食指、中指、無名指、小指。

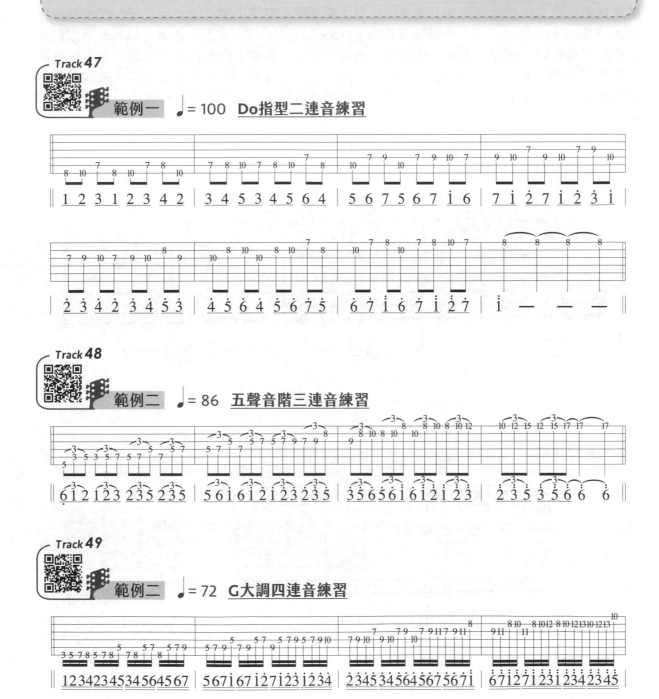

請你用邊彈音邊唱音的方式來作練習，除了訓練你的音感外，熟練後還可以很快記下指板上的音，這是「不二法門」，所以請你「大聲唱出音來」。

 六　五聲音階（Pentatonic Scale）

　　「五聲音階」顧名思義是由五個音所組成的音階，這種音階就是我們所熟知的中國古代五聲音階（宮、商、角、徵、羽），跟自然音階比較起來，就只有C、D、E、G、A這五個音。當然自然音階有大小調之分，五聲音階也有大調五聲音階與小調五聲音階之分。當大調時就唱Do、Re、Mi、Sol、La，小調時就唱La、Do、Re、Mi、Sol。五聲音階可以説是用途最為廣泛的一種音階，在流行音樂、搖滾樂、藍調，都常常會被拿出來使用，也就因為這個音階少了自然音階中較易衝突的小二度音程（3、4及7、1半音），使整個音階彈奏起來就顯得非常有特色。所以幾乎所有的音樂裡，都會使用到這種音階，尤其是在做即興的Solo時非常好用，吉他入門五顆星必學音階之一。

大調五聲音階

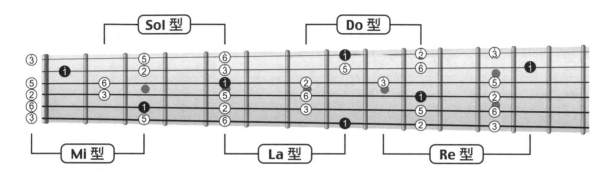

小調五聲音階

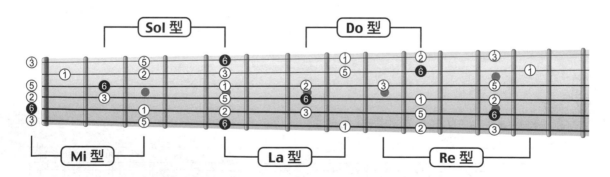

七 五聲音階的連結

　　大小調五聲音階，一樣可以將它畫出五種不同的指型音階來做練習。練習的方式跟自然音階是一樣的。C大調五聲音階的關係小調是Am調的五聲音階，他們也共用同一組音階，只有唱名是不一樣的，請徹底練習下面範例。

Am調五聲音階

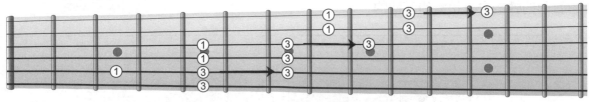

依序唱名：6̣ → 1 → 2 → 3 → 5 → 6 → 1̇ → 2̇ → 3̇ → 5̇ → 6̇ → 1̈ → 2̈ → 3̈

Em調五聲音階

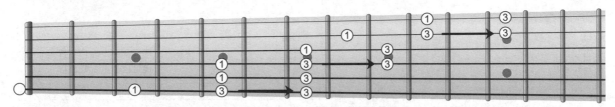

依序唱名：6̣ → 1 → 2 → 3 → 5 → 6 → 1̇ → 2̇ → 3̇ → 5̇ → 6̇ → 1̈ → 2̈ → 3̈ → 5̈ → 6̈

上圖中①②③④分別代表左手食指、中指、無名指、小指。

小薇

▶ 作詞 / 阿弟
▶ 作曲 / 阿弟
▶ 演唱 / 黃品源

 Key C Play C Rhythm **Slow Soul** Tempo 4/4 ♩ = 78

♪ 原曲的編曲很復古，音色也很復古，前、間奏最好用二把吉他來搭配，Solo部份則是典型的五聲音階。很多指型的轉換都是靠滑音來完成的，本曲的前間奏請你好好練一下，相信對音階的彈奏會有相當的幫助的。

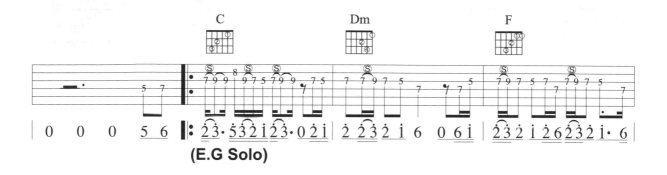

(E.G Solo)

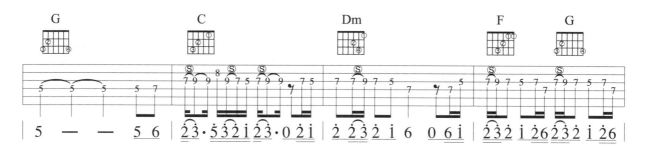

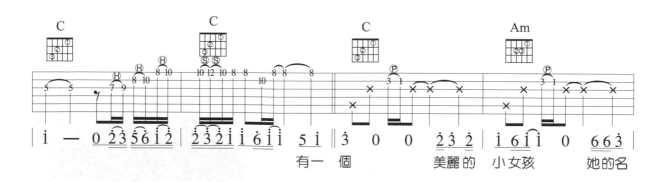

有一 個　　美麗的 小女孩　 她的名

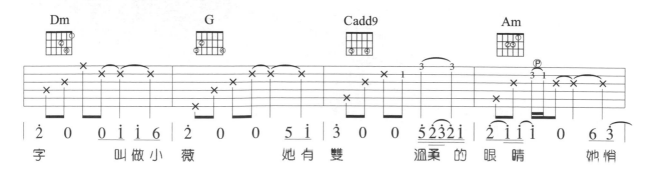

字　　叫做小 薇　 她有雙　　溫柔的 眼睛　 她悄

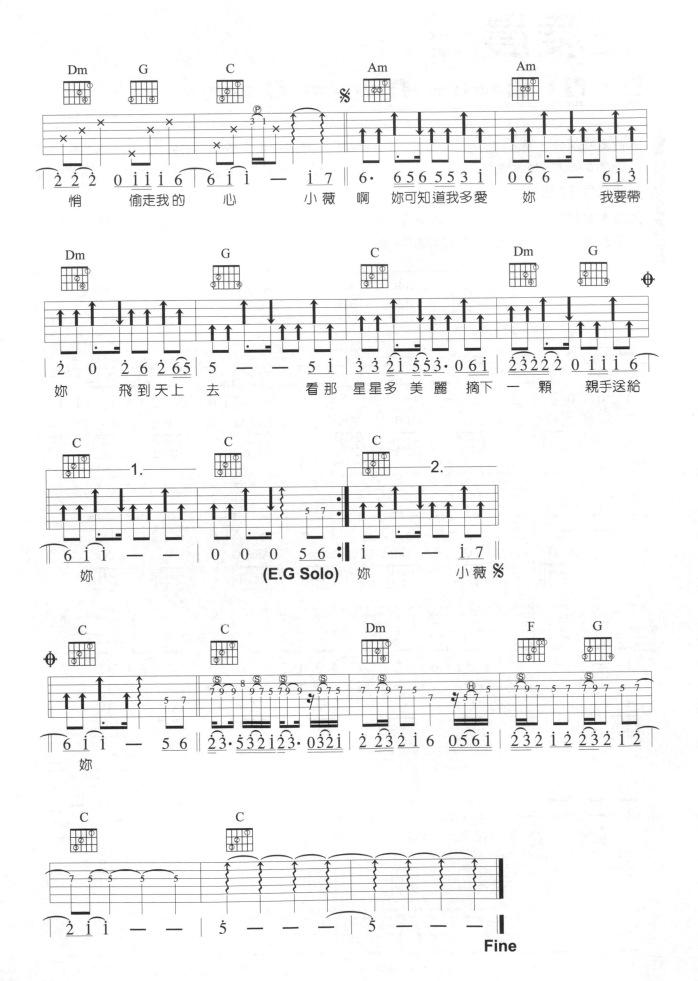

在凌晨

▶ 作詞 / 張震嶽
▶ 作曲 / 張震嶽
▶ 演唱 / 張震嶽

 B
Key

C
Play

Slow Soul
Rhythm

4/4 ♩ = 104
Tempo

各弦調降半音
Tune

♪ 前奏的部分,我已經將手風琴的旋律重新編寫,變成適合吉他彈奏的方式。在C調歌曲中出現的A和弦,原本應該可彈成Am,經過和弦的大小調互換的代用方式(容後述),而將他直接代用成A和弦。

♪ 間奏有很清楚的吉他Solo,注意在相同拍子上有二個音的地方,就是要將這二個音一起彈的意思(雙音),往後會有更詳細的解說。

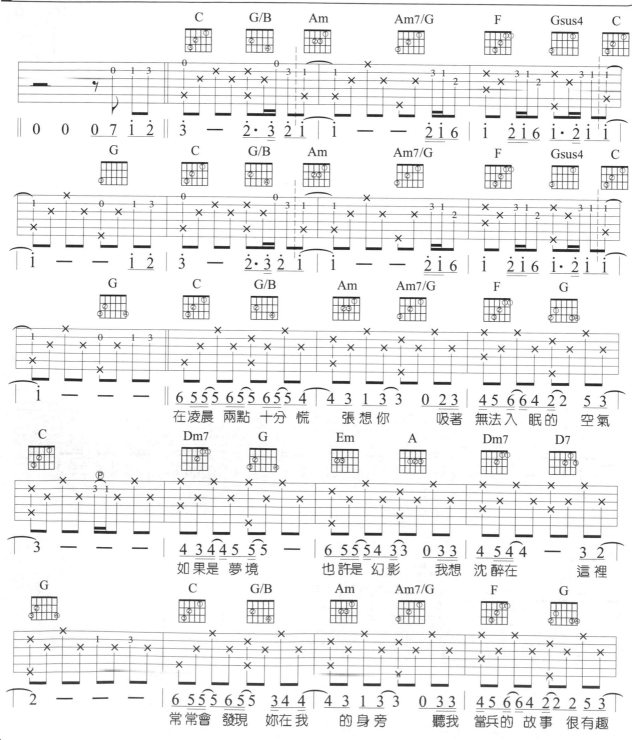

154

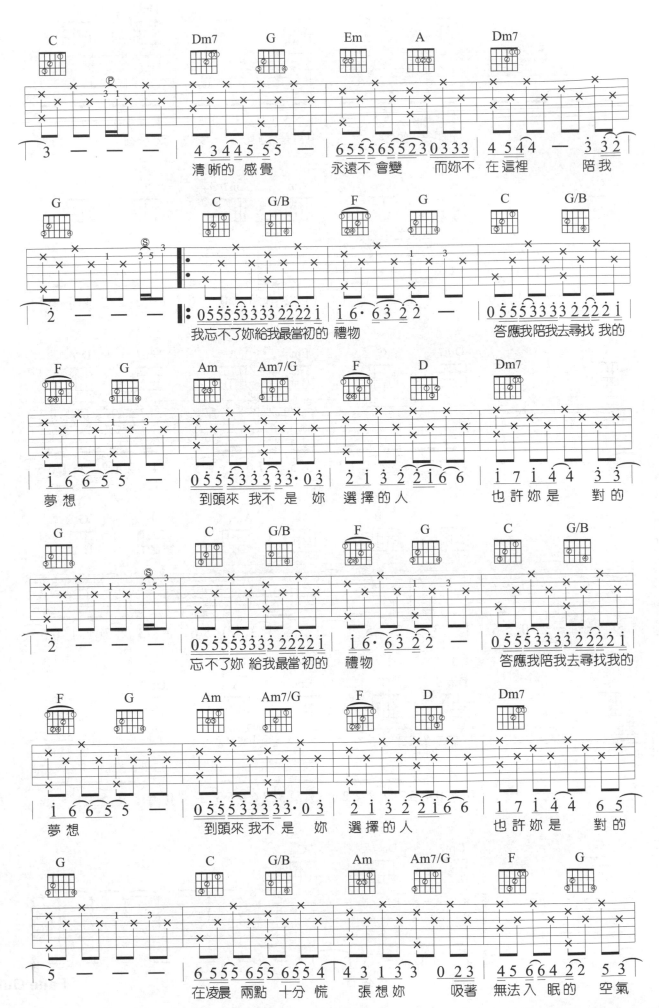

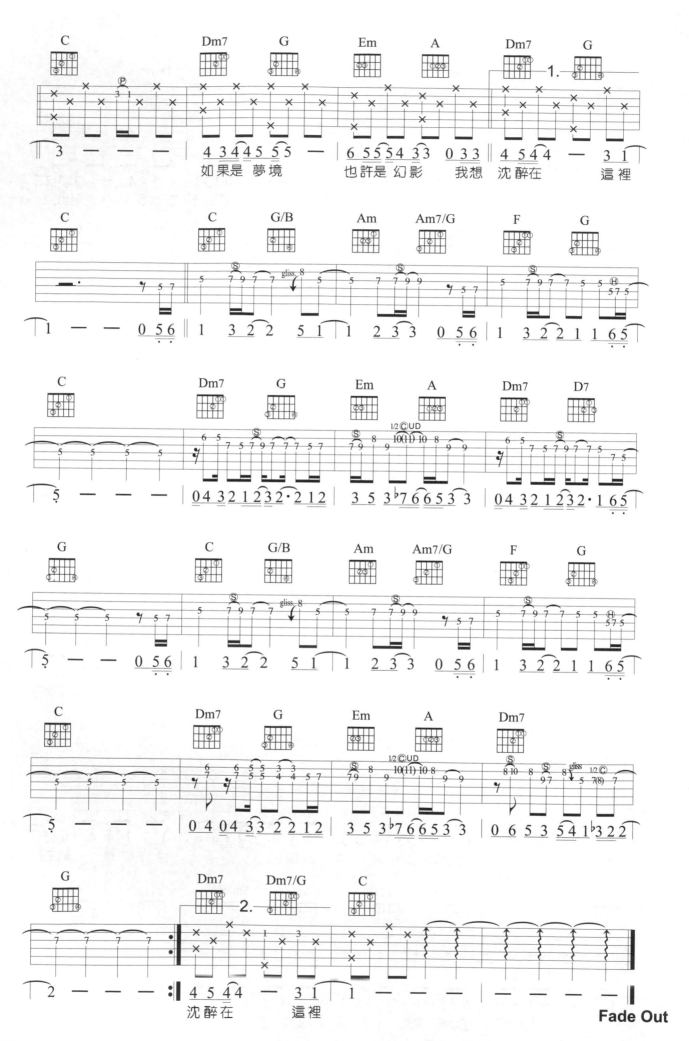

長成什麼樣子算愛情

▸ 作詞／吳聖皓
▸ 作曲／林喆安
▸ 演唱／麋先生

Key G　Play G　Rhythm Slow Soul　Tempo 4/4 ♩= 68

♪ C/G是C和弦的第二轉位，也就是彈分散和弦時把低音彈到G音上。如果是使用刷奏，C和弦彈成C/G，讓和弦更為飽滿。

♪ 這首是簡單的8Beats彈奏，前奏的指法是仿照原曲鋼琴的聲部位置，你也可以按照你的指法分配，編出你的手法。只要彈出主歌的感覺即可。

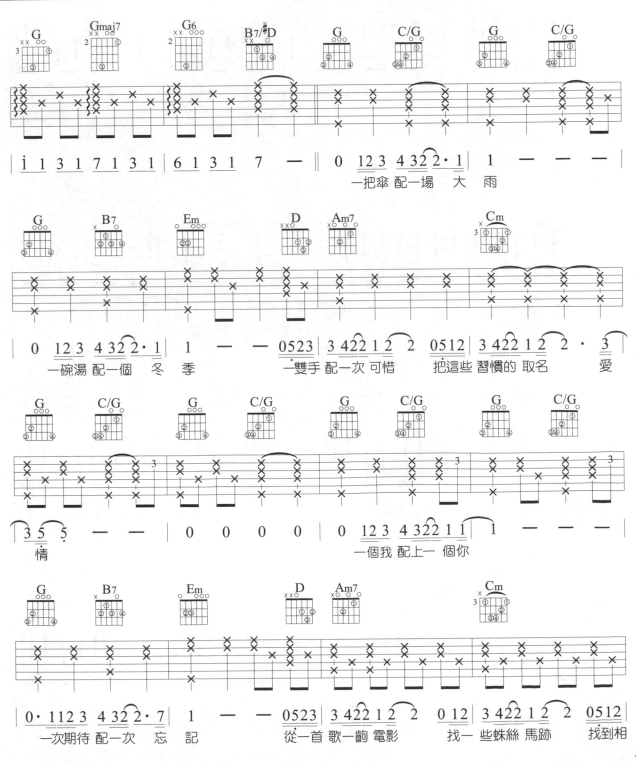

157

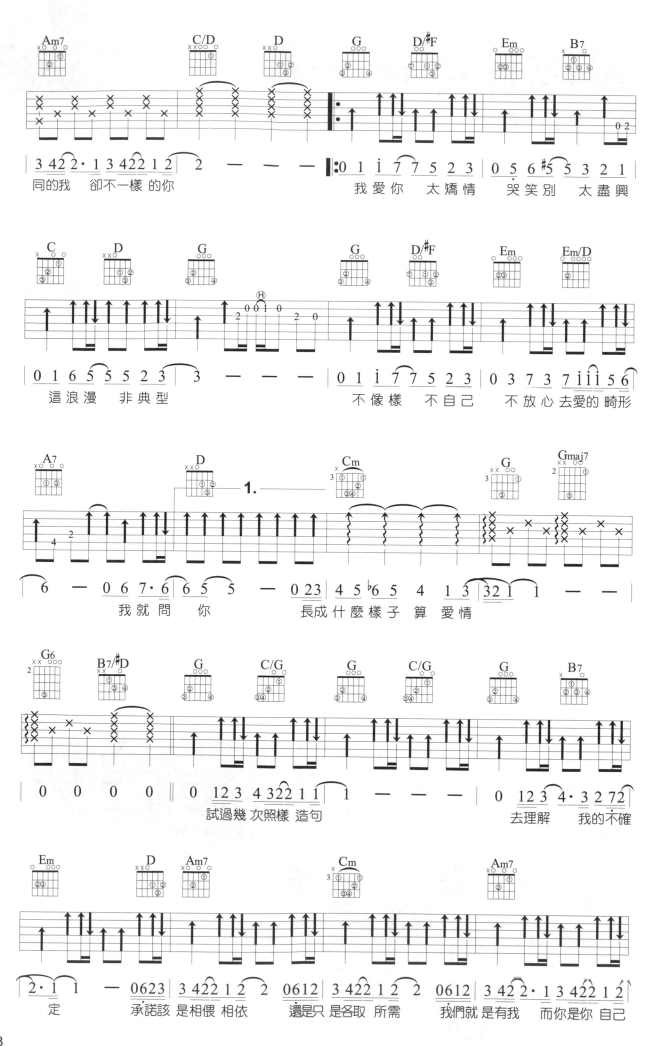

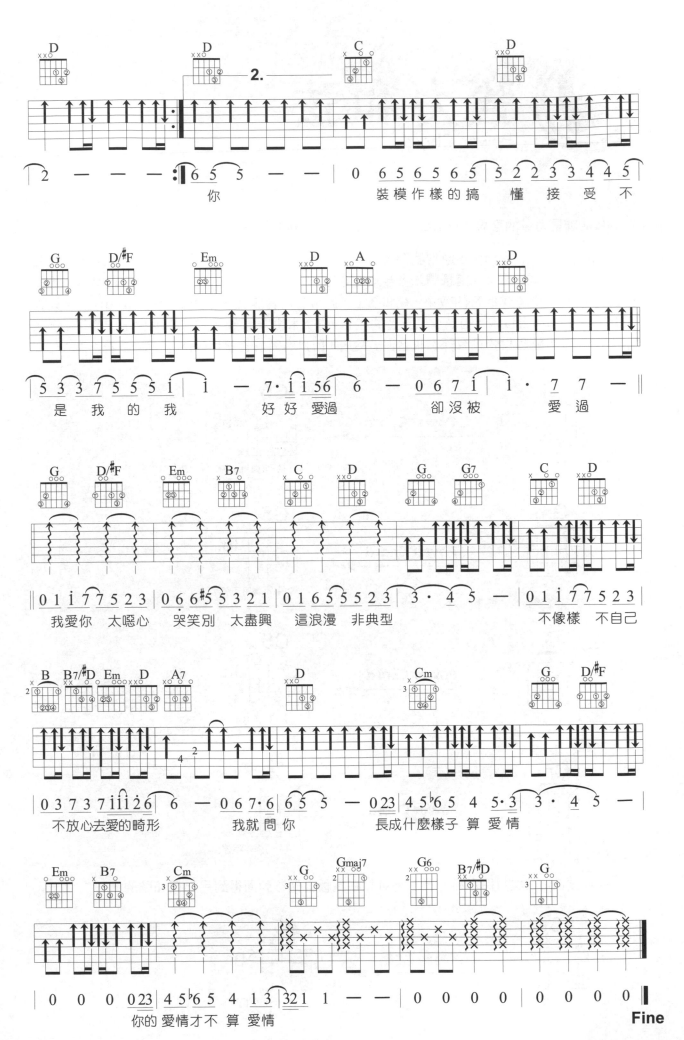

159

強力和弦
Power Chord

Power是力量的意思，Power Chord就解釋為「強力和弦」。

為了展現強烈的節奏，通常我們會將Power Chord彈奏在吉他的低音弦上，只彈奏二弦（或三弦）的方式來表現，這種彈法多半使用在電吉他上，加上Distortion（破音）的效果，更為震撼。就因為要造成低音的效果，在和弦上，通常將高音弦儘量不彈到或將它Mute掉，只彈和弦的主根音與五度音。因為少了三音的和弦，在大和弦與小和弦的按法就會是一樣了，例如G與Gm。因為整個和弦只有彈奏根音與五度音，所以有時就直接用G5來表示，請看下圖：

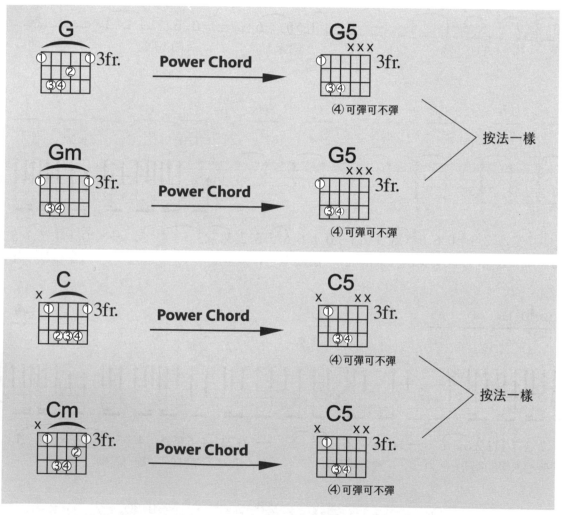

Power Chord與封閉和弦一樣，是可以在指板上做移動而得到另一個和弦的。

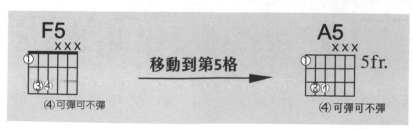

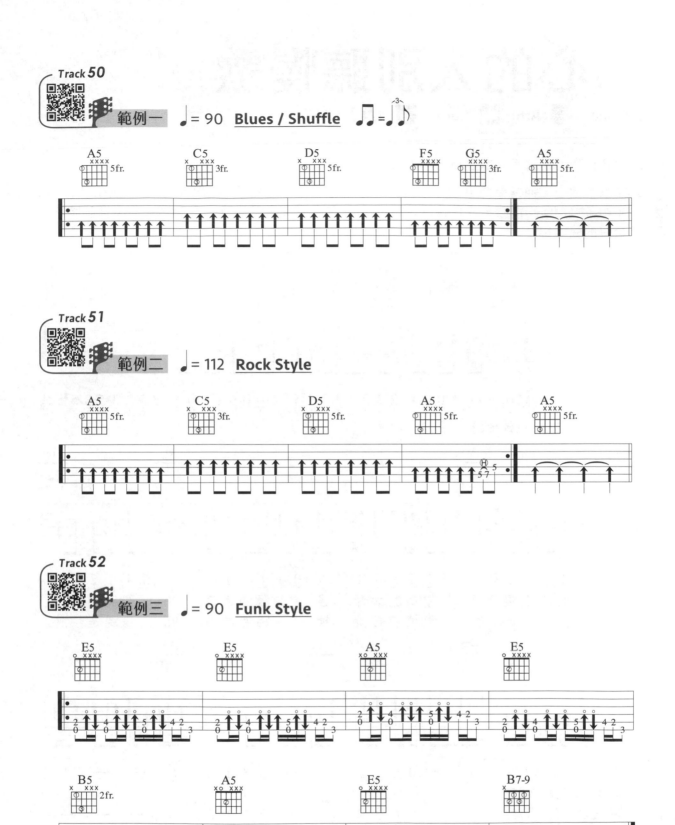

彈奏二音或是三音的Power Chord都是一樣的,如果你想有較大的音色厚度,就使用三音的指型,如果你是已經加了破音效果的電吉他,則彈奏二音的Power Chord就可以了,在木吉他上還是建議使用三音的Power Chord彈法,聲音可以更為飽滿。

傷心的人別聽慢歌

▶ 作詞 / 阿信
▶ 作曲 / 阿信
▶ 演唱 / 五月天

 Am Key　 **Am** Play　🥁 **Rock** Rhythm　🎚 **4/4** ♩ = 135 Tempo

♪ 切音技巧通常會搭配悶音技巧，做出一種強而有力的節奏。

♪ 在木吉他上，通常會使用「134」指（食指、無名指、小指）按壓；在電吉他上，則使用「13」指（食指、無名指）按壓，並且適度控制Picking時，只彈奏三條弦，或適度右手小指側將不需發聲的弦悶掉。

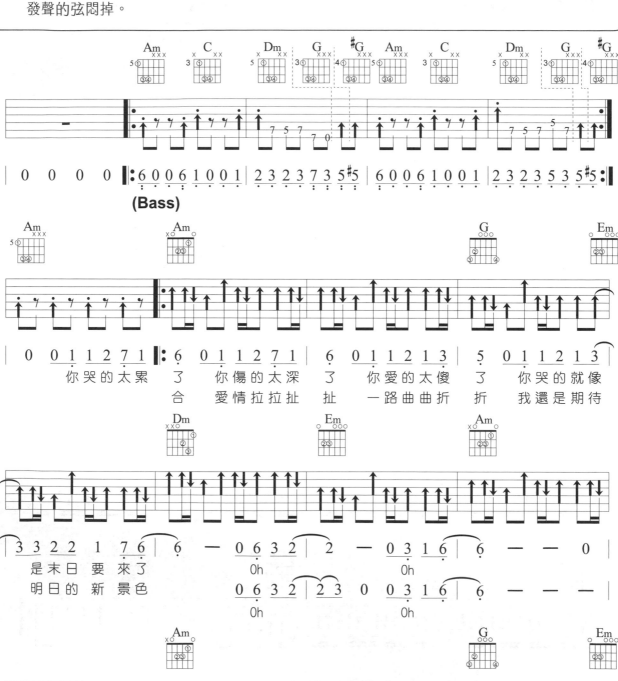

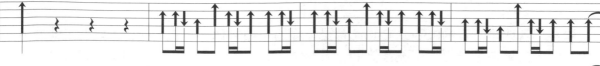

你哭的太累 了　你傷的太深 了　你愛的太傻 了　你哭的就像
合　愛情拉拉扯 扯　一路曲曲折 折　我還是期待

是末日 要 來了　　　Oh　　　　　　Oh
明日的 新 景色　　　Oh　　　　　　Oh

所以你聽慢 歌　很慢很慢的 歌　聽得心如刀 割　是不是應該
憤青都釋懷 了　光棍都戀愛 了　悲劇都圓滿 了　每一段爭執

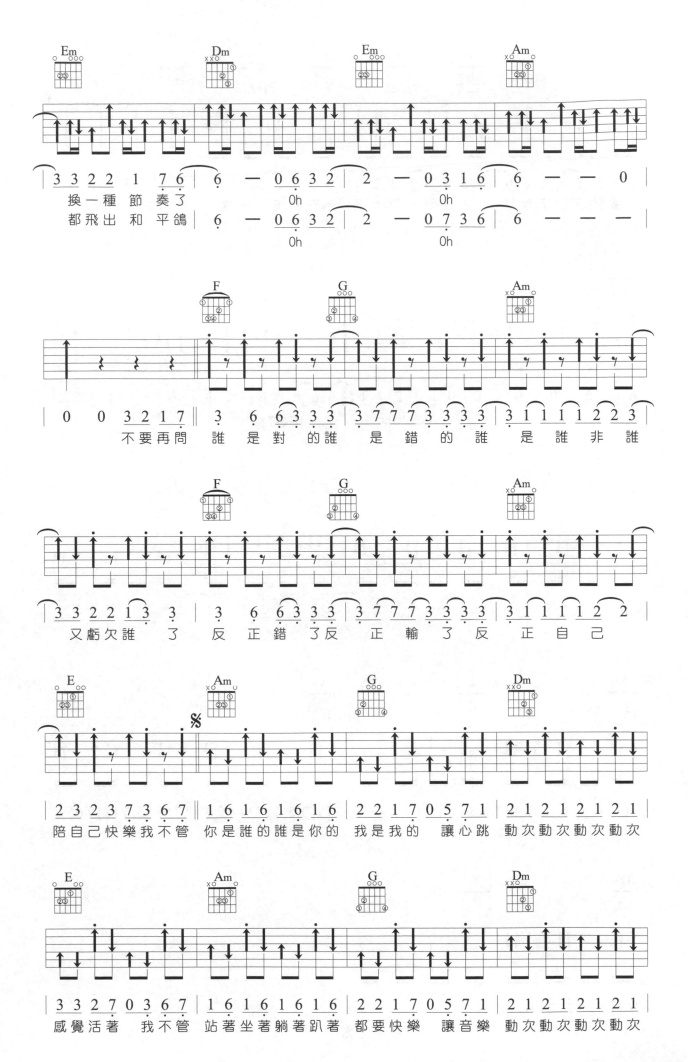

163

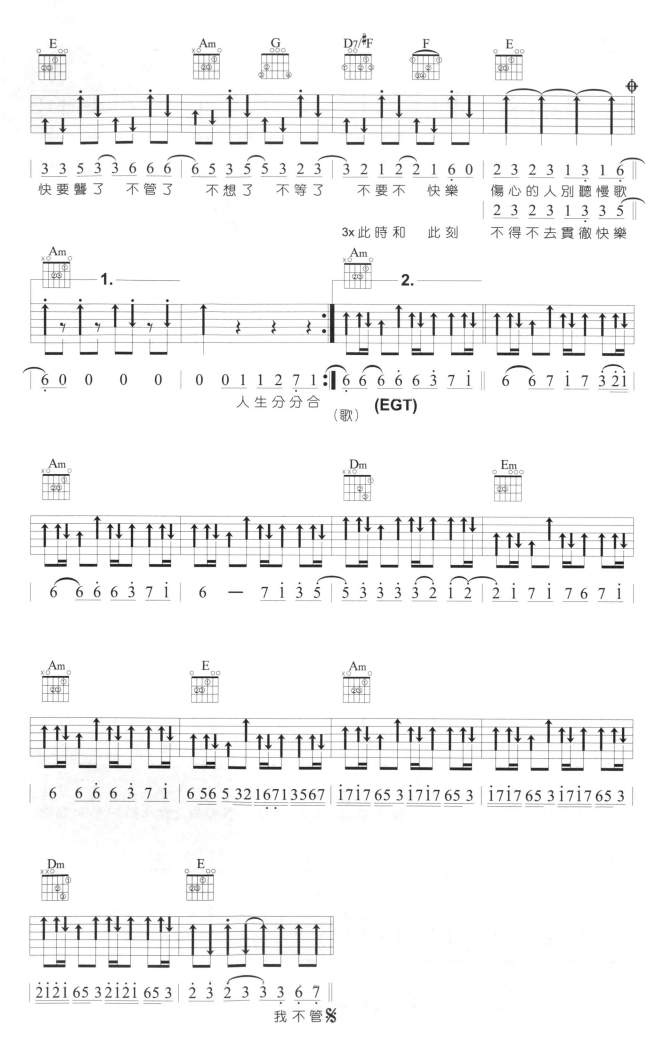

快要聾了 不管了 不想了 不等了 不要不 快樂 傷心的人別聽慢歌

3x 此時和 此刻 不得不去貫徹快樂

人生分分合
(歌)

(EGT)

我不管※

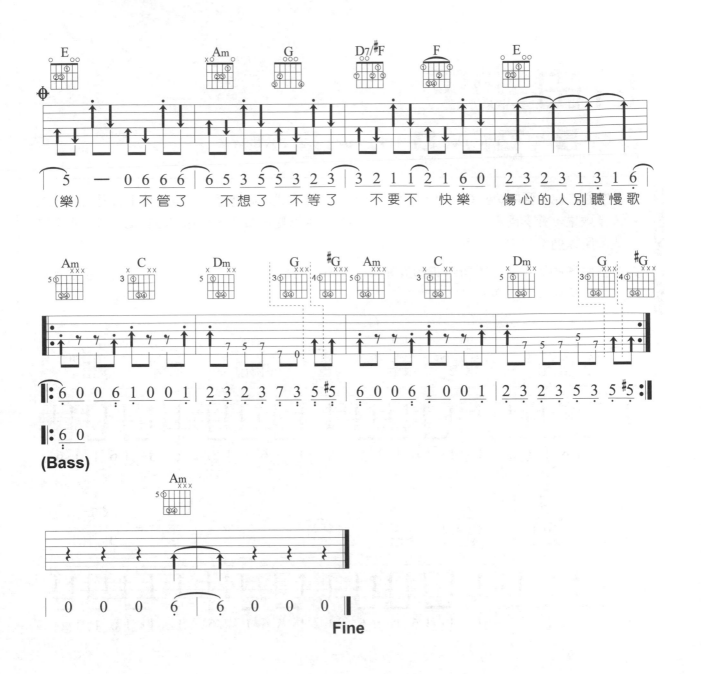

E	Am	G	D7/#F	F	E

5 — 0 6 6 | 6 5 3 5 5 5 3 2 3 | 3 2 1 1 2 1 6 0 | 2 3 2 3 1 3 1 6
(樂)　　不管了　　不想了　　不等了　　不要不　快樂　傷心的人別聽慢歌

Am	C	Dm	G #G Am	C	Dm	G #G

6 0 0 6 1 0 0 1 | 2 3 2 3 7 3 5 #5 | 6 0 0 6 1 0 0 1 | 2 3 2 3 5 3 5 #5

: 6 0
(Bass)

Am

| 0 0 0 6 | 6 0 0 0 |

Fine

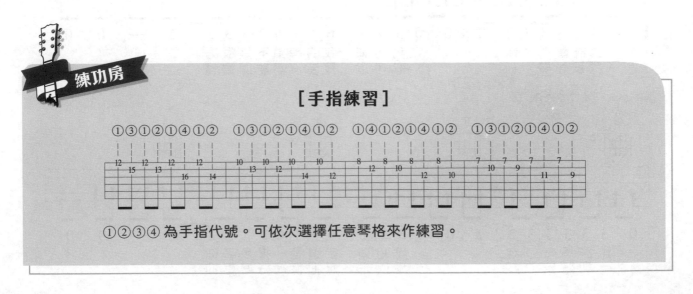

[手指練習]

①③①②①④①②　①③①②①④①②　①④①②①④①②　①③①②①④①②

①②③④ 為手指代號。可依次選擇任意琴格來作練習。

165

▶ 作詞 / 張震嶽
▶ 作曲 / 張震嶽
▶ 演唱 / 張震嶽

Key G♭	Play G	Rhythm Rock	Tempo 4/4 ♩ = 62	Tune 各弦調降半音	

♪ 在空心吉他上彈Power Chord，通常是彈奏三音的方式，因為通常在電吉他上會配合Dist.的破音效果，彈奏兩音的Power Chord就可以得到大音壓的效果。但在空心吉他就顯的單薄了些。所以通常就需要彈奏較多音的和聲。

♪ 這首曲子的間奏，是不折不扣的五聲音階，把音階篇中的五聲音階連結型運指的手法練起來，相信會順手很多。

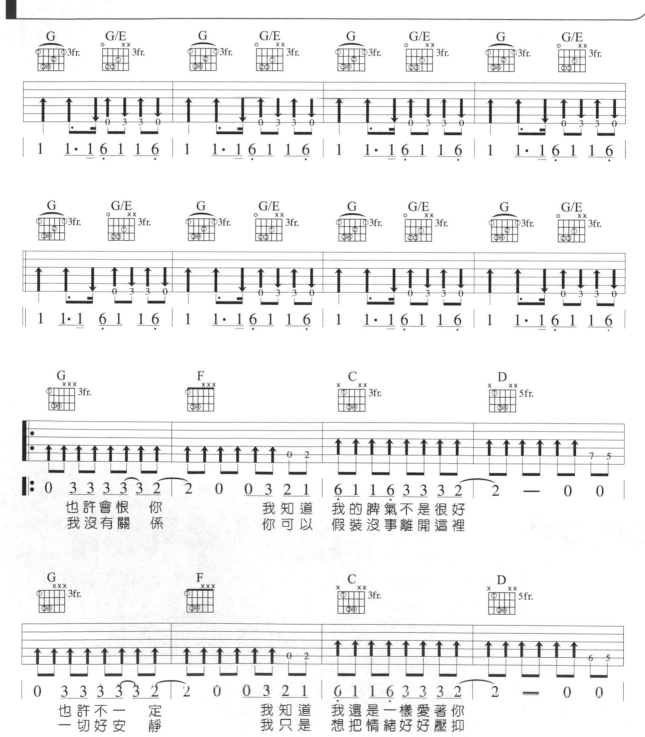

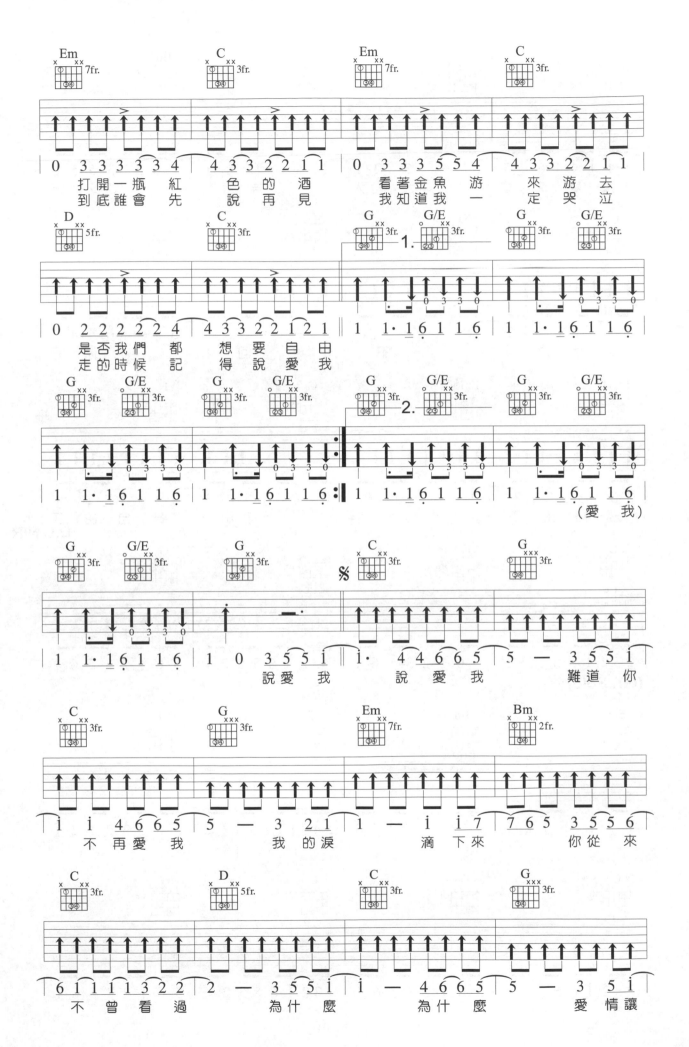

167

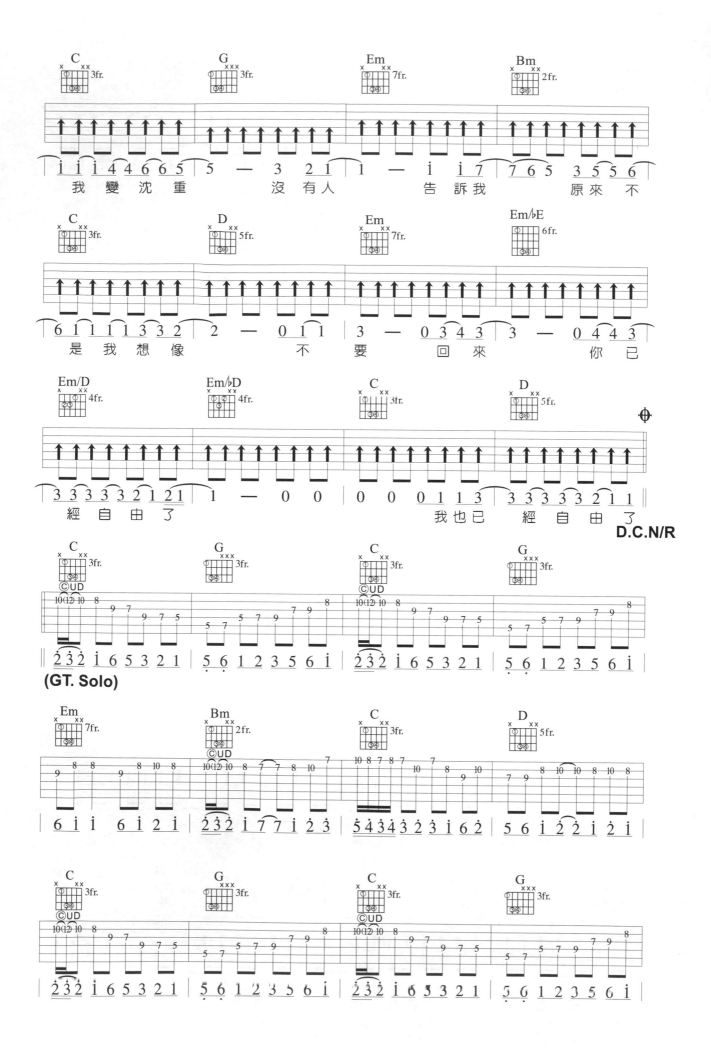

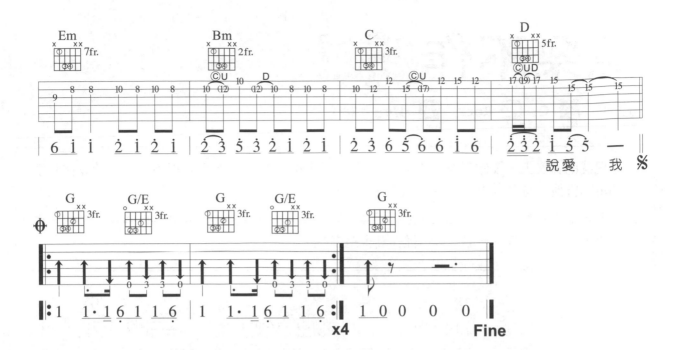

說愛 我 %

x4

Fine

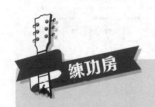

[使用拇指扣弦]

吉他上大部分的和弦都可以使用四根手指，以開放式或是封閉式的按壓方法來完成，但是在某些和弦，尤其是低音在第六弦上的和弦（如下方列舉和弦），就可以借助左手拇指以扣弦的方式按壓，這樣的按法會更快速，而且更好壓。不過在彈奏上也就要特別注意，當你用扣弦的方式來按壓和弦，有可能第五弦上的音並不是和弦內音，就要避免去彈到或是用手指將第五弦悶掉，以免怪音出現。

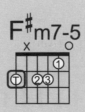
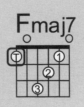
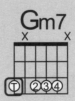

和弦圖上標示為 T 的部分以拇指扣弦。

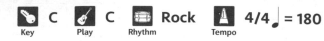

無樂不作

▶ 作詞 / 嚴云農
▶ 作曲 / 范逸臣
▶ 演唱 / 范逸臣

Key C　Play C　Rhythm Rock　Tempo 4/4 ♩ = 180

♪ 在民謠的彈奏上，要做到像電吉他加上Dist.（破音效果）的氣勢，實在很不容易，就算你有了
Line In吉他，有了效果器，聲音出來還是會有些奇怪。

♪ 在木吉他上彈奏Power Chord，為了不讓聲音太單薄，建議彈奏三條弦的Power Chord，也
就是「一音＋五音＋一音」，這樣伴奏會飽滿些。

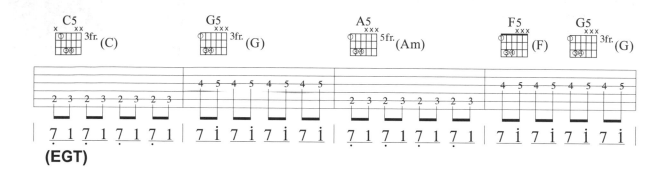

(EGT)

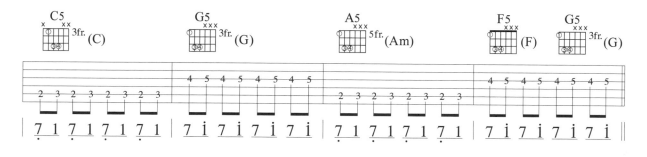

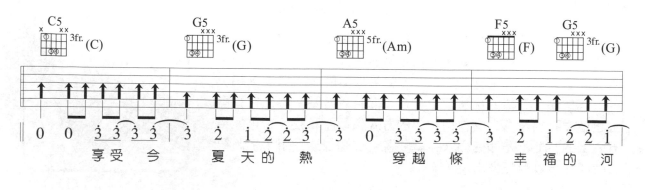

享受 今　 夏天的熱　 穿越 條 幸福的河

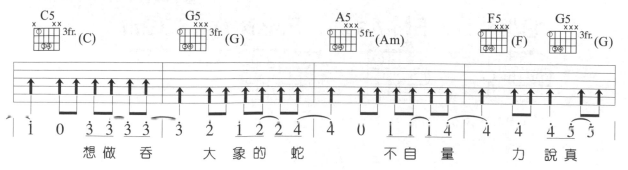

想做吞　 大 象的蛇　 不自量　 力 說真

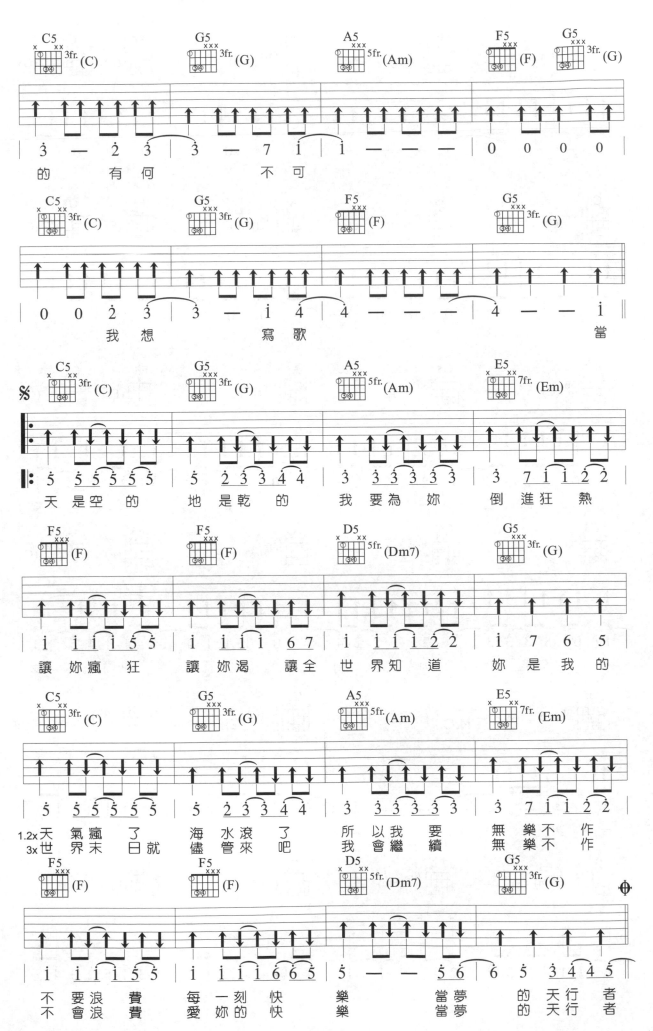

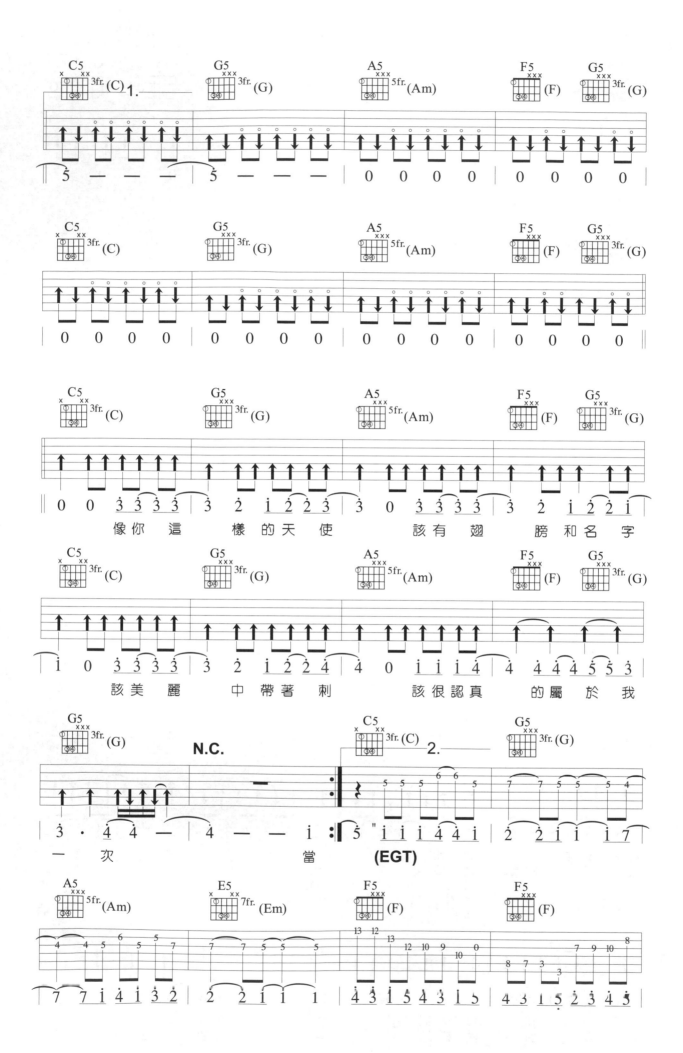

像你這樣的天使　該有翅膀和名字

該美麗中帶著刺　該很認真的屬於我

一次　　當

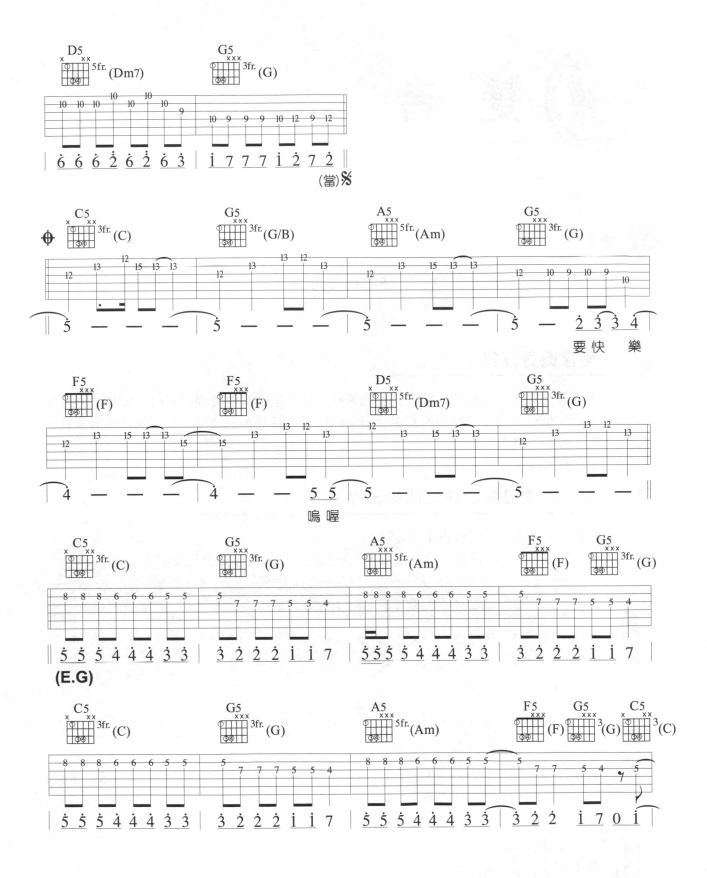

Chapter 31 雙音

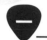 **雙音**

　　讓兩個以上各自獨立的旋律，組合起來而同時進行的作曲方式，我們稱之為對位法。雙音即是最簡單的一種對位法的應用。

二　定旋律與對旋律

　　在彈奏雙音之前，必須先決定一種旋律進行，作為組合其他旋律的基礎，這樣的方式，我們稱為定旋律。依照定旋律所相對組合出來的旋律，就稱為對旋律。將定旋律與對旋律一起彈出，就稱為「雙音」。

三　依照定旋律與對旋律之間的音程差

　　我們把常用的雙音彈奏分為下列幾種：
　　大、小二度，大、小三度，完全四度，完全五度，小六度，完全八度，十度。

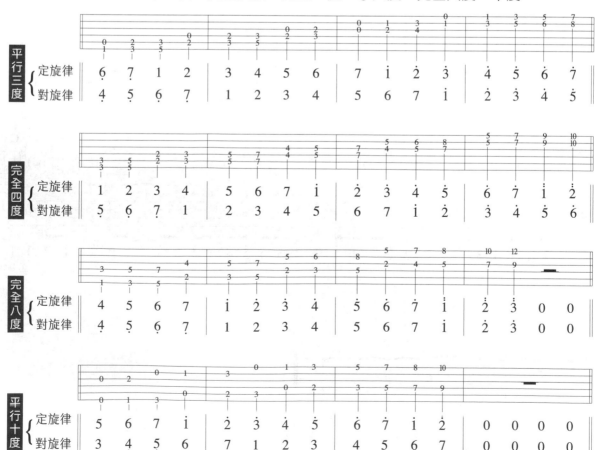

範例一 ♩= 60 十度雙音練習

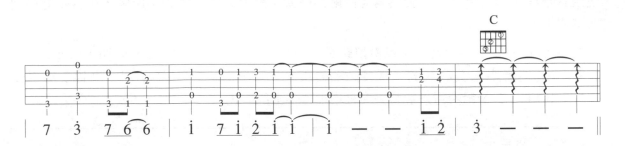

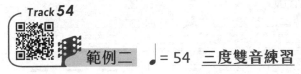

範例二 ♩= 54 三度雙音練習

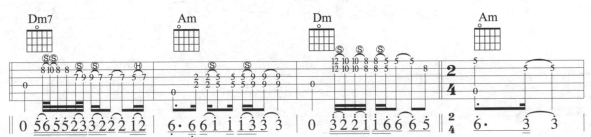

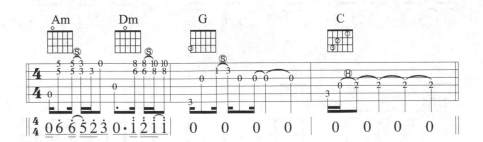

175

突然的自我

▶ 作詞 / 徐克、伍佰
▶ 作曲 / 伍佰
▶ 演唱 / 伍佰

Key	Play	Capo	Rhythm	Tempo
E	C	4	Folk Rock	4/4 ♩ = 78

♪ 前奏是非常完美的「八度雙音」的練習範例。四、五、六弦上的八度音都是在三個琴格內，使用食指與無名指同時按二弦，而一、二、三弦上因為八度音橫跨在四個琴格，所以使用食指與小指會更好按。彈奏若使用刷的方式，記得要將中間的那條弦，用食指輕碰把聲音悶掉。

♪ 歌曲曲風屬於Rumba（倫巴），節奏型態是 | x ↑↑ x↑ x↑ |，還有一種Rumba叫做Beguine，與Rumba同屬中南美群島的一種舞蹈的曲風，拍點與Rumba稍稍不同，其節奏型態是 | x↑ ↑x↑ x↑ |，二種節奏可以混合彈奏來增加伴奏上的變化。

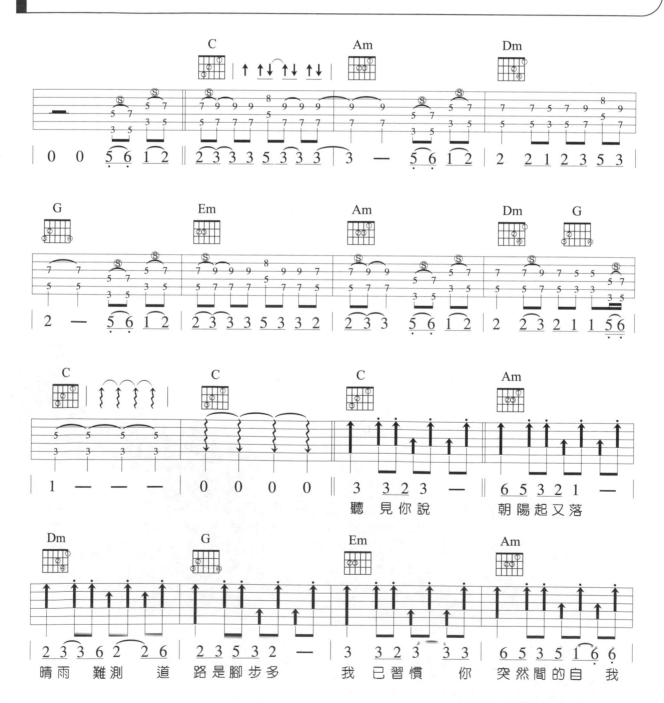

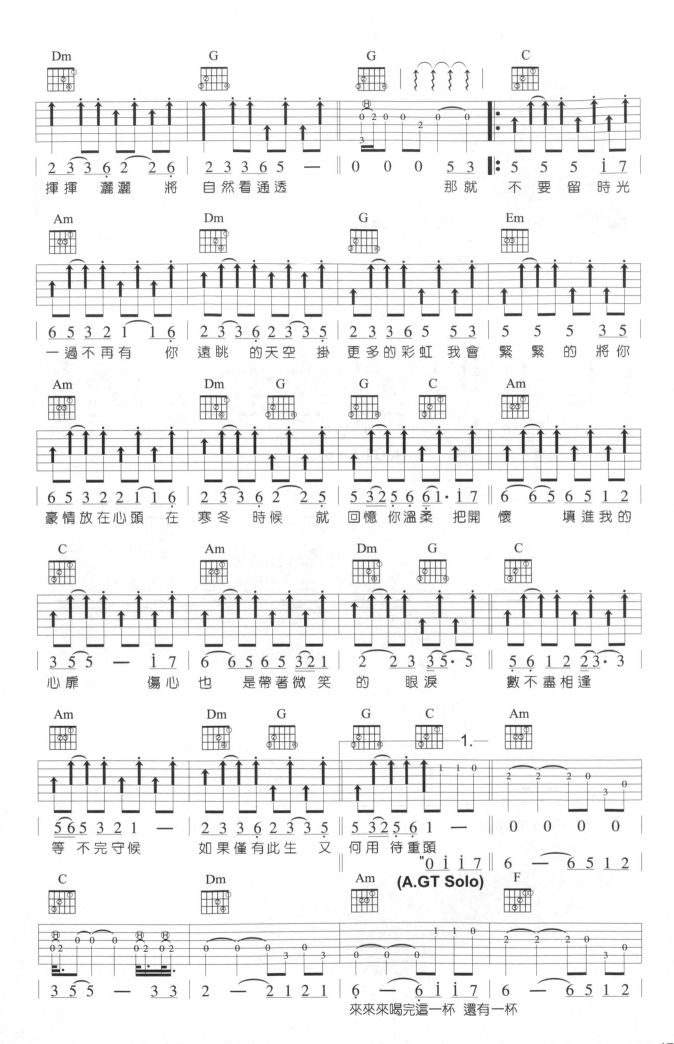

揮揮 灑灑 將 自然看通透　　那就 不要留 時光

一過不再有　你 遠眺 的天空 掛更多的彩虹 我會 緊 緊 的 將你

豪情放在心頭　在 寒冬 時候 就 回憶你溫柔 把開懷 填進我的

心扉　　傷心 也 是帶著微 笑 的 眼淚　　數不盡相逢

等 不完守候　如果僅有此生 又 何用 待重頭

來來來喝完這一杯 還有一杯

(A.GT Solo)

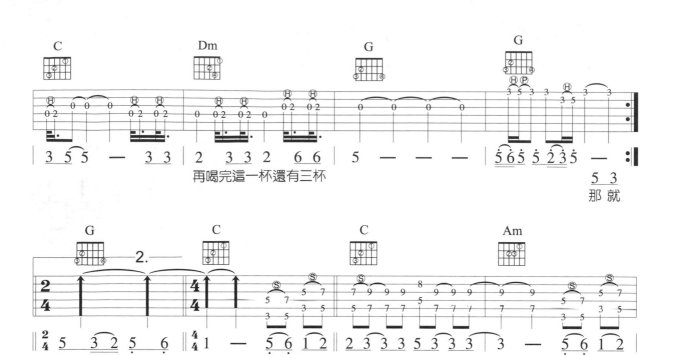

再喝完這一杯還有三杯

那就

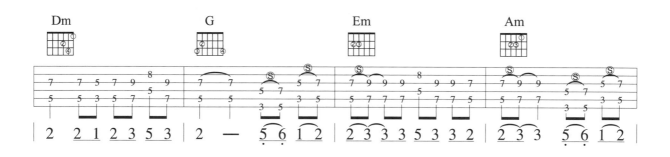

何 用 待 從 頭

(A.GT Solo)

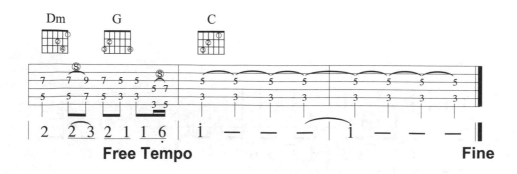

Free Tempo

Fine

To Be With You

▶ 作詞 / Eric Martin、David Grahame
▶ 作曲 / Eric Martin、David Grahame
▶ 演唱/ Mr. Big

Key E　Play E　Tempo 4/4 ♩ = 68

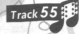

Track 55

♪ 每個搖滾樂團都會有一首令人驚艷的「金屬柔情」木吉他歌曲，大人物樂隊當然也不例外。本曲在吉他神童Paul Gilbert與Bass手Billy Sheehan的聯手打造下，擁有空前的輝煌成果。

♪ 考驗你刷和弦的基本功力，要刷得好聽，手腕的擺動很重要，還有和弦一定要壓緊。間奏是很好的三度雙音練習，但手指需要有點速度喔。

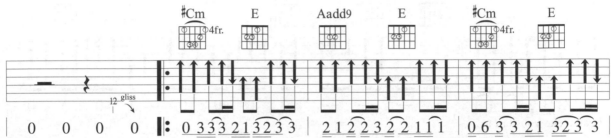

Hold on little girl　Show me what he's done to you stand up little girl
Build up your confidenceSo you can be on top for once　wake up who cares about

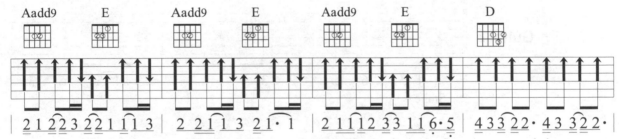

broken heart can't be that bad when It's through it's through Fate will twist the both of you so come on baby come on over
little boy that talk too much I seen It all go down yourgame of love was all rained out so come on baby come on over

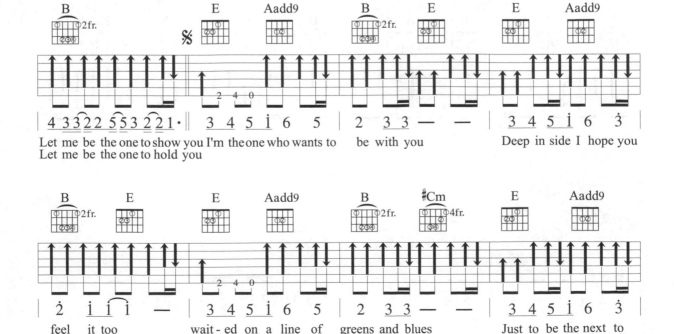

Let me be the one to show you I'm the one who wants to　be with you　　Deep in side I hope you
Let me be the one to hold you

feel it too　　wait-ed on a line of　greens and blues　　Just to be the next to

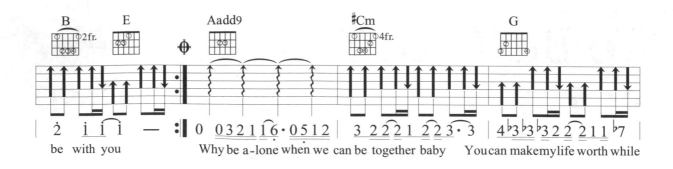

be with you Why be a-lone when we can be together baby You can make my life worth while

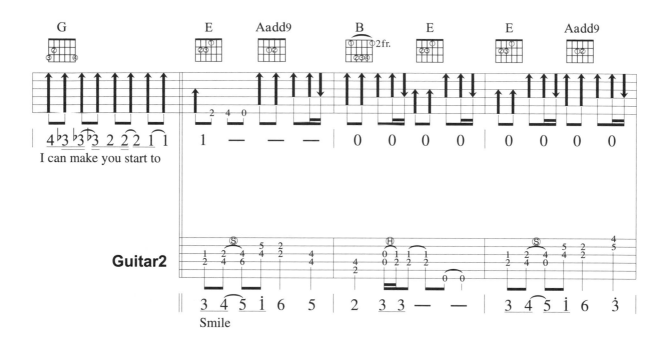

I can make you start to

Guitar2

Smile

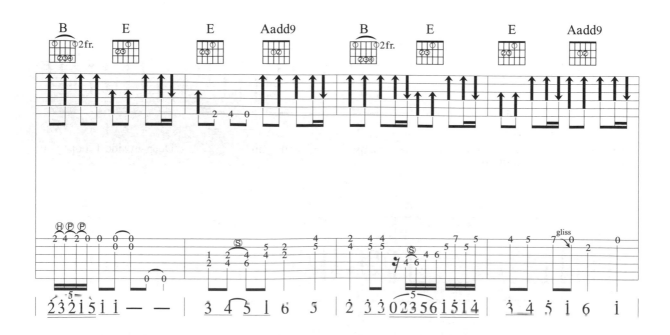

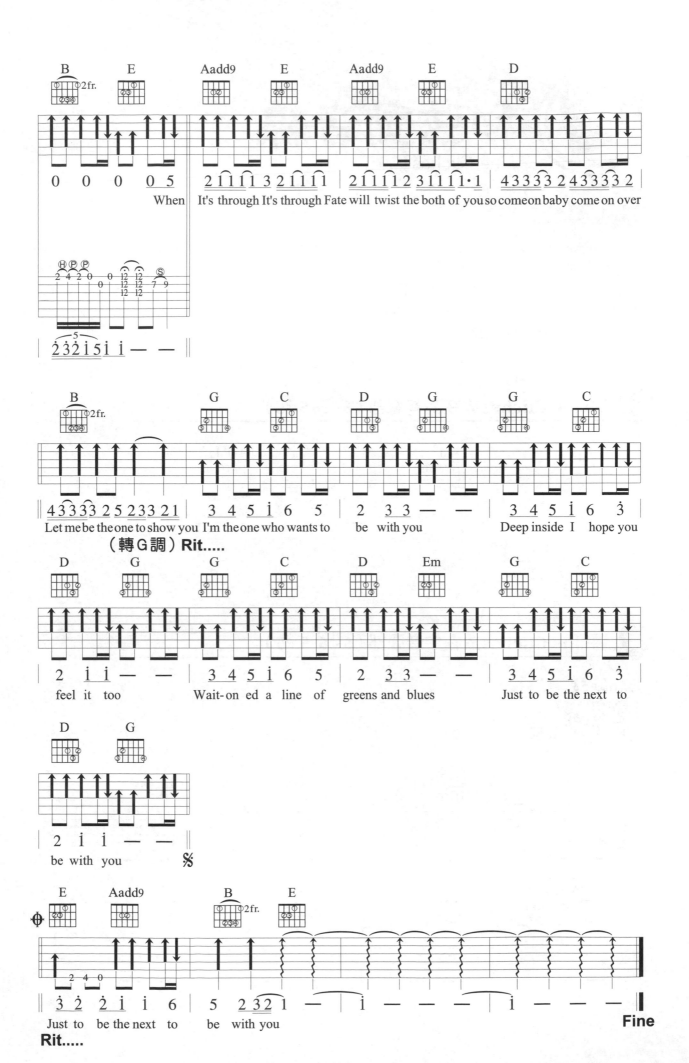

Chapter 32

和弦動音線
Line Cliches

　　Cliches也有人直接把它叫做「克利斜」。在音樂中是指在一個固定和弦上做「半音」的進行，為的是不要讓聲部太和諧，也可以說是刻意讓和弦有一種「衝突」的感覺。這樣的半音進行可以發生在和弦的高音部，也可以在和弦的低音部。這種手法在各種的音樂型態裡經常被拿出來當作編曲的素材，尤其是在小調歌曲裡更是不勝枚舉。不用多說，以下我們來看看幾種Line Cliches的做法！

一 將Line Cliches放在高音聲部（6-♯5-5-♯5）

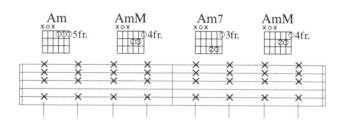

二 將Line Cliches放在中音聲部（6-♭6-5-♭5）

Track 56

範例一　♩ = 110

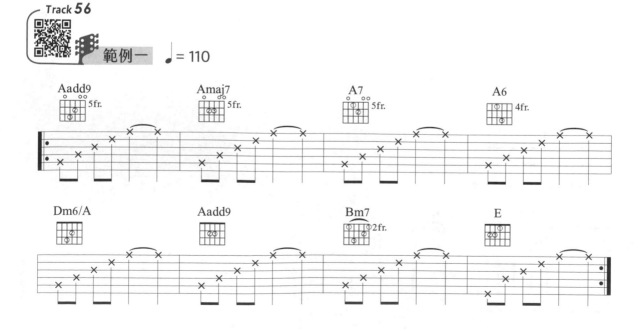

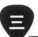 **三 將Line Cliches放在低音聲部（6-♭6-5-♭5）**

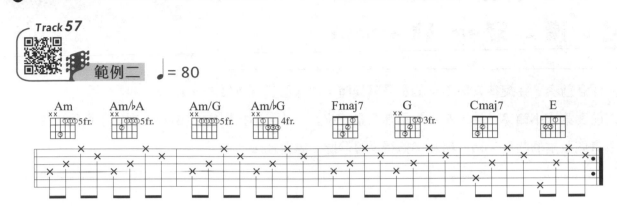

當和弦不再是一個固定和弦的方式，而是希望和聲上也會有點旋律進行，這時候也可以把它當成是一種和弦進行，以上列樂句為例，常有人這樣彈奏。

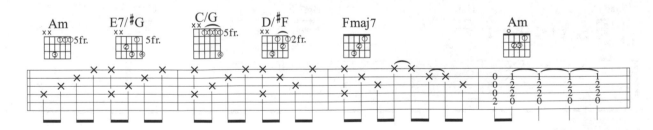

好，你是不是已經體驗到這種「飄渺、詭譎、懸疑」的效果了，你也可以在自己所會彈的歌曲中，試著加入這種Line Cliches的效果。因為通常譜上是不會寫出和弦的變化（除非原曲就是這種彈法），但是如果你學過這些彈法，你便可以在一些停留比較久的和弦，或者是怕彈得太單調的和弦上運用它。大調和弦與小調和弦都可以使用（不過在小調和弦上用的機率較多），久了就會變成一種習慣了，彈吉他的變化就多了。

起風了

▶ 作詞 / 米果
▶ 作曲 / 高橋優
▶ 演唱 / 買辣椒也用券

Key B　Play C　Tempo 4/4　Tune 各弦調降半音

♪ 注意前奏，在旋律音與下一個和弦轉換時，要保留延音效果。

♪ 前奏第一小節第一拍，左手請用無名指按根音位置，小指按旋律(B)音，訓練小指獨立性。

♪ 這個版本的間奏Solo很精彩，值得反覆聆聽，練習技法。

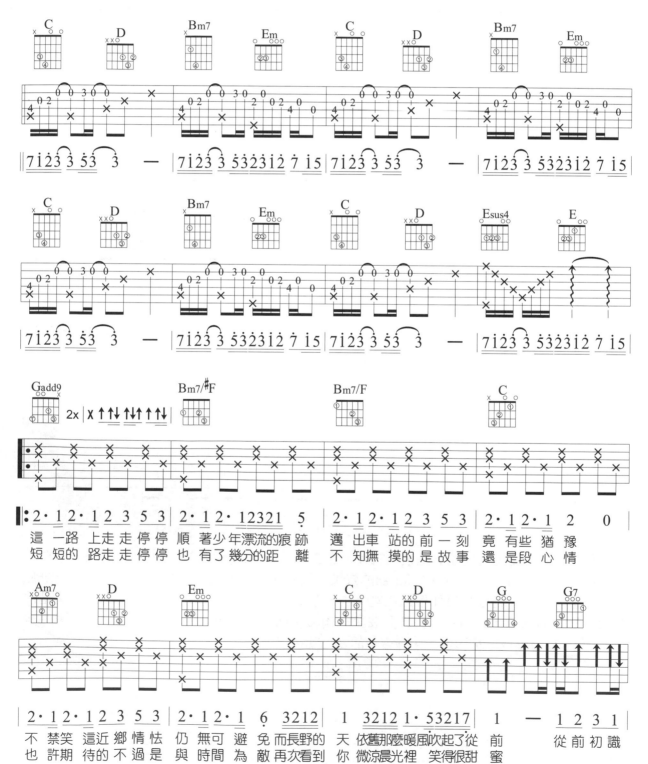

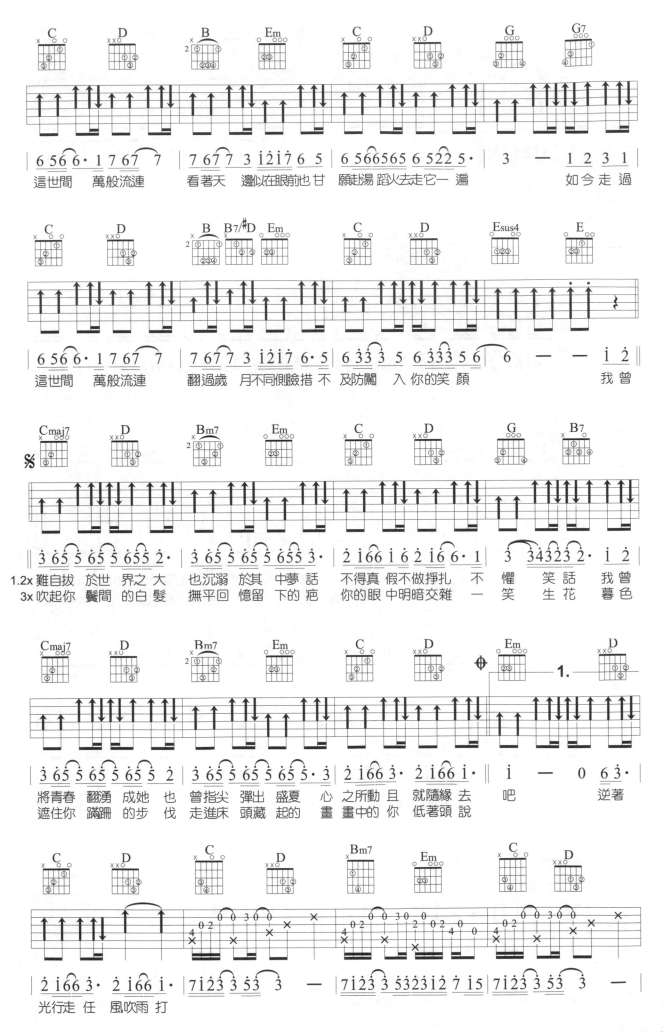

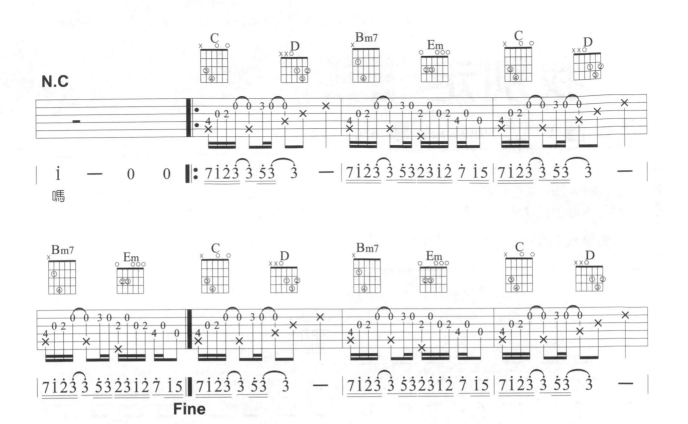

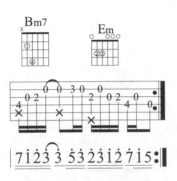

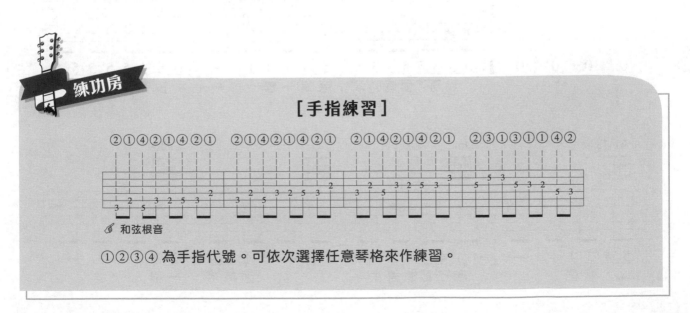

愛我別走

▶ 作詞 / 張震嶽
▶ 作曲 / 張震嶽
▶ 演唱 / 張震嶽

Key	Play	Rhythm	Tempo
C	C	Slow Soul	4/4 ♩ = 92

> ♪ 將Cliche Line放在根音部的用法，是最常見的一種，請熟記第四把位的A♭maj7（G#maj7）指型。本曲的指法不會很難，但間奏還算精采，很適合做雙吉他的搭配演奏。
>
> ♪ 間奏第六小節處的四連音，手指移動要迅速才能彈奏得流暢。

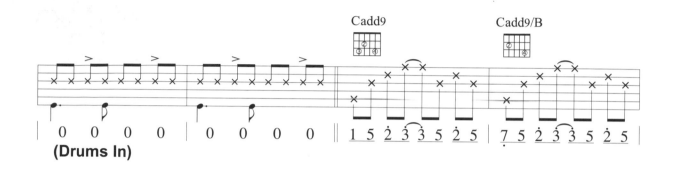

(Drums In)

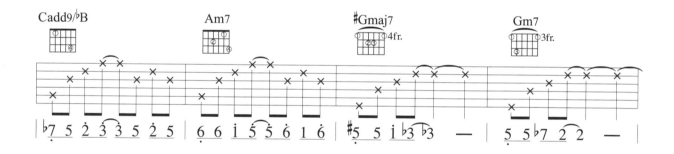

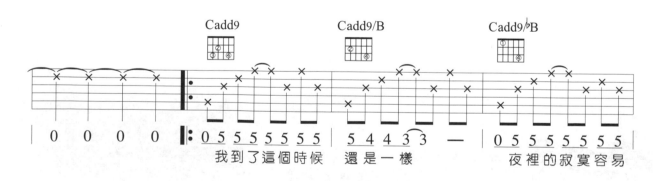

我到了這個時候　還是一樣　　　夜裡的寂寞容易

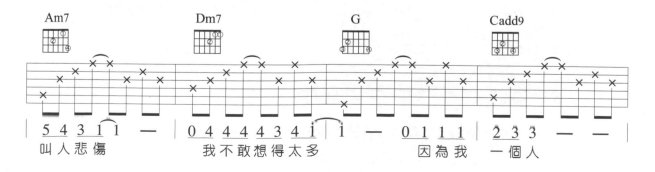

叫人悲傷　　我不敢想得太多　因為我　一個人

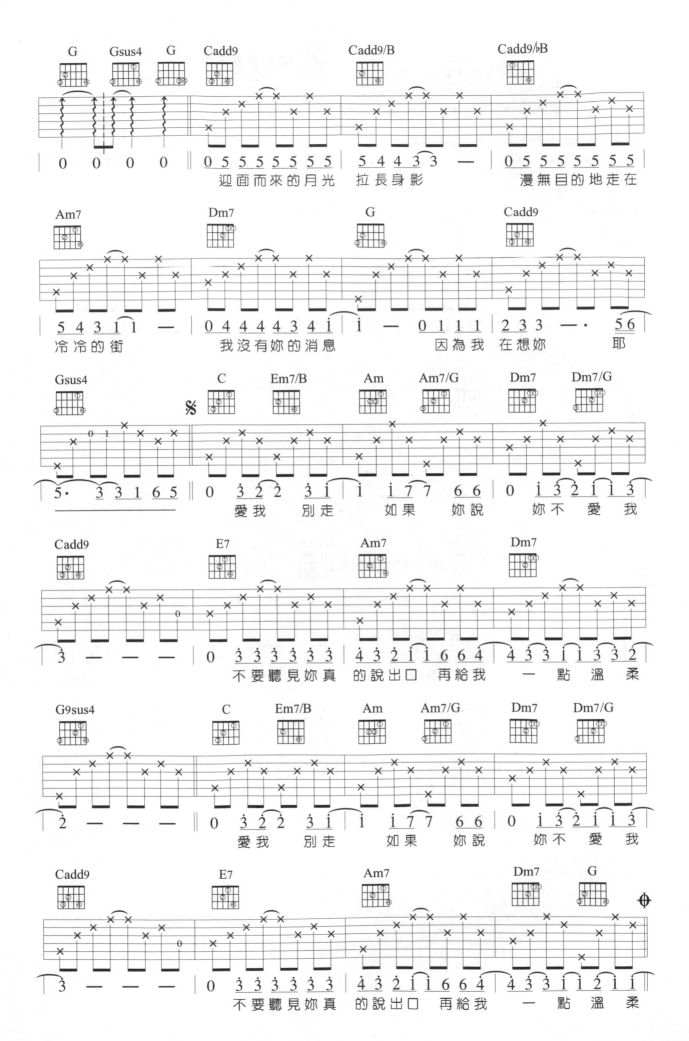

迎面而來的月光 拉長身影 漫無目的地走在

冷冷的街 我沒有妳的消息 因為我 在想妳 耶

愛我 別走 如果妳說 妳不愛我

不要聽見妳真 的說出口 再給我 一點溫柔

愛我 別走 如果妳說 妳不愛我

不要聽見妳真 的說出口 再給我 一點溫柔

189

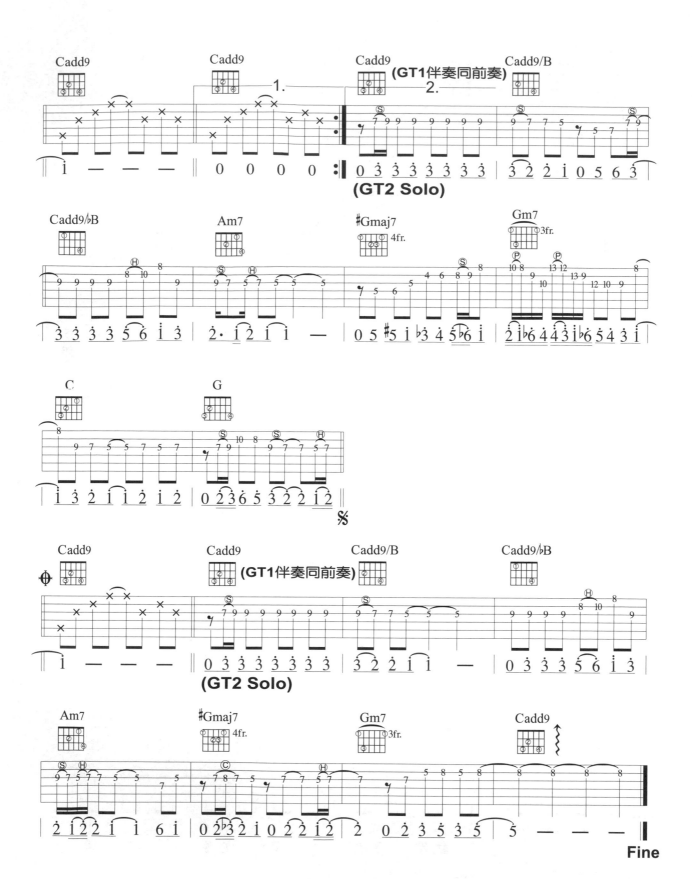

Chapter 33 級數與順階和弦
Diatonic Chord

在前面章節的歌曲練習中，相信你一定彈過了幾種不同調性的和弦了，但是在這些調性中，是不是有一些脈絡可循，或者是說如果今天有一首歌你是彈C調的，但是有一天突然要叫你用G調彈這首歌，你是不是可以很快地找出和弦的配置。

別想得太恐怖！把下面的表格弄懂，問題就解決了。

如果我們在一個C大調音階中，再推疊二個三度音的音階，那麼在縱向便會形成一組的和弦，這一組和弦我們就稱它為「順階和弦」。

這樣推疊後的順階和弦，仔細觀察組成音，你會發覺他們是由C-Dm-Em-F-G-Am-Bdim這幾個和弦所組成的順階和弦，每個不同的調性，依照他們所排列出來的組成份子不同，自然「順階和弦」也會不同。

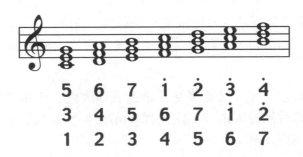

為了方便這稱呼這組和弦，我用級數1、2、3、4、5、6、7來稱呼他們，以C調來說，1級是C和弦，4級是F和弦，6級就是Am和弦了。

級 數	1 I	2 II	3 III	4 IV	5 V	6 VI	7 VII
和 弦	C	Dm	Em	F	G	Am	Bdim

如果我再把各調的順階都寫進來，看看會變怎樣！

級數	1 I	2 II	3 III	4 IV	5 V	6 VI	7 VII
C 調	C	Dm	Em	F	G	Am	B⁻
G 調	G	Am	Bm	C	D	Em	F#⁻
D 調	D	Em	F#m	G	A	Bm	C#⁻
A 調	A	Bm	C#m	D	E	F#m	G#⁻
E 調	E	F#m	G#m	A	B	C#m	D#⁻
F 調	F	Gm	Am	B♭	C	Dm	E⁻
B♭ 調	B♭	Cm	Dm	E♭	F	Gm	A⁻

　　請注意，以上僅列出三和弦的順階和弦，當然也會有七和弦的順階和弦，請你自己推算一下。每個調性不同，變音記號就會有所不同。變音記號的秘訣，請參照本書第44章「五度圈」單元，至於級數的1、2、3、4、5稱法，則是專業人士的共通術語，因為常常需要配合演唱者演奏多種的調性，用這樣稱呼就方便多了。舉個例子來說，D調的3級是F#m和弦、A調的5級是E和弦、F調的6級是Dm和弦，你可以自動彈成七和弦，那和弦就變成F#m7、Emaj7、Dm7。

　　了解以上關於級數用法之後，如果要更仔細的表達級數上的和弦屬性，那就會在級數之後加上符號來表示，例如△代表Major7，∅ 是代表m7-5，－是代表dim7（減七），sus是sus4（掛留），＋是代表aug（增三）等。

1_\triangle　2_{m7}　4^-

$4/5$　4^9_6　5^7　3_{sus}

5^\varnothing　$3_{m7\text{-}5}$　6_m　5_{7+9}

$6_{7\text{-}5}$　$5/7$　7^+

泡沫

▶ 作詞 / 鄧紫棋
▶ 作曲 / 鄧紫棋
▶ 演唱 / 鄧紫棋

Key	Play	Capo	Tempo
E	D	2	4/4 ♩ = 68

♪ 乍看之下很容易把本曲看成Em調，但事實上它僅僅是以D大調的二級和弦作為開頭，接D大調的五級，然後再回到D大調的一級和弦，把它寫出來就是「Em → A7 → D → Bm7」，這樣可以很清楚知道是2516的和弦進行。

♪ 提到2516的和弦進行，在爵士樂曲出現可多了，六級和弦可以彈成六級屬七和弦，這樣2516就可以無限循環，流行歌曲最多1625的進行，但6251（搖滾）或5162（古典）也可以出現在歌曲裡。

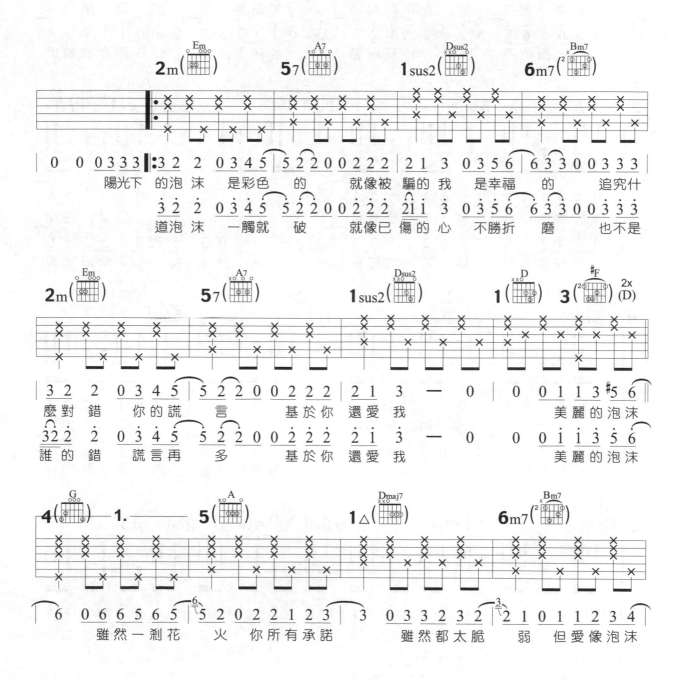

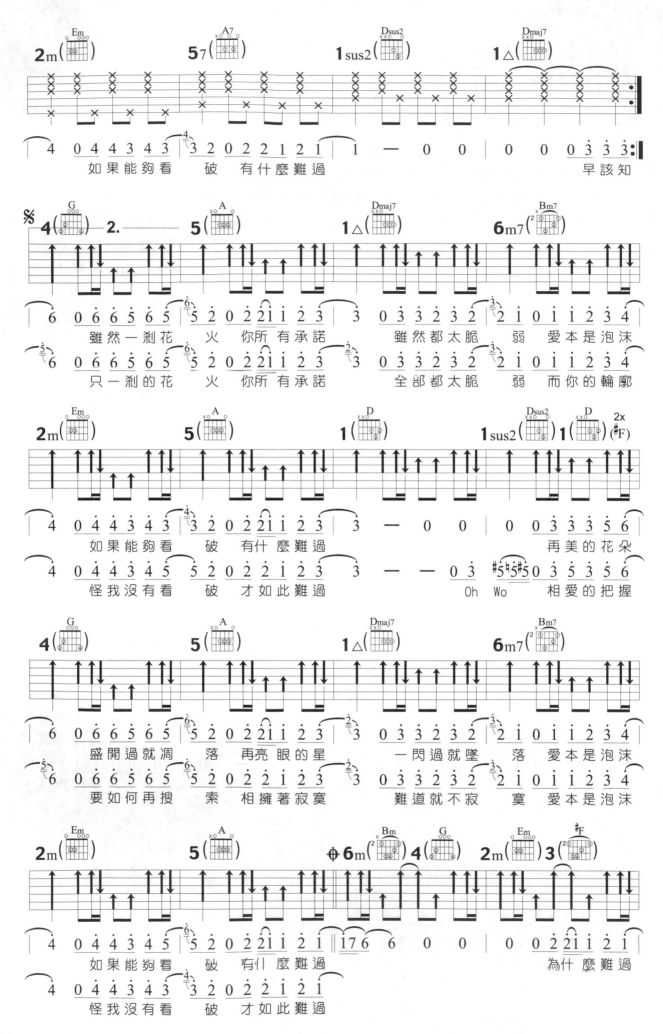

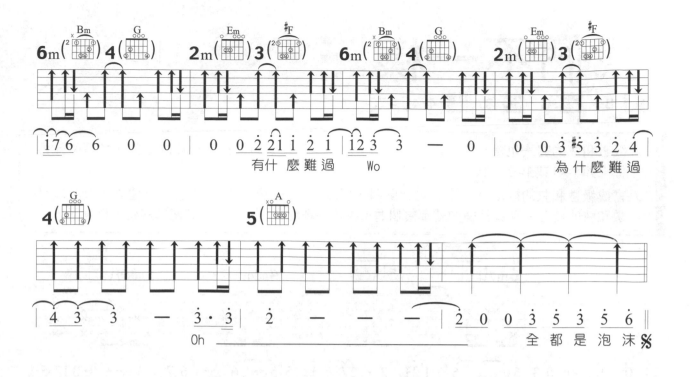

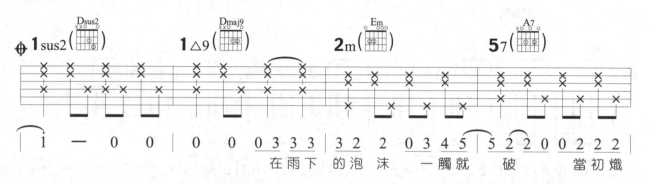

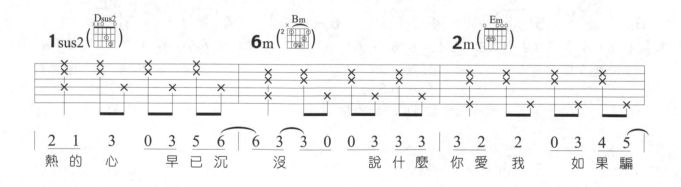

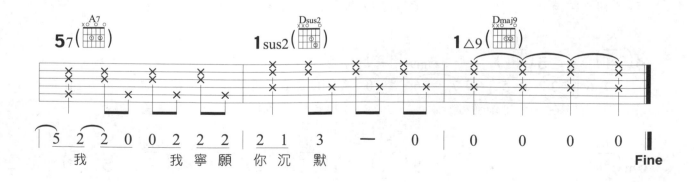

我們不一樣

▶ 作詞／高進
▶ 作曲／高進
▶ 演唱／大壯

Key B♭　Play G　Capo 3　Tempo 4/4 ♩ = 70

♪ 級數和弦的寫法也是一種首調式的寫法，就是不管什麼調都寫成一樣的級數，轉調時僅會標上如 1=G 或 1=B，代表轉至該調。

♪ 寫成級數和弦的好處就是不管是什麼調，寫法就只有一種，所以自己必須建立一套各調級數和弦的觀念。其實常彈的就那幾個調，再巧妙地配合移調夾，那12個調就難不倒你了。

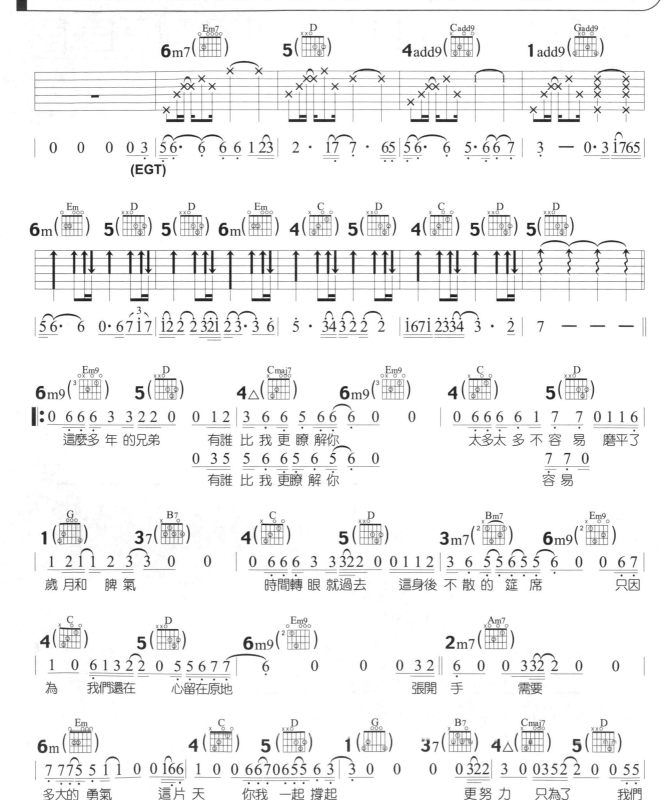

196

[關於首調與固定調的迷思]

在前面幾章的練習中，相信你已經開始認識所謂的「調性」了，我們現在來談談所謂的固定調與首調的觀念。

固定調

是一種以固定C（Do）的方式來記譜、唱譜的一種方式，也就是無論是什麼調都是以C（Do）音來當基準，相對於C的音程來作為唱名的依據。例如在一個C調的音階我們都是唱Do－Re－Mi－Fa－Sol－La－Si－Do；如果在G調音階照固定調的唱法就變成Sol－La－Si－Do－Re－Mi－升Fa－Sol；如果在D調就變成Re－Mi－升Fa－Sol－La－Si－升Do－Re，因為要符合音階全音半音的排列原則，所以有些音必須加上升音或降音記號，才能符合音階的原則。那種固定唱名的方式正好和我們所學的和弦組成音是一樣的記憶方式，譬如說C和弦組成音是Do－Mi－Sol，G和弦是Sol－Si－Re，那D和弦是Re－升Fa－La，不管任何音階、和弦都是以C來當基準，這樣的唱法通行於古典音樂，五線譜便是一種固定調的記譜方式，好處是可以讓你很快速的唱出任何音的唱名，而且只有一種唱法，壞處是唱譜不易因為你不能只會唱七個音而已。

首調

比較通行於流行音樂的方式，簡譜就是一種首調的記譜法，也就是說不管在什麼調性裡面，都把他們的主音當成Do（大調）或是La（小調）來唱。在C調唱Do－Re－Mi－Fa－Sol－La－Si－Do，在G調也是唱成Do－Re－Mi－Fa－Sol－La－Si－Do；在Am調唱La－Si－Do－Re－Mi－Fa－Sol－La，在Dm調也是唱La－Si－Do－Re－Mi－Fa－Sol－La，只不過音高不同了，但唱名都是一樣的。這樣唱的好處是不管在什麼調子裡，唱名不會出現太多的升降記號，造成唱譜的困難，尤其是在轉調上特別明顯。比較難的是演奏者或是演唱者必須有較好的聽覺，要能判斷該調性的首調音。就和弦來說也是一樣，在G調裡照首調的唱法，G和弦就應該唱成Do－Mi－Sol，D和弦就應該唱成Sol－Si－Re，因為D是G的五度音程，這一點必須與固定調的和弦組成區分清楚。換句話說，在首調裡任何調的和弦，音階只會有音高不同，唱法是一樣的。

我想這兩種唱譜方式你都要弄懂，「首調」是你平常就會接觸到的，就流行吉他的角度來看就顯得相當的重要，因為你經常要看的是簡譜與級數，但是往往在很多時候又需要有固定調的觀念來輔佐，尤其是樂理。所以說如果你還沒有用「固定調唱法」或「首調唱法」的這種困擾，那我想你學「首調唱法」即可。

簡易吉他編曲

一首曲子的特色，除了在於曲子的動聽之外，通常與彈奏者對於曲子的處理有很大的關係。談到曲子的處理，我想前奏、間奏與尾奏是特別值得研究的地方。

在前面幾章的練習當中，大家應該都是注重在彈唱的配合，但是我想你在彈唱當中可能會發生一些問題，譬如說：前奏應該彈幾小節？間奏又該如何處理？如何結束？在本章裡將針對前奏與間奏的基本編奏來做一番說明，至於和弦的配置、連接與修飾在後面幾個單元中會有更深入的探討，本章就只針對編奏來討論。相信大家在彈過這幾章後，會發現吉他將不僅僅只是伴唱的工具而已。

一、編曲的第一步，當然必須要先有譜，樂譜的取得可以是自己抓（採譜）、或是使用現成樂譜，都可以，譜上最好已配上基本和弦。

以下的範例，筆者找了一首吳宗憲專輯裡的曲子叫〈真心換絕情〉，原曲的前奏、間奏是用古箏彈的，我把它抓下來，並用吉他來表現。

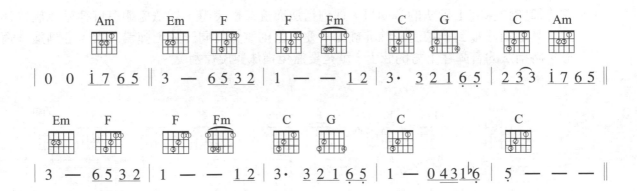

二、有了譜之後，你必須決定要用甚麼節奏型態來彈，這點要考驗你對前面幾章的音樂型態是否了解透徹，什麼是Slow Soul、什麼是Slow Rock，是你必須要很清楚的。當你決定了節奏型態的彈法後，還有一點，像這種單音加和弦的彈法，你只要選擇最基本的指法即可，指法上的音可以說是當做旋律空拍上的「補音」。

選擇指法： | T 1　2 1　3 1　2 1 |

三、簡單畫一張六線譜，將旋律與和弦根音先填上。實際編曲時，為了彈奏上和聲的需要，通常會把旋律音提高八度，或者讓旋律線與根音、指法盡量錯開，這樣編出來的曲子通常會比較好聽。

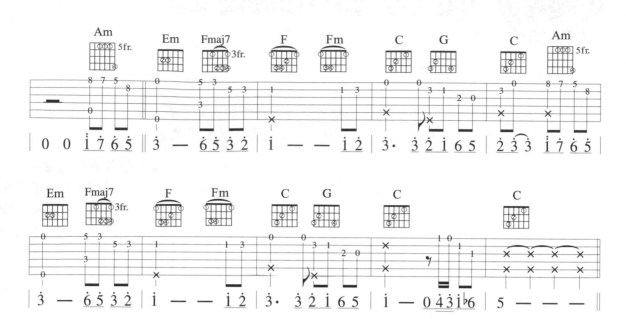

四、在旋律空拍處補上指法的音即可，遇到指法與旋律衝突時，指法處如有旋律就以旋律為主，其餘指法補到空拍處。除非旋律需要，否則避免在同一弦上彈奏二次，遇到這種情形，將指法的音彈在上方的弦上，就是要避免指法與旋律衝突。

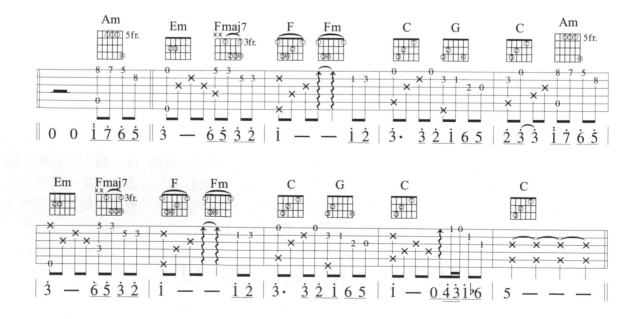

五、最後的彈奏可在強拍處加一些和聲音，可以使音樂的感覺更加飽滿。

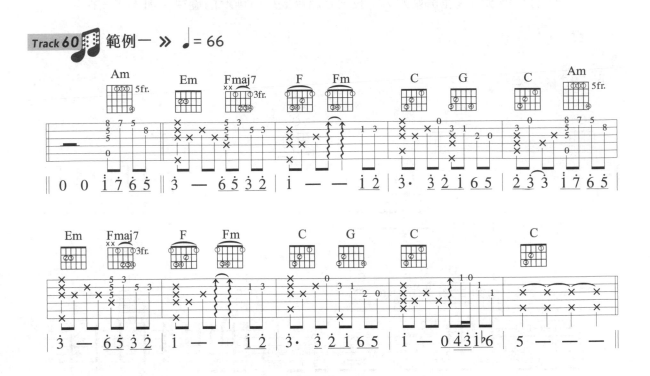

六、也可以在一些音上做搥音、勾音或是滑音的效果，會讓你的曲子更為優美。以下這首
〈月亮代表我的心〉我在某些音上做了滑音的效果，你可以彈彈看表情是不是更豐富
些了呢？

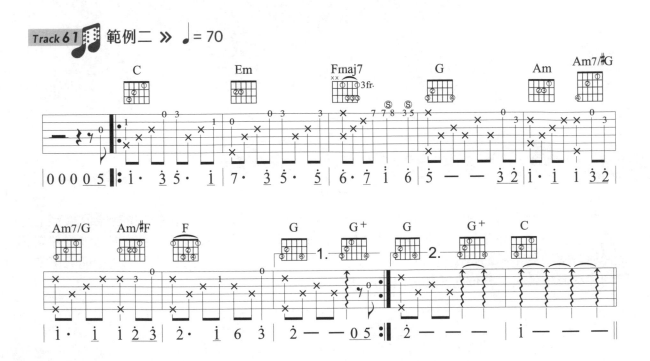

七、並不是所有吉他編曲都得用指法來編，也可以使Picking的方式。下面的範例是大陸歌手崔健早期的一首歌叫〈花房姑娘〉，我把它原來的口琴前奏的旋律，加入和弦裡面。

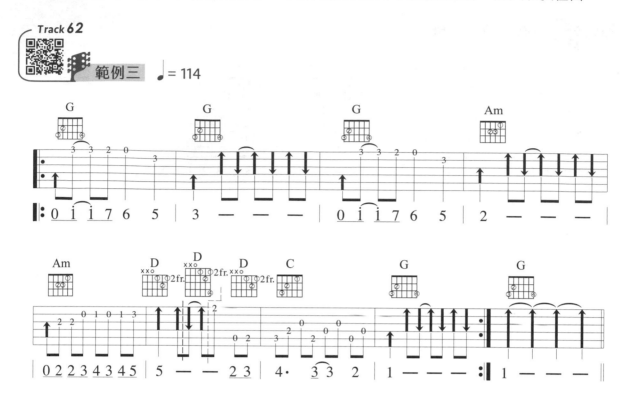

[琶音]

　　琶音是指一組和弦組成音，從低到高或從高到低依次彈出，有點像是琵琶樂器撥奏的感覺，可視為分解和弦的一種。經常出現在連接樂句或長音的樂段，作為和聲與加強聲部之用。與分解和弦不同的是，琶音彈奏時值較短，通常是半拍，不超過一拍內完成；而分解和弦的彈奏時值較長，分佈在三拍、四拍內彈完。

使用Pick或是用單指依序撥奏。

使用拇指、食指、中指及無名指依序彈出T123。

等你下課

▶ 作詞 / 方文山
▶ 作曲 / 周杰倫
▶ 演唱 / 周杰倫

Key G#　Play G　Capo 1　Tempo 4/4 ♩= 74

♪ 彈唱的吉他編曲大部份是處理前奏與間奏，因為在唱歌的時候，並不太需要太多的編曲，不然容易影響到唱歌的部分，尤其是自彈自唱的時候。

♪ 本曲的前奏巧妙利用空弦音編曲，而空弦音正好是和弦內音，利用空弦音就可以彈奏跨度大或是比較難彈的和弦（例如本曲G和弦），做出旋律帶和弦的前奏。

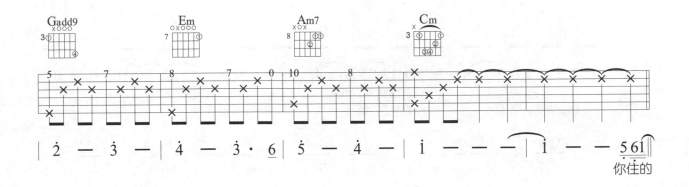

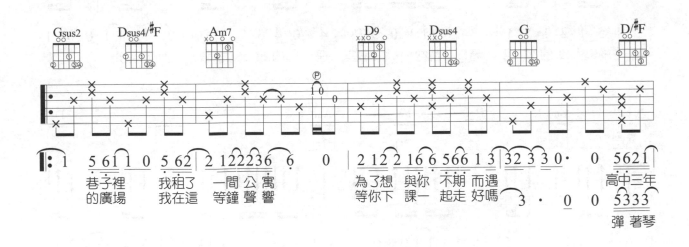

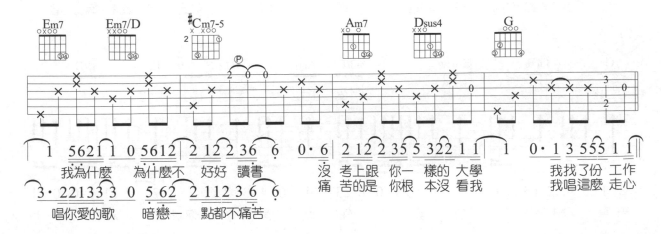

203

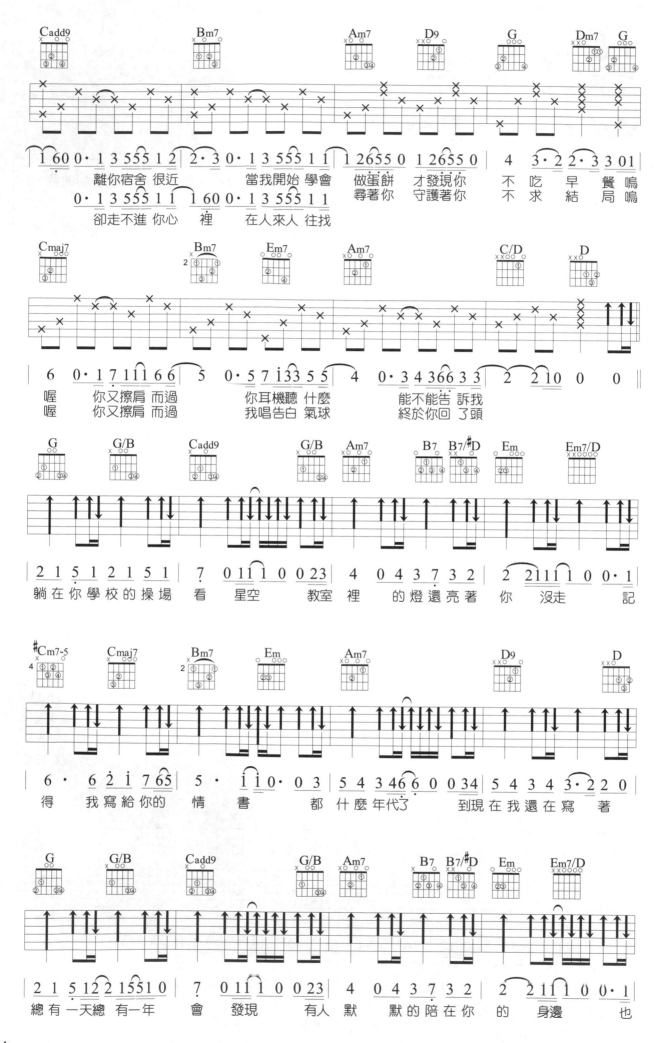

204

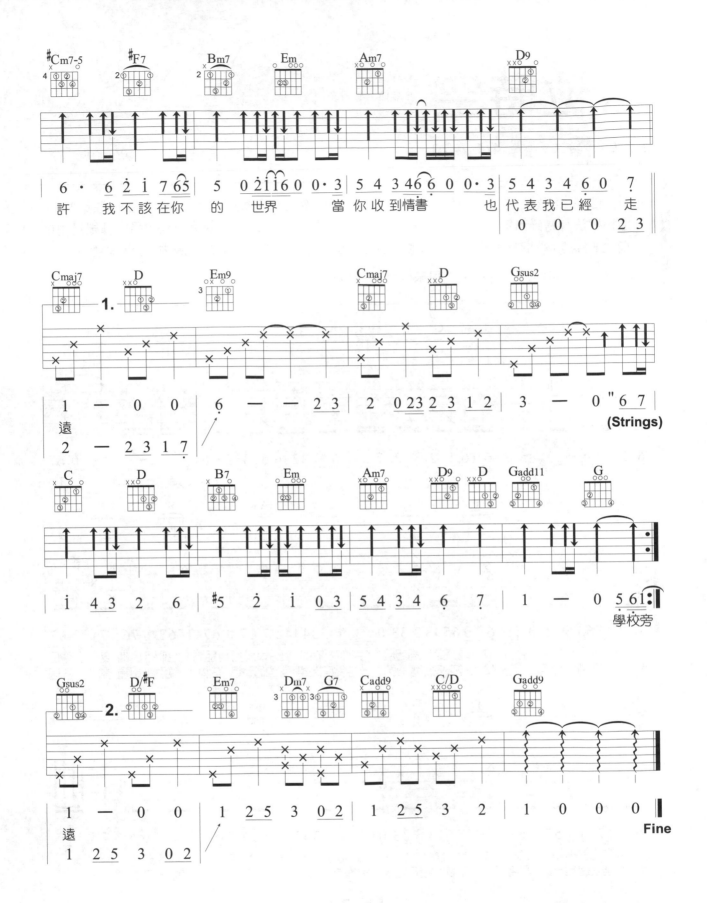

205

錯位時空

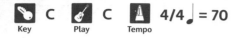

▶ 作詞 / 周仁
▶ 作曲 / 張博文
▶ 演唱 / 艾辰

Key C　　Play C　　Tempo 4/4 ♩ = 70

♪ B♭的2、3、4弦按法，可以使用無名指以小封閉的按法，將關節微彎，按住2、3、4弦第3格，這種按法容易碰到第一弦，需要熟練，或是不要彈到第一弦，避免雜音出現。另一種則是用中指、無名指、小指分別按壓2、3、4弦，這種按法缺點是三根手指擠在指版中，較為費力。

♪ add9、Esus4都是修飾和弦，用來修飾主要和弦。

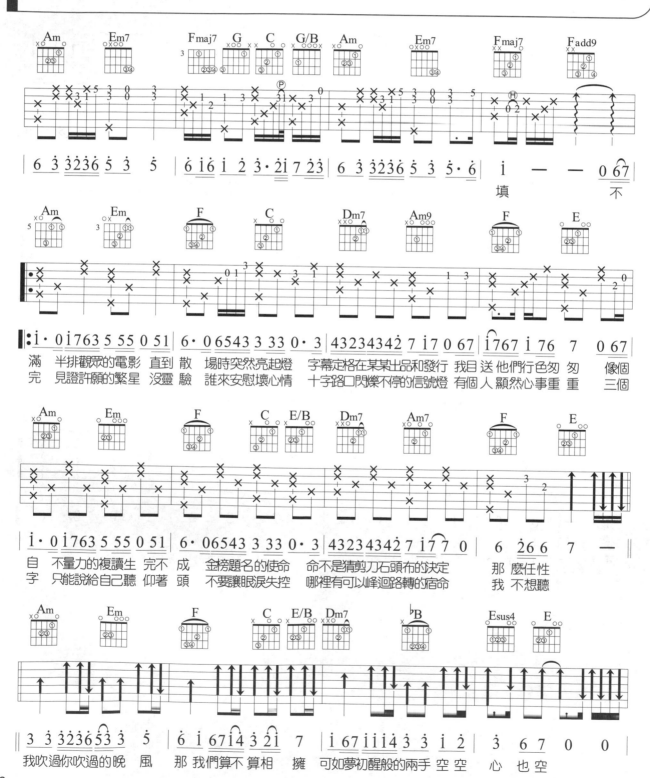

滿　半排觀眾的電影　直到 散　場時突然亮起燈　字幕定格在某某出品和發行　我目 送 他們行色匆 匆　　像個
完　見證許願的繁星　沒靈 驗　誰來安慰壞心情　十字路口閃爍不停的信號燈　有個 人 顯然心事重 重　　三個

自　不量力的複讀生　完不 成　金榜題名的使命　命不是猜剪刀石頭布的決定　那 麼任性
字　只能說給自己聽　仰著 頭　不要讓眼淚失控　哪裡有可以峰迴路轉的宿命　我 不想聽

我吹過你吹過的晚　風　　那 我們算不算相 擁　可如夢初醒般的兩手 空空　心 也空

206

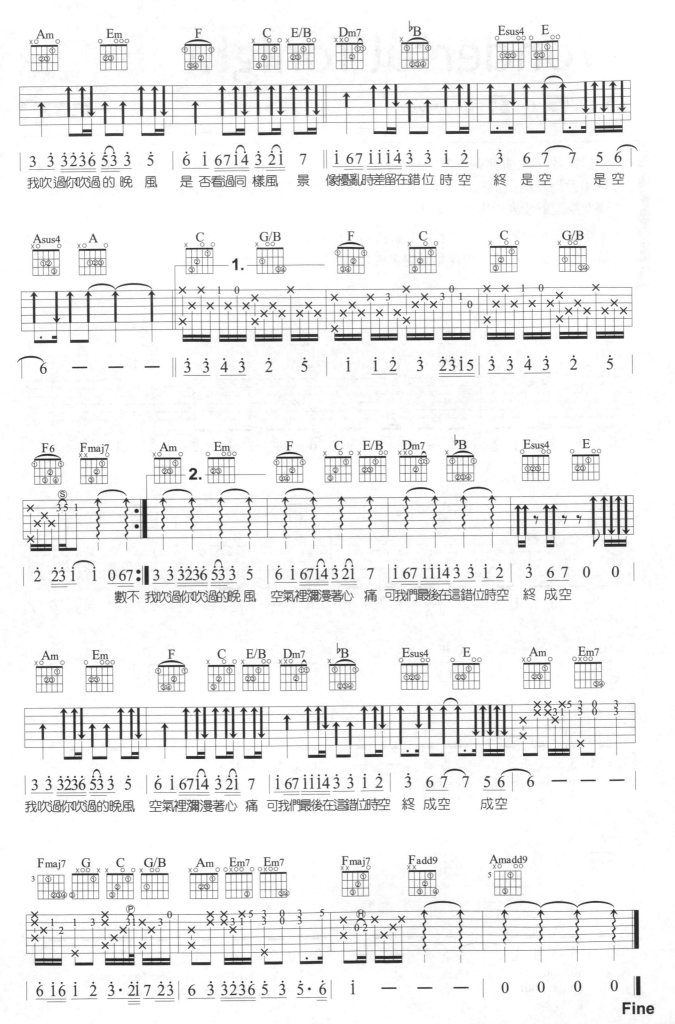

Wonderful Tonight

▶ 作詞 / Eric Clapton
▶ 作曲 / Eric Clapton
▶ 演唱 / Eric Clapton

Key G　Play G　Tempo 4/4 ♩ = 94

Track 63

> ♪ 一般來說，歌曲都有主歌、副歌之分。主歌是一個起頭，通常使用較具感情的指法來表現；而副歌則是情緒比較激昂或是點出歌曲主題的部份，一般就使用節奏來彈奏，這樣的彈奏搭配就能表現出層次感。
>
> ♪ 本曲即是一個例子，注意從8 Beat的指法到節奏，一直到C段的16 Beat節奏，速度都必須保持一樣，也就是說不要讓拍點變多或者速度變快，這點請特別注意。

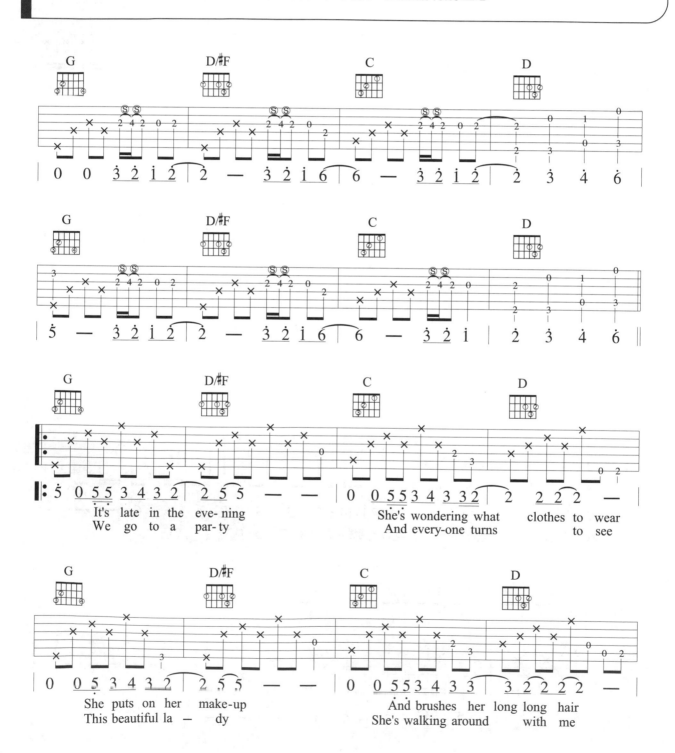

It's late in the eve-ning
We go to a par-ty
She's wondering what
And every-one turns
clothes to wear
to see

She puts on her make-up
This beautiful la — dy
And brushes her long long hair
She's walking around
with me

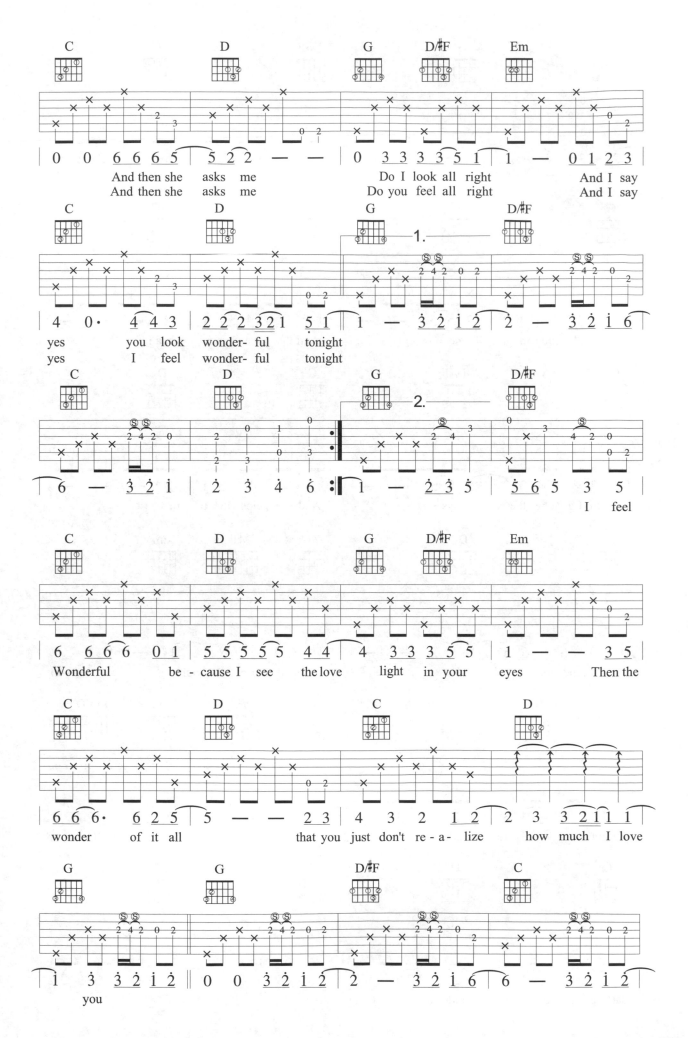

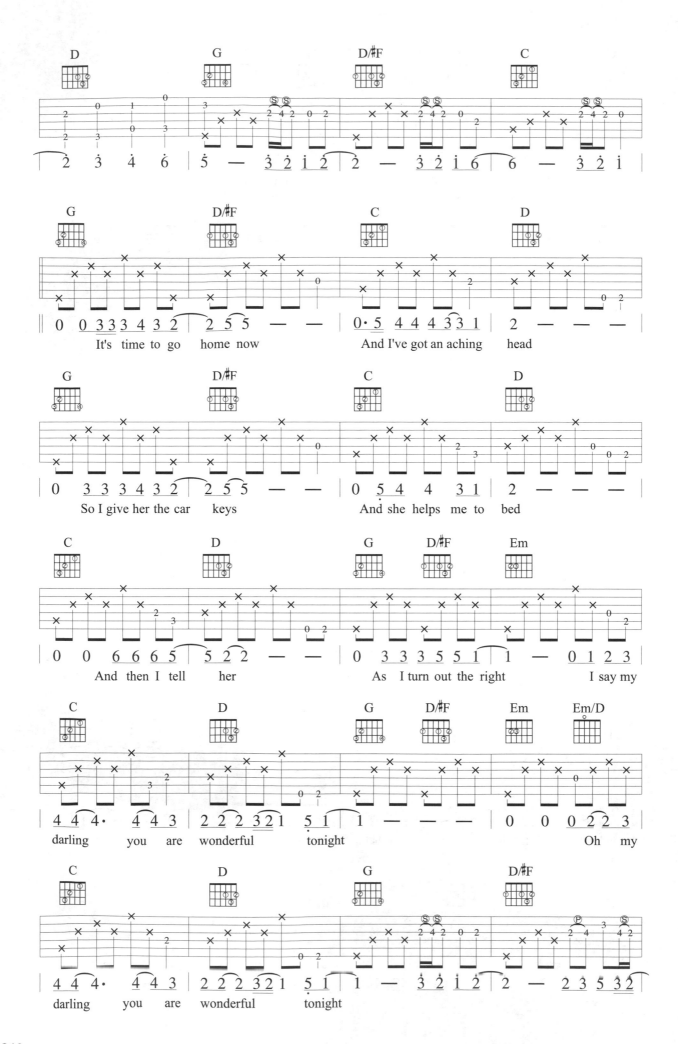

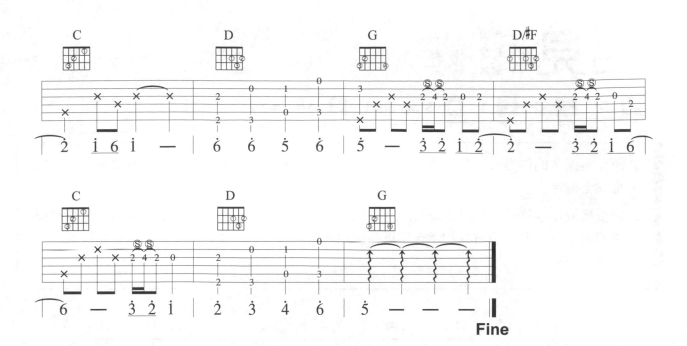

遇見

▶ 作詞 / 易家揚
▶ 作曲 / 林一峰
▶ 演唱 / 孫燕姿

Key	Play	Capo	Rhythm	Tempo
G#	G	1	Slow Soul	4/4 ♩ = 92

♪ 原曲有鋼琴的伴奏，也有吉他的插音，譜上將這二個部分都編進去了，照著譜彈，一把吉他完全搞定。

♪ 和弦與旋律都算是很簡單，是自彈自唱絕佳的歌曲。譜上有些和弦指型的標示，是以有彈奏到的音才需要按的方式標示，所以有些相同的和弦，指型並不一樣，請你特別注意，才不會覺得納悶。

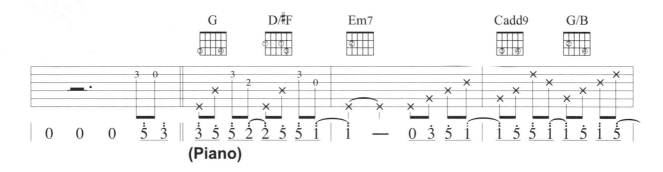

(Piano)

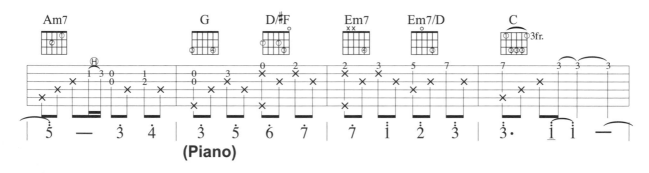

(Piano)

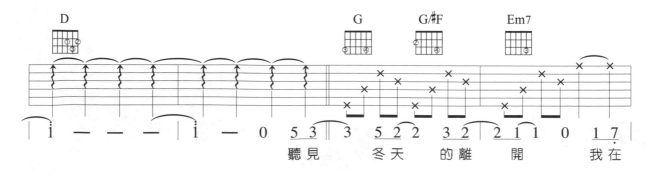

聽見　冬天　的離　開　我在

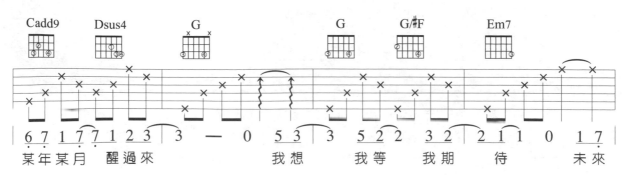

某年某月　醒過來　　我想　我等　我期　待　未來

212

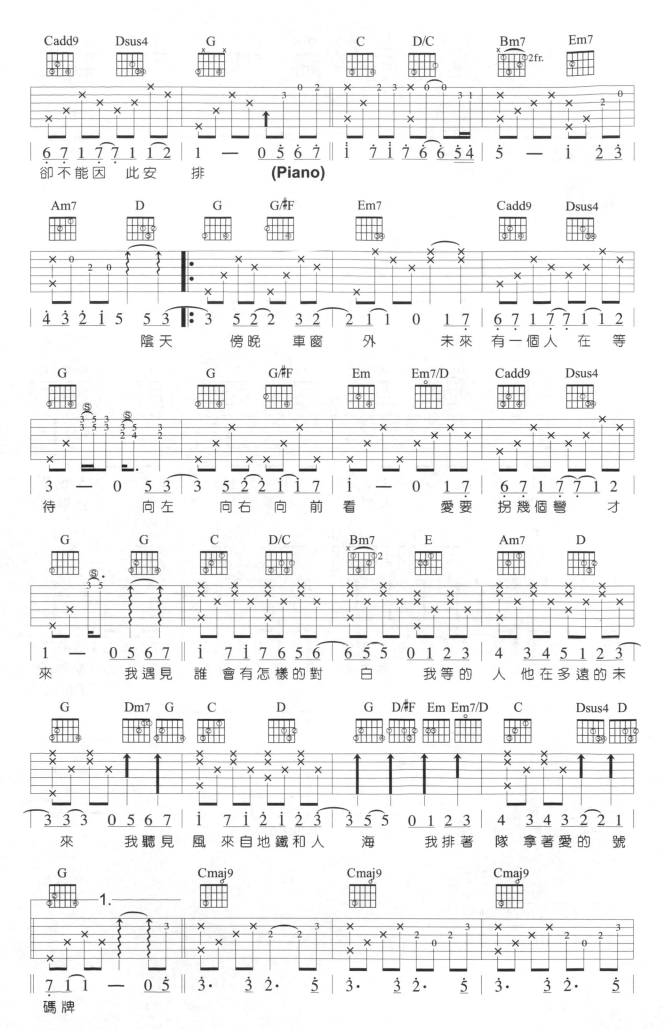

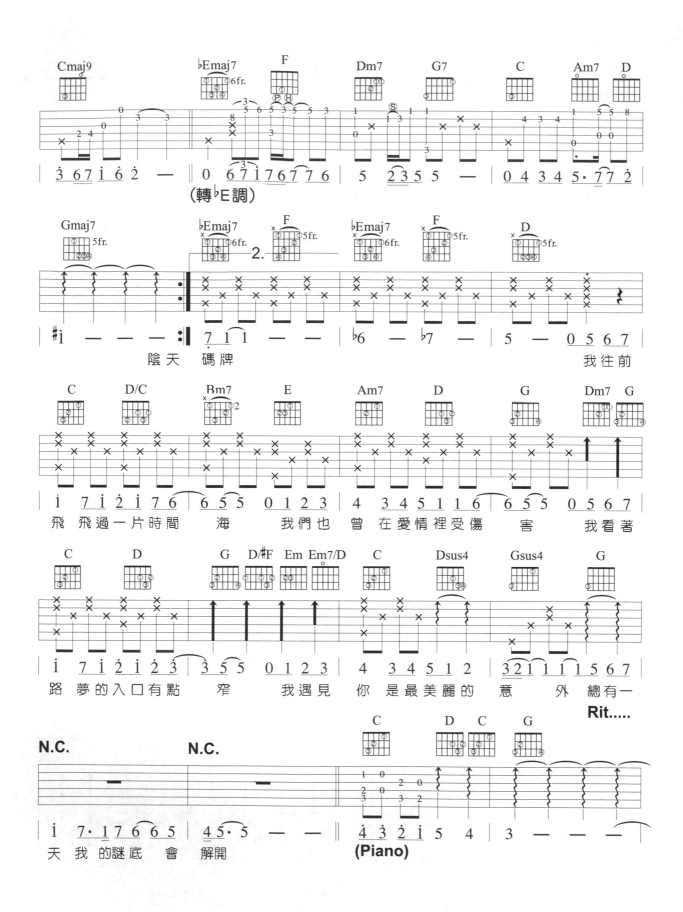

如何換弦

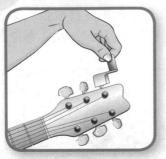

【A】使用捲弦器或以
手將弦鬆開。

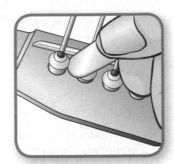

【B】使用硬質塑膠片
將弦栓挖起。

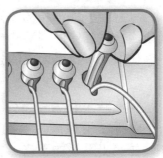

【C】將弦放入孔中後
塞入弦栓,弦栓
凹槽處應對準弦
的方向。

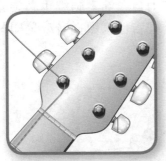

【D】將弦之另一端插
入該弦的旋鈕孔
之中。

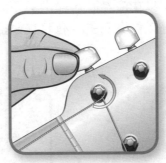

【E】按圖示方向(1-3
弦順時針;4-6逆
時針),個別將
每根弦轉緊。

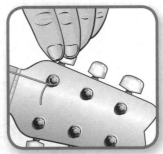

【F】再將各弦依照順
序調至其標準音
高即可。

　　調完音後,因為新弦的關係,吉他會很容易走音。此時,請用適當大小的力將弦反覆拉起幾次,以釋放新弦的彈性,幾次之後,吉他的音就不易「走調」了。

　　吉他弦是屬於消耗品的一種,無論是變黑氧化、生鏽、斷了,就應進行更換。換弦時,請儘量保持一條弦一條弦的換,並在換完一條新弦後,立即將該弦調至標準音高。因為鋼弦吉他的張力很大,為了避免琴頸所受到的張力忽然改變,而造成彎曲變形,所以應盡量避免將弦全部拆下後才全部裝上。換裝不同廠牌之吉他弦,張力亦有所不同,應同時使用六角板手調整琴頸之彎曲程度(請參考本書第 59 章),使吉他達到最適合的彈奏的狀況。

　　另外,如果你只有斷一條弦,最好買與其他舊弦同一廠牌同一型號之新弦,不然就得換一整組的新弦。因為不同廠牌的弦,張力一定不同,這樣將會破壞整體音色及平衡感。長時間不彈時,也應該將弦適當的放鬆,以減輕琴頸的受力,放鬆時大約以弦鈕的一圈為最恰當。以上,特別建議大家要養成這些觀念,這樣你的吉他才能夠歷久彌新。

打 板

「打板」這種技巧，模仿了佛拉明哥（Flamenco）吉他演奏技巧中慣用的打板技巧，改編成適合民謠吉他彈奏的一種技術，此種技巧經常搭配在Folk Rock或是Bossa Nova節奏型態中來使用，可使得節奏的強弱更加清楚。

彈奏時，利用右手彈弦後下壓的力量，使用手指（圖一）與手掌下緣處，將弦擊往指板處，除了將此弦制音外，並發出擊板的聲音。在指板之最末端與音孔交接處，可以得到比較大聲的打板聲響。

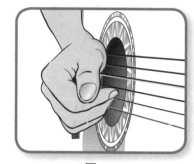

圖一

另外一種方法是使用姆指側面（圖二a、b），藉由手腕輕輕旋轉，用大拇指的側邊將弦擊向指板，然後利用其他手指將弦消音。正因為如此，所以在演奏時，節奏必須鮮明而有力量，節奏動線也必須非常清楚。打板在歌曲中，一般都是以伴奏為主，有時也會搭配另一把吉他來做插音或是即興的Solo。

圖二（a）

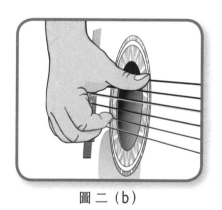

圖二（b）

在樂譜裡中使用框框來表示此種技巧。

或

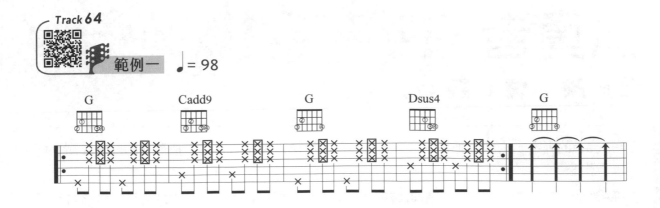

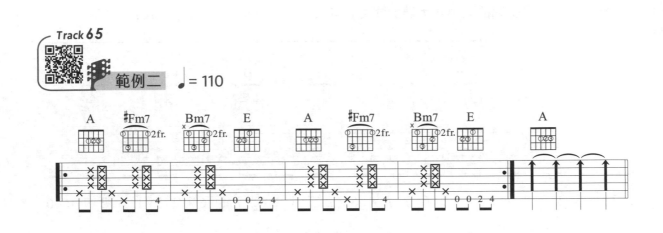

　　類似打板的符號，有些譜會使用不同符號表示，如 ⊠ 或 × 表示，都可以用打板技巧彈奏。還有一種打板是直接打在吉他面板或側板上，不是打在弦上，會用「●」表示，實際敲擊的位置可以自己變化，其實要的只是一種效果。

孤勇者

▶ **作詞** / 唐恬
▶ **作曲** / 錢雷
▶ **演唱** / 陳奕迅

🎸 B　　🎸 G　　🎸 4　　🎵 4/4 ♩ = 65
Key　　Play　　Capo　　Tempo

> ♪ 16Beats的彈奏，未必要把16分音符彈滿，編曲用慢慢疊加的方式，把最強的部份在副歌時展現出來。
>
> ♪ 彈B調的曲子有幾種方法，一是直接彈奏B調，大多數不會這樣做。二是可以直接將各弦調降半音，然後用C調彈奏。或是使用移調夾夾4格，彈奏G調。使用哪種調彈奏，端看旋律的配置合不合乎彈唱的需要，太難的彈奏就無法兼顧唱的部分，或是技巧的變化。

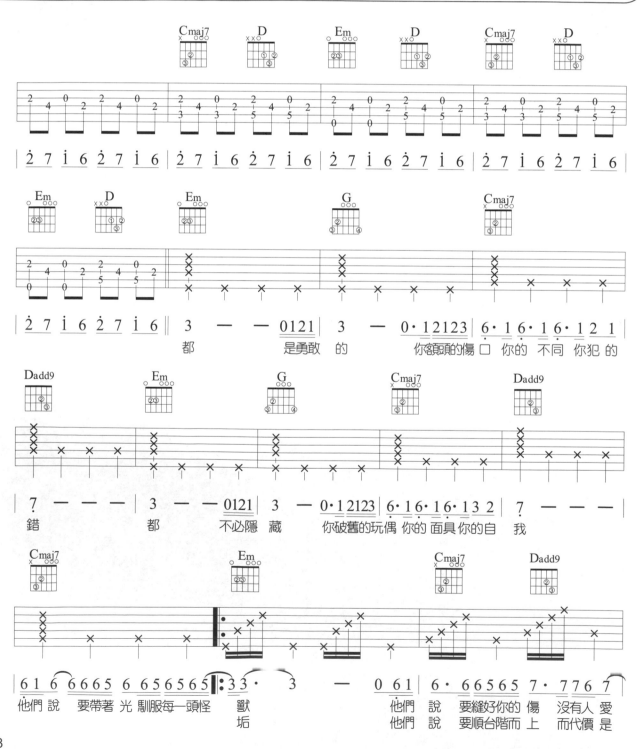

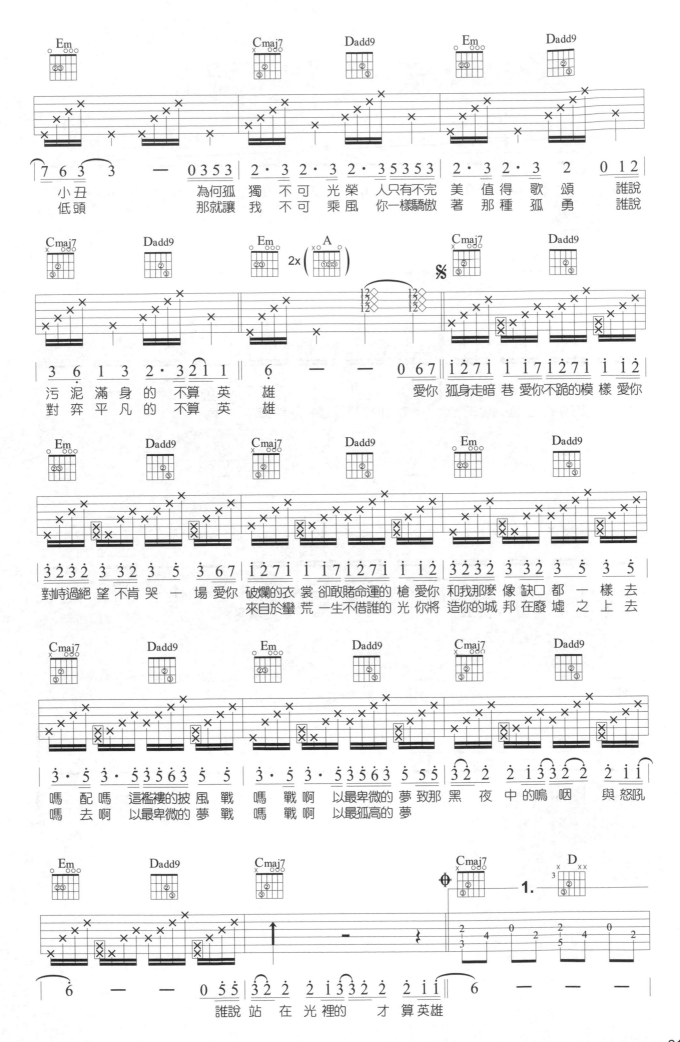

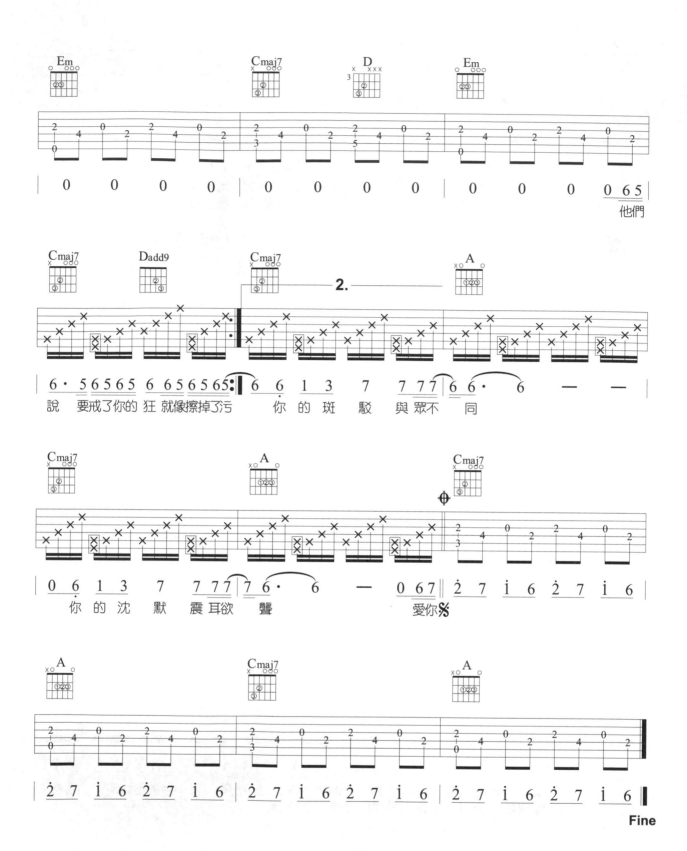

好想你

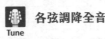

▶ 作詞 / 黃明志
▶ 作曲 / 黃明志
▶ 演唱 / 四葉草

Key F　Play G　Tempo 4/4 ♩= 97　Tune 各弦調降全音

♪ 本曲是F調，但是編曲者刻意將弦全部調降一個全音後，用G調來彈奏，使得整首歌更容易彈奏了。

♪ 每個小節上刻意保留1、2弦上的G（5）與C（1）音，這是一種叫「頑固音」的作法，如此一來，保留共同音的持續彈奏，和弦幾乎只有低音做變化，對於速度輕快的歌曲，就可以不用和弦一直換來換去了。

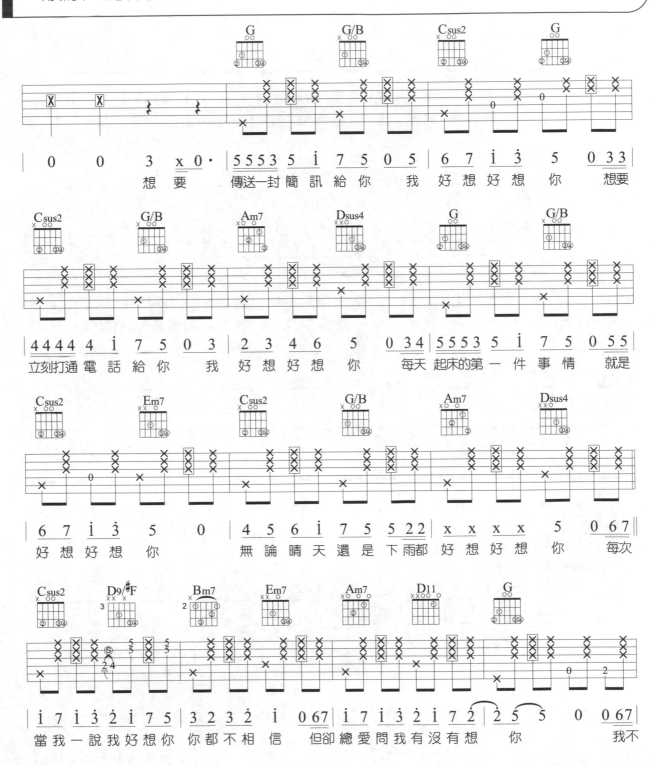

221

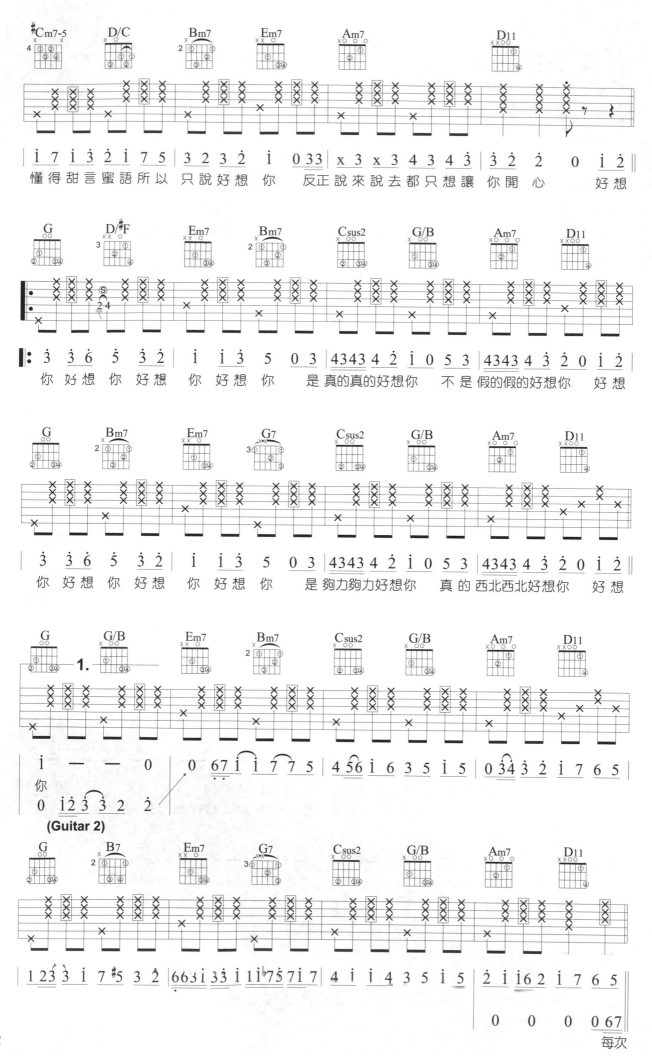

#Cm7-5　　D/C　　Bm7　　Em7　　Am7　　D11

```
| 1 7 1 3 2 1 7 5 | 3 2 3 2 1 0 3 3 | x 3 x 3 4 3 4 3 | 3 2 2 0 1 2 |
  懂得甜言蜜語 所以 只說好想 你   反正說來說去 都只 想讓你開 心   好想
```

G　　D/#F　　Em7　　Bm7　　Csus2　　G/B　　Am7　　D11

```
|: 3 3 6 5 3 2 | 1 1 3 5 0 3 | 4343 4 2 1 0 5 3 | 4343 4 3 2 0 1 2 |
   你 好想 你 好想  你 好想 你    是 真的真的好想你    不是 假的假的好想你   好 想
```

G　　Bm7　　Em7　　G7　　Csus2　　G/B　　Am7　　D11

```
| 3 3 6 5 3 2 | 1 1 3 5 0 3 | 4343 4 2 1 0 5 3 | 4343 4 3 2 0 1 2 |
  你 好想 你 好想  你 好想 你   是 夠力夠力好想你   真的 西北西北好想你   好 想
```

G　　G/B　　Em7　　Bm7　　Csus2　　G/B　　Am7　　D11

1.
```
| 1 — — 0 | 0 67 1 1 7 7 5 | 4 56 1 6 3 5 1 5 | 0 34 3 2 1 7 6 5 |
  你
    0 12 3 3 2 2
```
(Guitar 2)

G　　B7　　Em7　　G7　　Csus2　　G/B　　Am7　　D11

```
| 1 23 3 1 7 #5 3 2 | 663 1 33 1 1 75 7 1 7 | 4 1 1 4 3 5 1 5 | 2 1 16 2 1 7 6 5 |
                                                           0 0 0 0 0 67 ||
```

222
　　　　　　　　　　　　　　　　　　　　　　　　　　　　　　　　　　每次

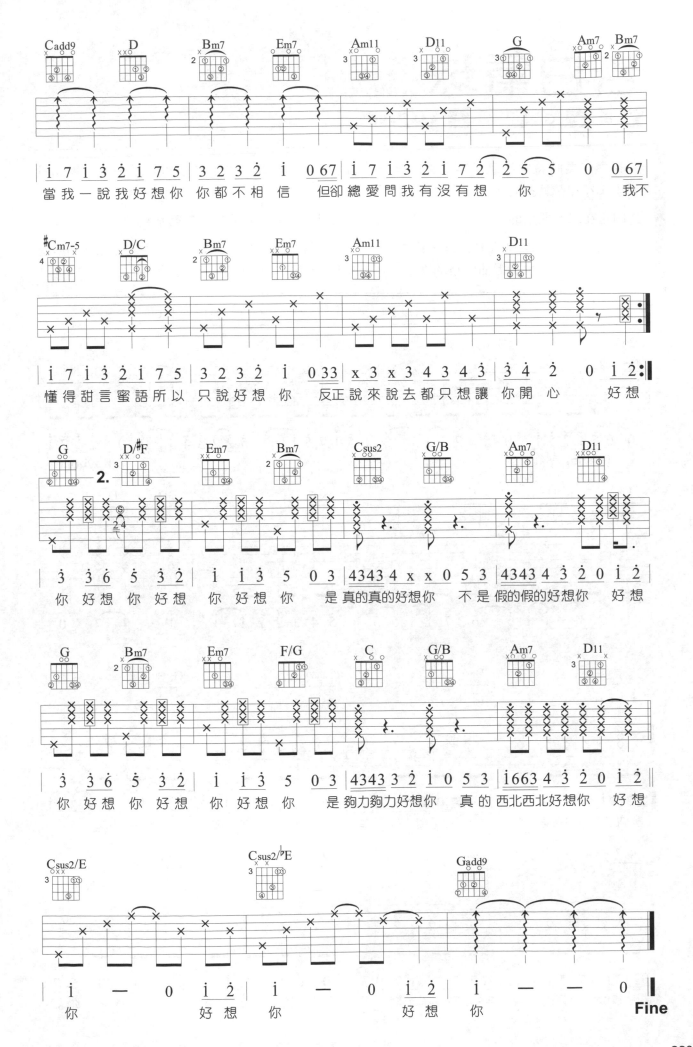

告白氣球

▶ 作詞 / 方文山
▶ 作曲 / 周杰倫
▶ 演唱 / 周杰倫

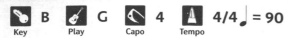

Key	Play	Capo	Tempo
B	G	4	4/4 ♩ = 90

♪ 彈奏前奏時特別注意，第四拍的後半拍到下一小節的前半拍，音必須是延長的。換句話說，在和弦轉換時不能讓音斷掉，要讓音持續著。

♪ 固定在二、四拍的正拍做打板，伴奏就像有人打鼓一樣，變得非常有節奏性。

♪ 間奏將旋律編進和弦中，請注意我將第三小節以後的旋律，提高八度，這樣才能順利編進和弦當中，這也是編曲的技巧之一，「旋律並非要擠在同一個八度中去彈奏」。

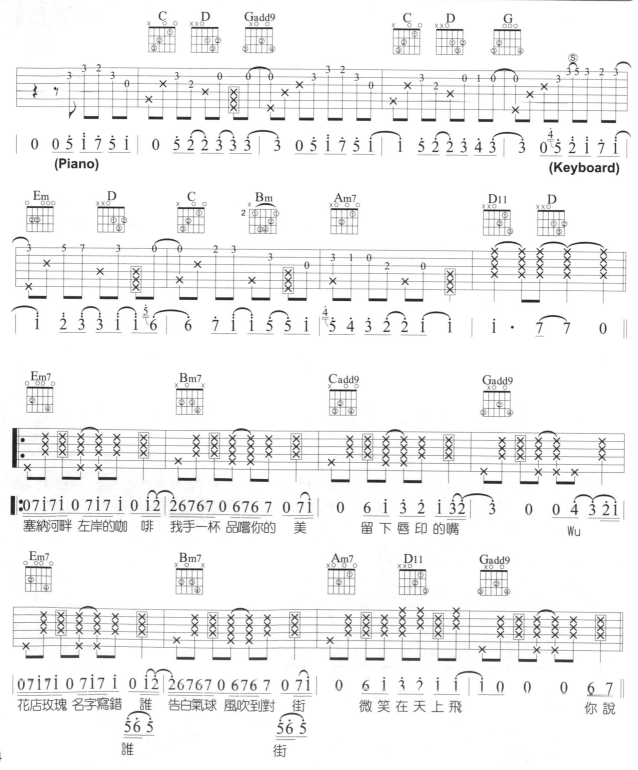

224

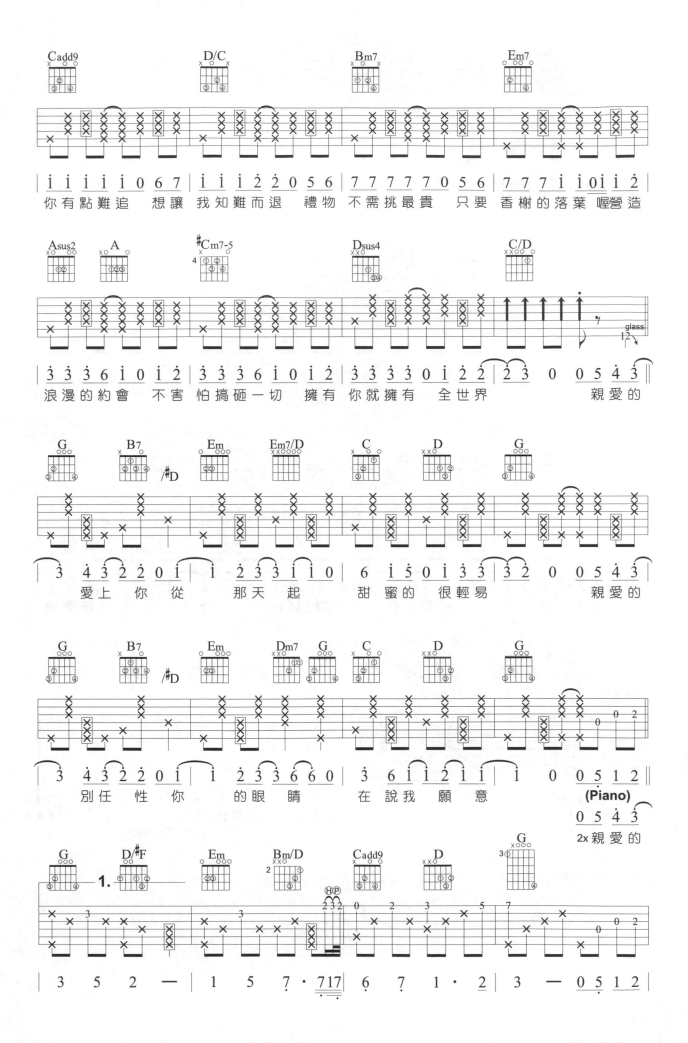

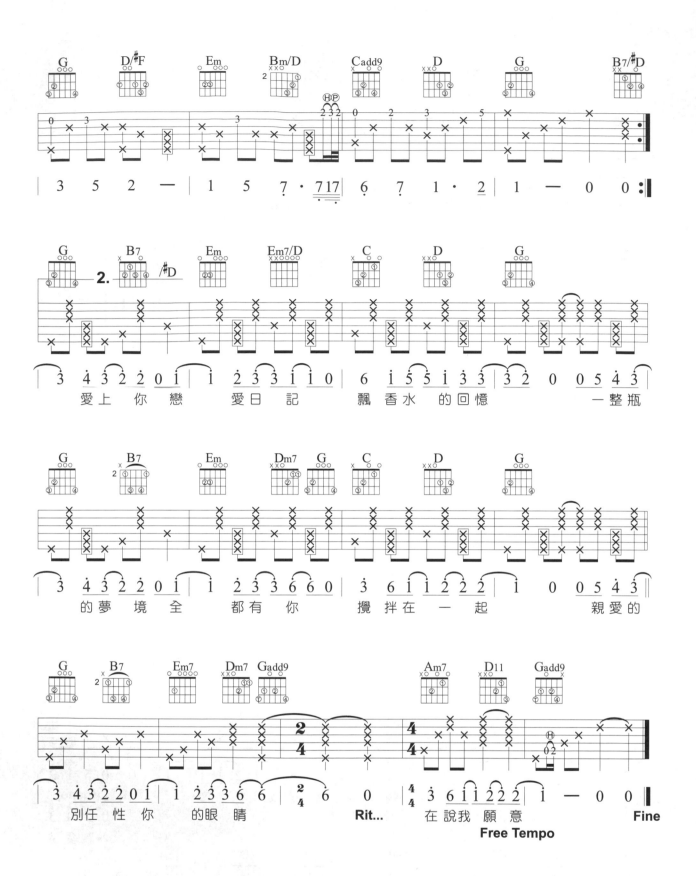

Chapter 37 漫談抓歌技巧

提起「抓歌」這個名詞，讓筆者回想起以前學吉他時聽Brother Four、Bread、Simon & Garfunkel……的那個時代。以前的譜不像現在那麼齊全，經常聽到一首好歌，在苦苦尋找那些歌譜而不得時，總感到非常地懊惱。我想這種現象會發生在每個學吉他的人身上。但想要自己來抓歌，卻又如同遇到瓶頸一般，常有人望而怯步。

其實不必如此，抓歌基本上是一種極為公式化的學習方法，因為我們扮演的角色即是在複製歌曲，抄襲總是比創作來得簡單，而任何創作總是從抄襲開始學的。所以筆者希望大家在學習抓歌的同時能培養創作的能力，因為學習歌曲中的技巧做為激發編歌時的靈感來源才是更重要的。

一　旋律（找出調性）

旋律是決定一首歌「調性」的重要關鍵，提到調性又難免要提到大家會覺得有些恐懼的名詞「音感訓練」，不過還好，彈過吉他的人對於大調單音的高低應該都能分辨出來，在這裡我們要提的是一種「相對音感」的訓練。

「相對音感」簡單的說，就是我們聽到一首歌的旋律時，能夠聽出或唱出旋律在此調的音程分佈，也就是能聽出此調之Do、Re、Mi的音高，我們稱它叫「相對音感」。至於「相對音感」的訓練（請參照本書第39章），我們可以在彈奏歌曲時，多多練習唱譜，也就是唱該調之Do、Re、Mi、Fa、Sol、La、Si、Do，試著去體會音高之間的相差程度，這是一個比較正確的訓練方法。有了相對音感之後，對於歌曲的音高，就能馬上唱出來，然後反應到吉他的音階上，進而判斷它的調性。不過如果你還沒有這種能力，你也可以透過你學過的音階型態，先用比對的方式，嘗試去找出主音的位置，也就是歌曲的Do音。主音找出後，再判斷與標準Do音的音程差距，這首歌的調子也就差不多呼之欲出了。

在我們決定了歌曲的調性之後，我們可以使用移調夾（Capo）移到我們好彈的調子上，但是如果這首歌是用吉他伴奏的，我們必須聽出它是使用什麼調子的和弦彈的，這樣抓歌才比較有意義，因為每個和弦的音響效果是不一樣的。譬如說，以移調夾（Capo）夾第4格，用C大調和弦彈之，可以得到E大調之歌曲，與直接彈開放之E大調和弦雖屬同樣之和弦，但因彈奏時音高與音的排列順序不一樣，所以彈奏時的效果自然不同。這一個觀念在編曲上非常重要，道理是一樣，巧妙各有不同。我們可以聽歌曲使用之指法，與指法上音的排列順序，來判斷我們應該使用何種調子來彈奏。至於移調夾算是一種偷懶的方法吧！

二　和聲（配上和弦）

　　和聲在這裡簡單的說，指的就是和弦，在我們決定了歌曲的調性之後，接下來便是關係歌曲結構的重要工作──「抓和弦」。

　　如果你的功力較弱，不妨可以分兩次抓。先把主要之三和弦抓出來，一面播放音樂，一面試試和弦的感覺，因為你的調子已和音樂一樣，所以和弦感覺很容易能抓出來。或者可以聽聽根音（Root）或貝斯音（Bass）的進行，因為耳機或喇叭之低音總是比較明顯，再把它逐一記下來。

　　第二次聽的時候，便可抓一些於和弦之轉位、和弦之外音……等和弦。基本上和弦之根音大多皆落在和弦之主音上，但有些歌曲在編曲時考慮對位與根音的連結，會使用轉位和弦，如C/B、Am/G、Dm7/G……等和弦，都要一一把它抓出來。另外在和弦配置上，也可能使用和弦外音，如Csus4、Am6、C9、Gaug（增和弦）、F#dim（減和弦）等，以美化和弦。諸如此類之和弦，如果仔細聽，再加上音感之輔助，不難聽出。

　　如果你已有稍許的功力，不妨也來做一番革命，這裡所謂的革命即是創造的意思。除了要把抓出來的東西，很清楚的記錄在譜上以外，還需加以創造和弦。你可以使用「代用和弦」來增加和弦內涵，也可以使用經過音來連接和弦。但是這首歌如果是吉他單獨伴奏，為避免別人詬病，我們還是必須老老實實地將每個小節抓正確才好。

三　節奏（配上節奏）

　　通常在一首歌曲裡，為了能夠維持歌曲原有的風貌，加入適當的節奏便成了重要的工作。節奏型態有很多種，如Waltz（華爾滋）、Soul（靈魂樂）、Folk Rock（民謠搖滾）、Rumba（倫巴）……等，都是我們必須研究的。在現在的流行歌曲裡，我們通常會把歌曲分成A（主歌）、B（副歌）之曲式，在A段我們習慣用指法來彈奏，B段就使用節奏來表現。這樣的伴奏方式能夠讓歌曲有強弱的變化，唱歌的時候Feeling會比較好些。但是有些節奏感比較強的歌，有可能從頭到尾都使用刷Chord的方式，通常這些歌的刷Chord方式，會依照歌曲的節奏型態而經過設計。譬如在李宗盛〈我有話要說〉、灰狼〈LOBO〉……等專輯裡，都可學到很多刷Chord的技巧。

　　至於指法方面，李宗盛〈生命中的精靈〉、蔡藍欽〈這個世界〉、Jim Crose（吉姆克勞斯）、Don McLean（唐·麥克林）、Simon & Garfunkel（賽門與葛芬柯）、Joan Baez（瓊拜絲）、John Danver（約翰丹佛）、 Dan Fogelberg（丹·佛格柏）……等都是不可不學的經典名作。總之，一首好的歌曲除了要有優美的旋律、豐富的和聲之外，更重要的是要配上適當的節奏。

四 編曲（重新編曲）

在現在的流行歌曲中，因為電腦音樂的普及，以及大家廣泛使用MIDI編曲，歌曲幾乎都不再是單純的吉他伴奏了，這也就是我們要重新編曲的原因。

當我們要抓的歌其前奏、間奏使用的樂器不是吉他，而是管樂器或是弦樂器時，可以利用他們樂器的特性，適當地加入吉他的技巧，如Hammer-on（搥音）、Pull-off（勾音）、Slide-on（滑音）……等等。而許多歌曲的Solo（主奏）或即興演奏（Ad-Lib）部分速度很快，而旋律部份又緊湊而重要，所以通常單支吉他無法完整的表現。這時我們可考慮編成雙吉他，乃至於三吉他來表現。

再者，要告訴大家，抓歌是一種經驗的累積，從抓歌的過程中可以學到旋律的起伏變化、和聲的編寫、指法的運用、刷Chord的技術……等技巧。抓過的歌越多，得到的也就越多，在歌曲的運用上，自然多一種變化，功力也因此日漸提昇。

如果你還徘徊在抓歌的十字街頭，希望在讀過本文之後，能有個比較清楚的學習觀念。我想，多抓歌、多聽歌、多寫、多創作，絕對是學好任何一種樂器的不二法門。

Chapter 38 簡化和弦

學到這裡，你應該已經搞懂封閉和弦的推算方式了，又或是被整慘了呢？沒關係，這個章節裡我們來看看除了大封閉式的和弦壓法外，還有怎樣的方法可以簡化它。

如果有一首歌曲的速度很快，而且必須彈奏出像分散和弦或是16 Beat的節奏效果，那你就必須將和弦簡化，否則全部都用大封閉來彈那是會死人的。使用簡化和弦必須特別注意根音的問題，很多和弦經過簡化過後所彈的根音並非原和弦的根音，所以通常會把根音交給另外一個彈奏者（或是Bass手）來彈奏，不過如果是節奏就沒這個問題了。另外，在雙吉他的演奏也常常出現這種「簡化和弦」來搭配演奏。

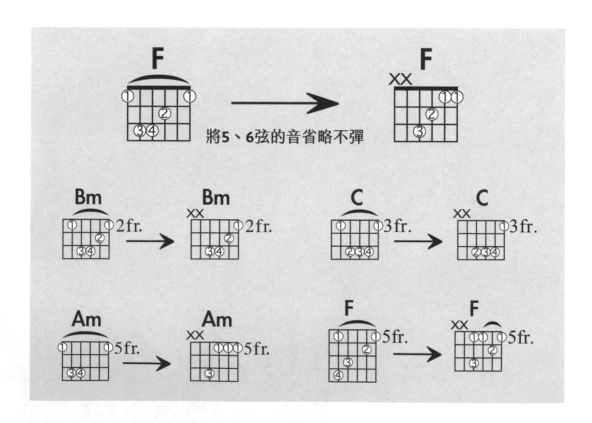

將5、6弦的音省略不彈

Track **67**

範例一　♩= 110

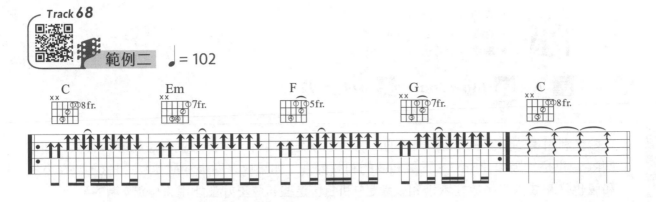

還有另外一種也可以稱為簡化和弦，一樣不使用大封閉式的按法，上面的練習是把六條弦簡化成四或三弦的彈奏，而接下來的是找出在調性裡的一音或五音，這二個音是最不影響和弦屬性的音，最好是剛好落在空弦音，可以和其他和弦一起組成另一個和聲效果，而不會有不和諧感產生。

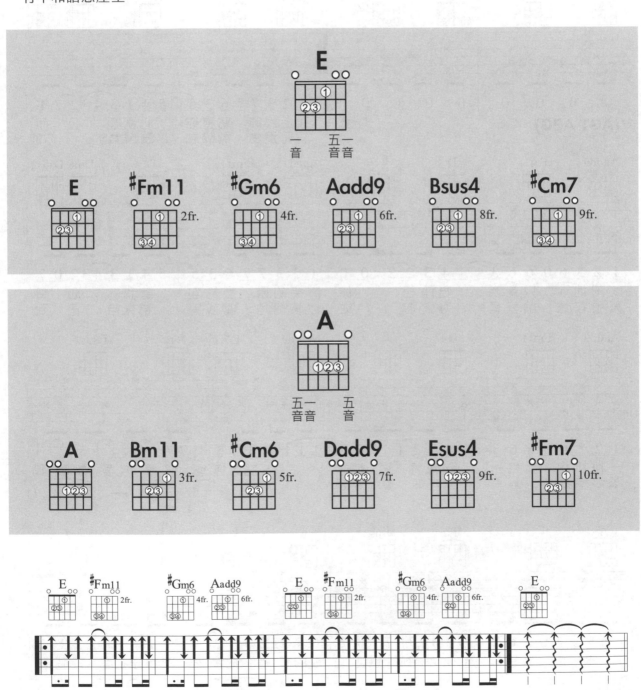

231

愛你

▶ 作詞 / 黃祖蔭
▶ 作曲 / Skot Suyama 陶山
▶ 演唱 / 陳芳語

 Key A　 Play A　Rhythm **Slow Soul**　Tempo 4/4 ♩ = 72

♪ 巧妙地利用第二弦空弦音是A大調的Re音，也就是九度音，彈出來就會是Aadd9和弦，而這個Re音也是二級和弦Bm7、三級和弦的和弦內音；如果放在四級和弦是D6和弦，放在五級和弦也是和弦內音，放在六級和弦會是11和弦，這些和弦正好都能用來修飾A調的歌曲。

♪ 請你試試這組A調修飾和弦，A → Bm7 → C#m7 → D6 → E → F#m11。換句話說九度音是最經常被使用在修飾和弦上，效果也最好的。

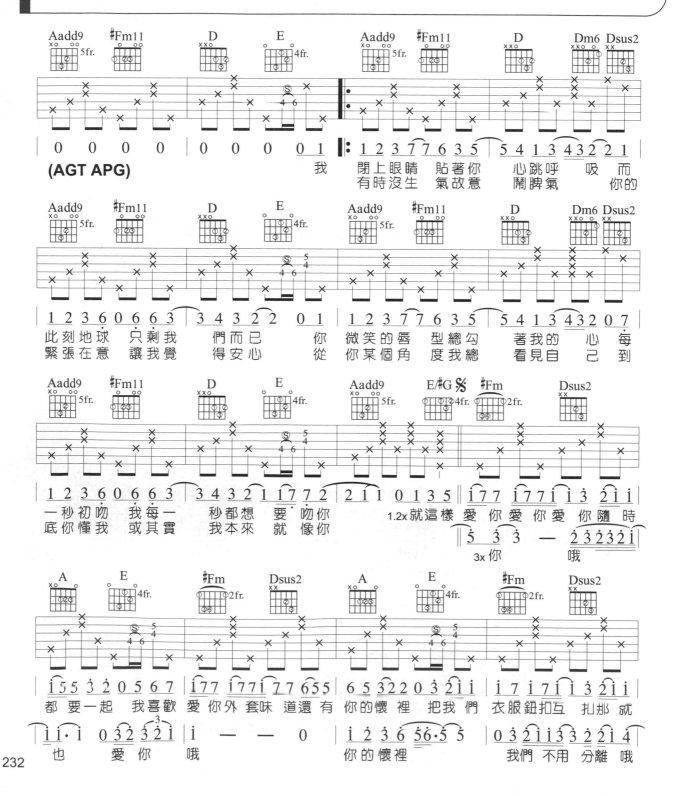

233

100種生活

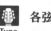

▸ 作詞 / 鍾成虎
▸ 作曲 / 盧廣仲
▸ 演唱 / 盧廣仲

Key G ｜ Play A ｜ Rhythm Slow Soul ｜ Tempo 4/4 ♩ = 100 ｜ Tune 各弦調降全音

♪ 這首歌曲的伴奏不使用大封閉的和弦指型，而是使用了典型的簡化和弦，沒用到的弦就不需要按，而指型也可以自由地在把位上做移動。

♪ 本曲的另一個特點是將整個弦都降了全音，這時在吉他上彈奏一個A和弦，事實上得到的是一個G和弦，這樣做可以在第六弦的空弦音上在得到G的五度音（D），多了這個五度音，在伴奏上也多了一些變化。

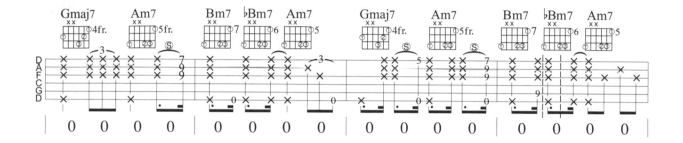

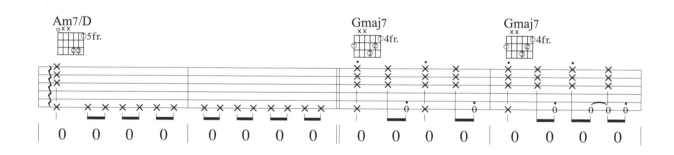

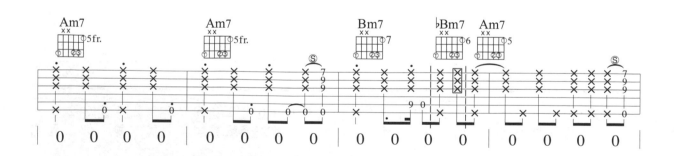

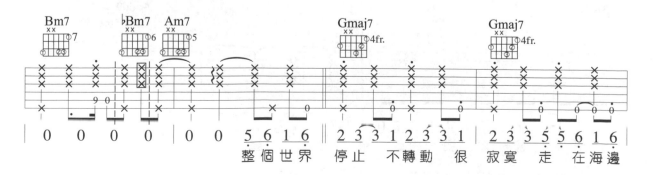

整個世界 停止 不轉動 很 寂寞 走 在海邊

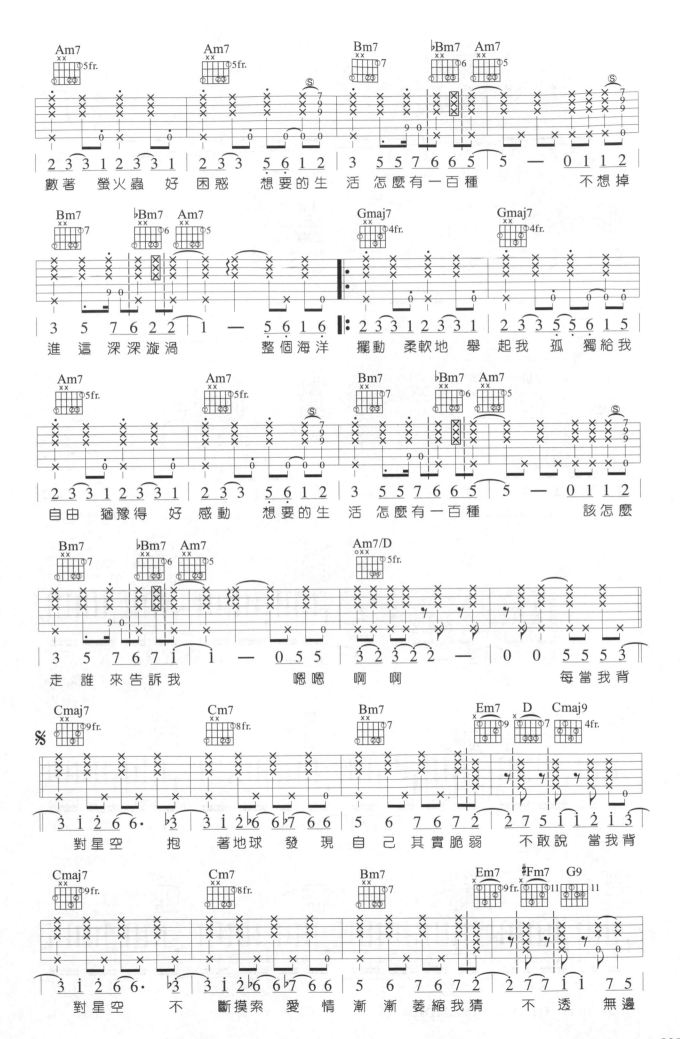

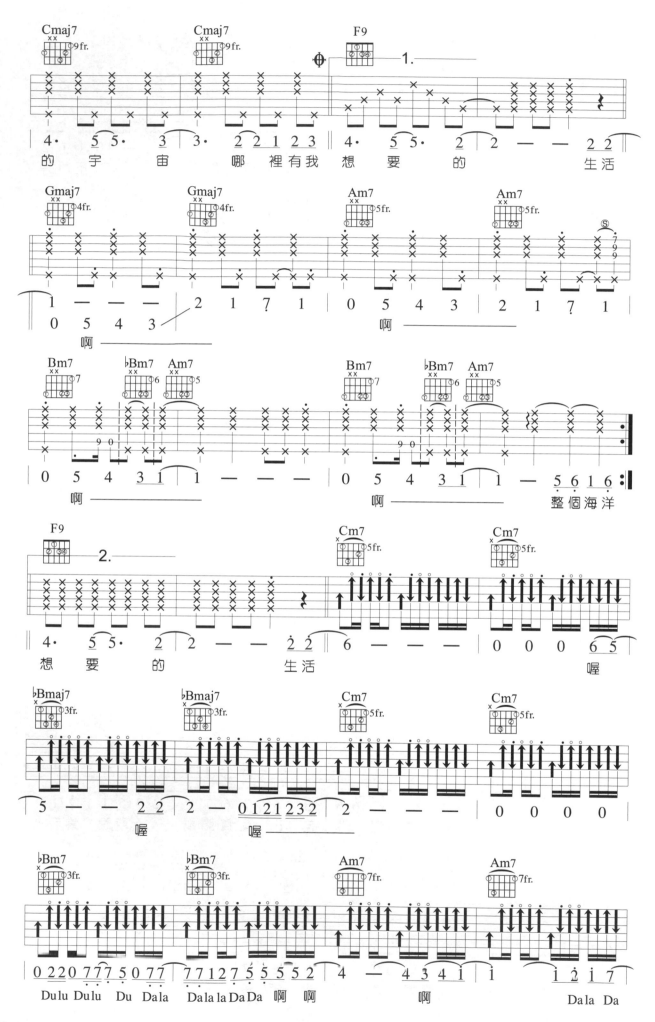

236

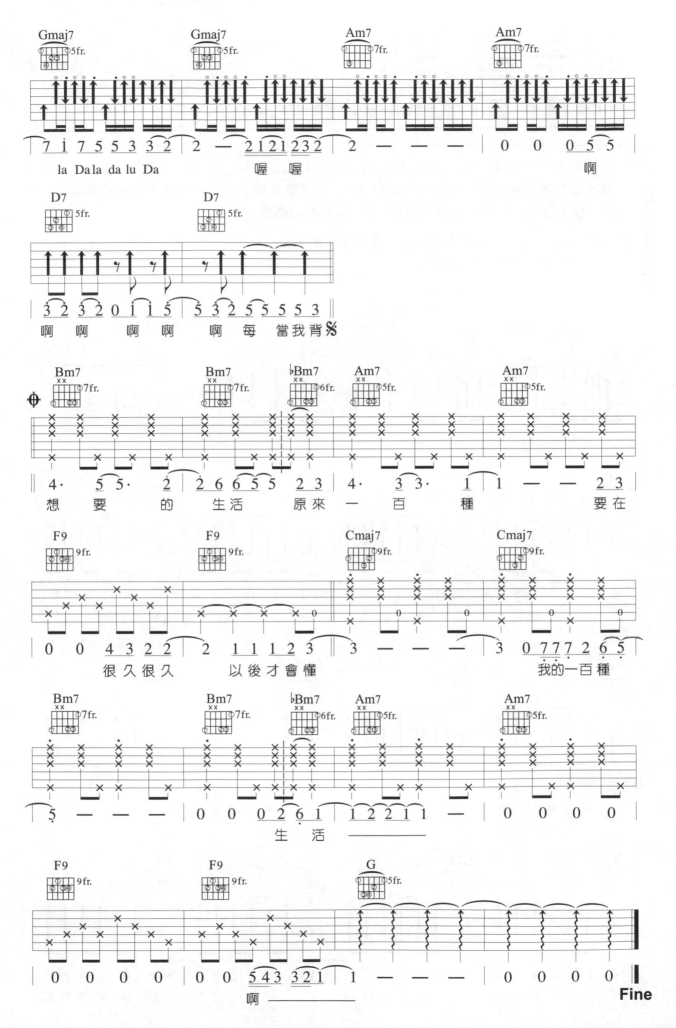

還是會

▶ 作詞 / 韋禮安
▶ 作曲 / 韋禮安
▶ 演唱 / 韋禮安

Key G♭	Play C	Capo 6	Rhythm Slow Soul	Tempo 4/4 ♩= 76	

♪ 吉他的第一弦與第二弦空弦音正好是E大調的1音與5音,這二個音加到E調內的任一個和弦,都不會有衝突感,所以就可以利用這個空弦音來編曲。將每一個級數和弦的第一、二弦都保持空弦音,這樣反而讓編曲有了一種另類的感覺。

♪ 因為少了第一、二弦,所有和弦也都被簡化了,變得好彈,又非常有效果,對於E調的編曲,這招是一定要學起來的。

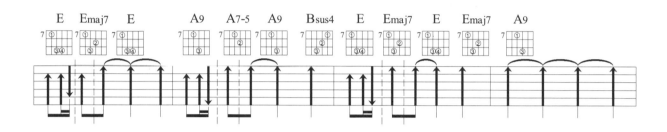

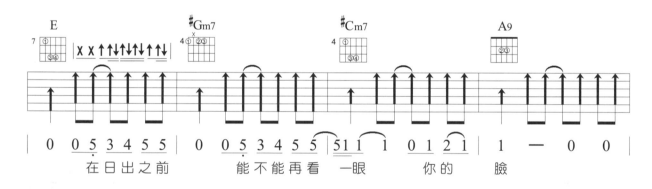

0 0 5̣ 3 4 5 5　0 0 5̣ 3 4 5 5　5 1 1 1　0 1 2 1　1 — 0 0

在日出之前　　能不能再看　一眼　　你的　　臉

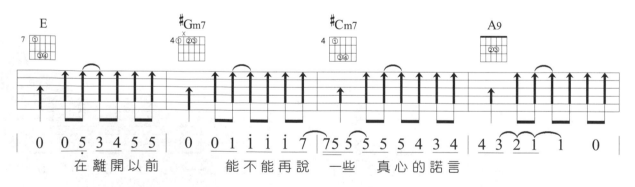

0 0 5̣ 3 4 5 5　0 0 1 i i i 7　7 5 5 5 5 5 4 3 4　4 3 2 1 i 0

在離開以前　　能不能再說　一些　真心的諾言

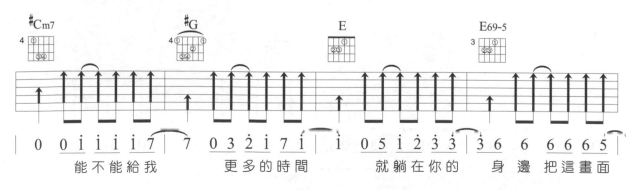

0 0 1 i i i 7　7 0 3 2 i 7 i　i 0 5 1 2 3 3　3 6 6 6 6 6 5

能不能給我　　更多的時間　　就躺在你的　身邊把這畫面

238

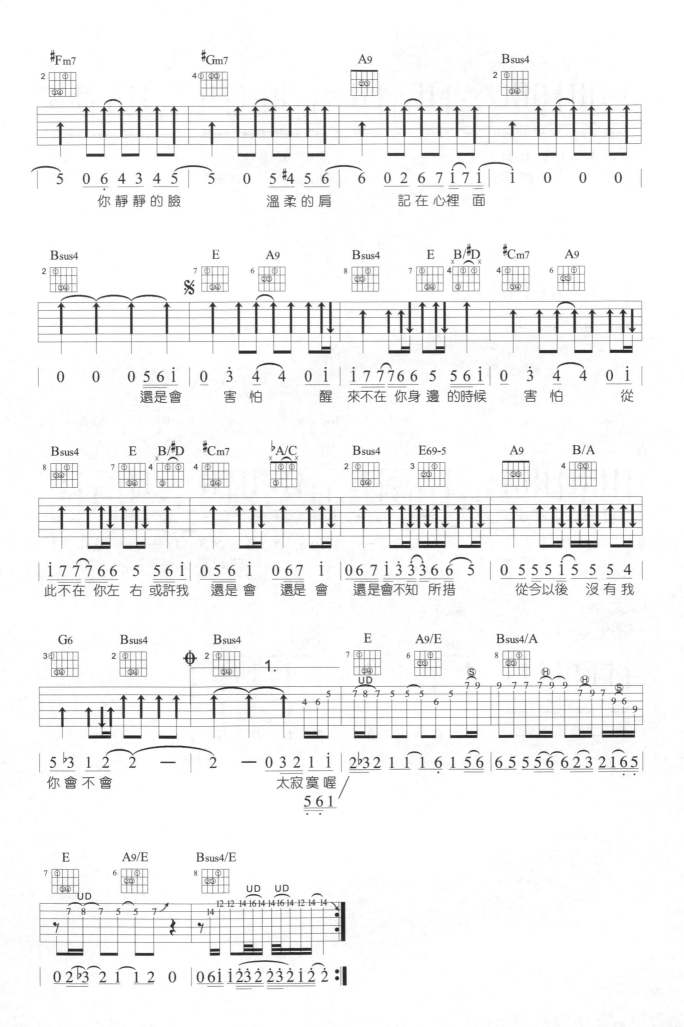

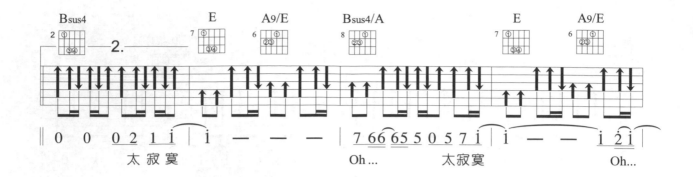

太寂寞　　　　　　　　Oh ...　　　　　太寂寞　　　　　　Oh...

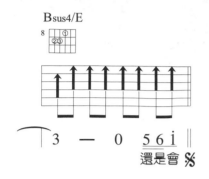

還是會 𝄋

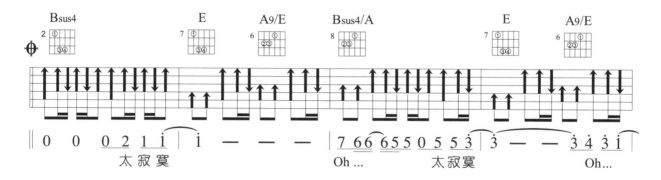

太寂寞　　　　　　　　Oh ...　　　　　太寂寞　　　　　　Oh...

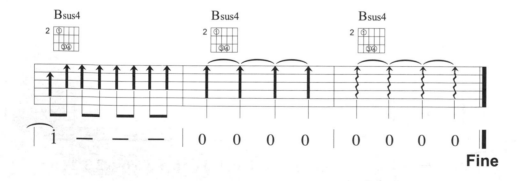

Fine

240

Chapter 39 音感的培養

音感的培養對於一個學習音樂的人來説是相當重要的。或許在你的朋友當中有相當多的人有不錯的樂器基礎，在聽到任何旋律時，都有能力利用自己所擅長的樂器把它彈出來，但是一旦手上沒有樂器，就搞不清楚旋律的音階進行是哪些音了；或者是知道把它演奏出來，卻不知道如何利用簡譜把旋律紀錄下來；又或者您是喜歡創作，偶而寫寫歌的人，有時靈感一來，突然哼出一段十分優美的旋律，恰巧手邊又沒樂器，這時如果你又不知道如何將腦海裡的音符紀錄下來，結果往往過不了幾分鐘，就忘得一乾二淨了。這些經驗你一定碰過，因此音感訓練將是進階班的琴友們不可或缺的一項技術。

 ## 唱譜

筆者認為唱譜是培養相對音感最有效的方法了。嘴巴其實也是一種樂器，常常唱譜，會讓您對於音程的感覺更加的敏銳。首先，建議各位先從自己熟悉的曲子練起，像是〈小蜜蜂〉、〈太湖船〉、〈小星星〉……等簡單又熟悉的曲子，找到它們的簡譜，大聲的唱出來，並將之背熟，練到不需看譜也能唱得出來，或者是可以默寫出來（默寫還可以訓練寫譜的能力），然後一首接著一首地練習，多體會一下半音與全音之間的微妙關係，聽音樂時，將會是一個關鍵點。

二 增加譜的難度

上例的童歌，音程都不會太廣，如果您都練會了，恭喜你，你就可以進一步選擇流行歌來做練習。練習時請注意一點，有些流行歌曲的轉音特別多，各位在練習時可以省略掉那些音。另外一點是要特別注意半音音程的訓練及大音程（一個八度音以上）的練習。

 ## 反覆練習

音感的練習，對於一個進階班的琴友們特別重要，一定要做到每天抽空不停地反覆練習。筆者估計不到一個月的時間，您便能開始推敲出歌曲的旋律。甚至於心裡想的旋律也都可以自己寫下來，這也是為什麼有些人寫歌是不需要樂器，隨時隨地都可以創作的原因了。

Chapter 40 切音與悶音

左右手的技巧③

所謂切音（Stacato），就是在右手擊弦後，將延長的音瞬間停止的一種技巧，可以使用左手或右手來完成。而悶音（Mute）恰巧相反，在擊弦前，先將左手或右手輕靠在弦上，然後再擊弦，使得發出的聲音像是沒有將弦壓緊所發出的聲音。這種切音、悶音在吉他的演奏中，算是較高段的彈奏方式，它可以帶來較豐富的彈奏變化及很清脆的音色，類似這種切悶音的技巧，在Funk的音樂型態中最具代表性。練習重點放在左、右手切悶時交替時的韻律感。

一 左手切音法

左手切音大致上可以分為開放和弦的切音與封閉和弦的切音。在彈奏後特別注意，壓弦的手指只做放鬆或旋轉的動作，不需離開弦，以保持切音的最佳效果。

開放和弦切音

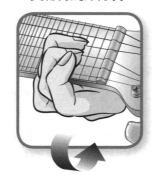

封閉和弦切音

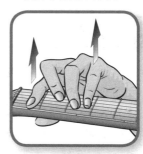

二 右手切音法

在擊弦後很快速的將右手手掌側面靠在弦上而達到切音的效果。

Track 69

範例一　♩ = 96

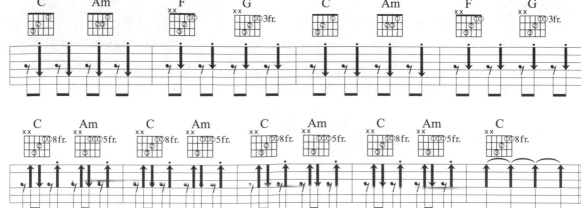

三 左手悶音法

將左手手指（通常使用無名指或小指）輕放在弦上（不壓弦），然後擊弦，此時擊弦是沒有音高的，聲音就會類似「嘎嘎嘎」的聲響。

四 右手悶音法

使用右手手掌側面放在琴橋上方，使得聲音有一種似有若無的感覺。特別需注意手掌的位置，差一點就差很多喔。

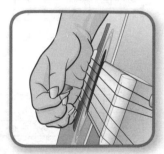

「悶音」在樂譜上通常在彈奏處加上「。」或「M（Mute）」表示。

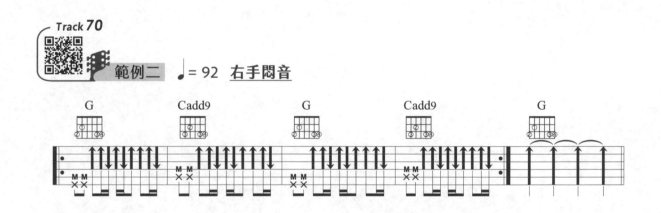

Track 70

範例二　♩ = 92　右手悶音

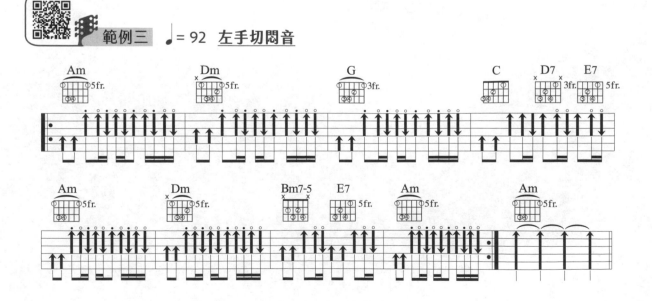

Track 71

範例三　♩ = 92　左手切悶音

243

範例四 ♩= 112 **右手悶音**

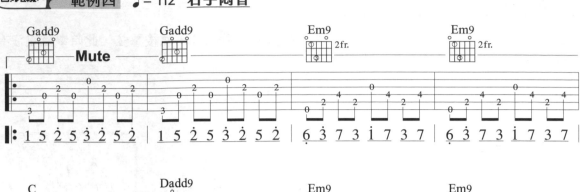

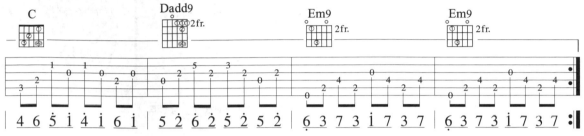

244

我還年輕 我還年輕

▶ 作詞 / 張立長
▶ 作曲 / 老王樂隊
▶ 演唱 / 老王樂隊

C#m	C#m	Soul	4/4 ♩ = 128
Key	Play	Rhythm	Tempo

♪ 把Bass的低音加到伴奏中，有了過門音，才能把歌曲彈活，而不是一成不變地只刷和弦伴奏，這是在六線套譜中才能學習到的編法，也是網路上的歌詞+和弦譜不容易學到的部分。

♪ 箭頭的黑點代表「切音」技巧，在封閉和弦時只要把手指鬆掉（不離開弦），就能達到切音效果。

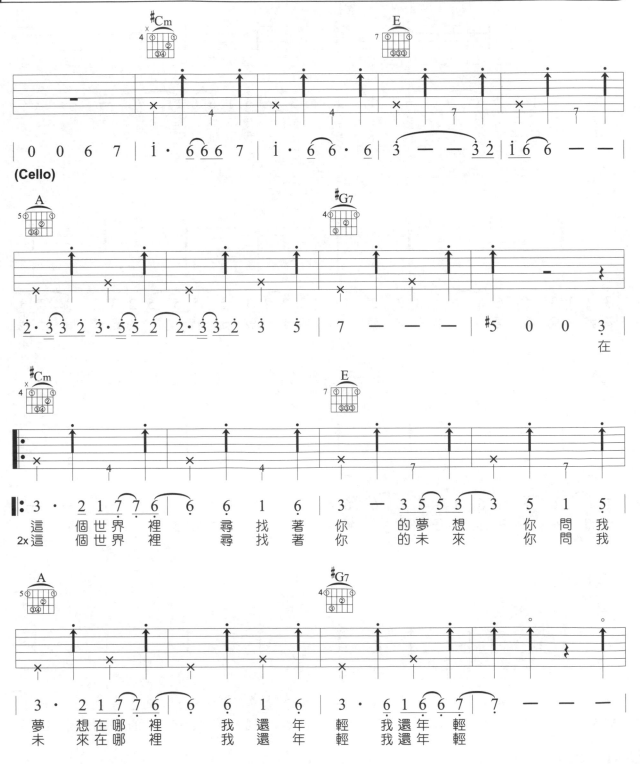

245

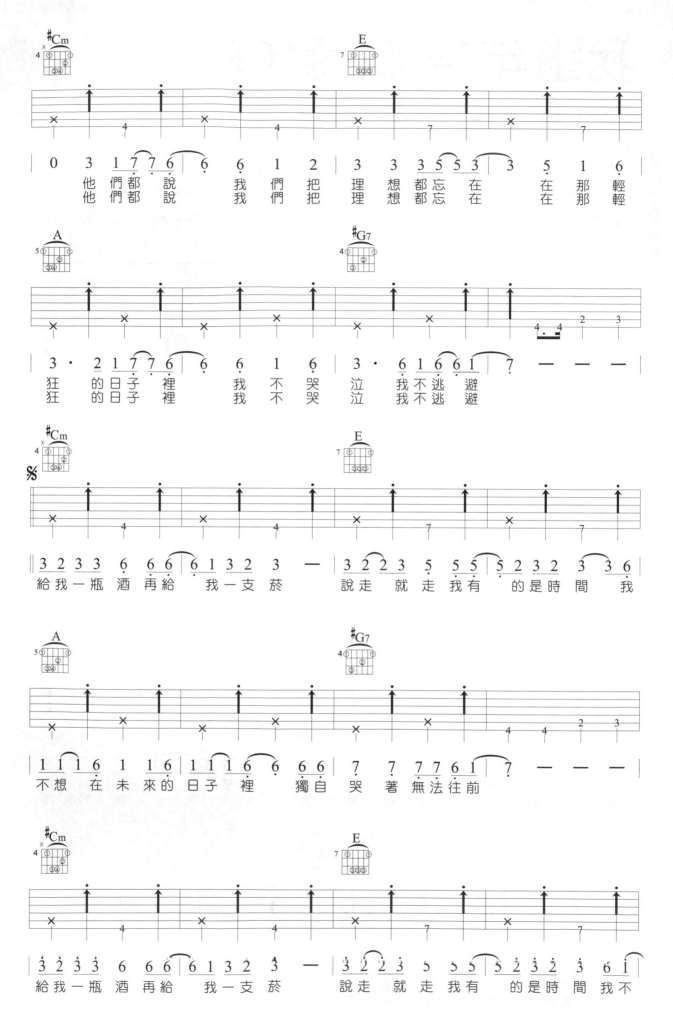

246

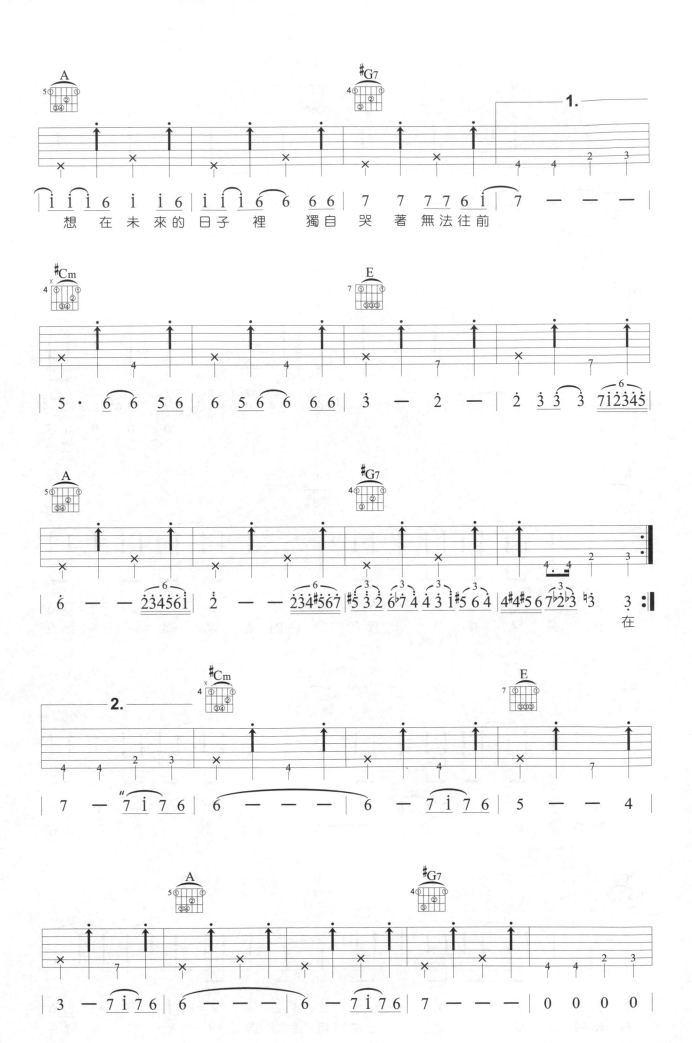

想 在 未 來 的 日 子 裡　　獨 自 哭 著 無 法 往 前

在

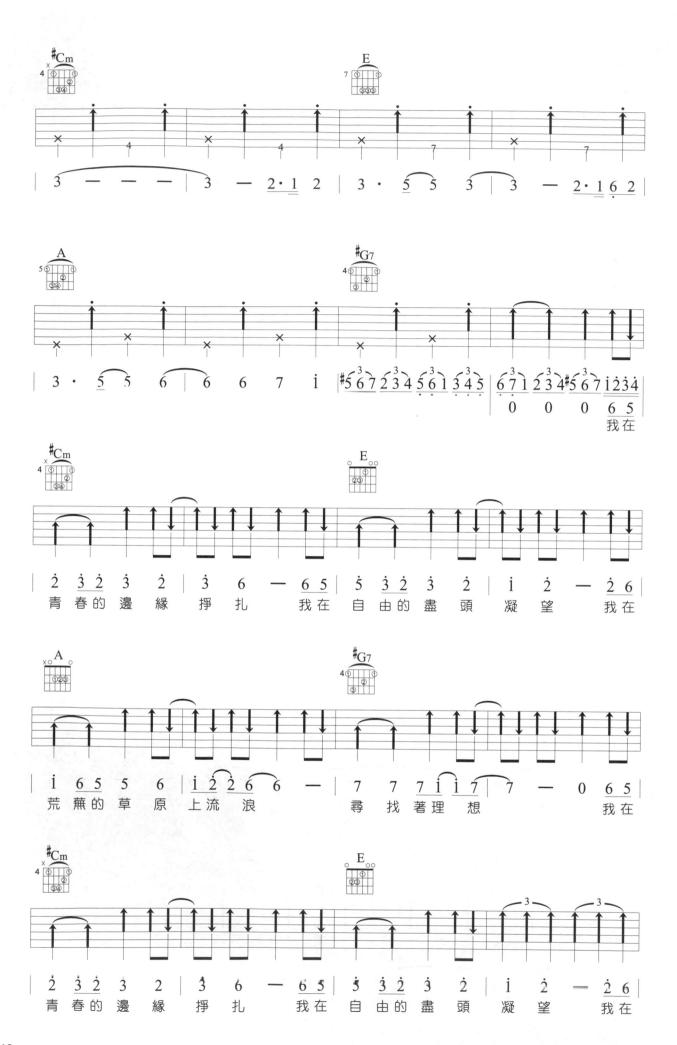

248

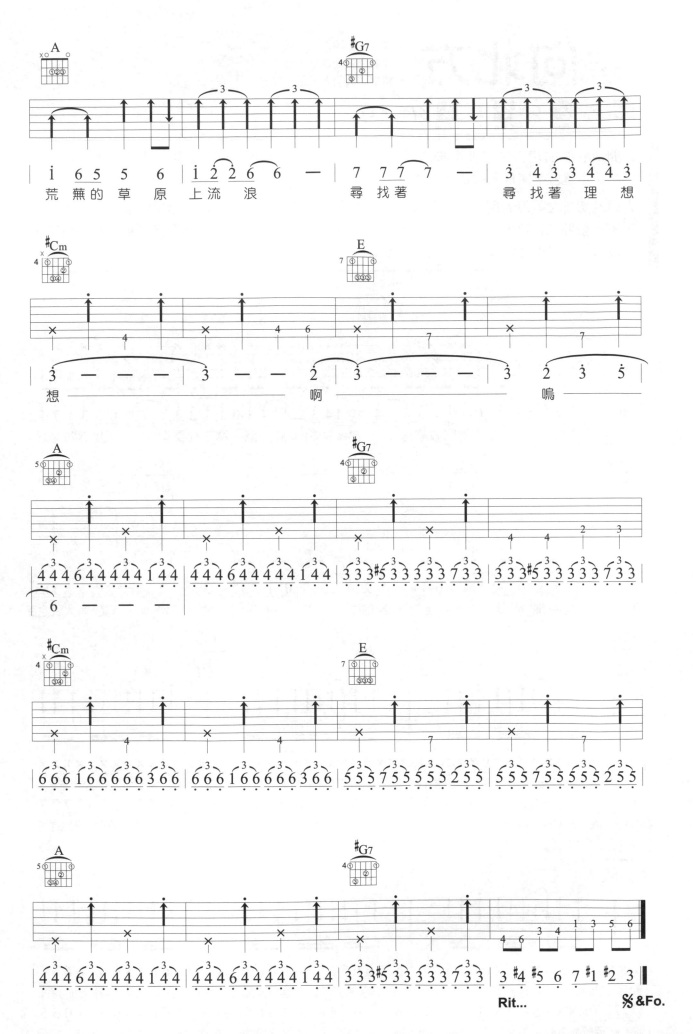

荒蕪的草原上流浪　　尋找著　　尋找著理想

想　　　　　啊　　　　嗚

Rit...　　　　　％&Fo.

249

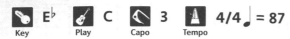

漂向北方

▶ 作詞 / 黃明志
▶ 作曲 / 黃明志
▶ 演唱 / 黃明志、王力宏

Key E♭　**Play** C　**Capo** 3　**Tempo** 4/4 ♩ = 87

♪ 開放和弦的切音除了彈奏後的手指放鬆，同時也要轉動手腕，讓其他開放音也能同時制音，這是左手開放和弦切音的要點。

♪ 因為切音之後沒有悶音，所以切完音之後要馬上按壓和弦，這是本曲要特別注意的地方，不過依照這個刷奏的感覺，你也可以自行加入切、悶音的效果，掌握好節拍的輕重位置，沒有一定非得怎麼彈才對。

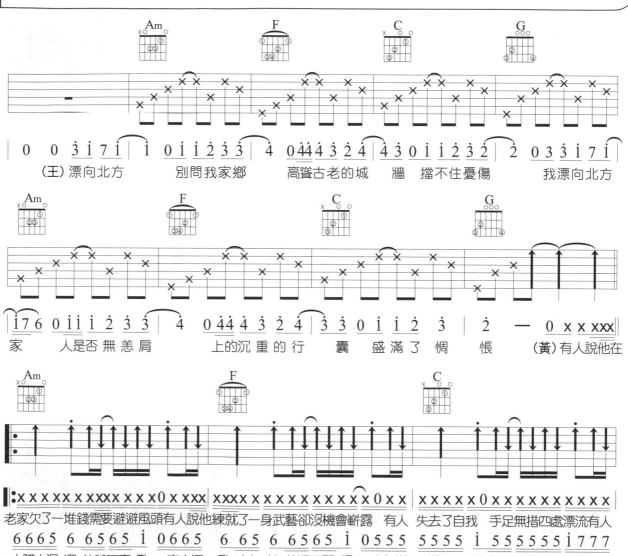

| 0 0 3 i 7 i | i 1 0 i i 2 3 3 | 4 0 4 4 4 3 2 4 | 4 3 0 i i 2 3 2 | 2 0 3 3 i 7 i |

（王）漂向北方　　別問我家鄉　　高聳古老的城　牆　擋不住憂傷　　我漂向北方

| 1 7 6 0 i i i 2 3 3 | 4 0 4 4 4 3 2 4 | 3 3 0 i i 2 3 | 2 — 0 x x xxx |

家　　人是否無恙肩　上的沉重的行　囊　盛滿了惆　悵　（黃）有人說他在

‖: x x x x x x xxxx x x x0 x xxx | xxxx x x x xxxxxxx x0 x xx | xxxx x0 x xxxxxxxxxx |

老家欠了一堆錢需要避避風頭有人說他練就了一身武藝卻沒機會嶄露　有人　失去了自我　手足無措四處漂流有人

6 6 6 5　6　6 5 6 5　i　0 6 6 5　6　6 5　6　6 5 6 5　i　0 5 5 5　5 5 5 5　i　5 5 5 5 5 5 5 i 7 7 7

2x 太髒太混　濁　他說不喜　歡　車太混　亂　太匆　忙　他還不習　慣　人行道　一雙又一　雙　斜視冷漠的眼光他經常

| x x x x x x x x x x x x x0 0 6 6 5 | 6　6　6 6 6 6 5 6 6　6　6 6 6 5 | 6 6 6 5 6 6 6 5 5 6　6　6 6 6 6 |

為了夢想為了三餐為養家餬口他住在　燕　郊　區殘破的求職　公　寓擁擠的大樓裡堆滿陌生人都來自外　地他埋頭

7 7 7 7 7 x x x x 0 7 7 5　i　6 5　6 6 6　i　6 5 6 6　6　i 6 6 5　6 6 6 5 6 6 6 5 6 6　6　i 0 5 5

將自己灌醉強迫融入這大染　缸　走著　腳步蹣　跚　二鍋頭在　搖　晃失意的　人啊偶爾醉到在那胡同陌巷　咀嚼

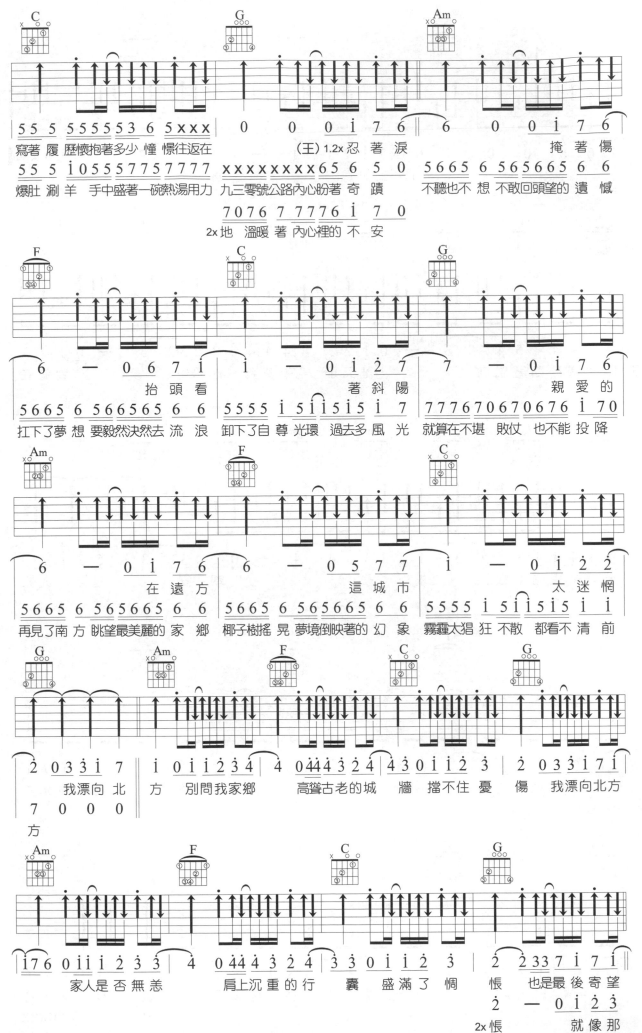

251

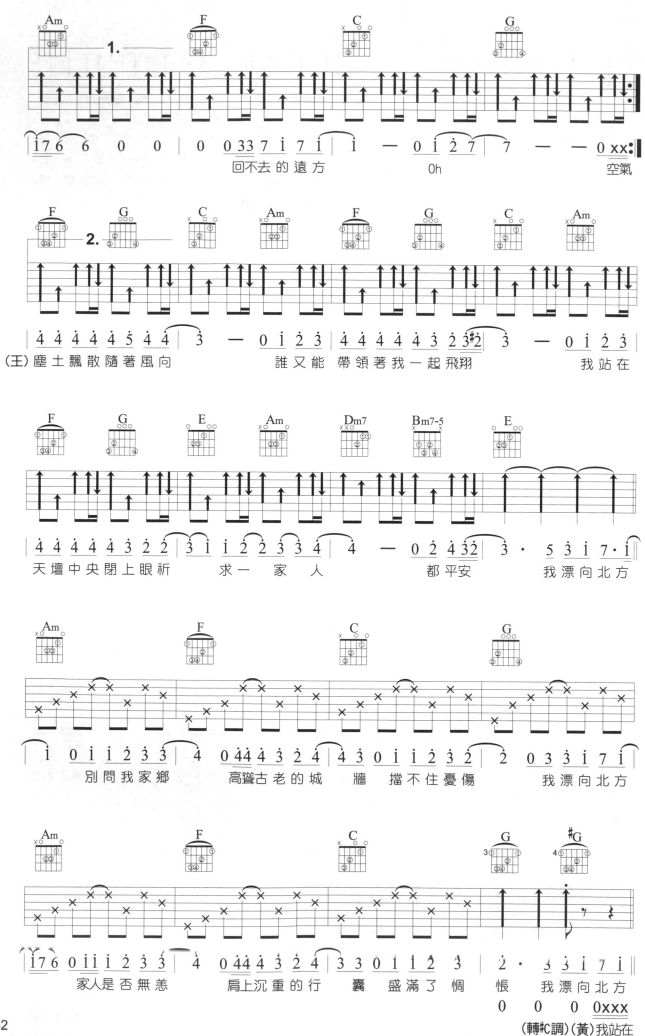

回不去的遠方　　　　Oh　　　　空氣

(王)塵土飄散隨著風向　　誰又能 帶領著我 一起飛翔　　我站在

天壇中央閉上眼祈　求 一 家 人　都平安　我漂向北方

別問我家鄉　高聳古老的城　牆　擋不住憂傷　我漂向北方

家人是否無恙　肩上沉重的行　囊 盛滿了惆　悵 我漂向北方

252　　　　　　　　　　　　　　　　　　(轉#C調)(黃)我站在

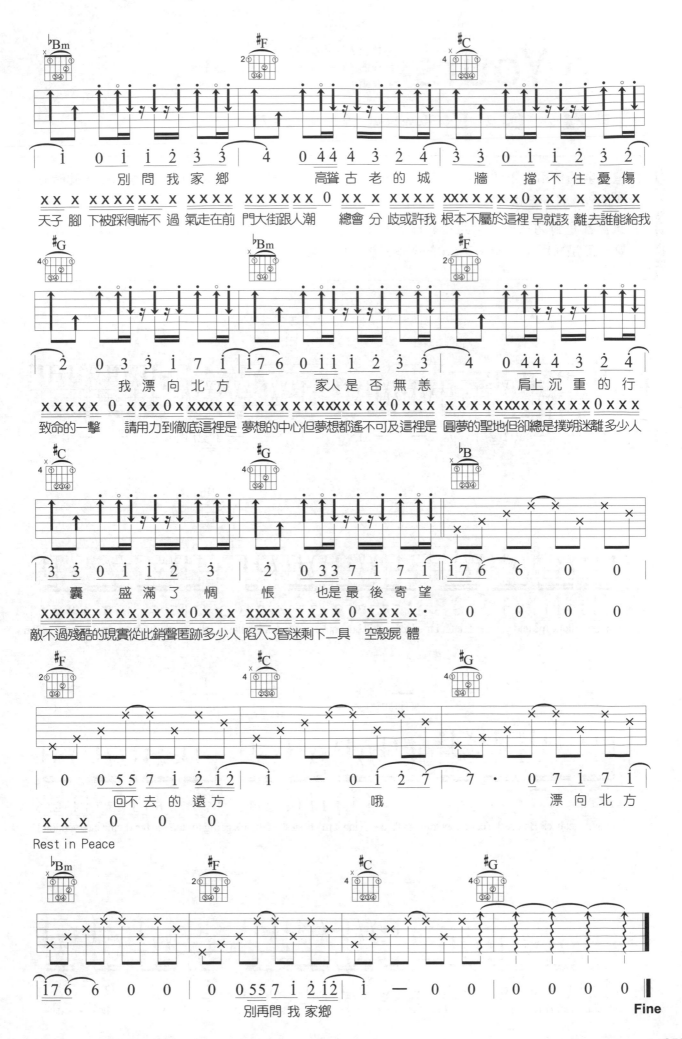

別問我家鄉　高聳古老的城　牆　擋不住憂傷
天子腳下被踩得喘不過氣走在前門大街跟人潮　總會分歧或許我根本不屬於這裡早就該離去誰能給我

我漂向北方　家人是否無恙　肩上沉重的行
致命的一擊　請用力到徹底這裡是夢想的中心但夢想都遙不可及這裡是圓夢的聖地但卻總是撲朔迷離多少人

囊　盛滿了惆　悵　也是最後寄望
敵不過殘酷的現實從此銷聲匿跡多少人陷入了昏迷剩下一具空殼屍體

回不去的遠方　　　　哦　　漂向北方
Rest in Peace

別再問我家鄉

Fine

253

I'm Yours

▸ 作詞 / Jason Mras
▸ 作曲 / Jason Mras
▸ 演唱 / Jason Mras

 Key **B** Play **A** Capo **2** Rhythm **Slow Soul** Tempo **4/4 ♩ = 73**

♪ 這首歌曲使用左手切悶音，悶音的時候只要將按和弦的手指放鬆，但不要離開弦，此時右手的Pick刷下去就會有悶音的效果。

♪ 雖然都是封閉指型，但是所有的彈奏都只有強調低音部份，所以你可以不必每根弦都按緊，而是採用像Power Chord的彈奏方法，只要強調低音效果即可。

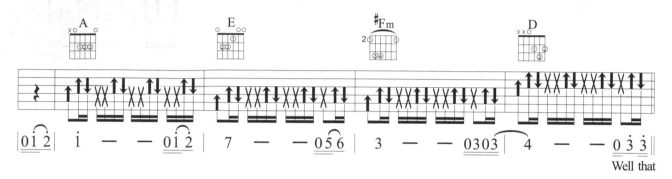

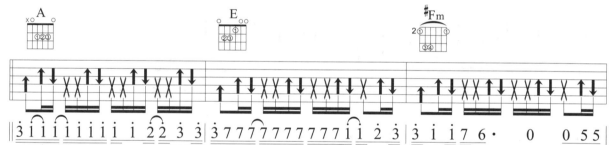

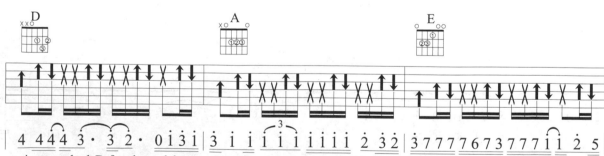

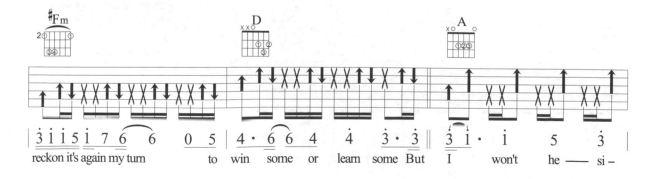

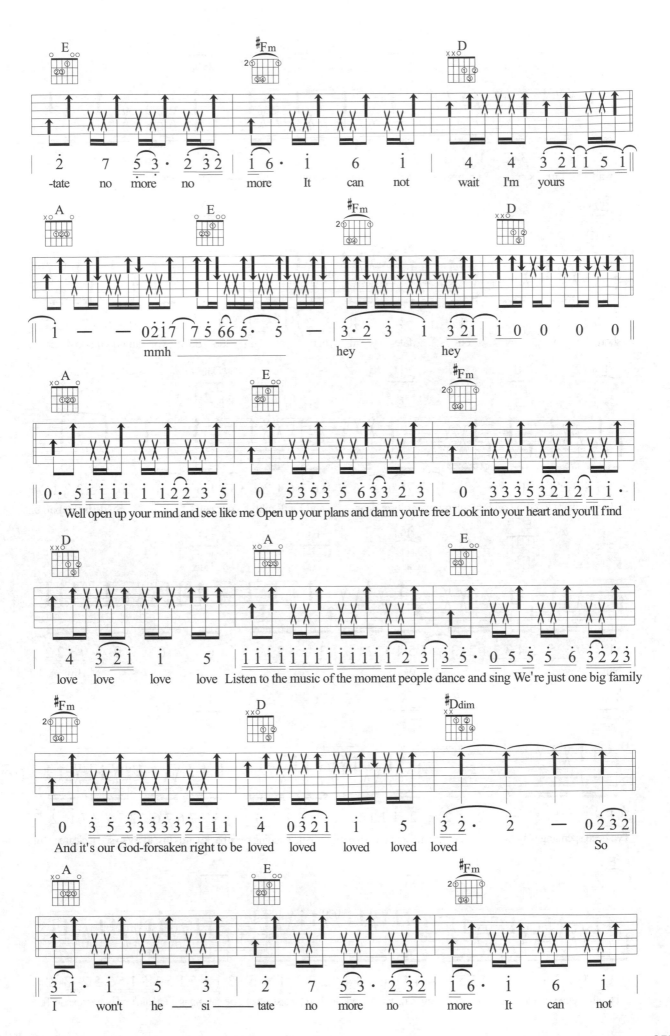

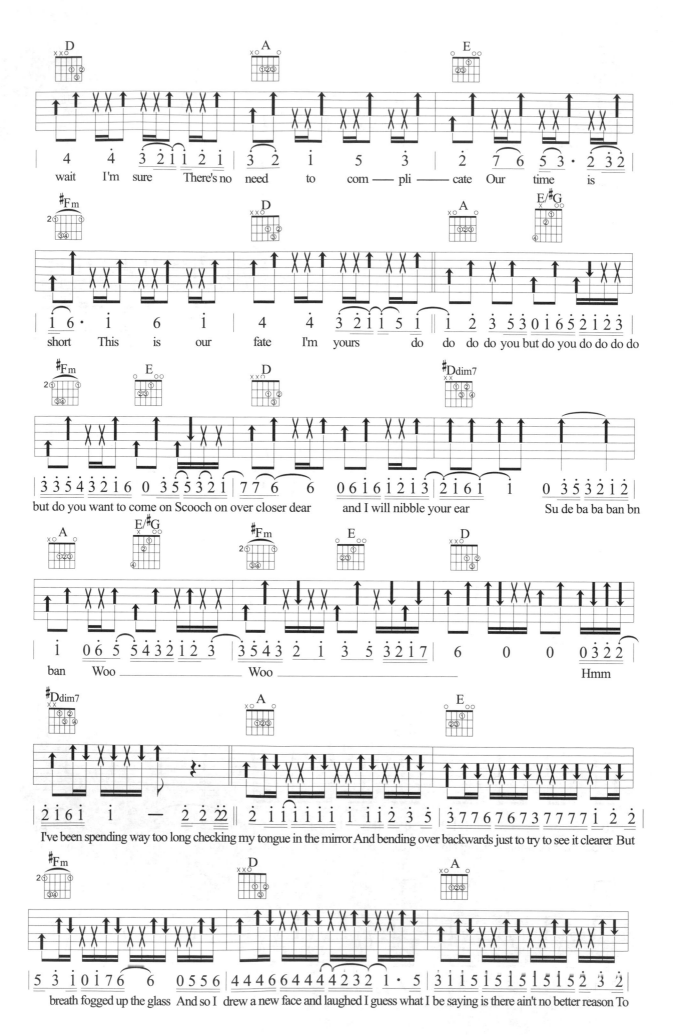

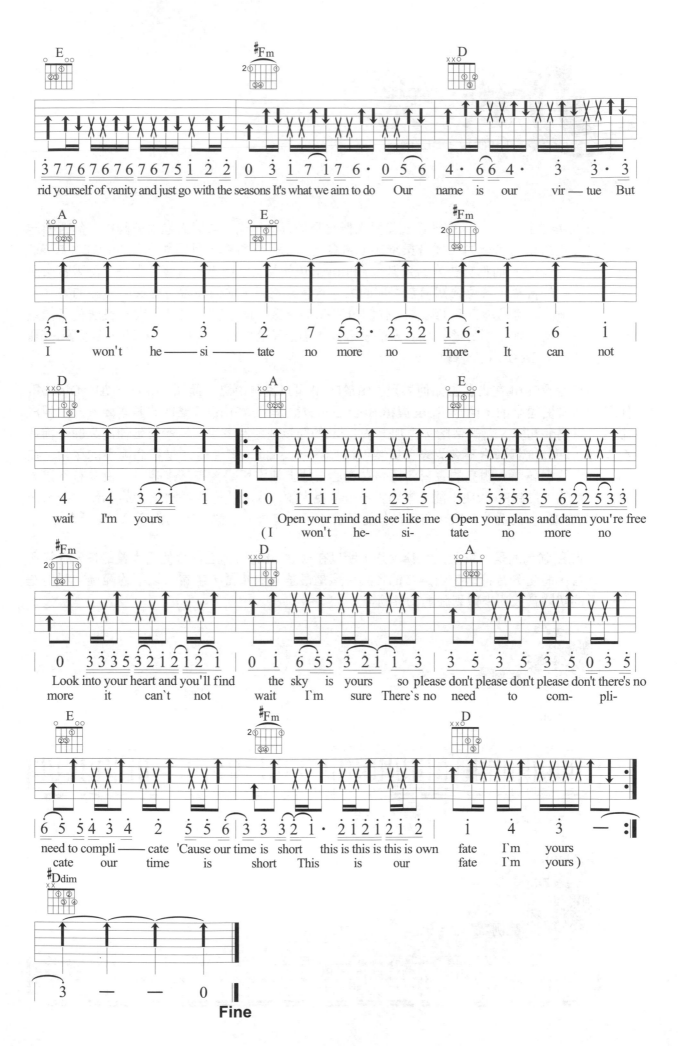

放 克
Groove Funk

音樂型態⑧

Chapter 41

Groove Funk（放克）這個節奏型態大概起源於六〇年代，自黑人進入美國後，結合西洋音樂的文化所創造出來的一種音樂型態，事實上如果仔細研究，其實跟所謂的R&B（節奏藍調）、Disco電子舞曲都有些許的類似。「Funk」單就英文字面上的解釋，是指「隨著音樂而扭動身子」的音樂，各位要知道在早期的黑人教會音樂裡，他們在教會裡又唱又跳的方式，所展現出來的就是這種音樂的感覺。仔細研究Funk音樂，除了吉他之外，電Bass也佔了很重要的一個比例，除了引導著整個音樂的重心外，加上特有的Slap（拍擊）技巧，讓整個Funk就變得非常地Grooving（律動）。

再來看看Funk在吉他上如何表現；由於Funk可以說是由黑人藍調（Blues）加上Disco電子舞曲所演變過來的，所以Blues與16 Beat更可以說是分辨Funk音樂性的基本要素。在彈法上就是以屬七和弦、藍調音階，再加上16 Beat的節奏型態為主體，所發展延伸出來的一種音樂型態，和弦進行通常不會太多（通常可能只有一、二個），但注重的是整個節奏的律動。在電吉他上強調乾淨、明亮的聲音，運用在空心吉他上使用切悶音技巧來彈奏，也會有不錯的感覺。當然！提起Funk便不能不順道提一位放克大師，人稱「靈魂樂教父」的James Brown（詹姆斯布朗），聽他的音樂，有助於你更了解Funk，這裡不多說了，請大家練習以下範例。

一、Funk所強調的是一種強烈及律動感，所以在16 Beat的節奏上，會使用大量的16分音符切分音，將切分音符落在四連音的各點。這是最基本的練習，請看看以下的範例，利用左手的切悶音技巧來做到強弱的律動：

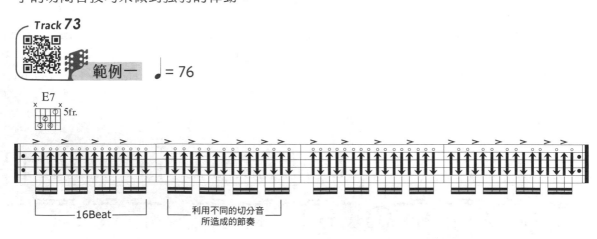

當然Funk節奏型態的Solo也多半是利用16 Beat的來發展的。

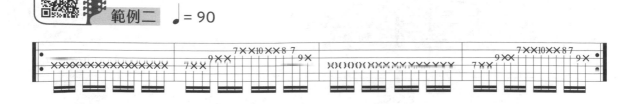

二、為了突顯Funk明亮而強烈的節奏性，在和弦上有時會省略低音部的聲部，而只彈
　　奏高音部的三或四弦即可（有時幾乎只彈一、二弦），而且盡量讓和弦彈在較高的把
　　位，這種的和弦型態其實跟前面章節提過的簡化和弦是一樣的觀念：

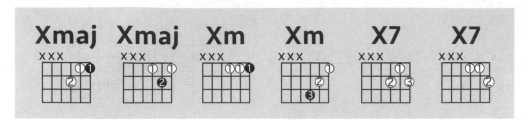

Track 76

範例四　♩= 92

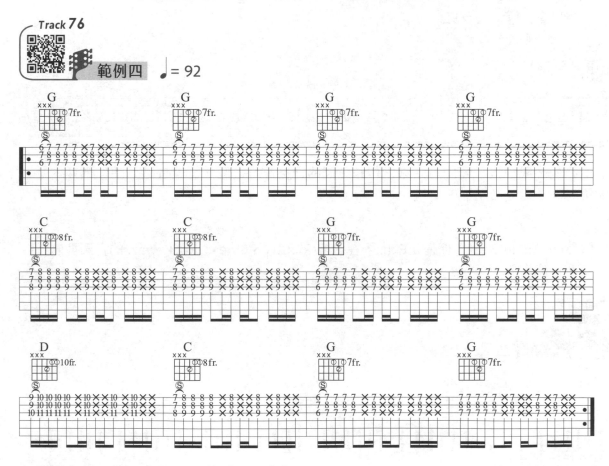

加入滑音的Feeling也是Funk的重要元素之一。

三、以屬七和弦為基本架構所延伸出來的和弦，包括了延伸和弦及變化和弦，用來修飾
　　基本的屬七和弦：

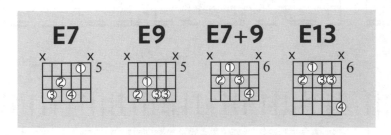

259

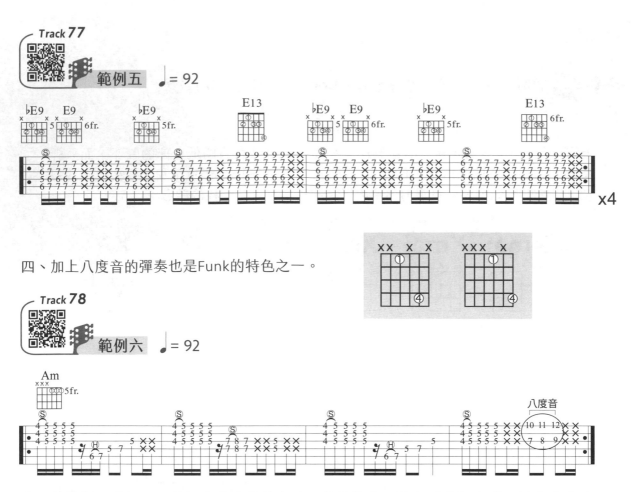

四、加上八度音的彈奏也是Funk的特色之一。

上面的範例，我加入了藍調音階來當作和弦間的連接音，這個「藍調音階」請你參考本書的第58章「藍調音階」。

五、當然Funk的16 Beat不僅僅是Funk，在很多Country、Blues、Rock、Jazz的音樂型態中都可能出現。

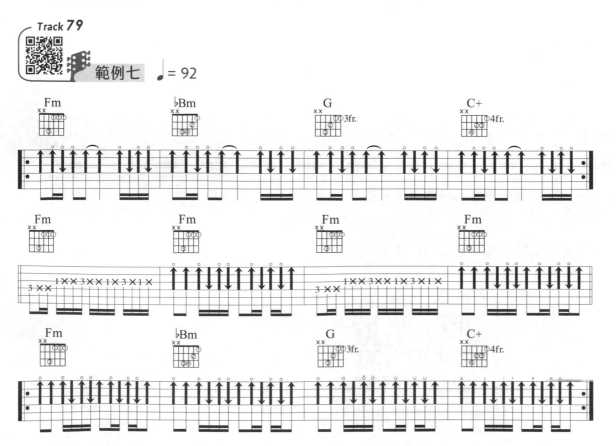

吉他手

▸ 作詞 / 陳綺貞
▸ 作曲 / 陳綺貞
▸ 演唱 / 陳綺貞

Key F　Play F　Rhythm Soul　Tempo 4/4 ♩ = 95

> ♪ 這首曲子有點「倒裝」的感覺，整首歌的調子是F調，但開頭用五級屬和弦C9來開頭，讓你有種半途唱進來的感覺。16 Beat的空心吉他很有Funk的味道，必練刷法之一。
>
> ♪ C9→C7-9→F是典型的和弦解決的方式之一。做法是找出兩個和弦的鄰接音（相鄰的音）。譬如說C9在吉他上彈了「1、3、♭7、2」，F是「4、6、1」，因為3、4之間沒有鄰接音，所以必須解決2到1音即可，那♭2就是他們的鄰接音。找出鄰接音後配上和弦C7-9，可以解決Re音的半終止感覺而很順利的進入F和弦了。

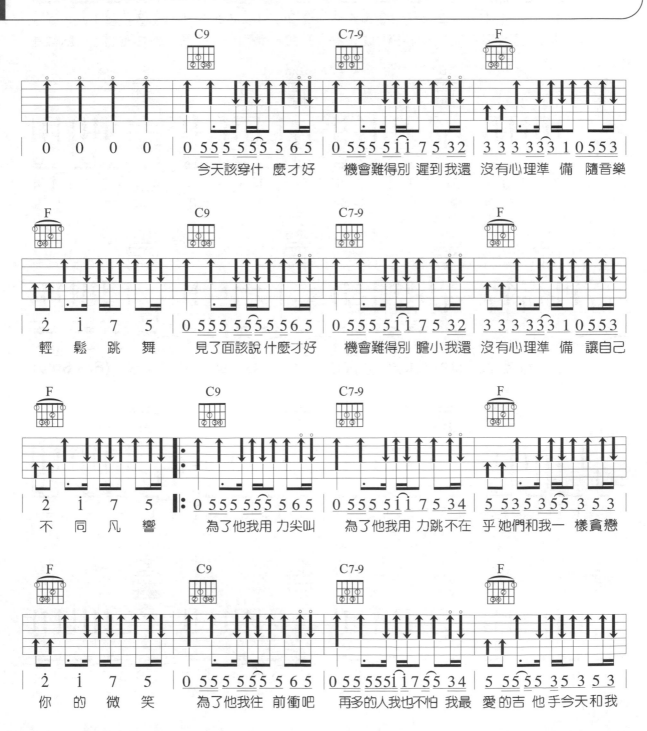

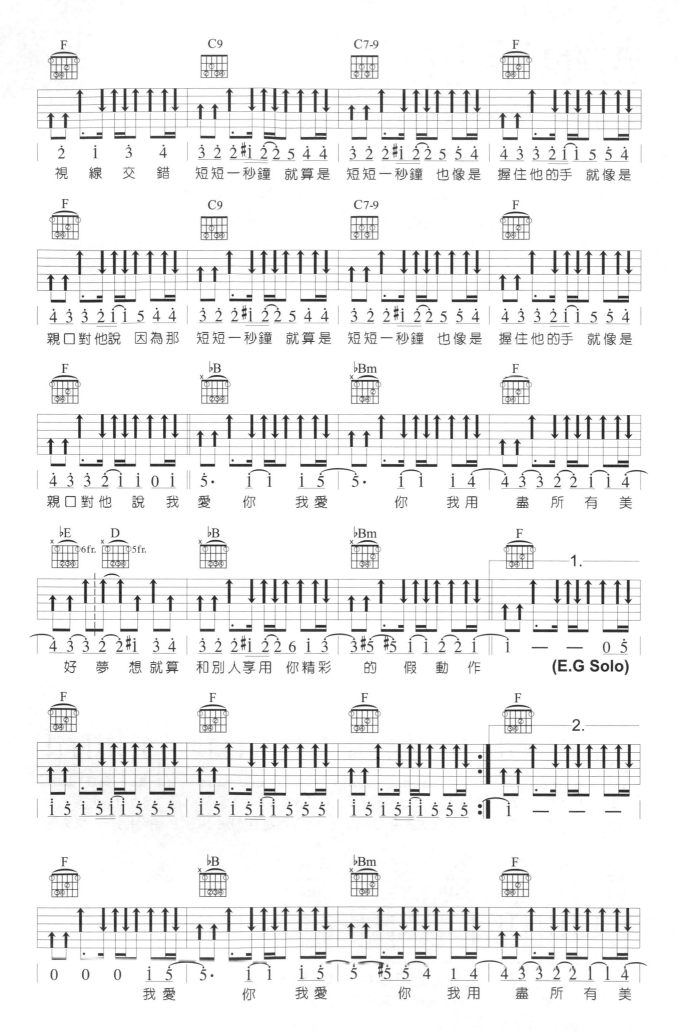

262

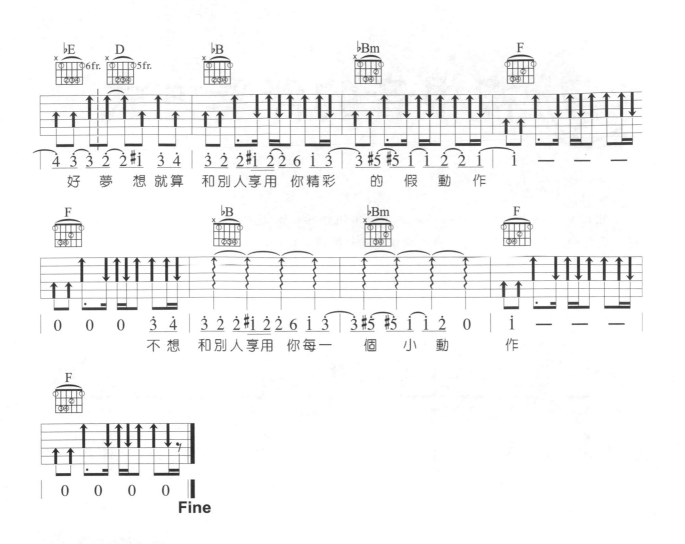

好 夢 想 就算 和別人享用 你精彩 的 假 動 作

不想 和別人享用 你每一 個 小 動 作

Fine

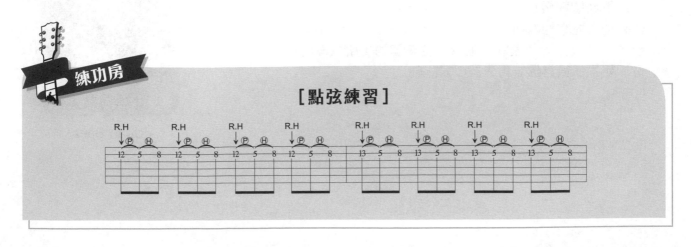

Chapter 42

複根音的伴奏方式

複根音的伴奏方式，有別於三指法的重根音伴奏方式，是使用根音、五音、根音（如下圖）這種複根音的伴奏方式，彈奏起來宛如一把吉他加一把Bass吉他的感覺。

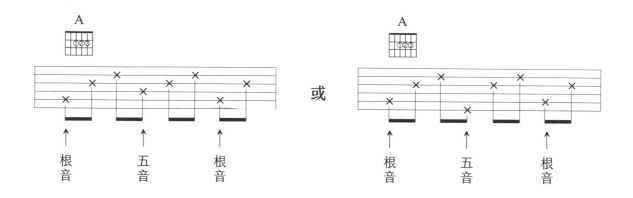

A		A
根音　五音　根音	或	根音　五音　根音

提到複根音的伴奏方式，那便得提提這位號稱是「民謠吉他之父」的Jim Croce（吉姆克勞契），在Jim Croce的作品中，使用大量的複根音伴奏方式，再配上一把吉他做對位演奏，是想練習雙吉他朋友們的必練經典作品，如果你彈膩了流行歌曲，那Jim Croce將是你最好的選擇。

Jim Croce

下面的練習也是經典的名作，Joan Baez（瓊‧拜爾）在1975年得到全美冠軍的歌曲〈Diamond And Rust〉（鑽石與鐵鏽），也是複根音的精彩作品。大家可能少有機會聽過，所以筆者僅列出前奏部份，如果您很喜歡，再去買CD聽囉。

Joan Baez

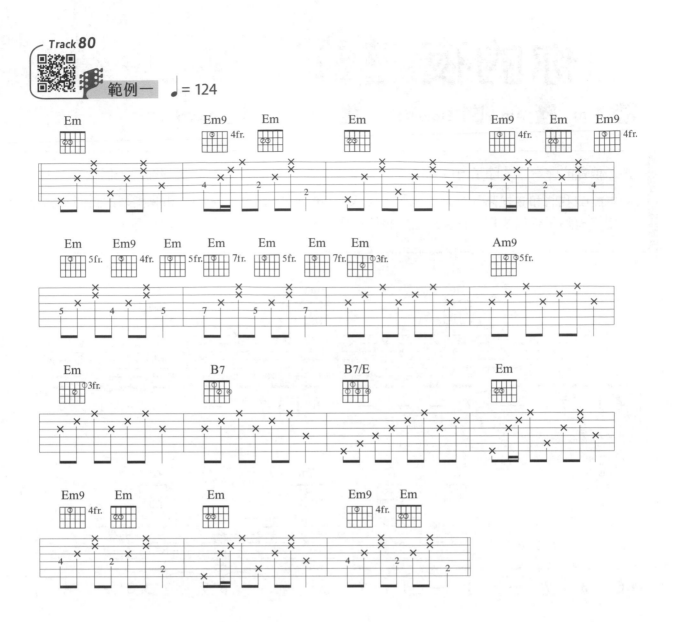

[複根音]

　　複根音的用法可以被廣泛地運用在各類的節奏型態中，例如在Slow Rock的指法 |T12 321 T12 321| 當中，把第二個根音彈在三度或五度根音上；或是用在Slow Soul指法上，就可以彈成類似鋼琴的伴奏，像是 |TT 1 2 3 1 2 1|，第二個T可彈三度或五度音；又如彈奏 Folk Rock節奏 |T↑↓ T↓ ↑↓| 把原來的X（蹦）彈到根音位置，然後把第二個根音彈成五度根音，也會有很好的效果。

想你的夜

▶ 作詞 / 劉曉華
▶ 作曲 / 劉曉華
▶ 演唱 / 信樂團

 Key A♭m Play Am Rhythm Slow Rock Tempo 4/4 ♩ = 93 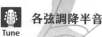 Tune 各弦調降半音

> ♪ 三根音的彈奏方式除了一度三度、一度五度的變化根音外，當然也能彈在同一個根音上。
>
> ♪ 本曲B2我將和弦提高到高把位來彈，這樣伴奏的變化會精采一些，C和弦指型的封閉和弦難度高一點，手指要稍微擴張一些，相信只要持續地練，很快就可以練起來了。

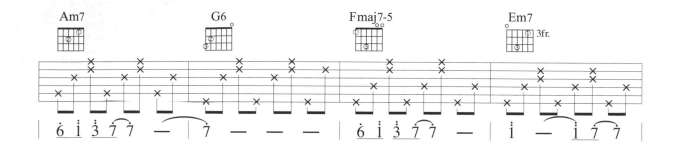

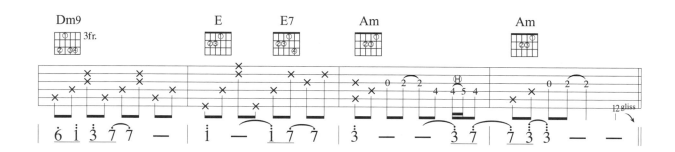

不　　相　　信　　　　我　們　的　愛　　情　　　　像　陣

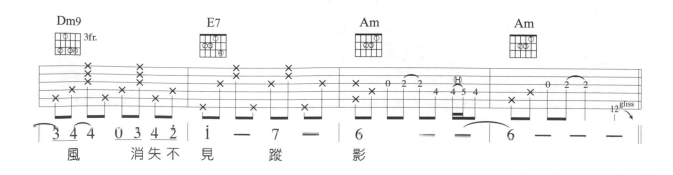

風　　消失不　見　蹤　　影

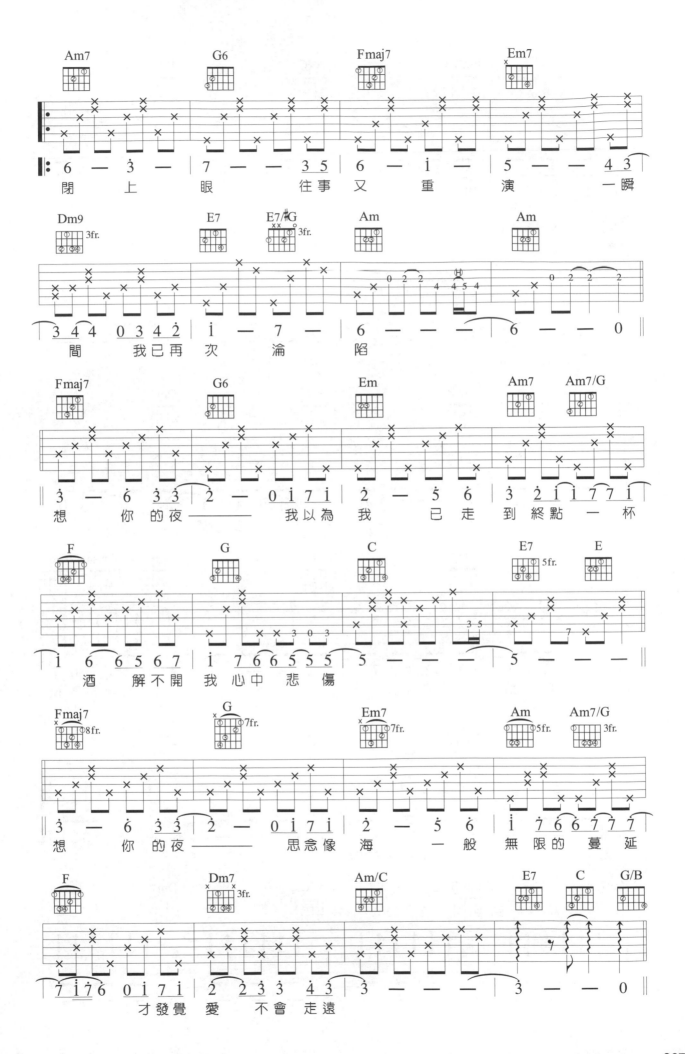

267

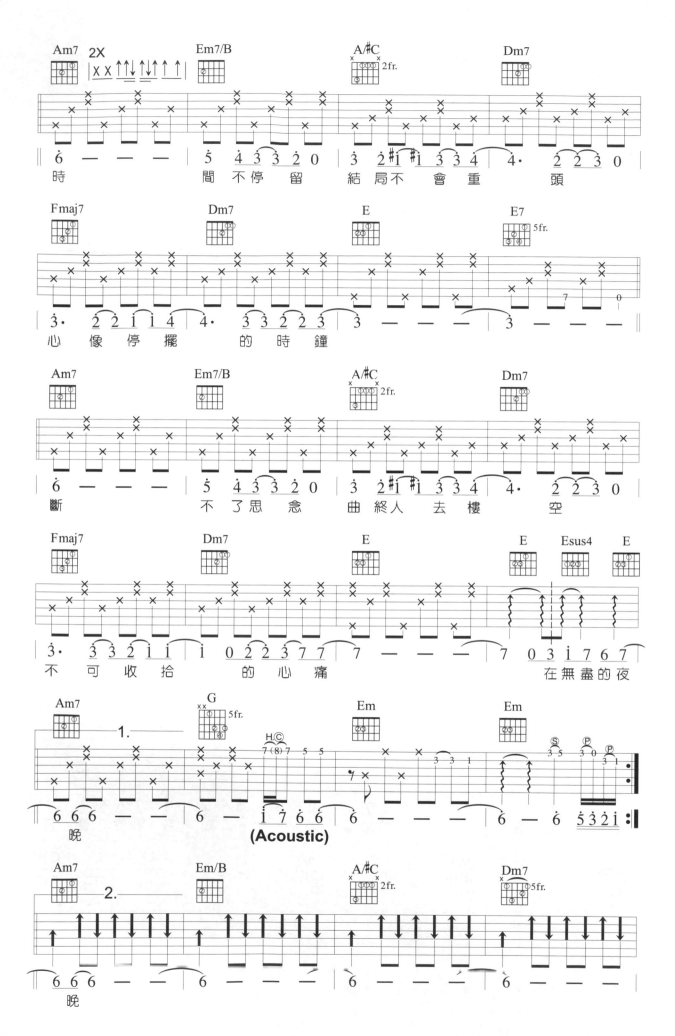

(Acoustic)

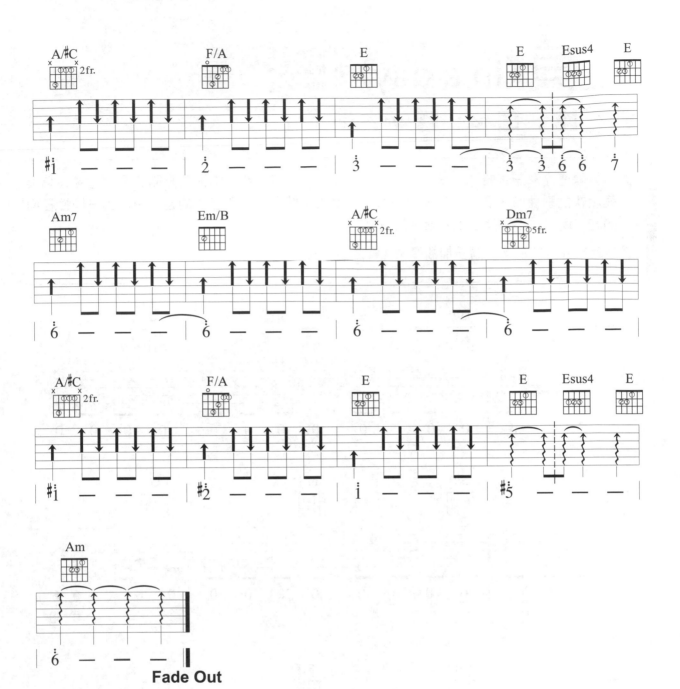

Fade Out

寶貝（in a day）

▸ 作詞 / 張懸
▸ 作曲 / 張懸
▸ 演唱 / 張懸

Key C　Play C　Rhythm Soul　Tempo 4/4 ♩ = 120

♪ 這首歌要注意三根音的彈法，在每一小節第四拍後半拍將手指提前離開和弦，這樣在彈奏速度快的歌曲時，和弦轉換會比較容易。而提前離開和弦所產生的音，由於也是調性裡面的音，所以並不會產生不和諧音的情況。

♪ 這首歌曲輕快活潑，請多加揣摩、注意意境的表達。

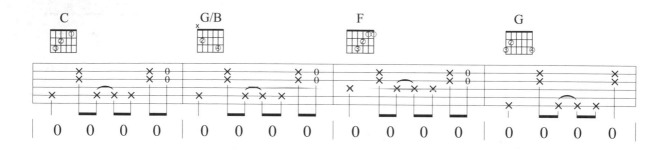

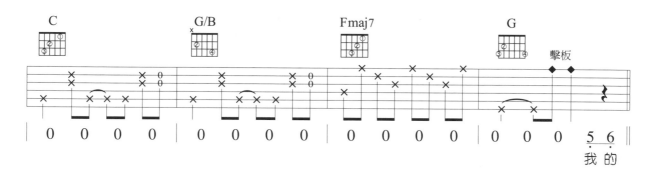

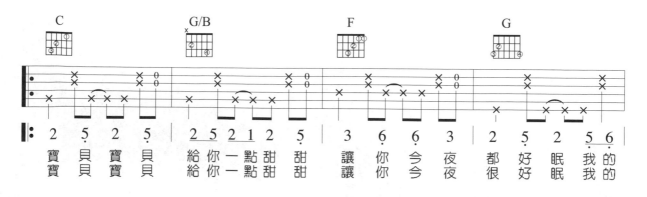

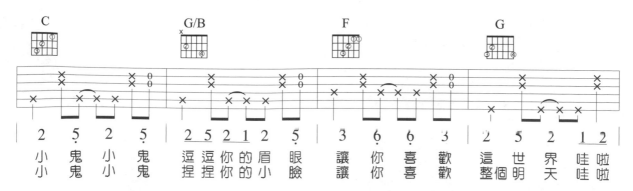

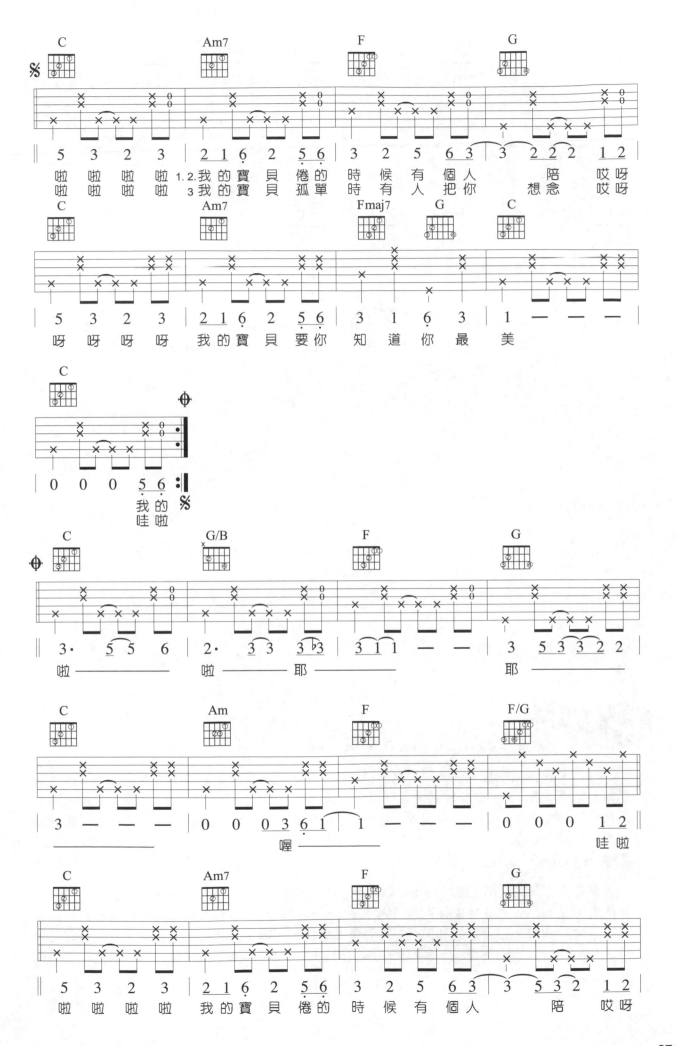

271

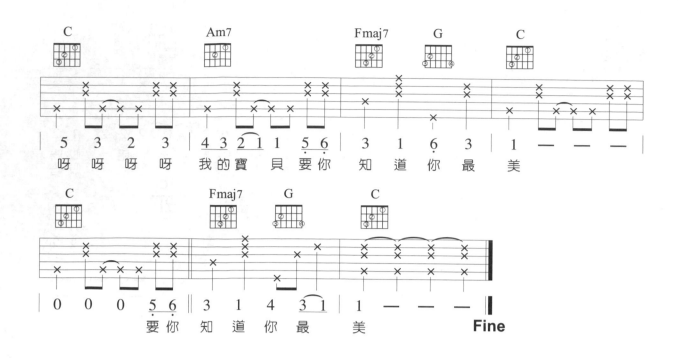

呀 呀 呀 呀 我的寶貝要你 知道你最美

要你知道你最美 **Fine**

 練功房

[什麼是「調」?]

　　「調」在音樂中代表了音樂的風格與屬性,以這種音樂風格屬性所發展出來的音階,我們就稱他為「調子」(Key)。調子可以分為大調(Major)與小調(Minor),大調有奔放、開朗的音樂風格;小調則具憂傷、沈鬱的音樂屬性。90%以上的歌曲我們可以從歌曲的開頭或結尾來判斷歌曲的調,譬如說以C和弦開頭C和弦結尾的歌曲,我們就稱他為C調;以Em和弦開頭Em和弦結尾,我們稱他為E小調。

　　當你可以確定「調」的時候,你更應該了解「調子」的音階分布。C調的音階怎麼彈,G調的音階又如何,這樣才能使你在彈唱歌曲的時候能保持彈與唱都是在同一個調子裡,搭配起來才會有效果。也就是說如果在彈唱時會出現抓不到調子的時候,你就先把歌曲的音階彈一遍,照你所彈的音高來唱,最後再一起搭配和弦練習,持續這樣練習,相信以後一彈和弦你便能很快地抓到音階了。

Chapter 43 節奏感的訓練

　　旋律、節奏與和聲可以說是音樂構成的三大要素，其中，節奏這一環似乎常常被初學者所忽略。筆者曾在許多歌唱比賽的場合中，聽過許多音色非常了得，但卻始終與伴奏的拍子搭不起來的人；也看過有些人吉他彈得非常好，只是速度忽快忽慢，而且自己並沒有發覺到。像這樣一個人獨奏也就罷了，若是與別人合奏時，往往會因為一個人的拍子不穩，而使其他的成員也亂了陣腳，甚至被迫中斷，亂成一團。

　　以下是簡單的拍子練習，請準備節拍器，用腳跟著踩拍子，一拍踩一下。練習時還要一邊唱拍子，譜上寫「1」就唸「噠」，速度不宜太快或太慢，初學者以每分鐘60拍開始練習最為恰當。練習時不要貪快，務求把拍子練穩。不要看這些練習簡單，其實它們都需要經年累月的練習，才能有所成果的。

| 1 1 1 1 | 1 1 1 1 1 1 1 1 | $\overset{3}{11}\overset{3}{1}\overset{3}{111}\overset{3}{1}\overset{3}{111}\overset{3}{1}$ | 1111 1111 1111 1111 |
| 噠 噠 噠 噠 |

　　接下來是混合了休止符的練習，記「1」的地方唸「噠」、記「0」的地方唸「嗯」。等練熟以後，「0」的地方就不必唸出來。

| 1 0 1 0 1 0 1 0 | 1 0 0 1 0 1 1 0 | $0\overset{3}{11}\overset{3}{1}0\overset{3}{1}\overset{3}{11}0\overset{3}{111}$ | $00\overset{3}{1}0\overset{3}{1}0\overset{3}{1}00\overset{3}{111}$ |
| 噠 嗯 噠 嗯 噠 嗯 噠 嗯 |

| 0111 1011 1101 1110 | 0110 1010 1101 1001 | 1010 1100 1000 1 | 1001 0010 0100 1010 |

　　最後是拍子混合練習，大家可以自己任意組合練習，例如：

| 1 1 1 1 1 1 | 1‧1 1 1 $\overset{3}{11}$ 1 1 | 0101 1111 1111 1111 | 01 1 $\overset{3}{10}$ 1 0 1 0 1 1 |

| 1111 $\overset{3}{11}$ 1111 | 1‧1 $\overset{3}{1}$ 0 1 0 1 1 | 111 $\overset{3}{0}$ 1111 1111 11 | 1 111 0 1 0 0 1 1 |

　　遇到像上面比較複雜的練習，我們可以先將每一小節反覆練熟，甚至每一拍反覆練習，等練熟以後再慢慢把它們串聯起來。

273

五度圈

在音階中，調子的排列順序，每個都是相差完全五度的排列方式，此種體系，我們稱之為「五度圈」。

一　以屬音（Dominant）為排列方向：順時針方向

將原來音階中的第五度音變成以此音為主音（第一度音）的新音階。仔細推算此一音階後可發現，舊音階中的第四度音（Sub Dominant；下屬音）必須升半音，方可成為新音階中的第七度音（Leading Tone；導音）故以一個升記號排列。

由圖可知A大調有3個升記號，#4、#1、#5。

二　以下屬音（Sub Dominant）為排列方向：逆時針方向

將原來音階中的第四度音變成以此音為主音（第一度音）的新音階。仔細推算此一音階後可發現，舊音階中的第七度音（Leading Tone；導音）必須降半音，方可成為新音階中的第四度音（Sub dominant；下屬音）故以一個降記號排列。

由圖可知B♭大調有2個降記號，♭7、♭3。

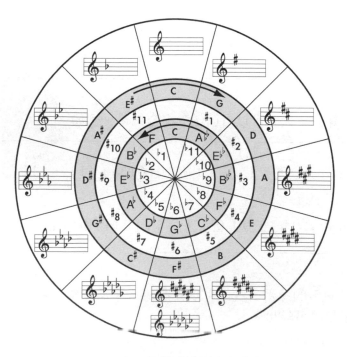

※ 上圖中的數字表該調之變音數

三　口訣記法（Fa、Do、Sol、Re、La、Mi、Si）

調　性	G	D	A	E	B	F	C	
五度圈的口訣記法	4	1	5	2	6	3	7	四度圈的口訣記法
	C♭	G♭	D♭	A♭	E♭	B♭	F	調　性

依口訣音Fa、Do、Sol、Re、La、Mi、Si記憶，箭頭往右表五度圈，在口訣音上加註升記號，如A調有3個變音記號，分別是Fa、Do、Sol；相反的，B♭調便有2個變音記號，分別是Si、Mi。了解嗎？背下口訣音，了解五度音更加如虎添翼。

四　代用性質

如果我們把五度圈上各調之關係小調也加上去，更可做為和弦替代的依據。

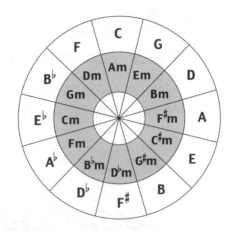

五　五度圈的相關應用

在這個五度圈中，除了可以很快地找出與每個大調相差一個完全五度的調性外，更重要的一點是，在每個大調的變音記號下，比如說D大調有兩個變音記號升Fa、升Do，如果我們把它運用到轉調上，則所有遇到F屬與C屬的和弦均須加註升記號，方可成為D大調的和弦，即C、Dm、Em、F、G、Am、B- →D、Em、F#m、G、A、Bm、C#-。另外值得一提的是，以C大調為基準，順時針方向一直到四個變音記號C、G、D、A、E，以及逆時針方向一直到四個變音記號C、F、B♭、E♭、A♭，都是吉他演奏上重要調性，如此一來可以從五度圈知道有那些調性是常用的。

Key	三和弦之順階和弦（Diatonic）						
C	C	Dm	Em	F	G	Am	B⁻
G	G	Am	Bm	C	D	Em	F#⁻
D	D	Em	F#m	G	A	Bm	C#⁻
A	A	Bm	C#m	D	E	F#m	G#⁻
E	E	F#m	G#m	A	B	C#m	D#⁻

Key	七和弦之順階和弦（Diatonic）						
C	Cmaj7	Dm7	Em7	Fmaj7	G7	Am7	Bm7-5
G	Gmaj7	Am7	Bm7	Cmaj7	D7	Em7	F#m7-5
D	Dmaj7	Em7	F#m7	Gmaj7	A7	Bm7	C#m7-5
A	Amaj7	Bm7	C#m7	Dmaj7	E7	F#m7	G#m7-5
E	Emaj7	F#m7	G#m7	Amaj7	B7	C#m7	D#m7-5

Chapter
45
轉　調

 轉調

　　在歌曲進行中，往往為了讓歌曲能夠明顯的帶入另一種氣氛，通常使用「轉調」來達成此一效果。

二 轉調的方法

【A】近系轉調法（Modulation On Near Key）

　　所轉之調的調號與原調的調號（Key Signature）在五線譜上完全相同，或只相差一個升記號或降記號，稱為「近系轉調」。

　　每一個大調或小調中，均具有 5 個近系調，包括本身的關係調及上、下五級的二個大調與其二個關係小調。

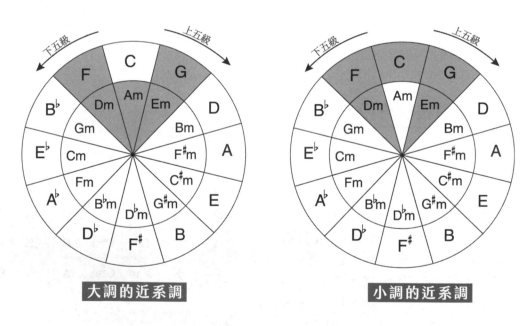

大調的近系調　　　　　　　　　　　　小調的近系調

【B】遠系轉調法（Modulation On Far Key）

　　所轉之調的調號與原調的調號（Key Signature）在五線譜上相差兩個或兩個以上之升記號或降記號，稱之為「遠系轉調」。

　　遠系轉調法，一般來講，先轉至原調之近系調，再找出其近系調之近系調，如此下去一直到要轉的遠系調。不過照這樣轉下去頭都暈了，這只是一種可行的方法，很多時候在遠系轉調上，幾乎只用到了遠系調的近系調來做為轉調上的和弦。

【C】常見的轉調用法

1 · 兩個調性相差全音

當兩個調性相差全音或半音音程時，使用屬和弦、屬七、屬九和弦，這是最常使用也最自然的一種方法，因為在任意一個調子裡的屬和弦是包含了該調的導音（七度音程），這個導音最有導入主和弦的作用，所以自然地可以讓演奏或演唱的人很容易就抓到該調（轉調後）的音程。

請看以下範例：

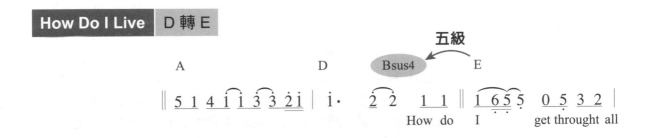

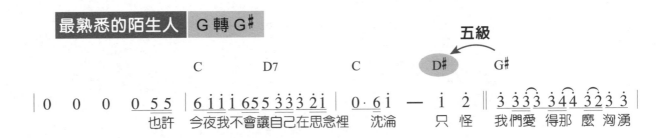

2 · 平行大小調互轉

例如G轉Gm，可以使用Gm轉調的四級和弦Cm來連接，因為這個四級和弦與原調間有較多的共同音，聽起來不會衝突太多，分析以下範例你就清楚了。

請看以下範例：

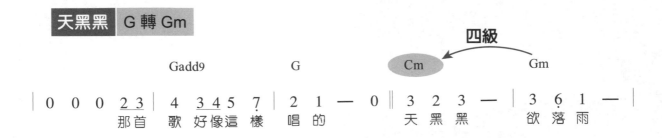

277

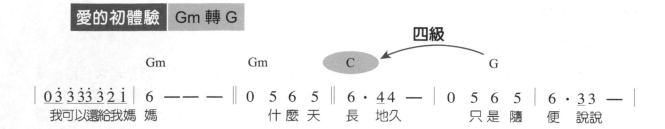

愛的初體驗　Gm 轉 G

四級

|　Gm　|　Gm　|　C　|　G　|

```
| 0 3̲ 3̲3̲ 3̲2̲ 1̲ | 6 ——— ‖ 0 5 6 5 ‖ 6·44̲ — | 0 5 6 5 | 6·33̲ — |
  我可以還給我媽 媽              什麼天  長  地久       只是隨  便  說說
```

3·遠系轉調

很多歌曲處理這類的轉調都是直接轉入要轉的調，不過比較沒什麼根據，有一種遠系轉調更快的方法是，找到待轉調的二級及五級和弦，就這樣直接轉進該調，這種二五一的方式在爵士樂的曲式上也是很重要。還有一種做法是不要回到原調的終止和弦，而是利用五級和弦與待轉調之間的關係，找出它們之間的共同和弦，然後轉到該調。

追光者

▶ 作詞 / 唐恬
▶ 作曲 / 馬敬
▶ 演唱 / 岑寧兒

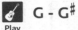 B - C **Key**　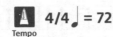 G - G# **Play**　🥁 **Rhythm**　**Slow Soul**　🎼 **Tempo** 4/4 ♩ = 72

> ♪ 這首曲子可以看成主歌G大調轉副歌Em調，雖然關係大小調共用同一組音階，但是你必須了解它們還是不同的調性。
>
> ♪ 反覆後升了半音，Fm調同屬G#調，這個調幾乎沒有開放和弦，全部都是封閉和弦，如果考慮自彈自唱也可以不轉調，不轉調也是一種編曲喔。

如果　說　你是海上的　煙
2x 如果　說　你是夏夜的　螢

火　我是浪花的　泡　沫　某一刻　你的光　照亮了我　如果　說　你是遙遠的　星
火　孩子們為你唱　歌　那麼我　是想要　畫你的手　你看　我　多麼渺小一　個

河　耀眼得讓人想　哭　　　　我是　追逐著你的眼　眸　總在　孤單時　候眺望　夜
我　因為你有夢可　做　　　　也許　你不會為我停　留　那就　讓我站　在你的　背

279

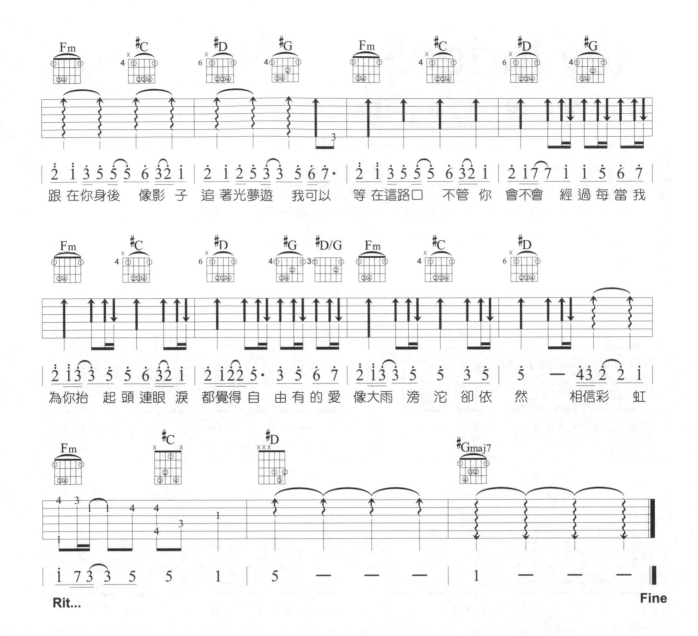

Hey Jude

▸ 作詞 / Paul McCartney、John Lennon
▸ 作曲 / Paul McCartney、John Lennon
▸ 演唱 / The Beatles

Key	Play	Capo	Rhythm	Tempo
A♭	G	1	Soul	4/4 ♩ = 76

♪ 這首歌的原曲是披頭四（The Beatles）—保羅・麥卡尼（Paul McCartney）的經典作品。披頭四在搖滾樂史上的地位，用「前無古人，後無來者」來形容一點也不為過，只可惜「合久必分」這句樂團的名言，竟也發生在他們身上，於1970年正式宣告解散了。

♪ 整首歌幾乎只用到了一級G、四級C、五級D和弦，彈奏簡單、旋律好聽，我想這是創作最難的部份了。

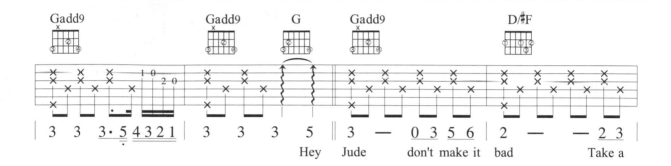

Hey Jude don't make it bad Take a

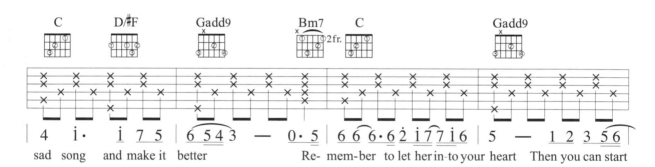

sad song and make it better Re-mem-ber to let her in-to your heart Then you can start

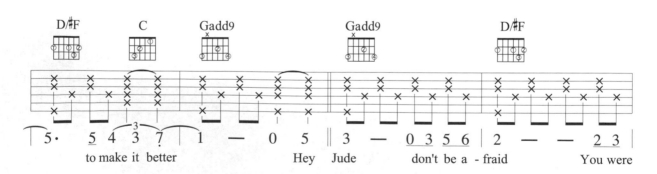

to make it better Hey Jude don't be a-fraid You were

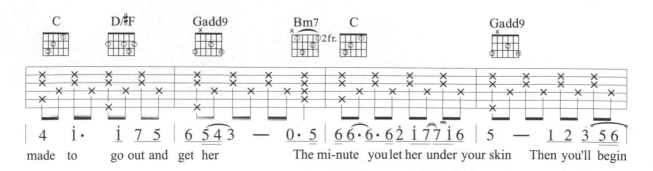

made to go out and get her The mi-nute you let her under your skin Then you'll begin

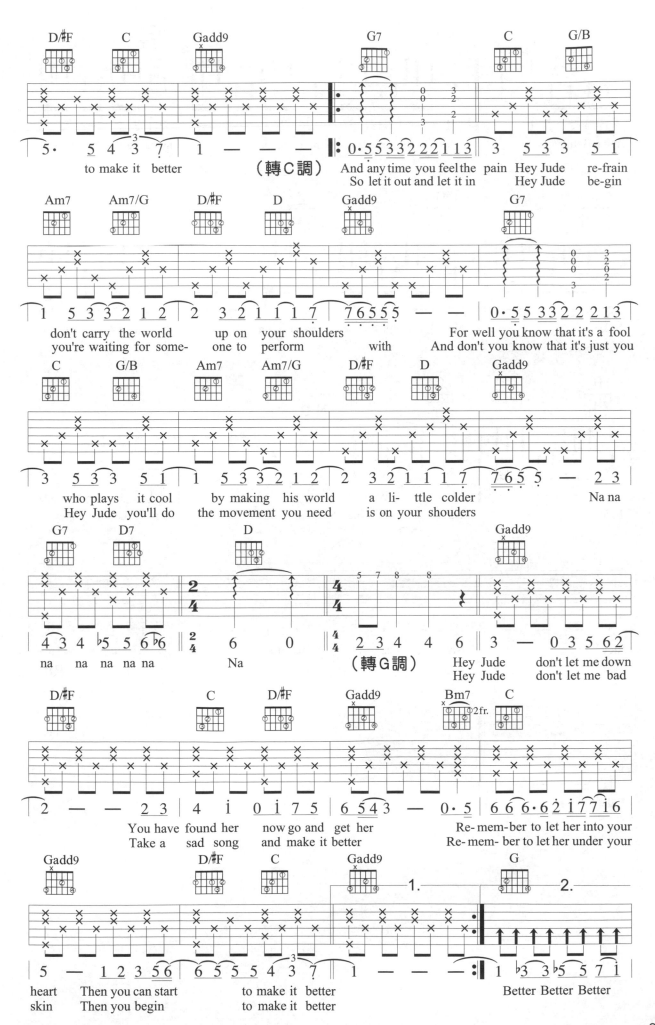

283

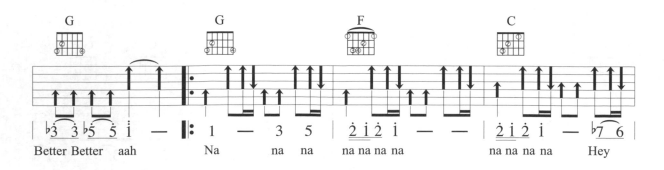

Better Better aah | Na na na na na na na | na na na na Hey

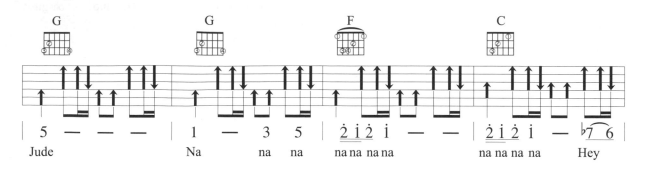

Jude | Na na na na na na na | na na na na Hey

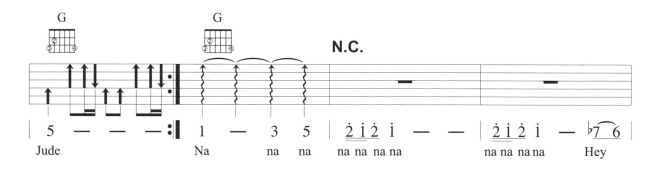

N.C.

Jude | Na na na na na na na | na na na na Hey

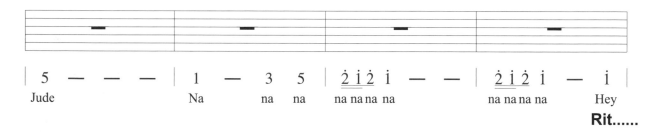

Jude | Na na na na na na na | na na na na Hey

Rit......

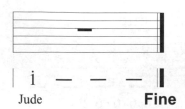

Jude **Fine**

284

Tears In Heaven

▶ 作詞 / Eric Clapton
▶ 作曲 / Eric Clapton
▶ 演唱 / Eric Clapton

Key A - C　　**Play** A – C　　**Tempo** 4/4 ♩ = 78　　Track 82

> ♪ 如果説齊柏林飛船（Led Zeppelin）的〈Stairway To Heaven〉是玩樂團的國歌，那這首〈Tears In Heaven〉絕對是彈木吉他的國歌了。1992年「吉他之神」為了悼念他意外墜樓身亡的兒子，而寫下這首家喻戶曉的歌曲。
>
> ♪ A調轉C調的歌曲，副歌的和弦進行「F#m → C#7/F → C#dim/E → F#m」，手指需要擴張一下才彈得好，這樣彈和聲也會比較飽滿，也能用別的把位彈，但味道可能就不會那麼好了。間奏需用二把吉他來彈，一把彈伴奏，一把彈Solo。彈Eric Clapton的Solo要注意推弦，一定要夠準確才會好聽，加油！

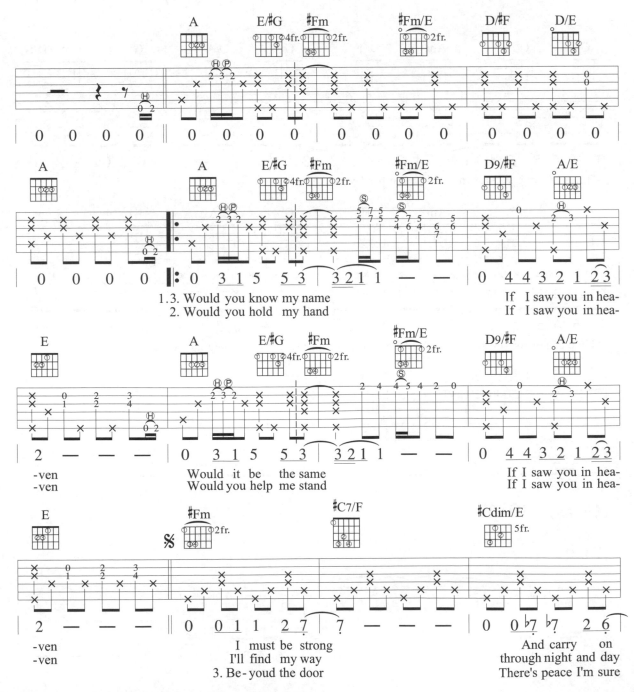

Words by Eric Clapton & Will Jennings. Music by Eric Clapton.

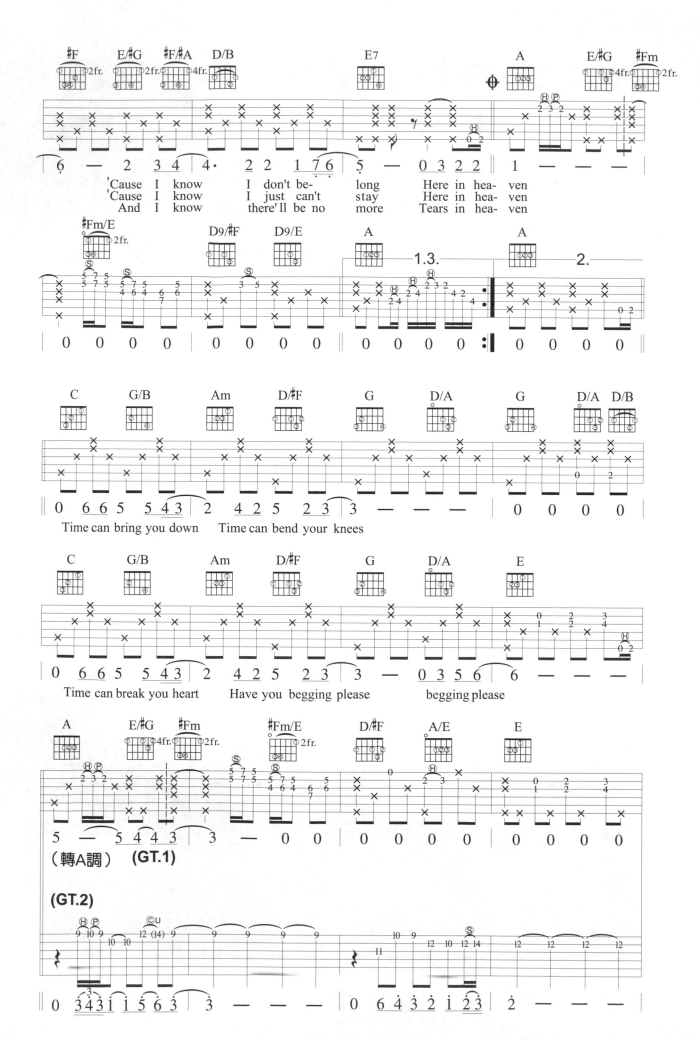

'Cause I know I don't be- long Here in hea- ven
'Cause I know I just can't stay Here in hea- ven
And I know there'll be no more Tears in hea- ven

Time can bring you down Time can bend your knees

Time can break you heart Have you begging please begging please

（轉A調） (GT.1)

(GT.2)

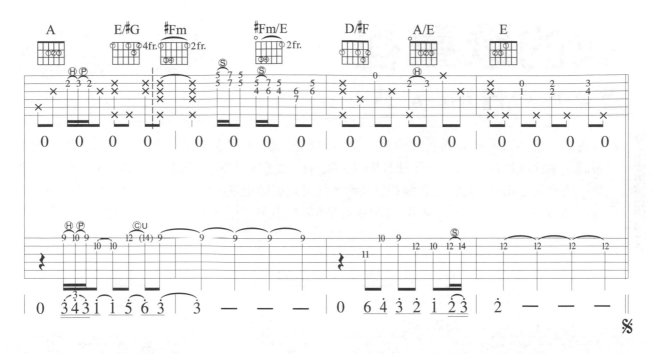

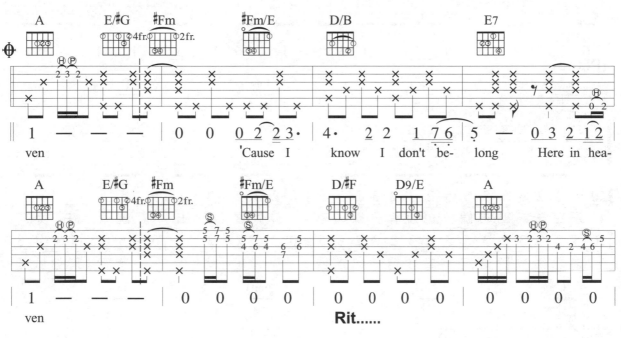

ven 'Cause I know I don't be- long Here in hea-

ven **Rit......**

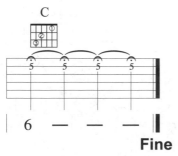

Fine

我的歌聲裡

▸ 作詞 / 曲婉婷
▸ 作曲 / 曲婉婷
▸ 演唱 / 曲婉婷

 Key G♭ - B - A♭　 Play G - C - A　 Tempo 4/4 ♩= 69　 Tune 各弦調降半音

♪ 這首曲子的和弦進行安排得非常好，從G調轉到C調，再轉到A調，巧妙地運用各調間的進系調，來達成轉調的功能。仔細分析G調轉C調，G正好是C的五級和弦，當歌曲回到主和弦時，這時把它當作是C調的五級和弦來看，就可以很順地進入C調。接著再利用C調三級大和弦E，當作轉A調的橋樑，事實上E和弦就是A調的五級，所以通通可以很順地銜接，而不會有衝突感。

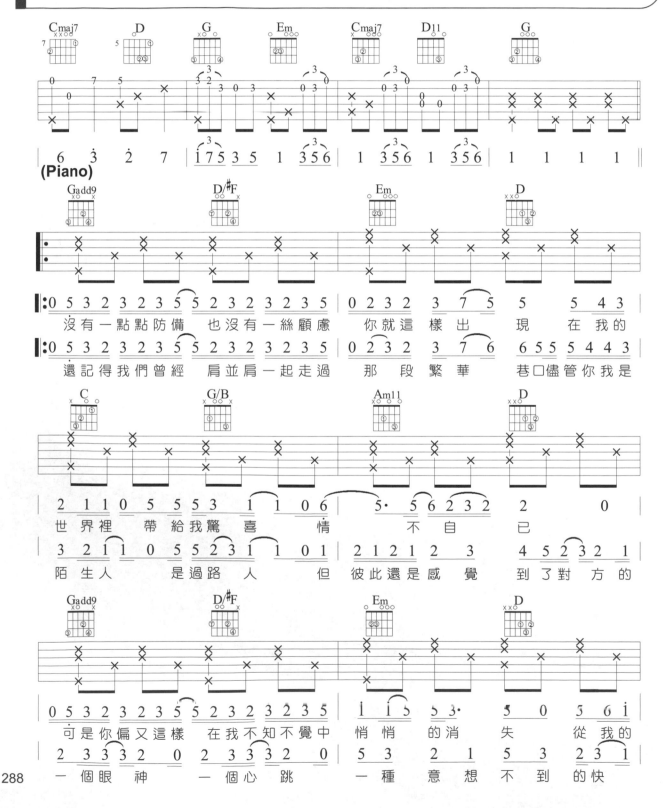

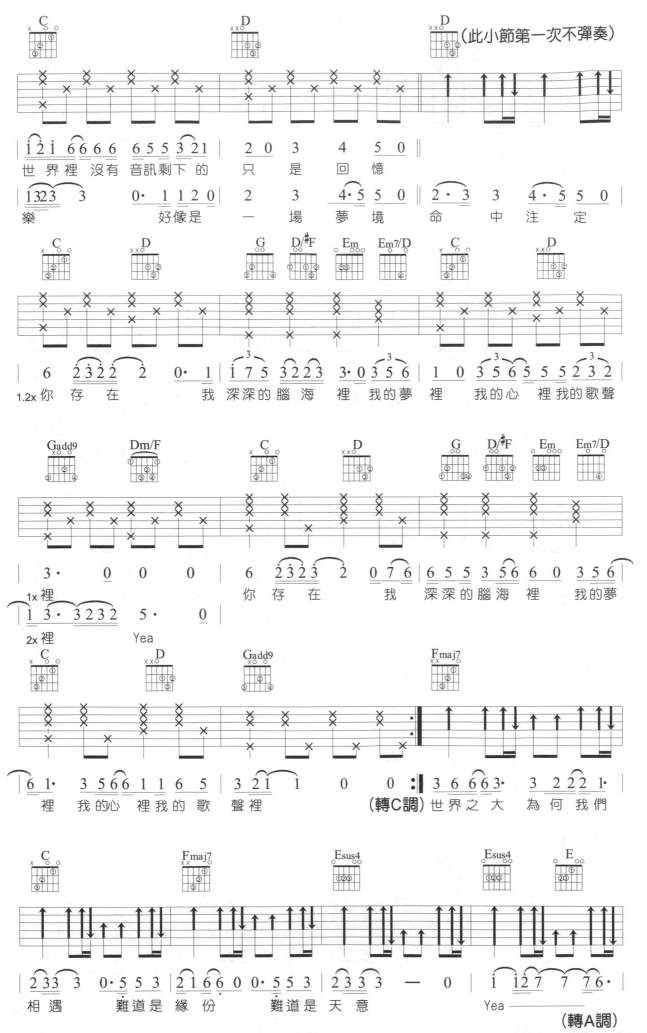

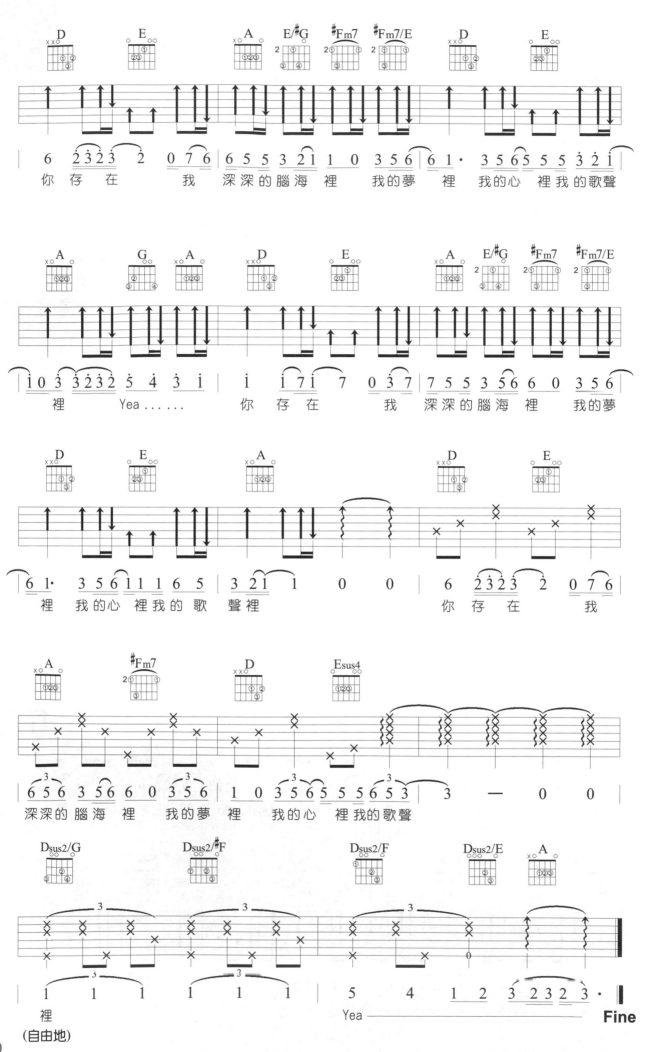

[發展你的Solo Style]

相信練到這裡，想必你應該爬了很多格子，練就了很多音階指型，學會了很多經典的曲子，但是再這樣彈下去，我想你一定會有點茫然，到底還該練些什麼？吉他還有什麼好玩的？還有什麼是我不會的，在這個單元中，我想跟大家來談談，如何發展屬於你自己的Solo Style，也可以說是作為日後即興演奏的一個起頭。

我把一般的Solo進行大概的分成幾個方向來說：

1・動機 把它當成是一個Solo的起頭，這個起頭可以是一個音，也可以是一串音。創造動機有一個很快速的方法，就是找出和弦內的音來當作起頭，以C和弦來說，可以用和弦內音的1、3、5來當作起頭，順著節奏的律動，發展出一個簡單的Pattern（樂句），這就是一個動機。「順著節奏的律動」可能有點抽象，說得白話一點，就是把節奏的切分點分析出來，跟著切分點作音符的長短變化，這樣的開頭就有點感覺了。

2・級進 有了一個動機後，找出動機的音作為起音，按照其音階的進行，可以是上行（12345），也可以是下行（54321），發展出一個連續的音階，就是一種「級進」的做法。這是最好用的方法，要把音階練得滾瓜爛熟，你仔細看很多的搖滾樂手在Solo時，經常動不動就加上一連串的音階速彈，如果手不靈活，那是絕不可能達到這樣的演奏，當兩個動機要互相連結時，最常用的就是這種級進的方式，或是當你沒有任何彈奏想法時，使用級進是很好用的一個方法。

3・跳進 當Solo進行時，做三度以上的跳躍稱為跳進（135或351）。跳進可以讓聽者有不一樣的感受，也是很好用的一種方式。彈奏分解和弦（Arppegio）是最常見的跳進做法，其實可以在小節內一直彈奏這個和弦的組成音，這是最不會跑調離題，最和諧好聽的一種方式。雖然說得容易，但要熟悉各和弦在各個把位上的分散和弦，可要花點時間才能熟悉，這種練習確也是即興演奏很重要的課程之一，在本書的「練功房」就有非常多的分解和弦練習。

4・反覆 連續出現相同音（5444 4333 3222 2121）也是發展Solo的一種做法，像是利用連續的搥勾弦技巧（343434343434……）或是點弦技巧（3613 6136 1361 3613）。很多藍調樂手都非常喜歡這種方式的彈奏，雖然連續反覆的音聽起來枯燥，但藉由彈奏的輕重控制，還是可以達到激昂的效果。

5・模進 模仿前一個Solo的進行方向及節拍，做成新的旋律（1231，2342或是6546，3213）。使用模進是一種很「炫」的做法，也是很多速彈樂手經常使用的招數之一。剛開始你可以先練習四連音的模進組合，再慢慢擴大成五連音、六連音的方式，或是不同的模進組合。如果還記得帕海貝爾的世界名曲〈卡農〉，它正是從頭到尾一直使用「模進」的作曲方式。

6・表情 如果旋律沒有強弱、快慢，那聽者一定會沒有感覺的，所以在發展動機的同時，適時地加上吉他特有的搥音、勾音、滑音、泛音、擊板……等技巧，就可以比較容易帶動聽者的情緒，也會讓你的Solo增添一些顏色，引發一些想像的空間。

7・起承轉合 一個完美的Solo，就像是一部交響樂、一幅畫作，或是跟您寫一篇文章一樣，有時柔美，有時激昂，有時平靜，必須要賦予它想像的空間。所以彈奏時必須特別注意到Solo的「起承轉合」，哪怕是只有8個小節的樂句，你都要有這樣的想法，這樣Solo才會是完美的。

以上幾點方法都是必須經常做的練習，如果你只有一個人的話，可以去找一些自動伴奏的機器或是電腦軟體，把一些好玩有趣的和弦輸入，讓它形成一個新的Style。然後持續反覆練習，發展出你自己的Solo Style，這樣練吉他相對好玩多了。當然有時候音樂只是一種感覺，有些人不需要講究這些，只是練久了你就會發覺，有些人可以彈Solo，但怎麼聽就是不好聽、不耐聽，原因我想就在這裡了，這也是本教材與他類教材最不一樣的地方。以上幾點個人心得，值得大家參考。

在吉他上，弦因振動而發聲時，除全體振幅所發出的基音（Fundamental）外，在每一個自然數等份弦上，也會因振動而發聲，此時，在每一等份弦上所發出的聲音，我們均謂之為泛音（Harmonics）。所以，所有樂器的發聲，都是基礎音與所有不同等份倍率的泛音所組成。

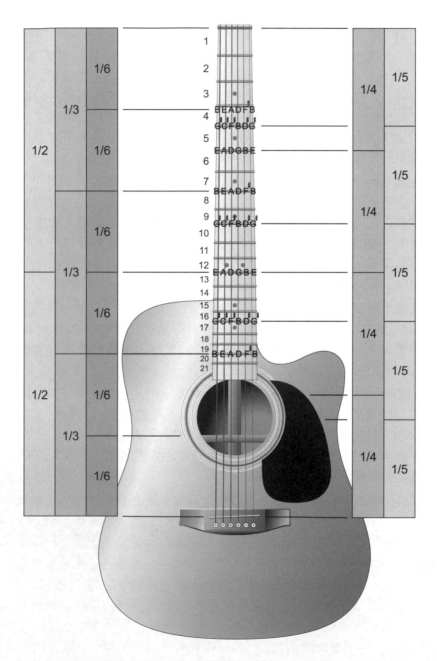

接下來，要請你大致記住幾個升、降半音的位置，包括「F#」、「F# C#」、「F# C# G#」、「F# C# G# D#」，在一個C調的歌曲裡面，所有沒有升、降半音記號的音都是可以使用的音，而在一個G調歌曲裡，就會出現F#的音可用。適時在歌曲中加入泛音，將使你的伴奏更具特色。

泛音又稱鐘音，可分自然泛音與人工泛音。

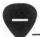 自然泛音（Natural Harmonics）

使用左手手指某些特定弦長的位置上，輕觸在弦之上方，右手彈弦後，左手立即離開此弦，彈奏時須注意，彈弦與離弦為一瞬間動作。

譜上記號：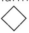

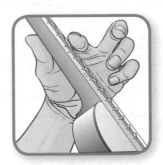

人工泛音（Artificial Harmonics）

此種技巧多為古典吉他上所使用，觸弦及彈弦均以之右手食指、姆指來完成。左手可按住任一琴格，依照泛音原理，可以彈奏與自然鐘音不同之音名。

譜上記號： A.H. ◇

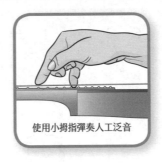

使用小拇指彈奏人工泛音

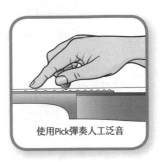

使用Pick彈奏人工泛音

■ 範例一 》 **使用自然泛音彈奏校園鐘聲**

■ 範例二 》 **使用人工泛音彈奏G和弦**

想見你想見你想見你

▸ 作詞／八三夭 阿璞
▸ 作曲／八三夭 阿璞
▸ 演唱／八三夭

Key G♭ | Play G | Tempo 4/4 ♩ = 65 | Tune 各弦調降半音

♪ 這首曲子前奏部分，我特別改成用吉他泛音來表現，請特別注意左手食指按低音，必須持續按住，使用無名指去點泛音位置，這個技巧需要特別練習。

♪ 倍音越高，泛音會越不好點，像第5琴格（四倍頻泛音），這個位置的泛音就相對少用了。

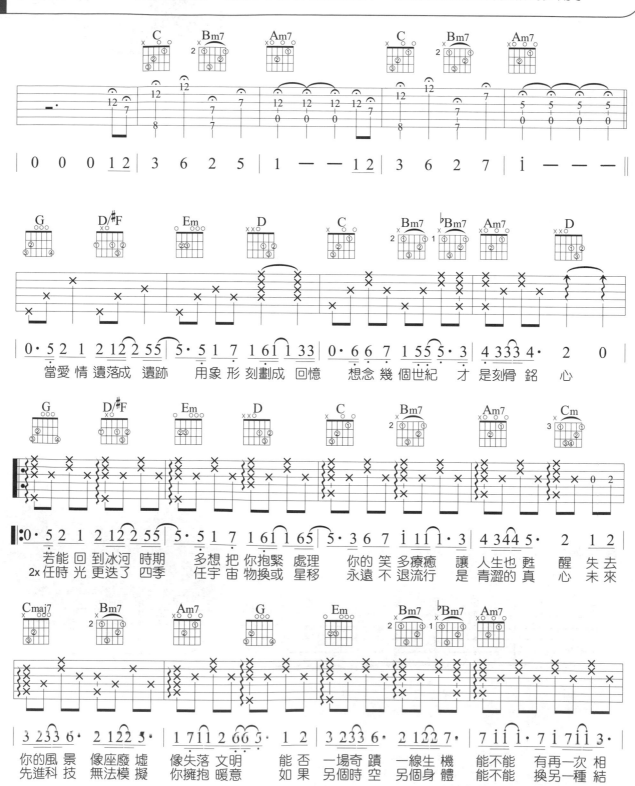

當愛 情 遺落成 遺跡　用象 形 刻劃成 回憶　想念 幾 個世紀　才 是刻骨 銘 心

若能 回 到冰河 時期　多想 把 你抱緊 處理　你的 笑 多療癒　讓 人生也 甦 醒 失 去
2x 任時 光 更迭了 四季　任宇 宙 物換或 星移　永遠 不 退流行　是 青澀的 真 心 未 來

你的 風 景 像座 廢墟　像失 落 文明　能 否 一場奇 蹟　一線生 機　能不能 有再一次 相
先進 科 技 無法 模擬　你擁 抱 暖意　如果 另個時 空　另個身 體　能不能 換另一種 結

294

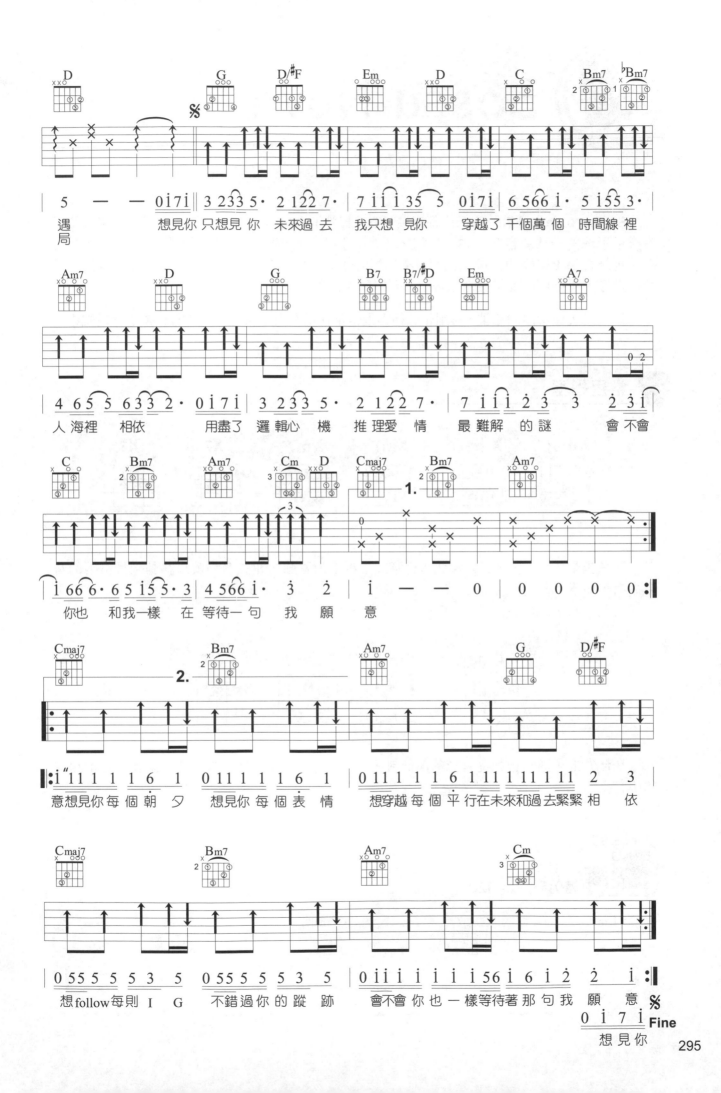

Bossa Nova

Bossa Nova大多數的音樂人都直接叫它「巴沙」（Bossa），是一種融合了爵士樂與拉丁音樂所形成的一種新音樂，也可以稱之為「拉丁爵士」。這種節奏型態使用了大量的切分音型，再結合爵士樂裡的搖擺與巴西音樂熱情的感覺，聽起來非常的舒服，音樂上沒有爵士樂那麼難懂，所以可以説是相當適合爵士入門聽的音樂。

以下是幾種常用的指型，特別是這種指型常常使用在爵士樂 II→V→I 的和弦進行模式中。

一 常用指型

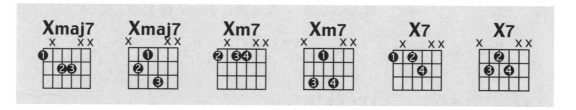

和弦指型中「X」代表此和弦可任意在指板上做移動，和弦名稱就以移動到琴格上的音來命名，如下：

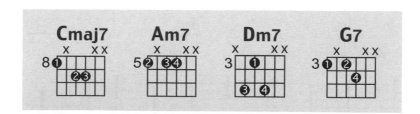

在伴奏上，通常會把高音弦的部份刻意不彈，將手指往中間的聲部靠，就能夠增加和聲的飽和度。

Track 83

範例一　♩ = 120

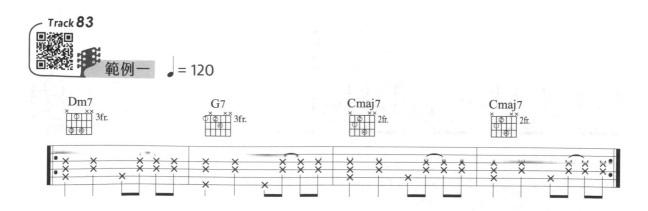

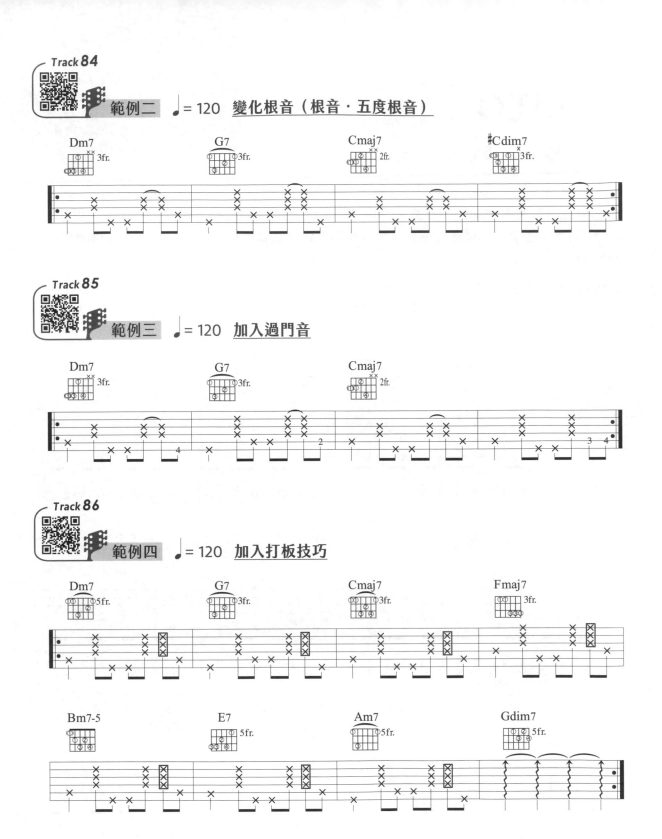

練完了以上的練習，是不是覺得這種彈法帶有一點「搖擺」的感覺？還記得前面章節彈過的一種節奏型態叫「Swing」嗎？二者都是使用根音與五度音的變化來做搖擺的感覺，只不過Bossa的搖擺多半使用8 Beat的感覺，而 Swing 節奏則使用大量的切分音，感覺上是有所不同的，請大家要多加研究研究。

Bossa Nova最近在流行音樂上引領一股熱潮，從Stan Getz與Gilberto夫婦合作的專輯《Getz/Gilberto》蟬聯全美流行音樂排行榜，到最近的巴沙女王「小野麗莎」都是很值得聆聽的Bossa Nova專輯喔！

Mojito

▶ 作詞 / 黃俊郎
▶ 作曲 / 周杰倫
▶ 演唱 / 周杰倫

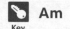 **Key** Am　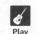 **Play** Am　 **Tempo** 4/4 ♩ = 115

♪ 古巴音樂筆者個人的認知，是介於早期Rumba（倫巴）、Salsa（騷莎）、Bossa（巴莎）、Jazz（爵士）之間的一種音樂型態，所以伴奏與這幾個音樂也極為相似，有興趣再請你們自行涉略。

♪ Bass音多半走和弦內音，不會固定再一個主音上，也有點像在Jazz裡面的「Walking Bass」，也因為要走Bass音，所以一把吉他伴奏起來就顯得手忙腳亂，請你特別練習。

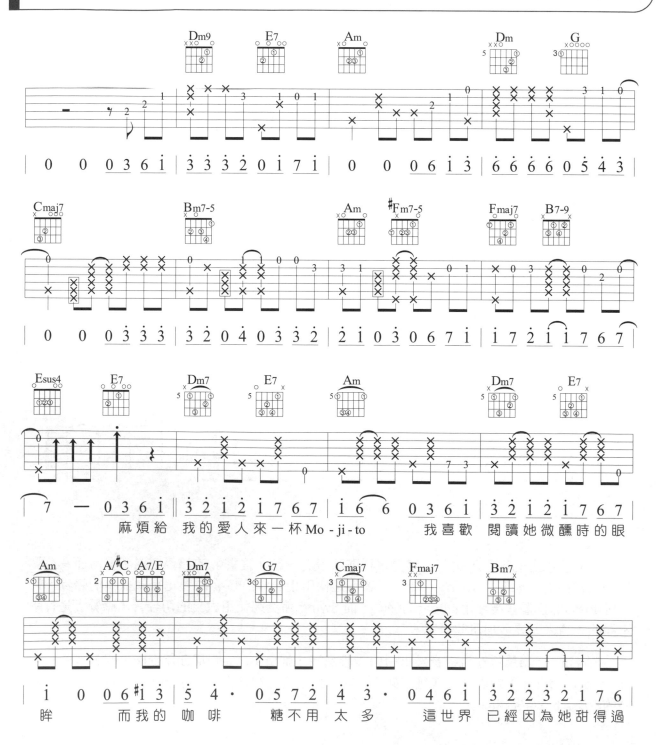

298

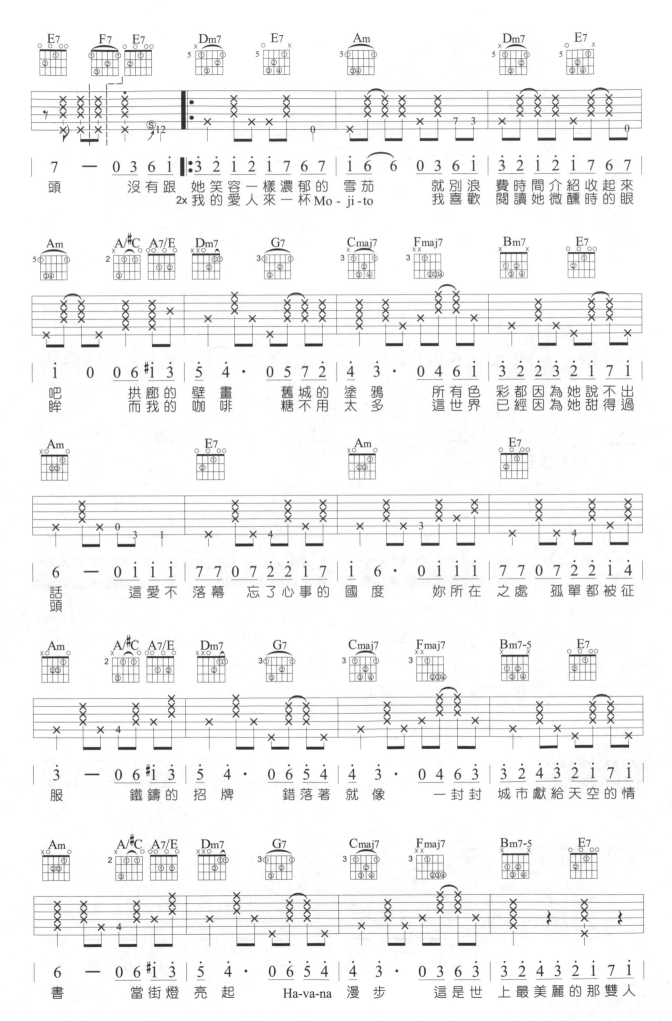

299

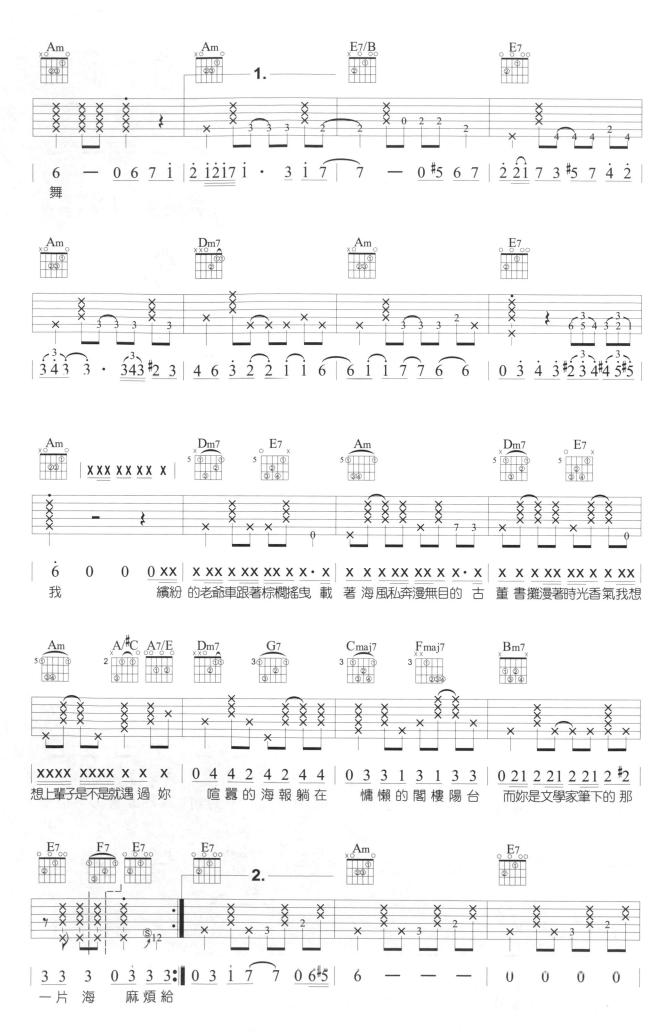

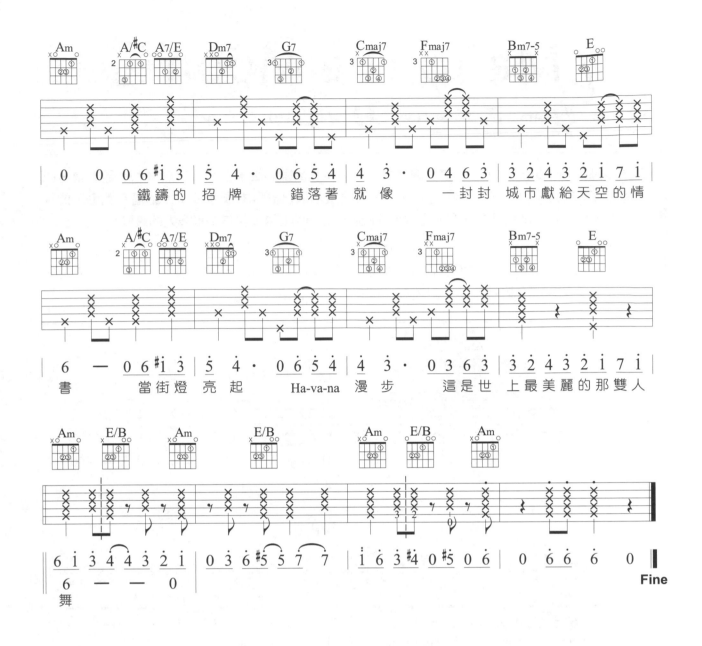

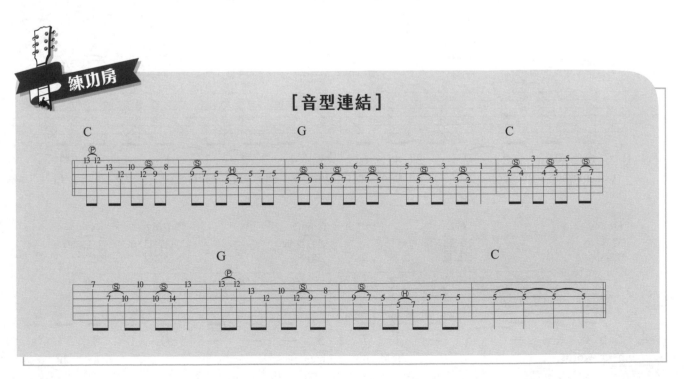

Fly Me To The Moon

▶ 作詞 / Bart Howard
▶ 作曲 / Bart Howard
▶ 演唱 / Bart Howard

Key	Play	Rhythm	Tempo
Am	Am	Bossa Nova	4/4 ♩ = 120

♪ 原曲是Frank Sinatra在1964年的經典之作。這首歌的翻唱版本很多，但無論怎麼翻唱總是脫離不了「Swing」與「Bossa」的曲風，本書的版本取自於日本卡通《新世紀福音戰士》的片尾曲，原曲是Funk的曲風，我將它改編成Bossa Nova的曲風，相信是很多人的最愛。

♪ 為了讓Bass能走得順，請注意和弦的指型。譬如説七和弦是取它的一音、三音、七音，省略了五音，這類的和弦在爵士吉他的指型裡稱之為Guide Tone（模範音），你可以很清楚知道在和弦結構裡，哪些音是可以省略，哪些音不可省略。

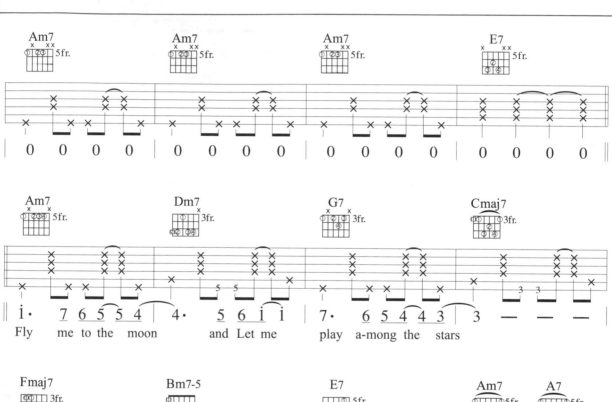

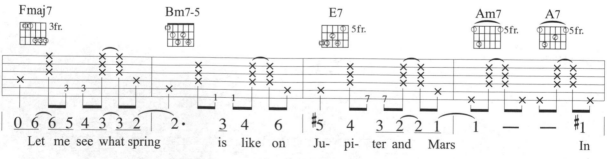

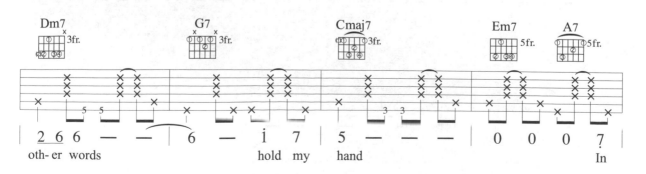

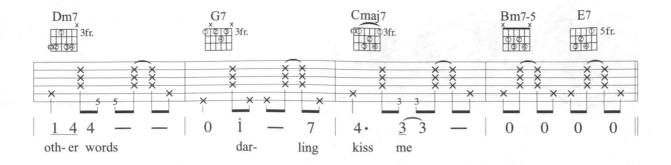

oth- er words dar- ling kiss me

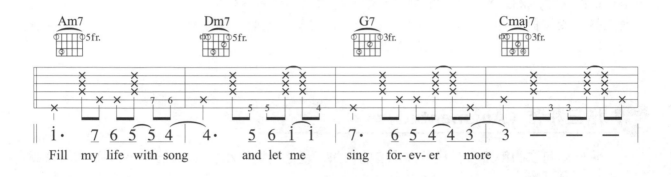

Fill my life with song and let me sing for- ev- er more

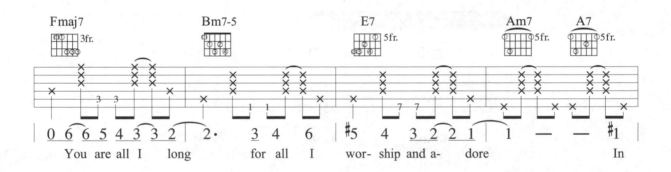

You are all I long for all I wor- ship and a- dore In

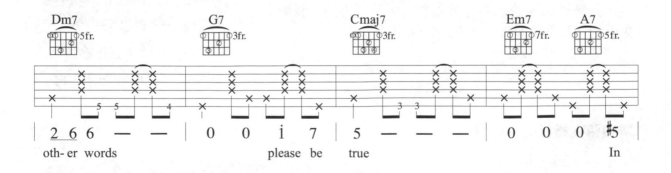

oth- er words please be true In

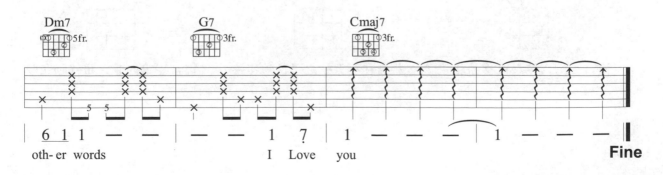

oth- er words I Love you **Fine**

Chapter 48

增減和弦
Augmented & Diminished

　　有些人做菜，總喜歡加油添醋一番，看看能不能有特別的味道出現。我想彈吉他跟做菜是一樣的，傳統的三和弦與七和弦，在歌曲的處理上仍顯得有點不足，所以有些人在會彈吉他之後，便喜歡在和弦上加加減減，為的就是希望讓歌曲多點變化，避免很無聊的情況發生。現在我們就來談談這些加加減減的和弦。

 增三和弦（Augmented）

　　將一個和弦的第五度音程升高半音的做法，稱之為增三和弦（Augmented）。簡寫成「Xaug」或「X+」。

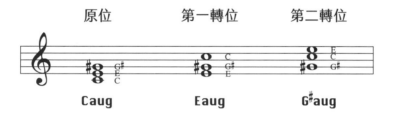

　　上圖中，我們將增和弦做一個轉位的組合，可以發現，以轉位和弦的基礎音做為根音，可以得到三種同音異名的增和弦，即Caug = Eaug = G♯aug。

Caug = Eaug = G♯aug		
C♯aug = Faug = Aaug		
Daug = F♯aug = A♯aug		
D♯aug = Gaug = Baug		

增和弦在指板上的位置

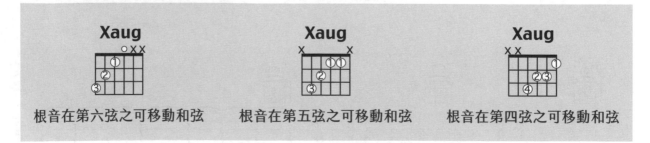

| 根音在第六弦之可移動和弦 | 根音在第五弦之可移動和弦 | 根音在第四弦之可移動和弦 |

使用時機

　　增和弦一般使用在半終止的樂句當中，甚麼是「半終止」？好比說，如果和弦進行是C－Am－F－G－C以C和弦開頭C和弦結尾，我們稱為「完全終止」；那如果還沒回到C和弦前而停留在G和弦上，那我們就叫它「半終止」。好！在G和弦上你就可以加上Gaug和弦，讓它有吊在半空中的感覺就對了。

二 減三和弦（Diminished）

　　在每個三和弦上加入該和弦之第七級音後，我們可通稱它們為七和弦，舉凡在流行音樂、藍調音樂上都廣泛地被使用。如果我們在一個八度的音程中，將它平均分割成四組小三度的音程，即這四個音的組合，在樂理上，我們稱之為減七和弦（Diminished Seventh Chords），簡寫成「Xdim7」或「X°」。

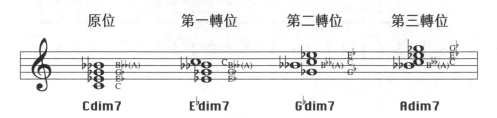

在吉他指板中，一個小三度音程相當於三個琴格的長度，所以，任何一個減和弦的指型都能夠在紙板上面上下的移，也就是說，每個指型在指板上均可得到四種同音異名的減和弦。

| Cdim = E♭aug = G♭aug = Adim |
| C#dim = Eaug = Gaug = G♭dim |
| Ddim = Faug = A♭aug = Bdim |

減和弦在指板上的位置

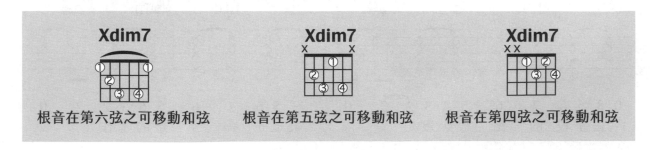

使用時機

　　減和弦最常出現在任意的二個和弦之間，用來做為連接二個和弦之間的橋樑，好比說和弦進行是D－G－A－Gm，你可以加入一些減和弦，讓它的進行變成D－F#dim－G－B♭dim－A－Gm，就漂亮多了。這是最常用的方式，以下一個和弦為參考依據，加入比它少一個半音的減七和弦，流行歌裡比比皆是，太多這種用法了。

魚仔

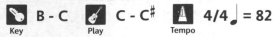

▶ 作詞 / 盧廣仲
▶ 作曲 / 盧廣仲
▶ 演唱 / 盧廣仲

Key	Play	Tempo	4/4 ♩= 82	Tune
B - C	C - C#			各弦調降半音

♪ Fmaj7和弦如果需要較低的根音，可以用大拇指去扣住第六弦的根音位置。

♪ 反覆之後的轉調也是此曲的難度，必須用大封閉和弦的彈法。

♪ Xm7-5俗稱半減和弦，比減和弦的七級音降一個半音，經常用來代用五級和弦（Bm7-5代 G7）或是做為連接二個和弦的橋樑，讓和聲進行更為流暢。

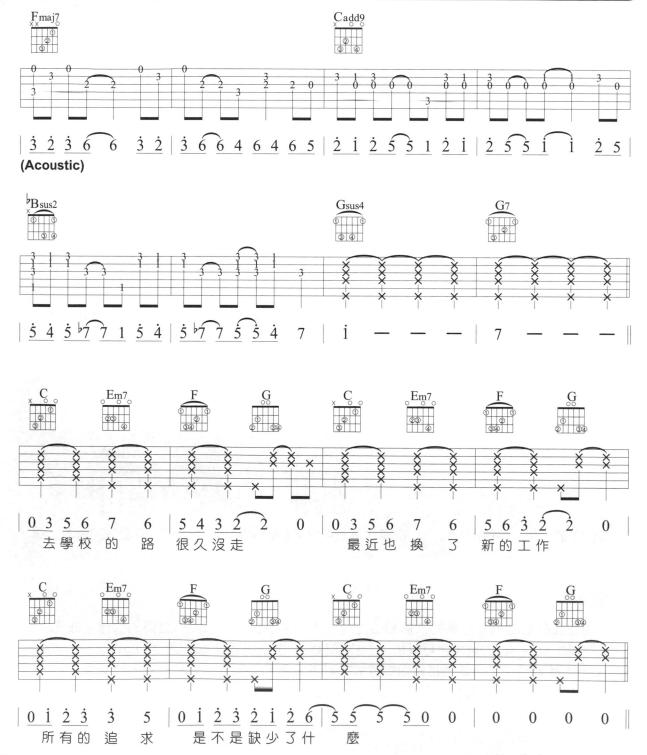

(Acoustic)

去學校的路 很久沒走　　最近也換了 新的工作

所有的追求 是不是缺少了什麼

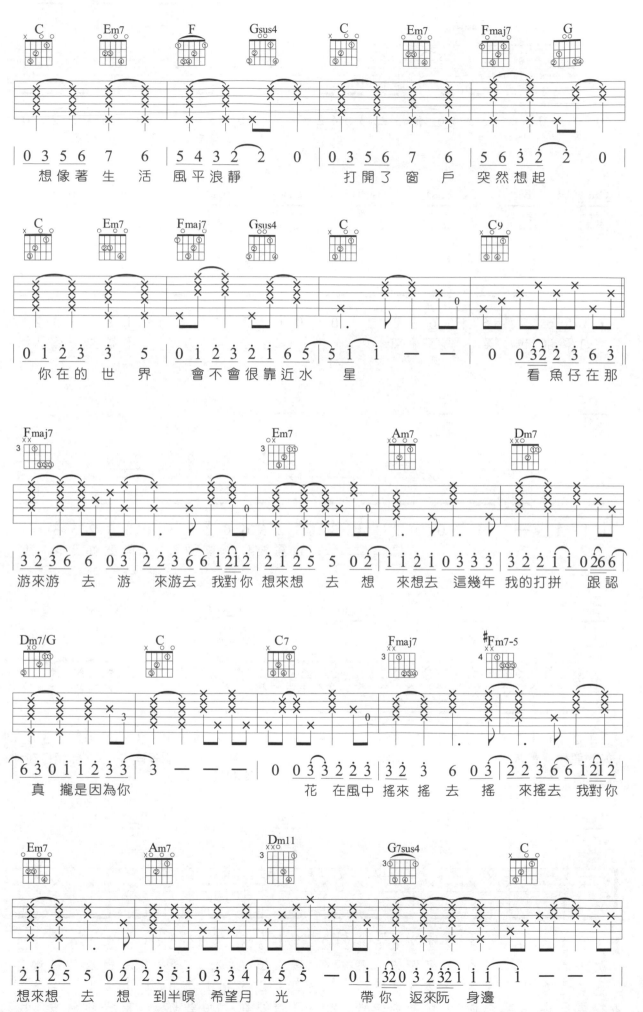

想像著生活 風平浪靜　打開了窗戶 突然想起

你在的世界　會不會很靠近水 星　　　　看魚仔在那

游來游 去 游 來游去 我對你想來想 去 想 來想去 這幾年 我的打拼 跟認

真 攏是因為你　　　　花 在風中搖來搖 去 搖 來搖去 我對你

想來想 去 想 到半暝 希望月 光　　帶你 返來阮 身邊

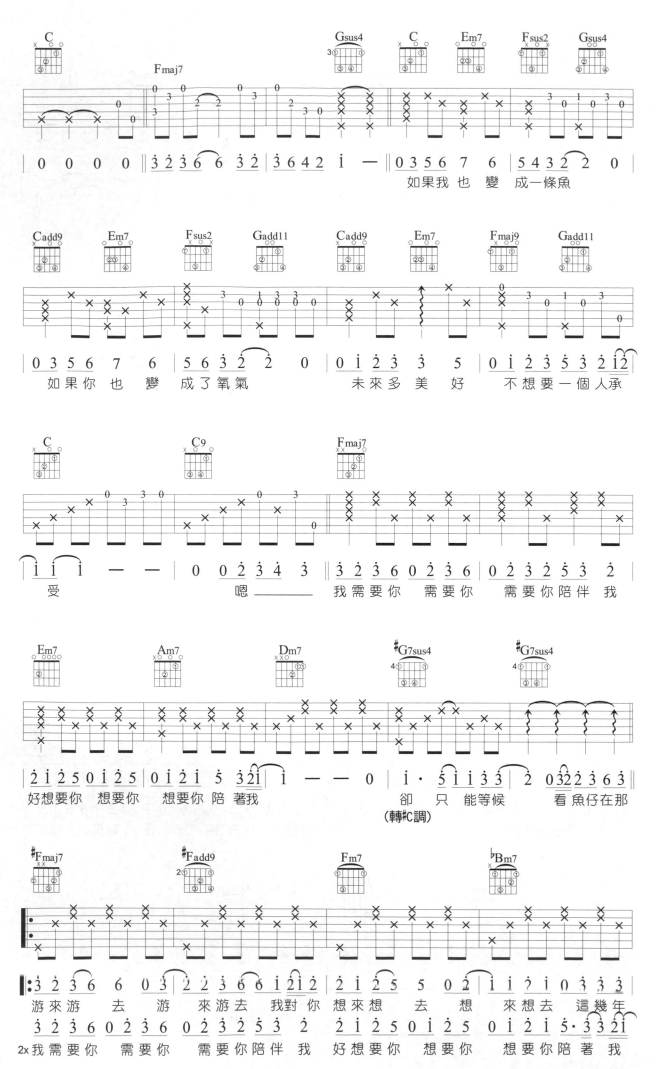

如果我也變 成一條魚

如果你也變 成了氧氣　　未來多美 好　不想要一個人承

受　　　　　嗯 ——————　我需要你 需要你　需要你陪伴我

好想要你 想要你　想要你陪著我　　　卻只 能等候　看魚仔在那
(轉#C調)

游來游 去 游 來游去 我對你 想來想 去 想 來想去 這幾年
2x 我需要你 需要你 需要你陪伴我 好想要你 想要你 想要你陪著我

308

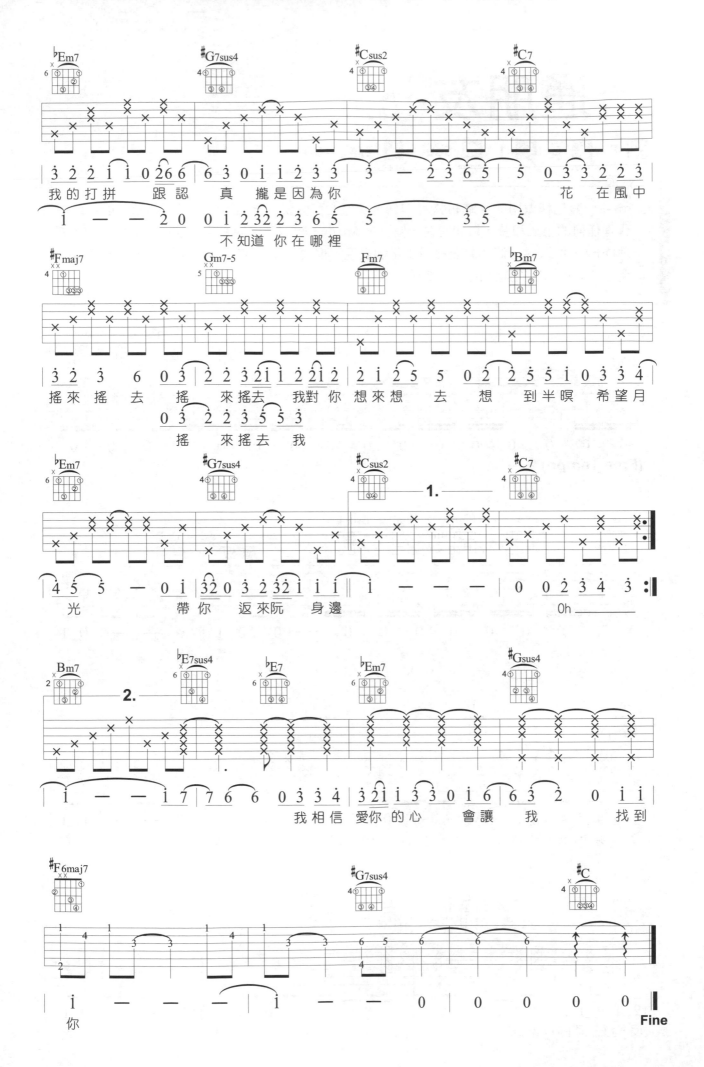

309

普通朋友

▶ 作詞 / 陶喆、娃娃
▶ 作曲 / 陶喆
▶ 演唱 / 陶喆

 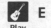

Key	Play	Capo	Rhythm	Tempo
F	E	1	Soul	4/4 ♩ = 90

♪ m7-5一般也稱做叫「半減和弦」，其5音比減七和弦要少一個半音。半減和弦一般可以用來代理任何的小七和弦，譬如說在一個C → Am7 → Dm7 →G的和弦進行中，使用Dm7-5來代理Dm7，可以讓這個和聲更趨爵士化的表現，但要注意Dm7這小節有沒有用到五度音，避免跟-5音程相衝突產生的不和諧感。

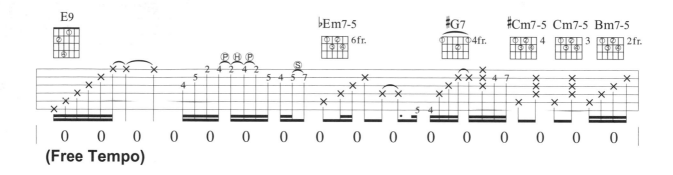

(Free Tempo)

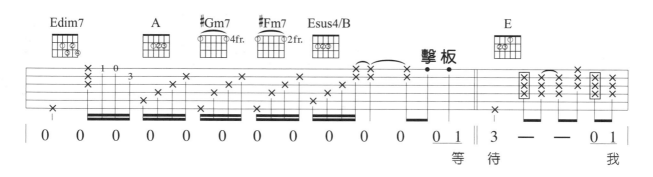

等 待 我

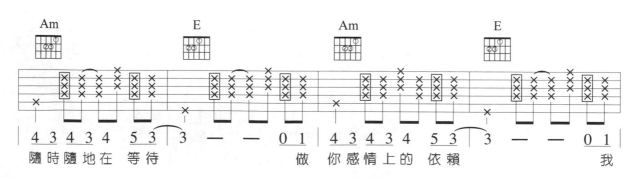

隨時隨地在 等待　　做 你感情上的 依賴　　　　　我

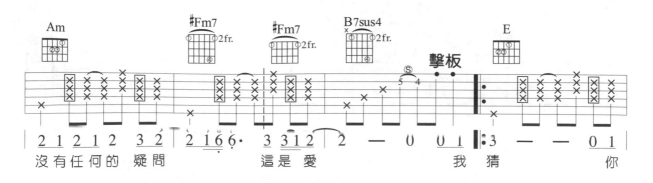

沒有任何的 疑問　　這是愛　　我 猜　　　　你

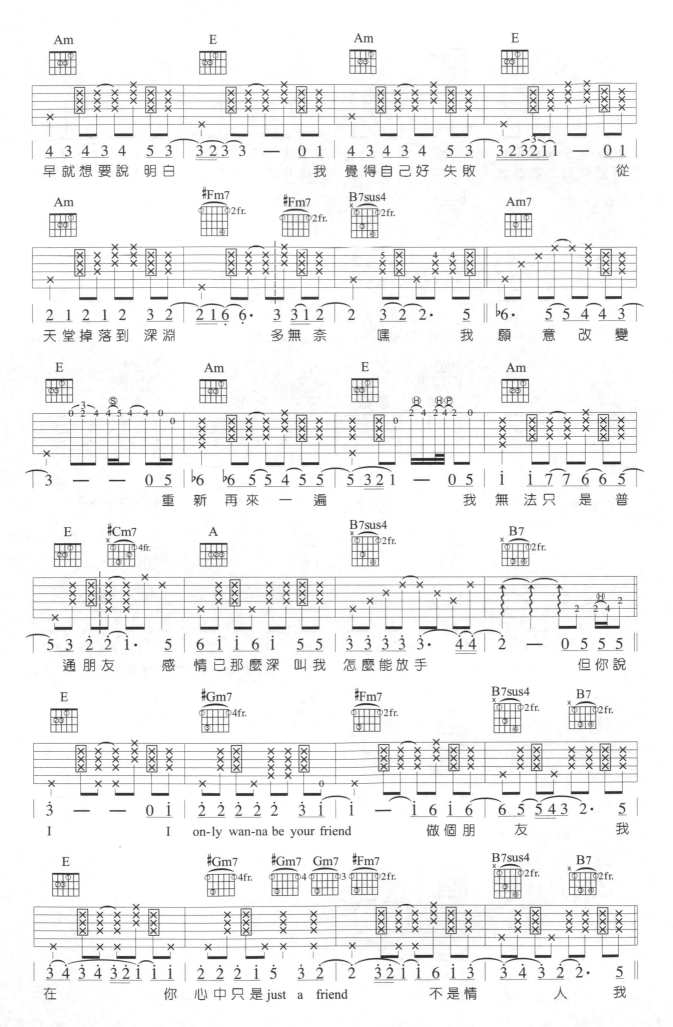

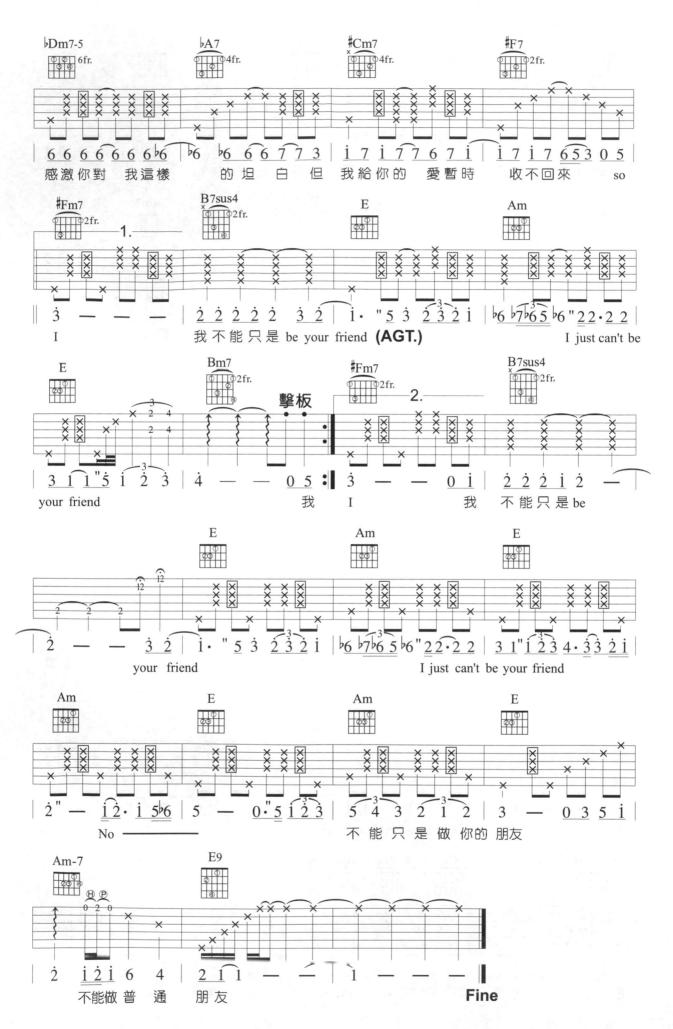

太聰明

▶ 作詞 / 陳綺貞
▶ 作曲 / 陳綺貞
▶ 演唱 / 陳綺貞

 E Key　 E Play　 E Rhythm　 Slow Soul　4/4 ♩= 132 Tempo

♪ 這是將Cliche Line放在中音聲部的典型做法，前面幾首歌的做法都是將Bass Line做下行的動音線，本曲則是使用上行音的做法，請注意比較「E、E⁺、E6、E7」的動音變化。

♪ 單吉他的伴奏最怕聲音太單薄，所以用E調來編曲可以讓低音持續充滿整個樂句（一級E和弦有空弦音、四級A和弦也有空弦音），聽起來就不會空，而且利用空弦的持續根音，可以讓編曲跳脫和弦的範疇，請參考本曲間奏的做法。

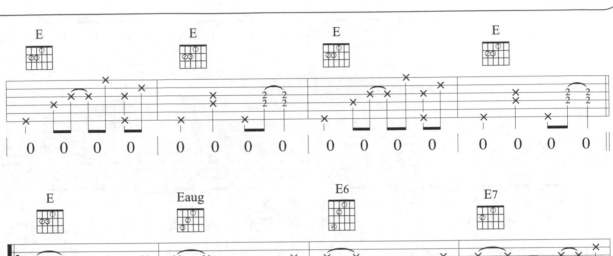

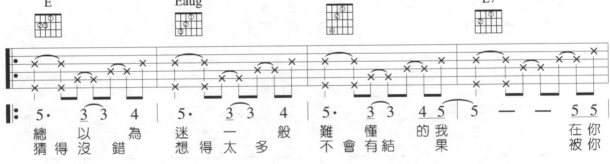

總以為　迷一般　難懂的我　　　在你
猜得沒錯　想得太多　不會有結果　　被你

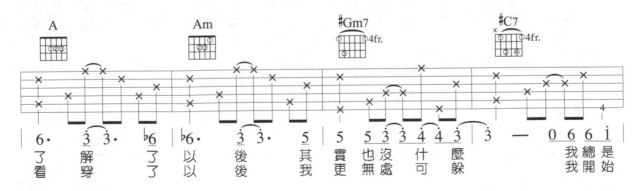

了　解　了　以後　其實也沒什麼　　我總是
看穿了　以後　我更無處可躲　　我開始

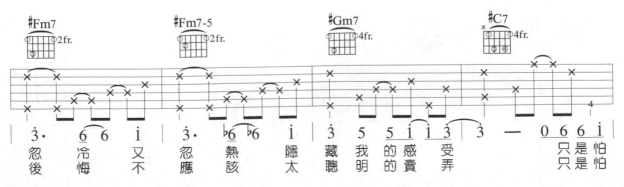

忍　冷　又　忍熱　隱藏我的感受　　只是怕
後悔不　忍應該太聰明的賣弄　　只是怕

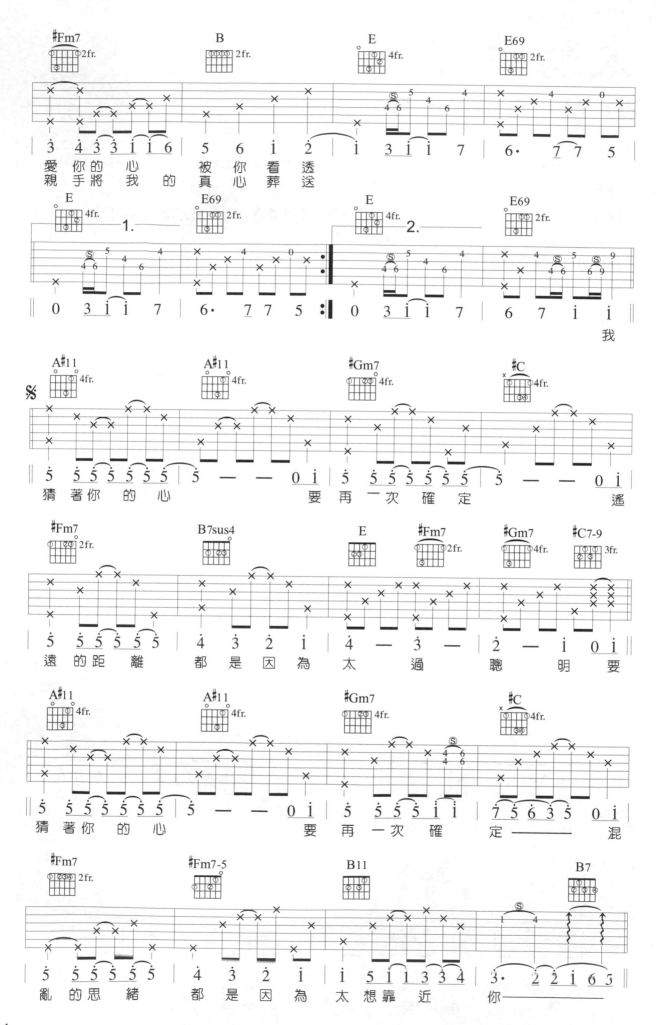

314

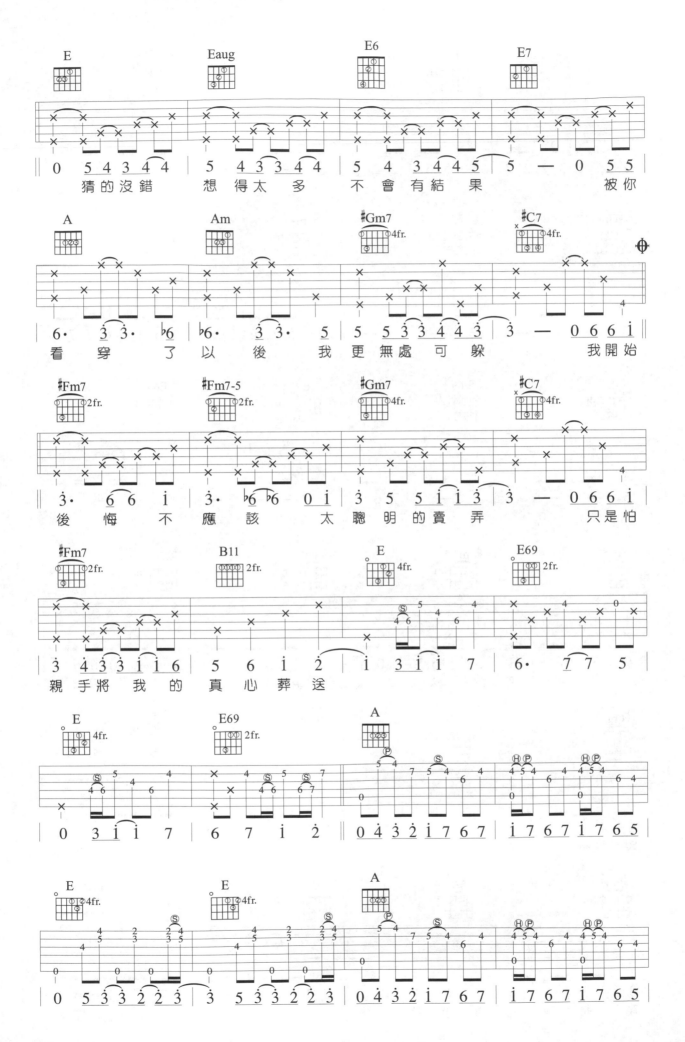

猜的沒錯　想得太多　不會有結果　　被你
看穿　了以後　我更無處可躲　　我開始
後悔　不應該　太聰明的賣弄　　只是怕
親手將我的真心葬送

315

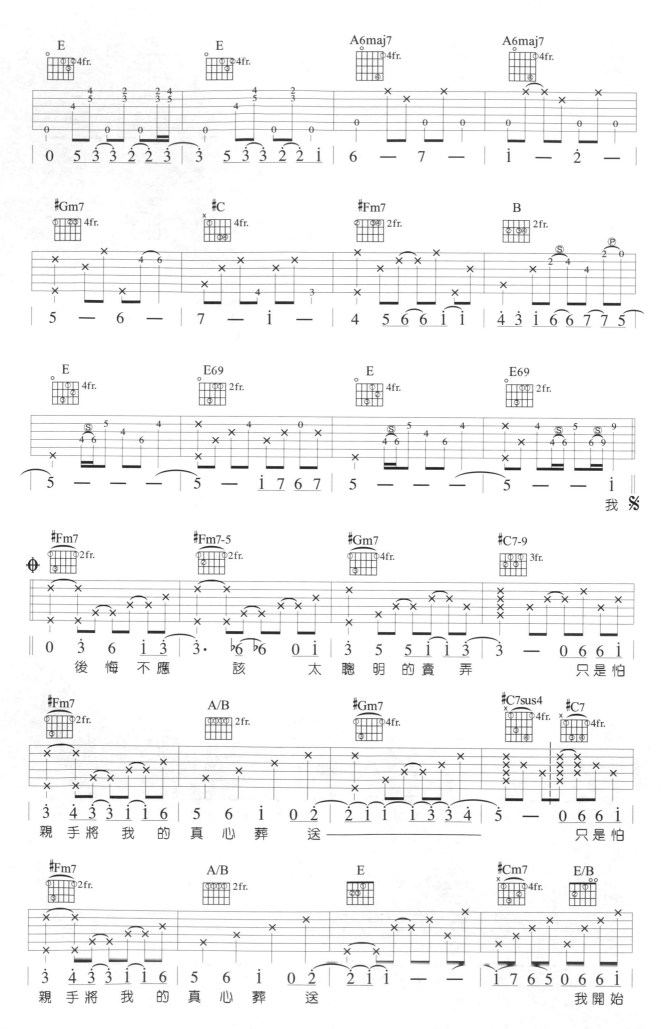

後悔不應該 太聰明的賣弄 只是怕

親手將我的真心葬送 只是怕

親手將我的真心葬送 我開始

316

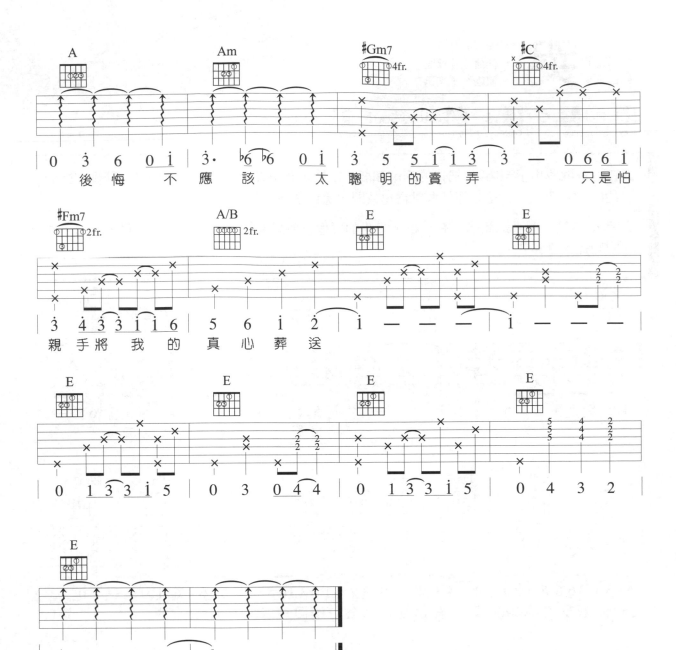

想哭

▶ 作詞 / 林夕
▶ 作曲 / 徐偉賢
▶ 演唱 / 陳奕迅

Key	Play	Capo	Rhythm	Tempo
F	C	5	Slow Soul	4/4 ♩ = 60

♪ 在這首歌我用了一個第3把位的Dm7和弦，主要是想讓聲部保持飽滿的感覺，其實你彈開放的Dm7也可以，只是聲部就會跳得比較開，除此之外沒有別的原因。

♪ F#m7-5是一個半減和弦，有一種半終止的感覺，所以要靠下一個和弦來「解決」它，才能順利進入主和弦。

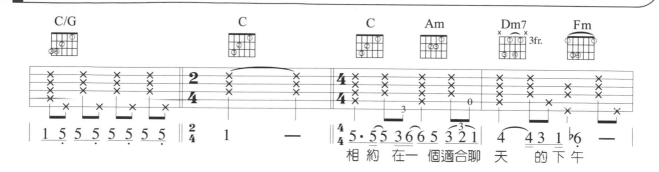

相約 在一個適合聊 天 的下午

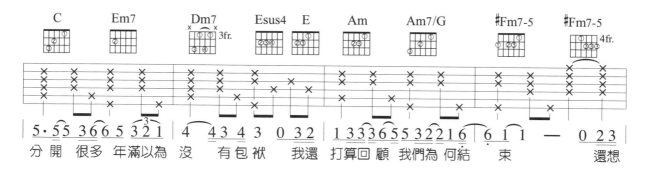

分開 很多 年滿以為 沒 有包袱 我還 打算回顧 我們為何結 束 還想

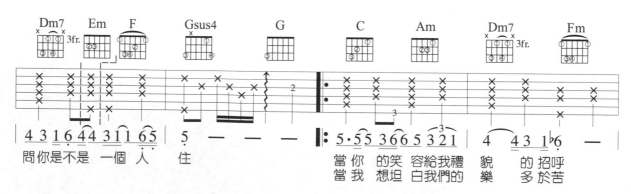

問你是不是 一個人 住
當你 的笑 容給我禮 貌 的招呼
當我 想坦 白我們的 樂 多於苦

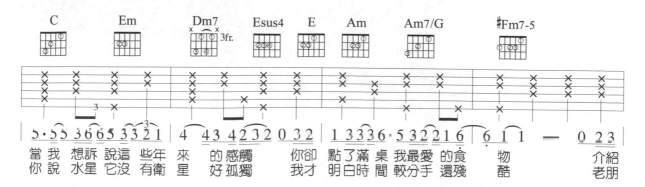

當我 想訴 說這 些年 來 的感觸 你卻 點了滿 桌我最愛 的食 物 介紹
你說 水星 它沒 有衛 星 好孤獨 我才 明白時 間較分手 還殘 酷 老朋

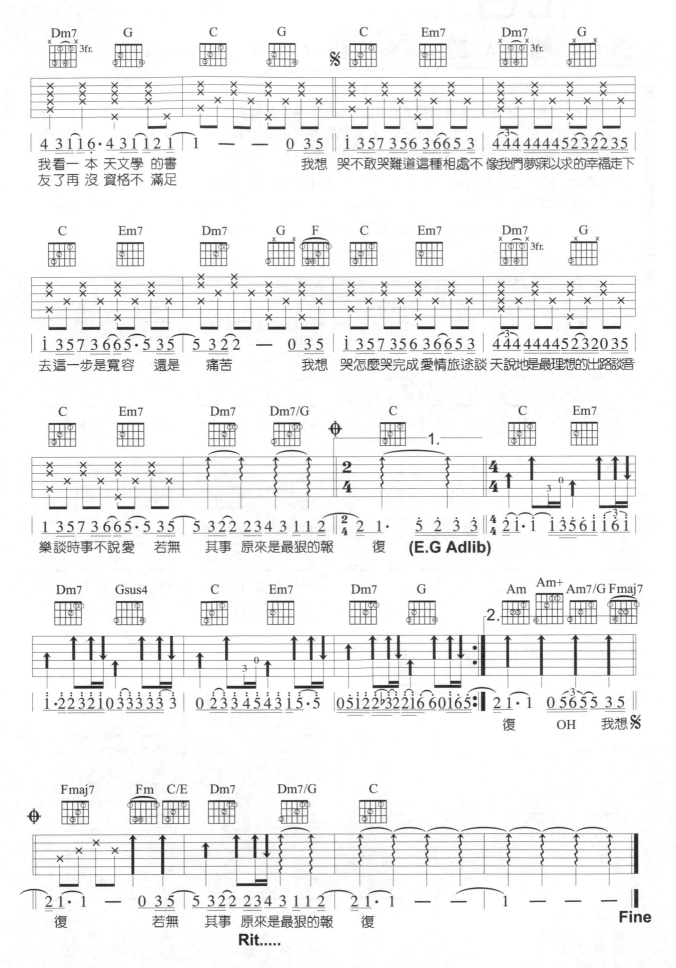

菊花台

 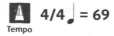 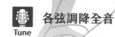

▶ 作詞 / 方文山
▶ 作曲 / 周杰倫
▶ 演唱 / 周杰倫

Key	Play	Rhythm	Tempo	Tune
F - G	G - A	Slow Soul	4/4 ♩ = 69	各弦調降全音

> ♪ D♭m7-5一般俗稱為「半減和弦」，即在「減三和弦」的基礎上再加上一個大三度音程，這樣的話組成音跟「減七和弦」比起來，差異就在和弦的第七音上，比「減七和弦」高了一個半音，所以就稱為「半減和弦」或叫「半減七和弦」。
>
> ♪ 半減和弦是一種爵士和聲，多半使用在和弦的代用上面，特別是在爵士樂。常用的二 → 五 → 一的和聲進行裡，例如在一個和弦進行為C → Gm7 → C7 →F裡，可用Gm7-5來代用Gm7和弦。還有一種也是爵士降二代五的和聲概念，在五級和弦上使用降二級的半減和弦來代用，如本曲G → D♭m7-5 → D → G的概念。

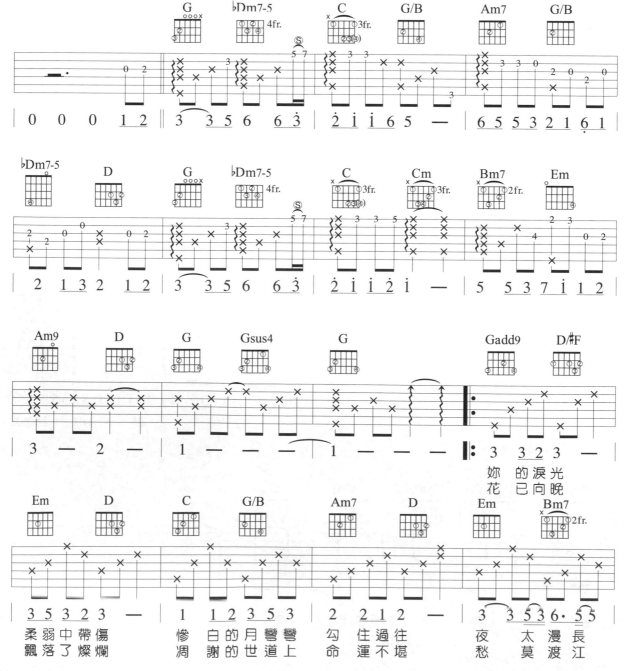

柔弱中帶傷　　慘白的月彎彎　　勾住過往　　夜太漫長
飄落了燦爛　　凋謝的世道上　　命運不堪　　愁莫渡江

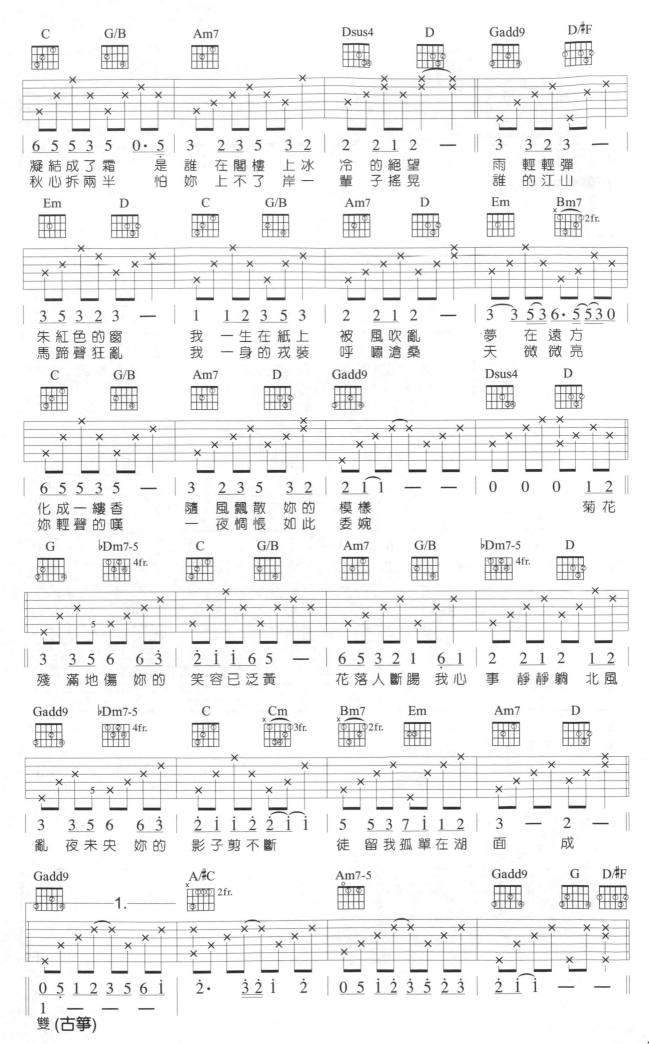

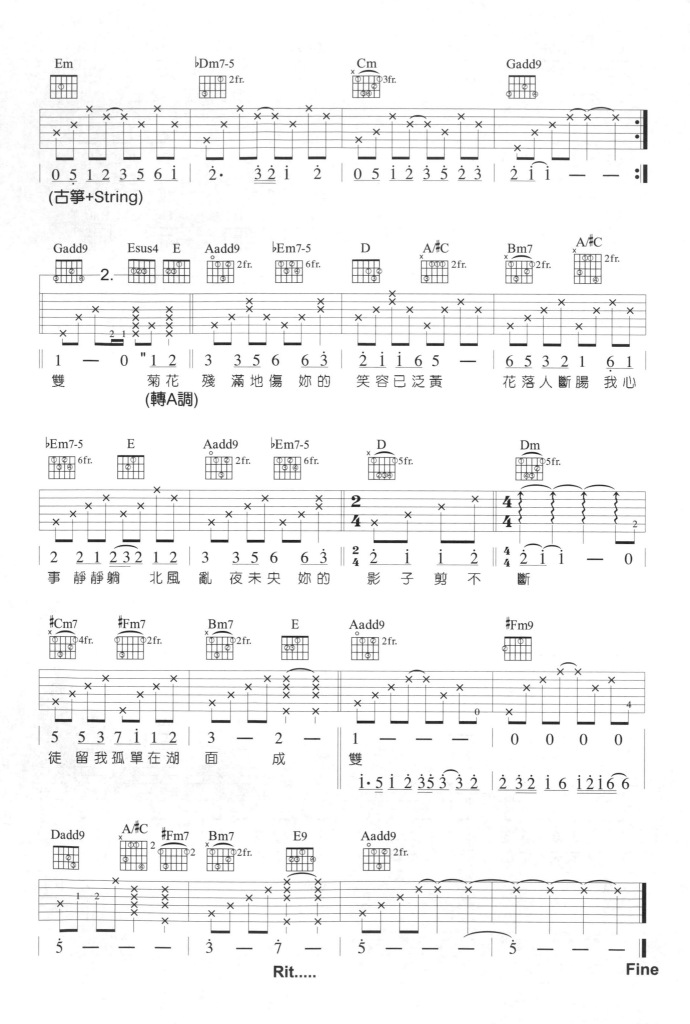

Chapter 49 雙吉他的伴奏

　　所謂「雙吉他」，意指二把以上的吉他同時彈奏。有鑑於音樂的演奏型態趨於複雜，或是在某些即興演奏的場合下，使用一把吉他是無法演奏出比較多變的音樂風格，所以這時候我們使用雙吉他來做搭配演奏。

一　使高低音程錯開的方法

　　以下是Aphrodites Child的名曲〈Rain and Tears〉前奏部份改編而成的雙吉他演奏譜，像這種加入一把彈奏簡化和弦，而將高低音程錯開的方式，是最多也最常使用的一種方式。這種演奏方式，可讓音樂演奏的感覺變的更寬廣，另一方面，由於簡化和弦易彈奏，可以使演奏變化上更趨於豐富。

範例一　♩= 78

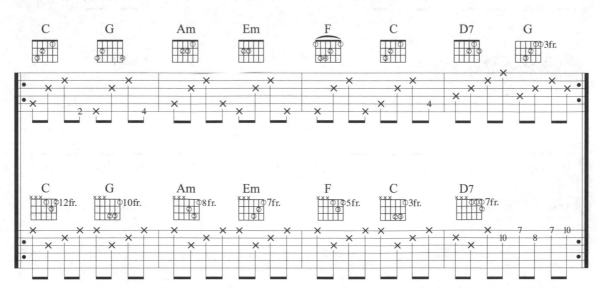

二 使用移調夾來做把位的變換

譜例中，我們列舉了Jim Grose的名曲〈These Dreams〉的前奏部份，這是將二把調性不同的吉他，藉由移調夾（Capo）的使用，將二者的調性調成一樣來做演奏的方式。譜例中，一把吉他彈奏Dm小調，另一把吉他則可將移調夾夾住第五琴格，彈奏Am調和弦就變成Dm小調。這麼一來，二者都成為Dm調的演奏了，這種的演奏方式，可得到富於變化的對位演奏型式。

範例二　♩ = 100

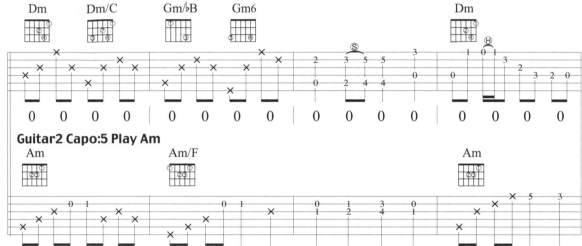

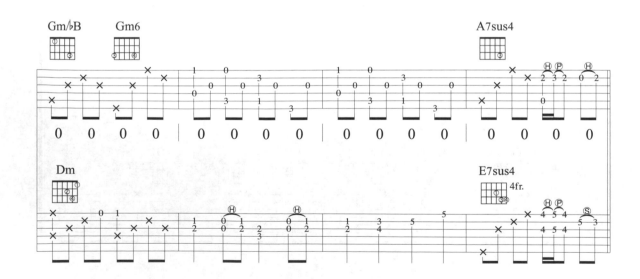

三 在即興演奏的場合下使用

　　如果在單吉他的演奏上，遇到比較多音或是做即興演奏時，都無法得到良好的編奏，這時候最好的方式，便是做成雙吉他的演奏。其實，即興演奏並不是有很熟練的技巧就可以表現得很好，這是一種除了技巧之外，還需要靠Feeling來彈奏的方式，而這種Feeling必須要靠你平常接觸的音樂中去體會揣摩而來，每個人都可能不一樣，當然除了Feeling要夠好之外，手上的技術更是不可缺的工具。以下的練習是將杜德偉翻唱的〈Hello〉與原唱萊諾李奇的〈Hello〉的間奏，做雙吉他的重新編奏。

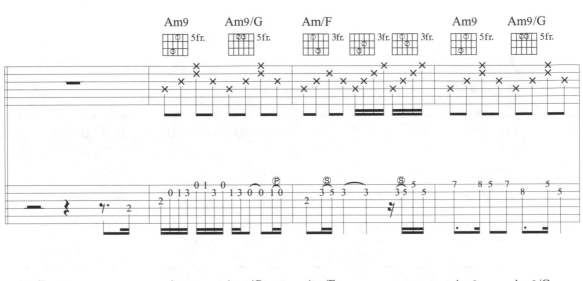

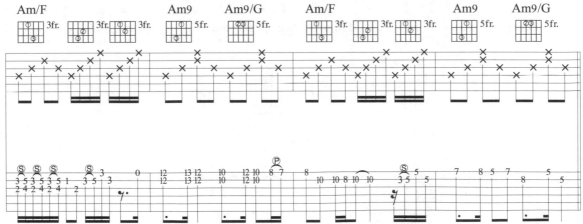

Now And Forever

作詞 / Richard Marx
作曲 / Richard Marx
演唱 / Richard Marx

 Key G　 Play G　Rhythm Slow Soul　Tempo 4/4 ♩ = 83

Track 90

> ♪ 這首〈Now And Forever〉幾乎也是學習吉他的必練作品了，相信也有很多人是因為聽到這首歌，才想學吉他的。
>
> ♪ 雙音的搥、勾、滑將前奏點綴得完美極了，注意一下拍子的結構。間奏部份要好聽，得使用二把吉他來搭配，Solo是非常好的活教材，整首練完保證功力大增。

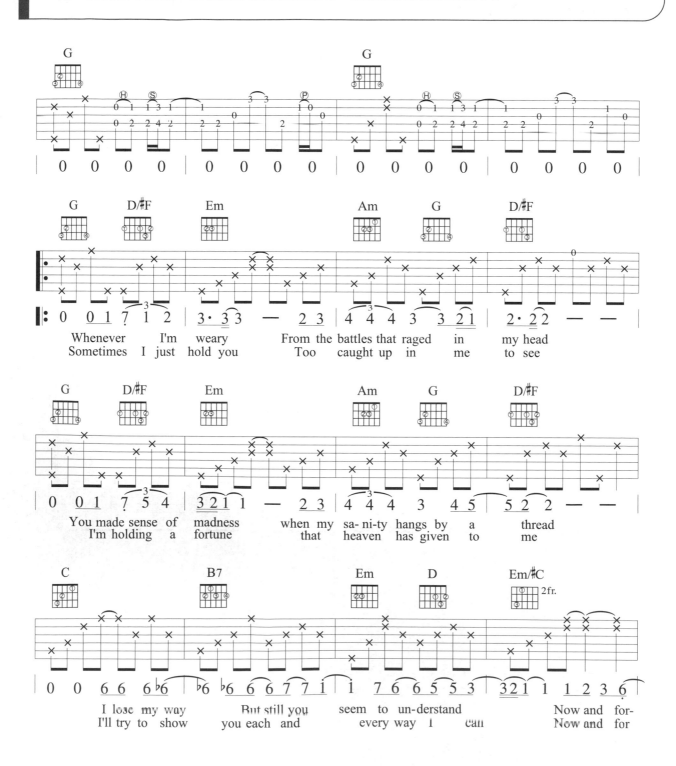

326

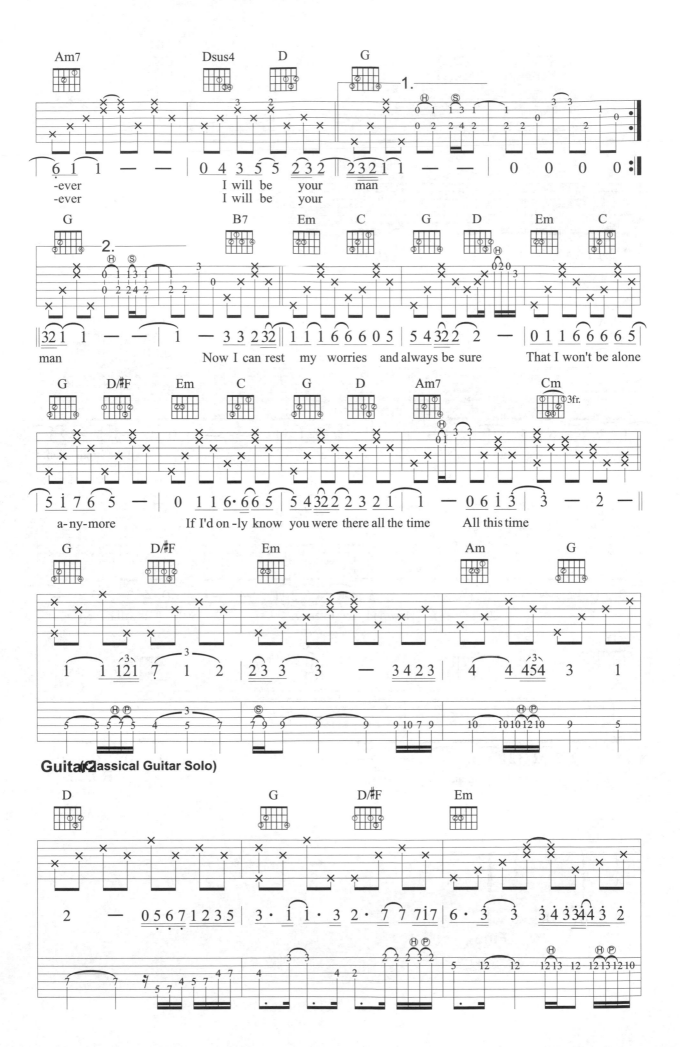

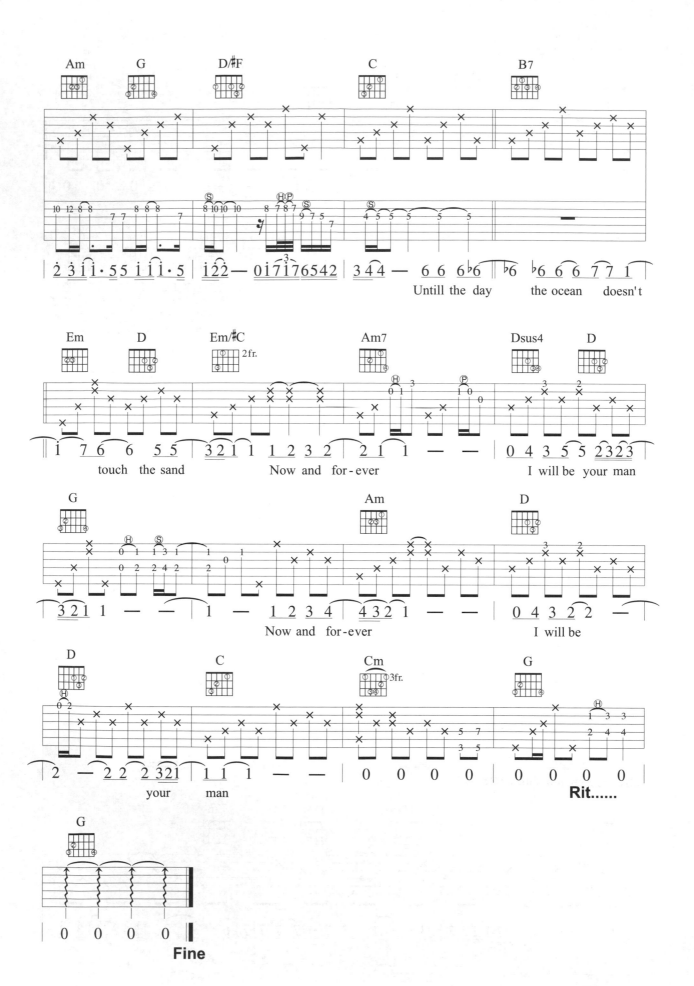

隱形的翅膀

▶ 作詞 / 王雅君
▶ 作曲 / 王雅君
▶ 演唱 / 張韶涵

 Guitar 1 C Play / 1 Capo

 Guitar 2 D Play / 各弦調降半音 Tune

Key C# | **Rhythm** Slow Soul | **Tempo** 4/4 ♩ = 72

♪ C#調的曲子大概不會有人要用C#彈奏，通常有幾種方法，最簡便當然是使用移調夾夾一格，彈奏C調，此時調性就在C#調；另一種方法是，將吉他各弦調降半音，然後彈奏D調，此時調性也是C#調；第三種使用移調夾夾四格，用A調彈奏，一樣也是會獲得C#調。本曲就是巧妙地利用上述前二種彈奏C#調的方式來編曲，相同的調性但彈奏的把位不一樣，音樂聽起來就比較滿且寬廣，雙吉他就是要這樣玩。

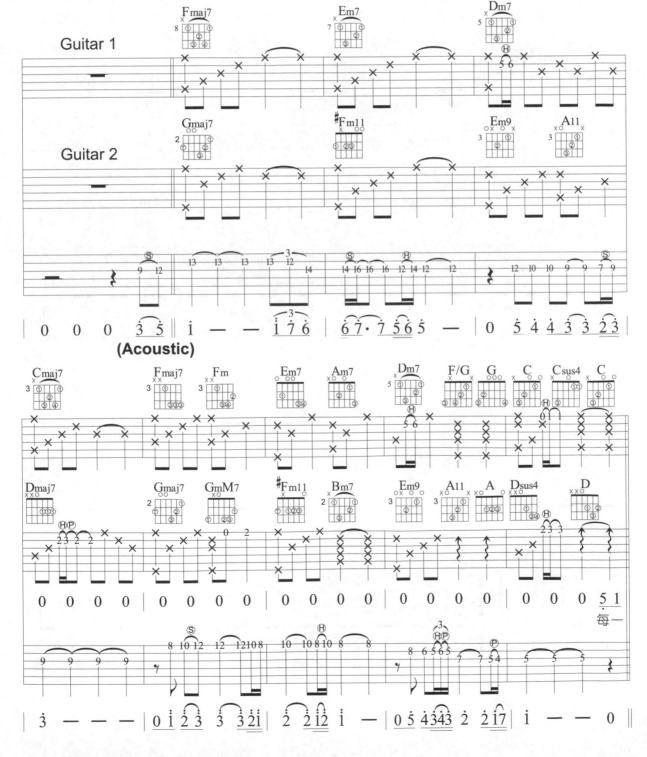

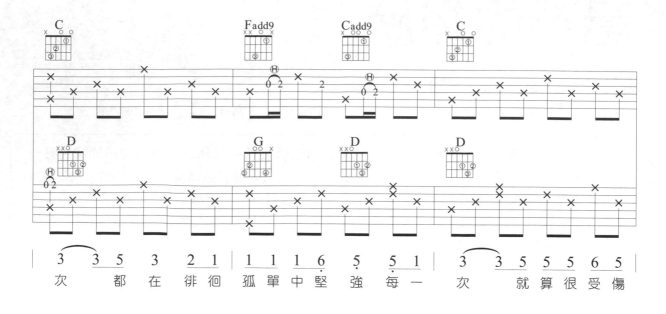

次　都在徘徊孤單中堅強每一　次　就算很受傷

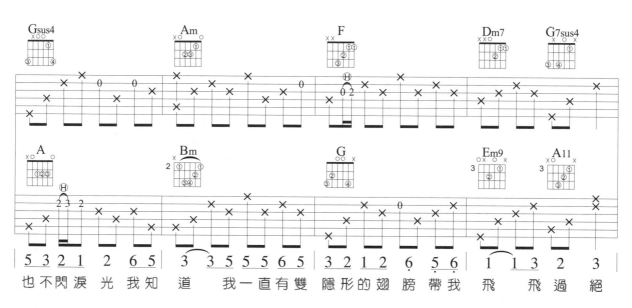

也不閃淚光我知　道　我一直有雙隱形的翅膀帶我飛　飛過絕

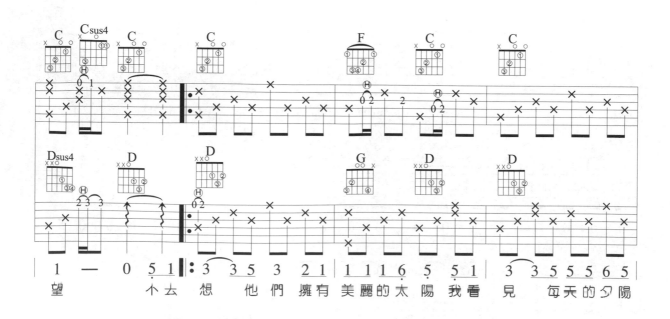

望　不去想　他們擁有美麗的太陽我看見　每天的夕陽

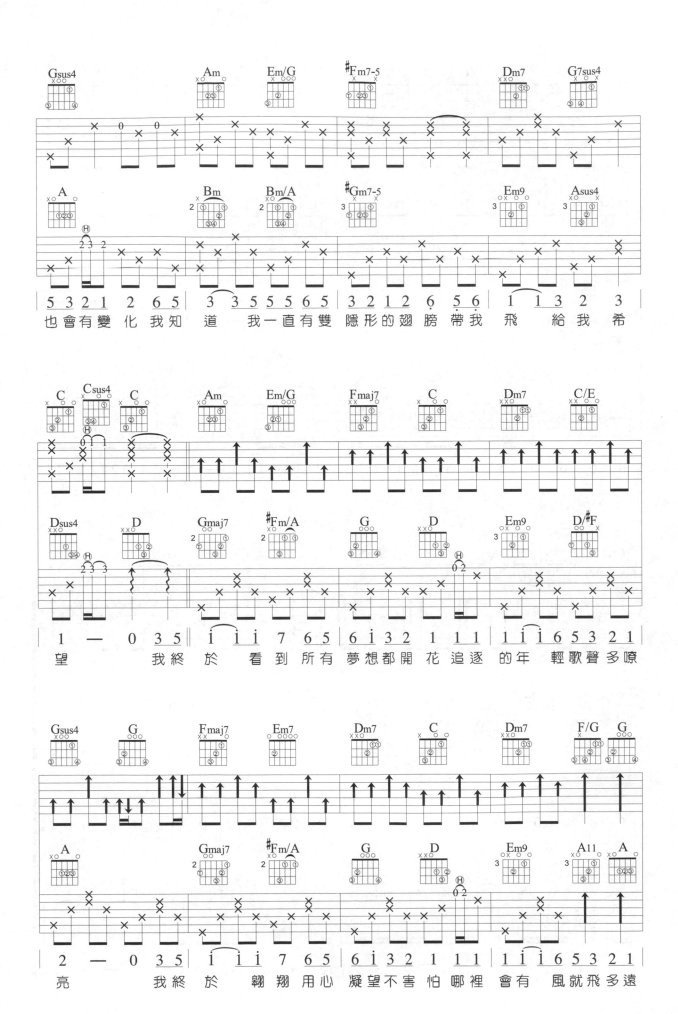

也會有變化我知道　我一直有雙隱形的翅膀帶我飛　給我希

望　　我終於看到所有夢想都開花追逐的年輕歌聲多嘹

亮　　我終於翱翔用心凝望不害怕哪裡會有風就飛多遠

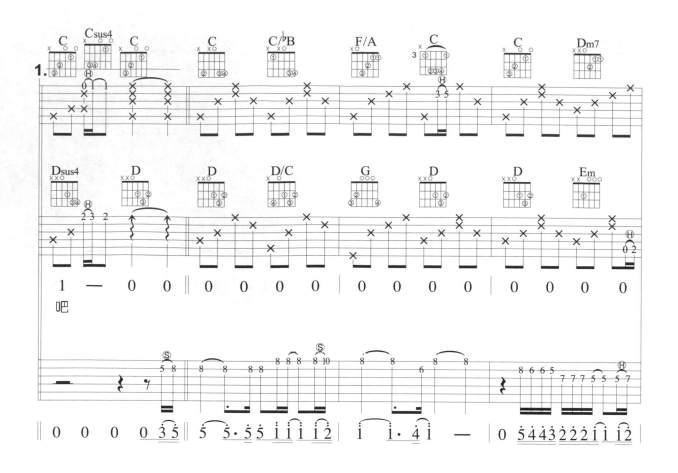

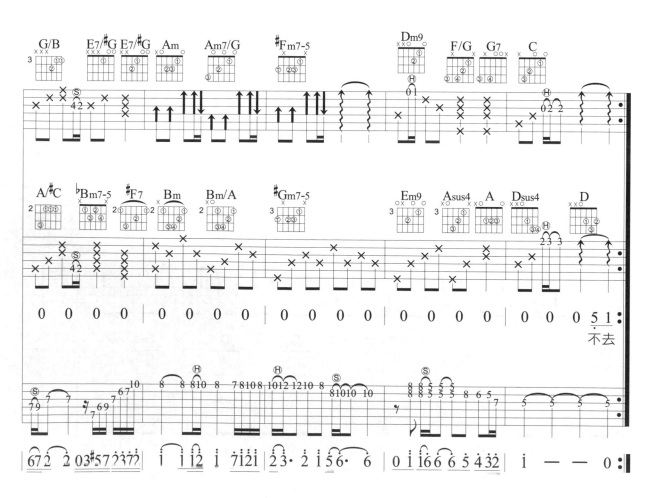

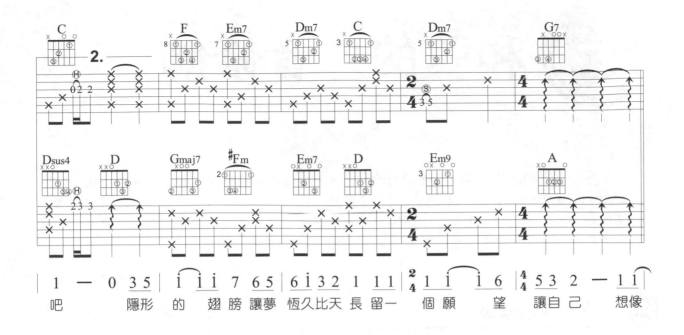

1	—	0 3 5	1 1 7 6 5	6 1 3 2 1 1 1	2 1 1 1 6	4 5 3 2	— 1 1		

吧　　隱形　的　翅膀　讓夢恆久比天長留一　個願　望　讓自己　想像

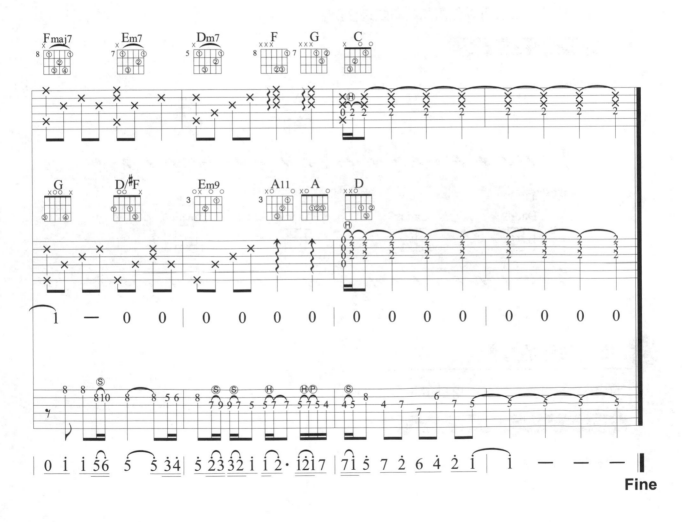

1	—	0 0	0 0 0 0	0 0 0 0	0 0 0 0

0 1 1 5 6	5 5 3 4	5 2 3 3 2 1 2 · 1 2 1 7	7 1 5 7 2 6 4 2 1	1 — — —	

Fine

333

Chapter 50 和弦的外音修飾

很多中級班的學生，學了很多指型的和弦，甚至是許多高難度的和弦，但大多英雄無用武之地，不知如何應用。有鑑於此，從本章開始，將一連串地為大家介紹和弦使用的時機，包括外音的修飾、代理與連結……等等，很可能你學了還是不知道要怎麼用，不過至少你會知道你在彈的是什麼東西，進一步啟發靈感，突破彈吉他的瓶頸。

 加九和弦的修飾

在任意的三和弦上可以使用加九和弦來修飾。

> Xadd9 = X + 大九度音程

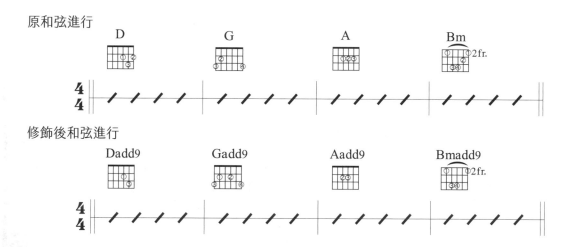

二 掛留和弦的修飾

在任意的和弦上皆可使用掛留和弦來修飾。

> Xsus4 = 主音 + 完全四度 + 大二度

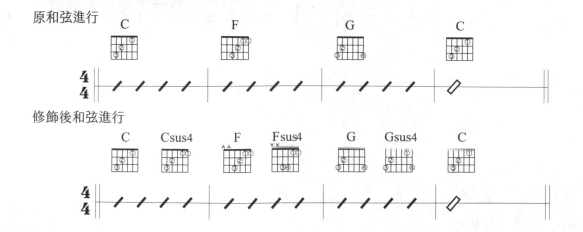

三 六和弦的修飾

在任意的三和弦上可以使用六和弦來修飾。

X6 = X + 大六度音程

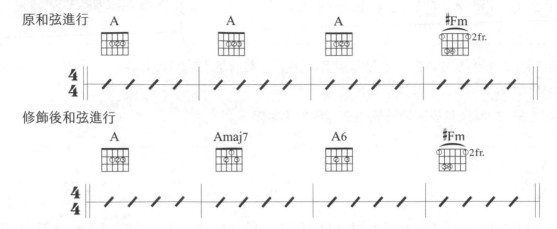

四 延伸和弦的修飾

遇到七和弦，可以使用延伸和弦（9和弦、11和弦或13和弦）來修飾。

X9 = X7 + 大九度音程

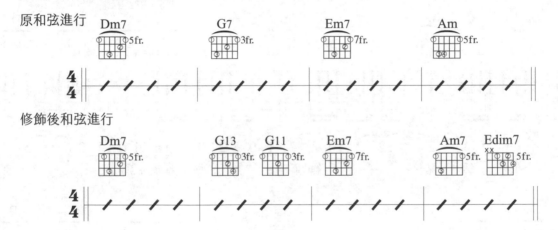

五 變化和弦的修飾

大調或小調的五級屬七和弦都帶有不穩定音，可以透過加入變化音（+9、-9、+5、-5）來修飾原來的屬七和弦。

X7+9 = X7 + 增九度

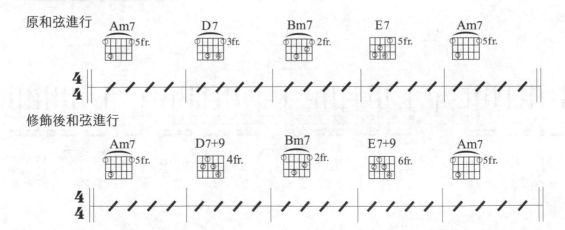

阿飛的小蝴蝶

▶ 作詞 / 阿弟仔
▶ 作曲 / 阿弟仔
▶ 演唱 / 蕭敬騰

Key B　Play G　Capo 4　Rhythm Half-time Shuffle ♫ = ♪³♪　Tempo 4/4 ♩ = 60

♪ 彈唱這首歌要注意的是拍點，它是三連音的感覺，看到譜上的16分音符，伴奏與唱都要自動彈為shuffle的感覺，才能配得起來。

♪ 用sus4和弦來修飾原和弦，流行歌曲必備的伴奏常識。

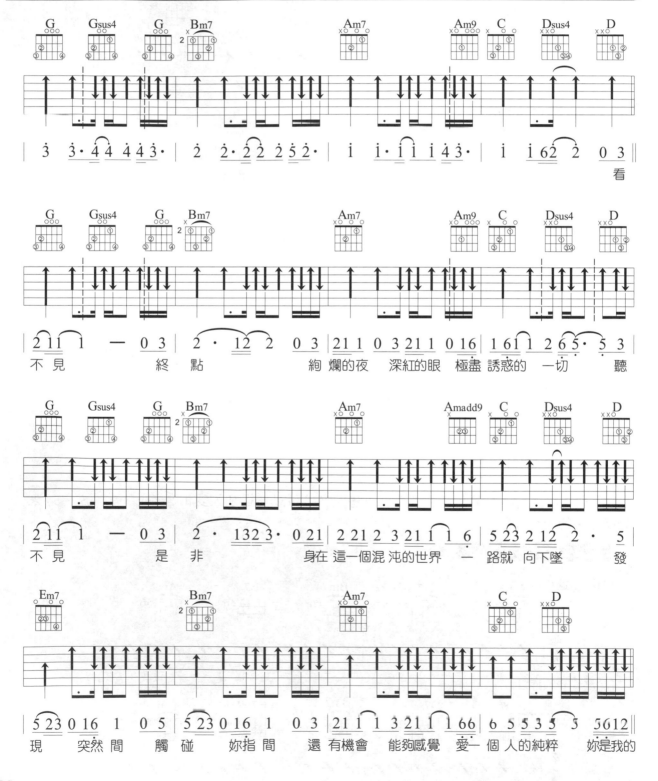

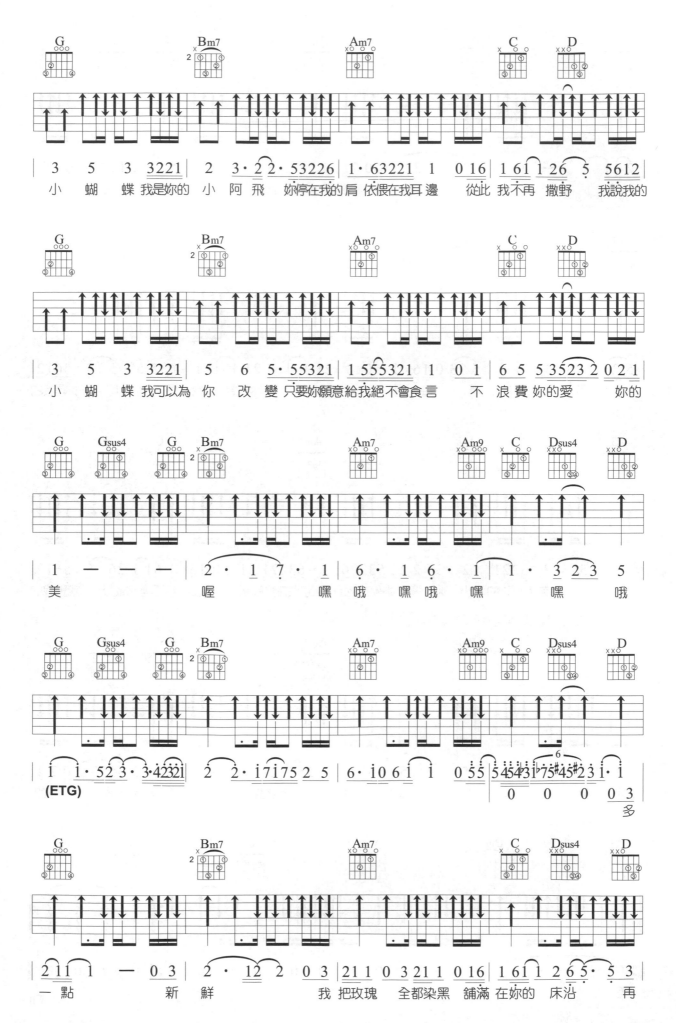

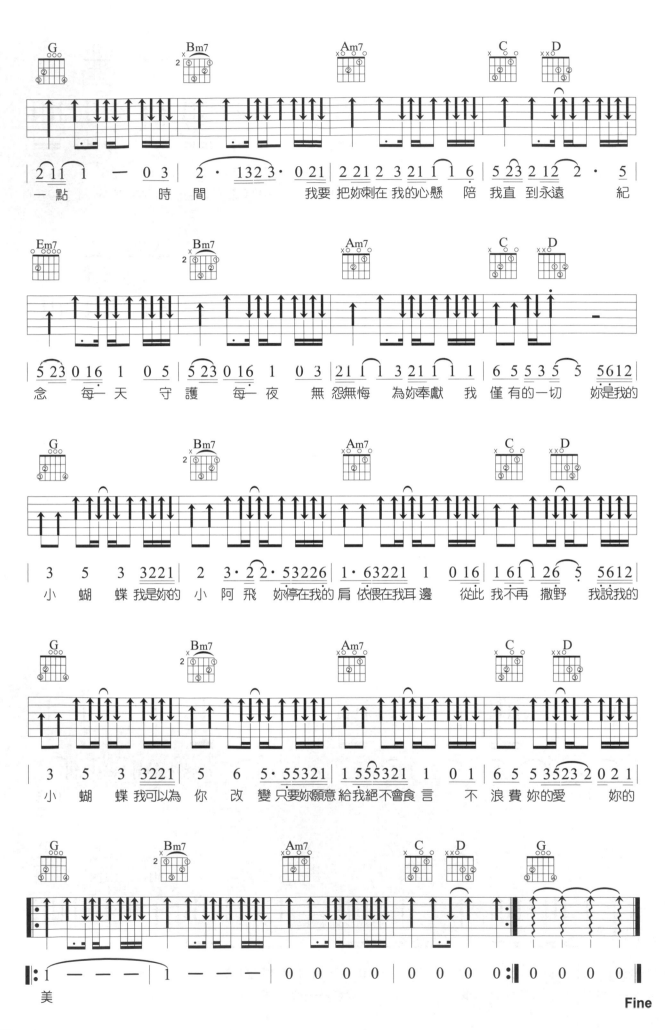

| G | Bm7 | Am7 | C | D |

```
|2 11 1 — 0 3| 2·13 2 3· 0 21| 2 21 2 3 21 1 6| 5 23 2 12 2· 5|
```
一點 時 間 我要把妳刺在我的心懸 陪我直 到永遠 紀

| Em7 | Bm7 | Am7 | C | D |

```
|5 23 0 16 1 0 5| 5 23 0 16 1 0 3| 21 1 1 3 21 1 1 1| 6 5 53 5 5 5612|
```
念 每一天 守護 每一夜 無怨無悔 為妳奉獻 我僅有的一切 妳是我的

| G | Bm7 | Am7 | C | D |

```
|3 5 3 3221| 2 3·2 2·53226| 1·63221 1 016| 1 61 1 26 5 5612|
```
小 蝴 蝶 我是妳的 小阿飛 妳停在我的肩 依偎在我耳邊 從此 我不再撒野 我說我的

| G | Bm7 | Am7 | C | D |

```
|3 5 3 3221| 5 6 5·55321| 1 555321 1 0 1| 6 5 53523 2 021|
```
小 蝴 蝶 我可以為你 改 變 只要妳願意 給我絕不會食言 不浪費 妳的愛 妳的

| G | Bm7 | Am7 | C | D | G |

```
|:1 — — —| 1 — — —| 0 0 0 0| 0 0 0 0:| 0 0 0 0|
```
美

Fine

338

旅行的意義

▶ **作詞** / 陳綺貞
▶ **作曲** / 陳綺貞
▶ **演唱** / 陳綺貞

 Key **D** Play **D** Rhythm **Slow Soul** Tempo **4/4 ♩ = 70**

> ♪ add9、sus4都是常用的修飾和弦，特別是在速度慢的單一和弦，最需要使用修飾和弦避免
> 太單調的和聲。
>
> ♪ A7-9是一種變化和弦，將A9的第九度音降半音，我們會把它記成A7-9，請特別注意不是記
> 成A-9喔。

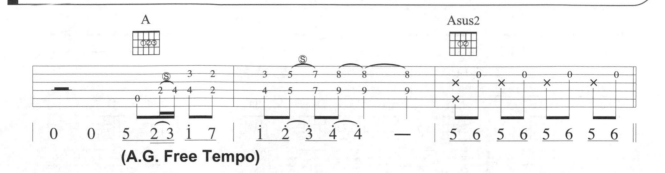

(A.G. Free Tempo)

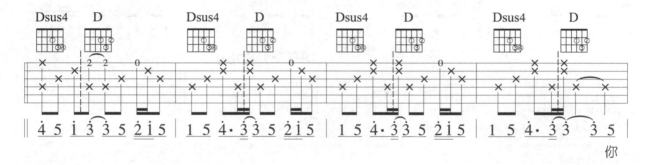

你

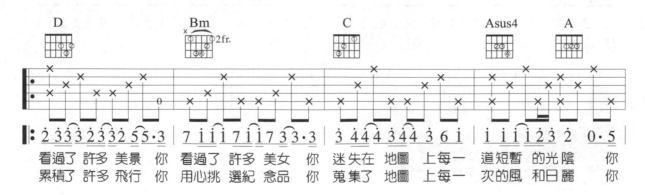

看過了 許多 美景 你 看過了 許多 美女 你 迷失在 地圖 上每一 道短暫 的光陰 你
累積了 許多 飛行 你 用心挑 選紀 念品 你 蒐集了 地圖 上每一 次的風 和日麗 你

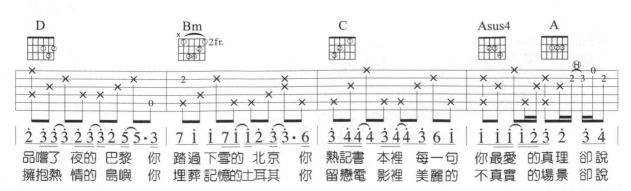

品嚐了 夜的 巴黎 你 踏過下雪的 北京 你 熟記書 本裡 每一句 你最愛 的真理 卻說
擁抱熱 情的島嶼 你 埋葬 記憶的士耳其 你 留戀電 影裡 美麗的 不真實 的場景 卻說

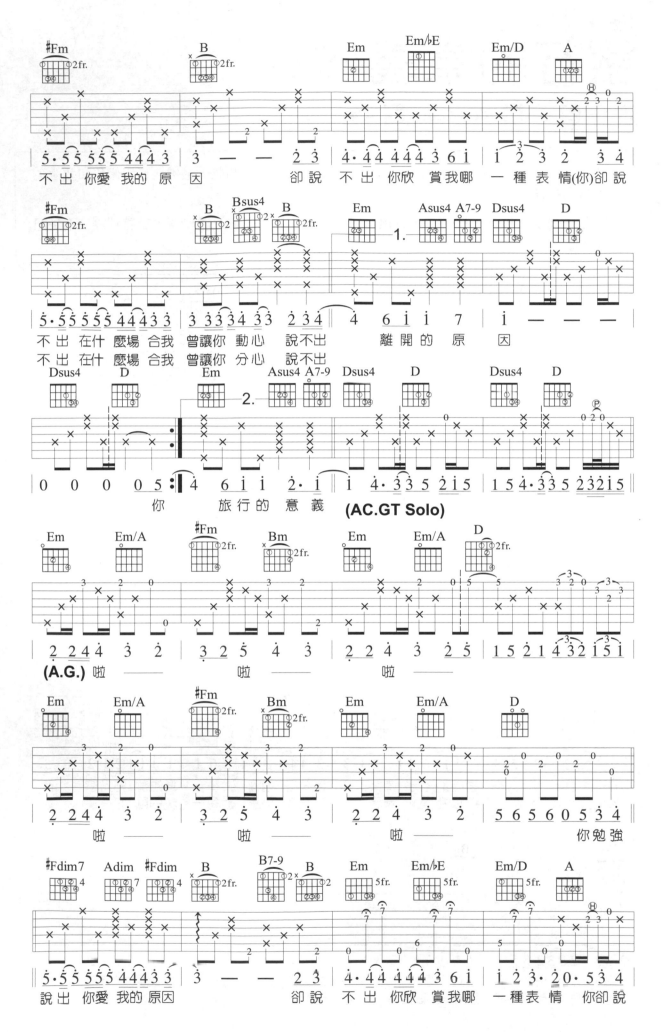

不出你愛我的原因　　卻說　不出你欣賞我哪　一種表情(你)卻說

不出 在什 麼場 合我 曾讓你動心　說不出　　離開的原因
不出 在什 麼場 合我 曾讓你分心　說不出

你　旅行的意義　(AC.GT Solo)

(A.G.) 啦 ——— 啦 ——— 啦 ———

啦 ——— 啦 ——— 啦 ——— 你勉強

說出 你愛我的原因　　卻說　不出你欣 賞我哪　一種表情　你卻說

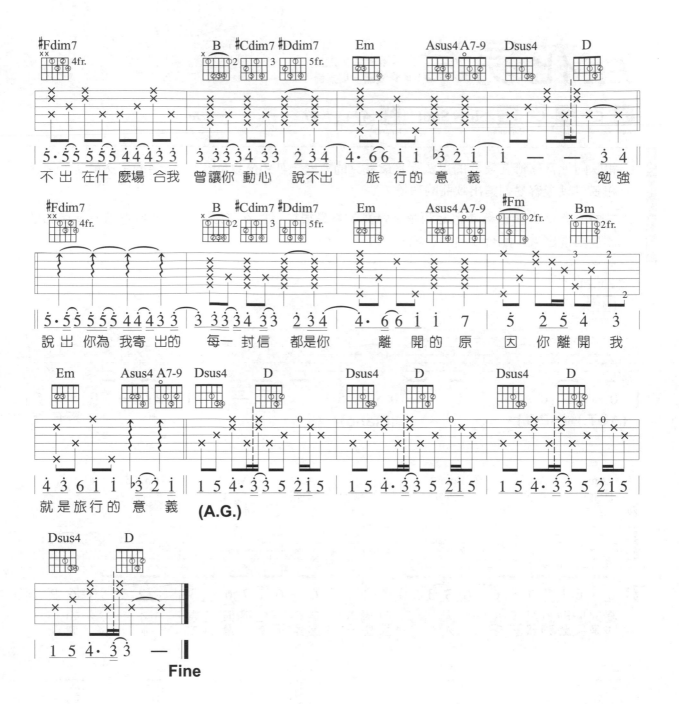

不出 在什 麼場 合我 曾讓你 動心 說不出 旅 行的 意 義 勉強

說出 你為 我寄 出的 每一 封信 都是你 離 開的 原 因 你離開我

就是旅行的意義 (A.G.)

Fine

341

煙花易冷

▶ 作詞 / 方文山
▶ 作曲 / 周杰倫
▶ 演唱 / 周杰倫

 C (Key) C (Play) Slow Soul (Rhythm) 4/4 ♩= 77 (Tempo)

♪ 和弦的外音修飾在慢歌的用法上是最常見的方式，其中又以add9、sus4的用法最多。這類和弦可以很容易創造出歌曲的意境

♪ 本曲的彈奏大部份都使用七和弦來彈奏，算是很重視伴奏質感，伴奏時要把這些修飾和弦盡量表現出來，配合歌曲的意境。

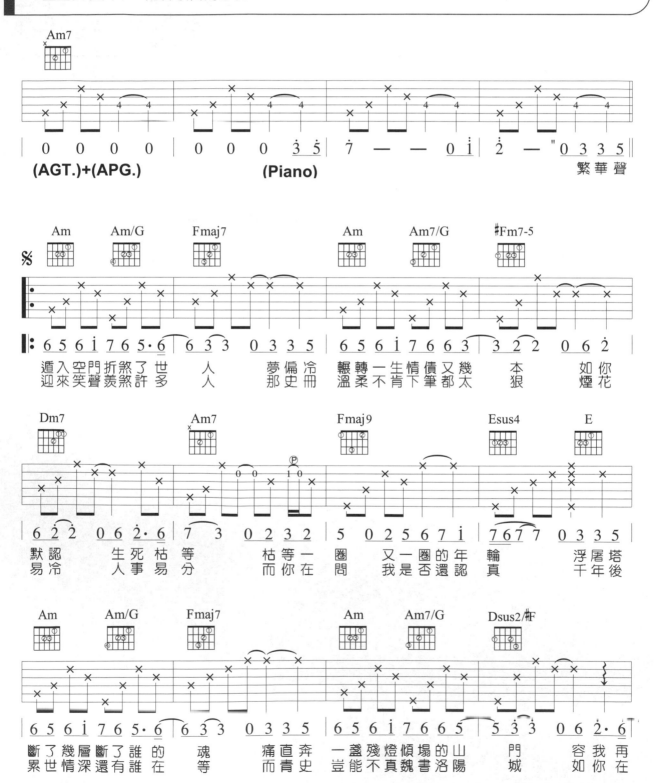

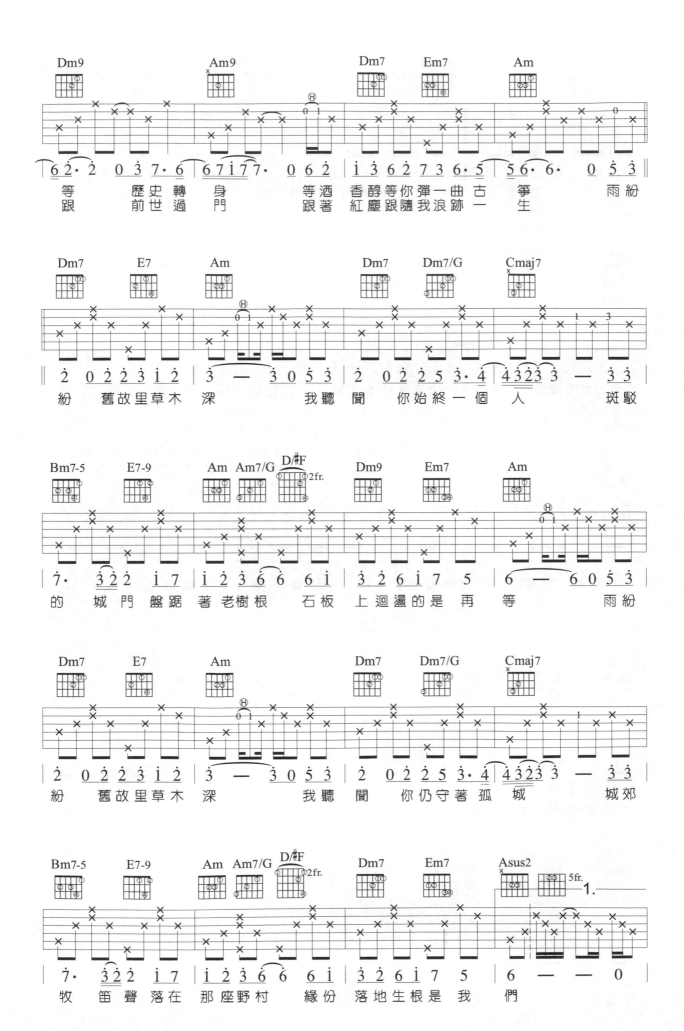

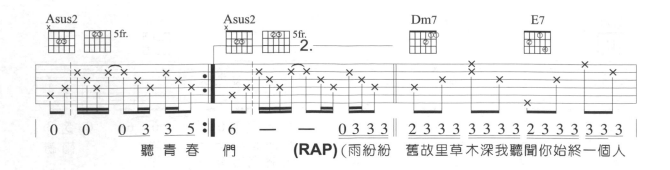

聽 青 春 們 　(RAP)（雨紛紛　舊故里草木深我聽聞你始終一個人

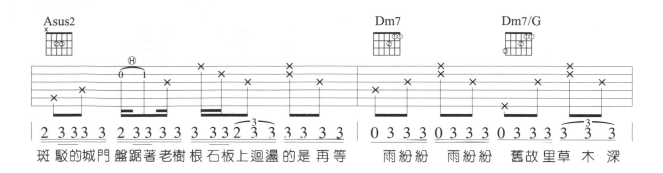

斑 駁 的 城 門　盤踞著 老 樹 根 石 板 上 迴盪 的 是 再 等 　雨 紛 紛　雨 紛 紛　舊 故 里 草 木 深

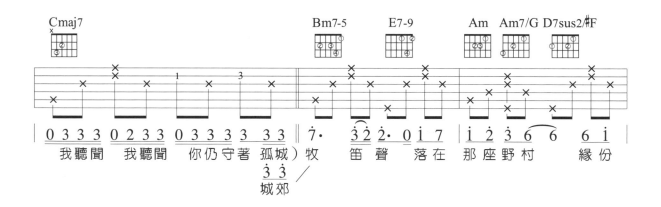

我 聽 聞　我 聽 聞　你 仍 守 著 孤 城 ）牧 　笛 聲　落 在　那 座 野 村　緣 份

城 郊

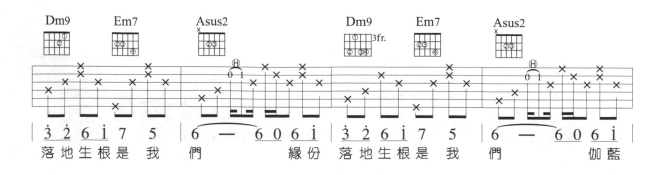

落 地 生 根 是 我 們　　緣 份 落 地 生 根 是 我 們　　伽 藍

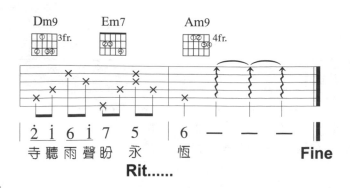

寺 聽 雨 聲 盼 永 恆　　　Fine

Rit......

344

孤獨的總和

▸ 作詞 / 吳汶芳
▸ 作曲 / 吳汶芳
▸ 演唱 / 吳汶芳

Key	Play	Capo	Rhythm	Tempo
E	D	2	Slow Soul	4/4 ♩ = 113

♪ 一般來說，七和弦組成音以外的音都可以叫做「和弦外音」。這些加入外音的和弦，不外乎是像add9、sus4或是一些變化和弦，如7+9、7-5之類的和弦。

♪ 本首曲子是E調，但是使用D調作為吉他編曲，在使用移調夾夾兩個成為E調，個人認為主要是要讓9度音凸顯，以D調編曲，9音正好落在第一弦空弦上，如此一來，要彈奏9和弦就相對簡易的許多。

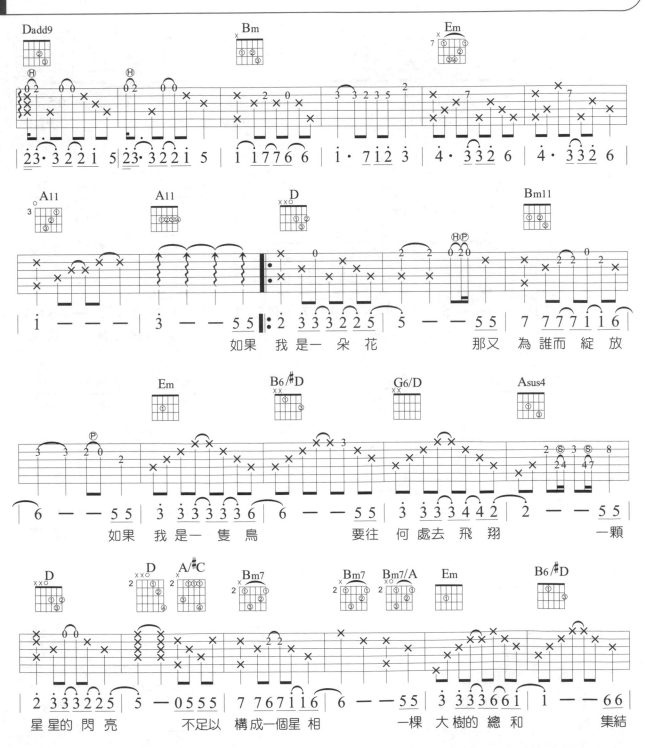

345

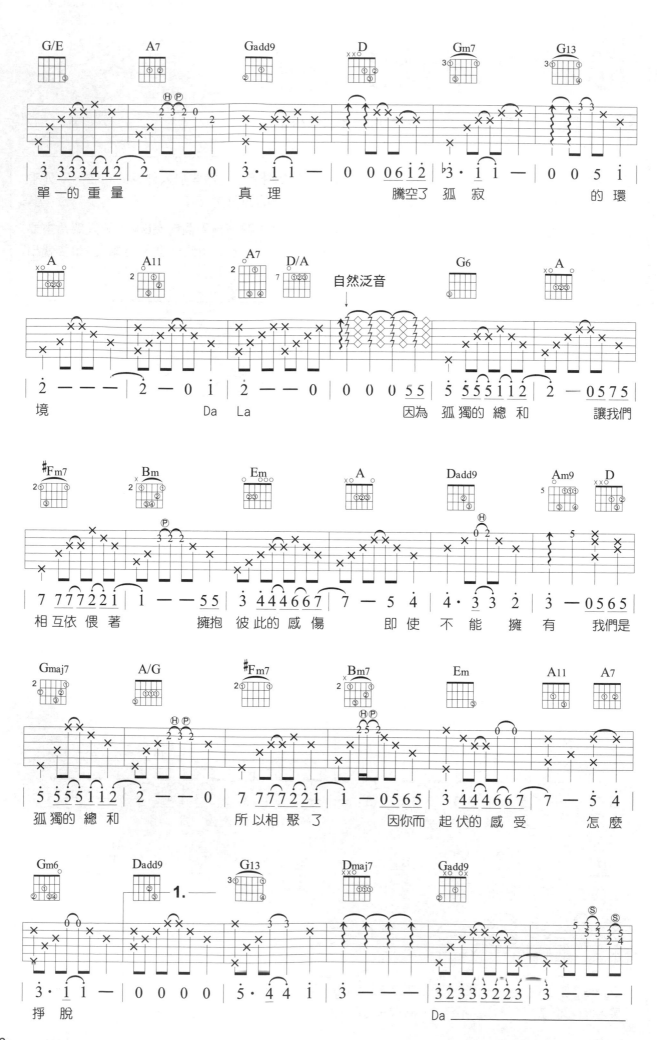

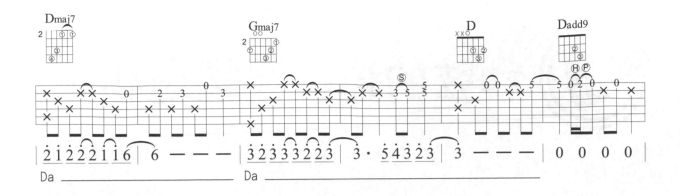

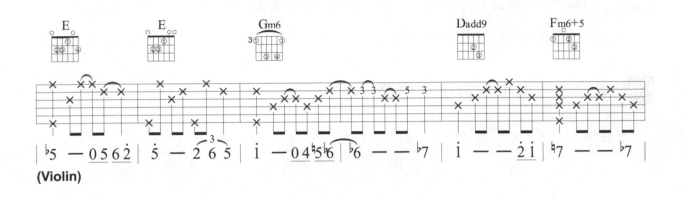

(Violin)

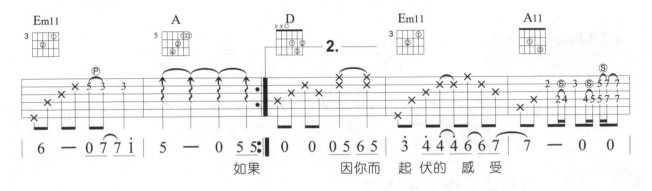

如果　　　因你而 起伏的 感受

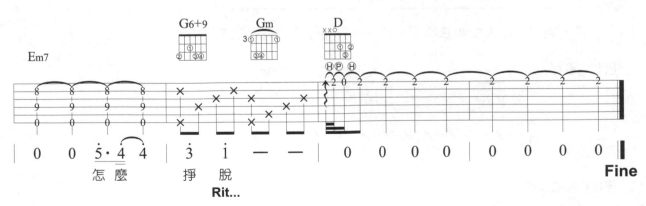

怎麼　挣 脫

Rit...

Fine

和弦的連接與經過和弦

在兩個不相同的和弦之間,加入另一個新的和弦,使得前後的兩個和弦更為連貫,此一新的和弦稱之為「經過和弦」(Passing Chord)或「過門和弦」。

以下提供幾種常用和弦之連結方式:

一 以原和弦的小調和弦來連接

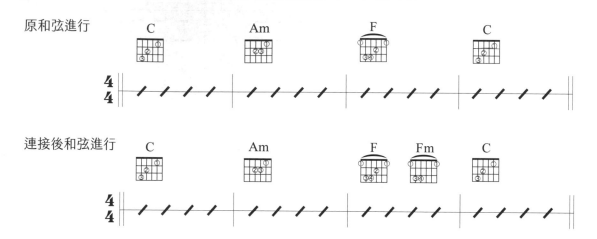

二 以下一個和弦的屬七來連接

當下屬和弦進入主和弦時,可使用下屬和弦的小調和弦來連結。

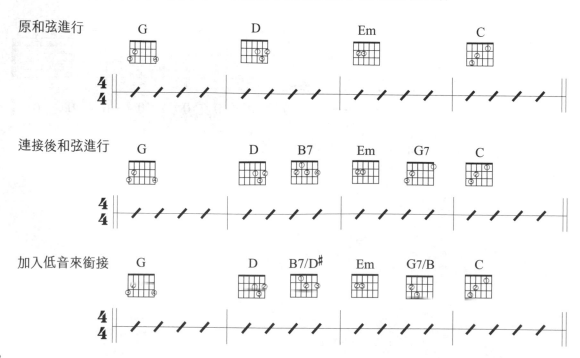

三 以下一個和弦的逆四度和弦來連接（II→V→I）

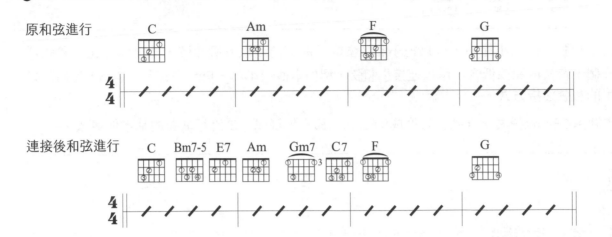

四 以增、減和弦來連接

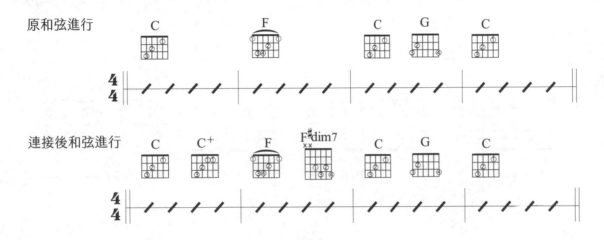

五 以低音線（Bass Line）來連接

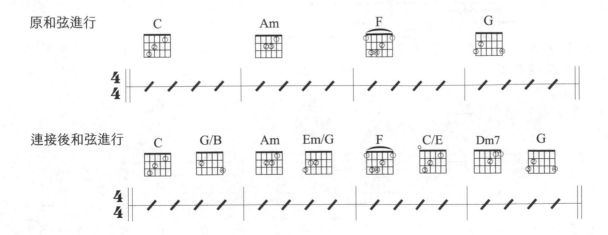

體面

▶ 作詞 / 唐恬
▶ 作曲 / 于文文
▶ 演唱 / 于文文

Key	Play	Capo	Rhythm	Tempo
B♭	G	3	Slow Soul	4/4 ♩ = 85

> ♪ 在小和弦的前一小節中，可以把小和弦當成一級，前面以五級和弦，然後彈奏比小和弦低一個半音當成和弦低音，用以連接小和弦，例如本曲B7/D♯ → Em、E/G♯ → Am，是個超好用的和弦連接方式。
>
> ♪ 主歌用4 Beats彈奏，到副歌時換成8 Beats的節奏做鋪成，是流行歌曲的基本伴奏法。

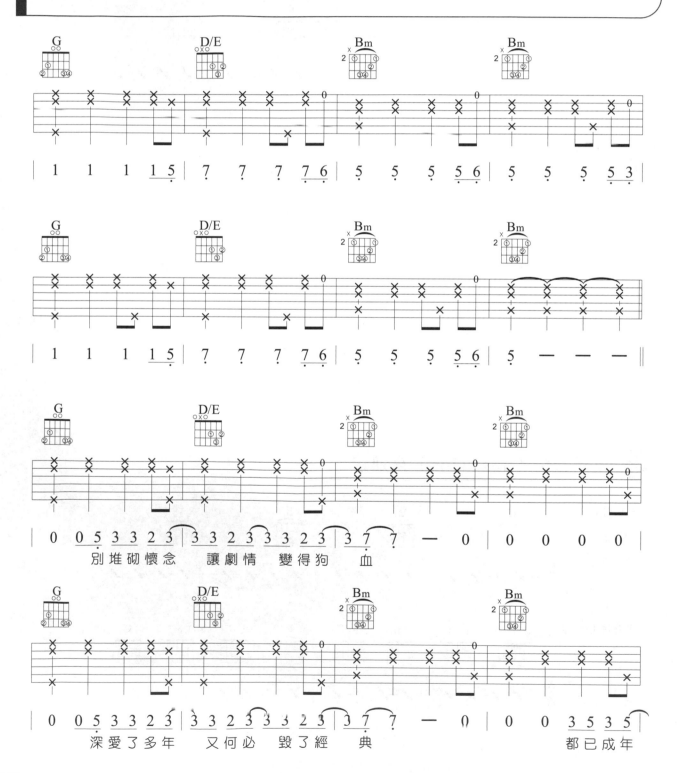

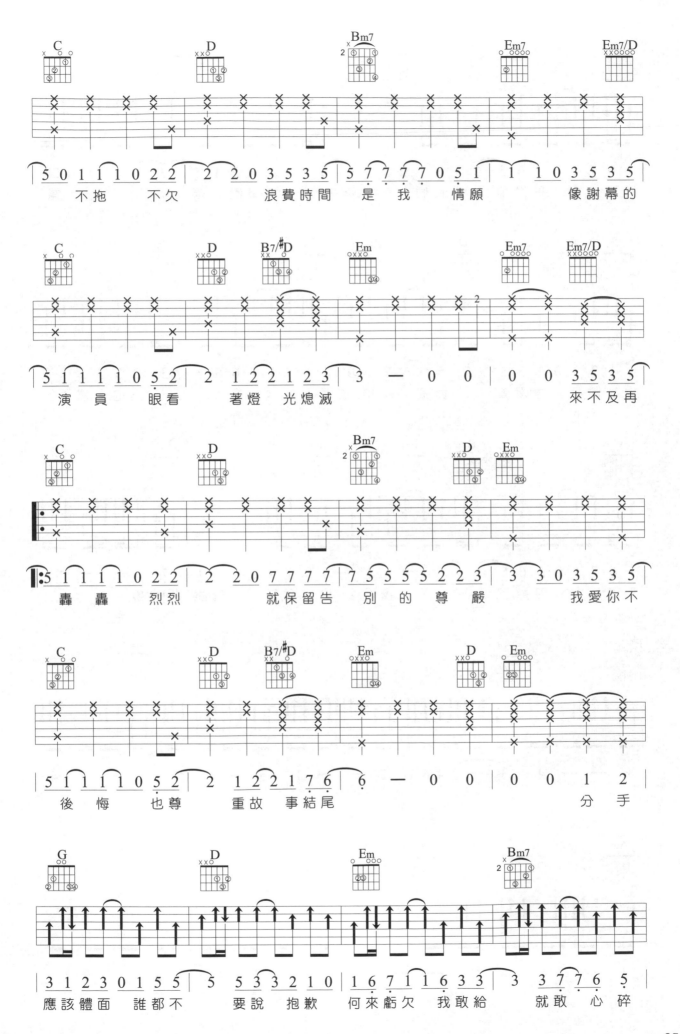

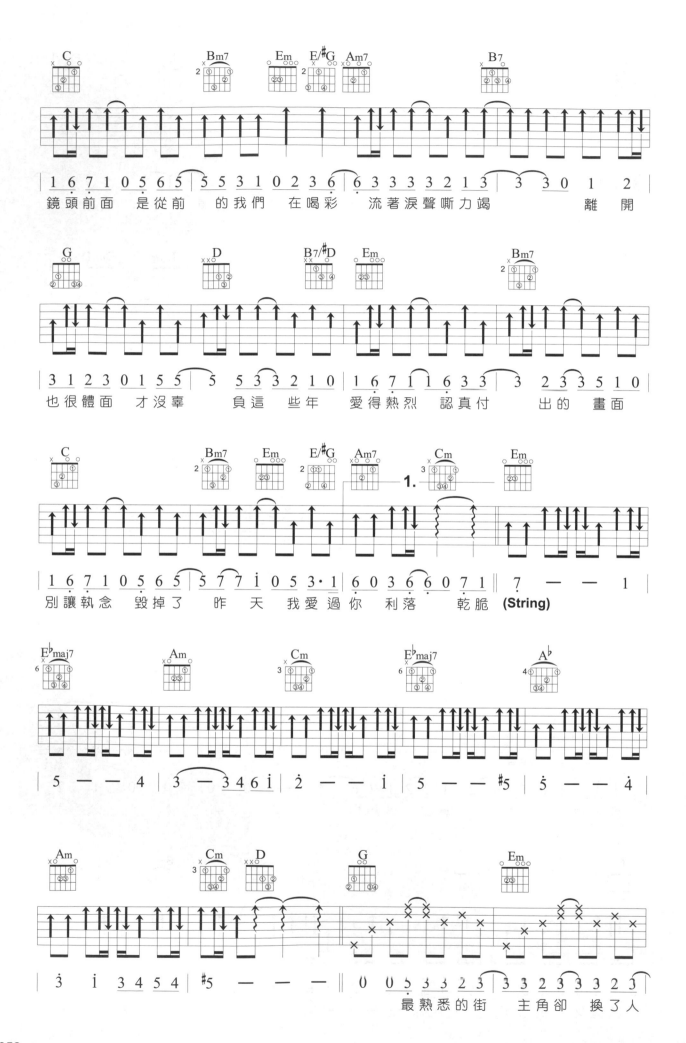

別讓執念　毀掉了昨天　我愛過你利落　乾脆 (String)

最熟悉的街　主角卻　換了人

352

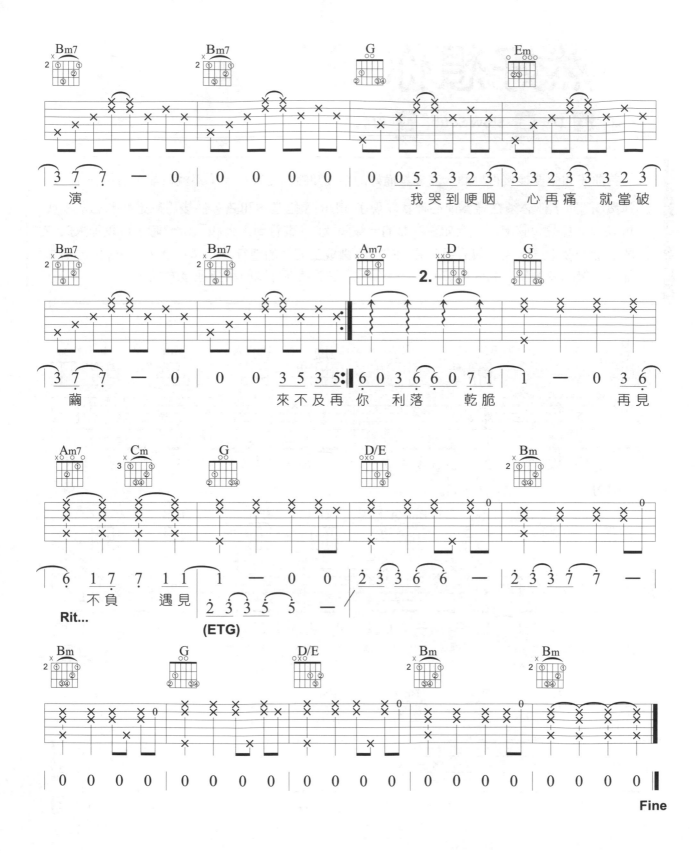

突然好想你

▶ 作詞 / 阿信
▶ 作曲 / 阿信
▶ 演唱 / 五月天

Key	Play	Rhythm	Tempo
D	D	Slow Soul	4/4 ♩ = 70

♪ 一首曲子和弦要連接得好聽,需要具備好的樂理知識與音樂性,不然就只能跟著譜彈了。

♪ 彈奏D調時,你必須在彈奏前心裡就浮現了D調的順階基本和弦,然後再想這些和弦的前後可以加上哪些和弦配法。例如在本曲的一級和弦D,進行到六級和弦Bm7時,可以加入Bm7的二級和弦(C#m7-5)與五級和弦(F#7),做成二五一的進行;或是在進入四級和弦G時,加入一級和弦的屬七和弦(D7)……等等,這些都是很好聽的和弦連接方式。

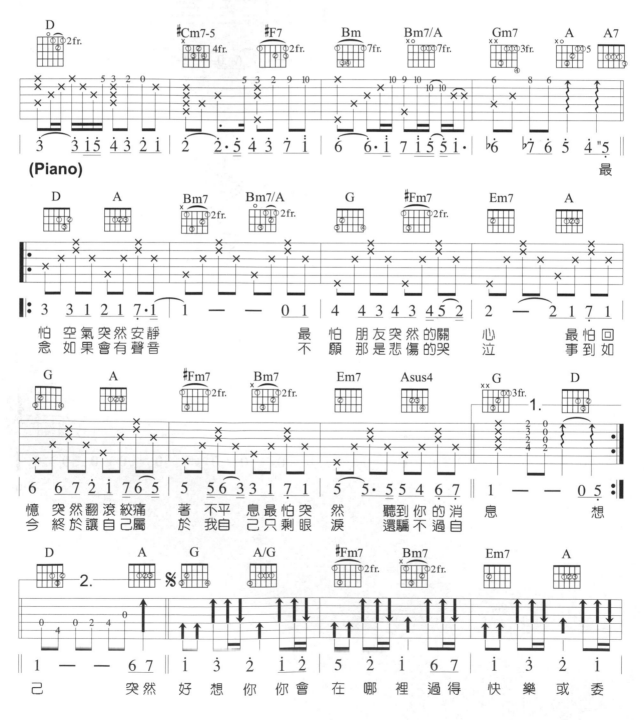

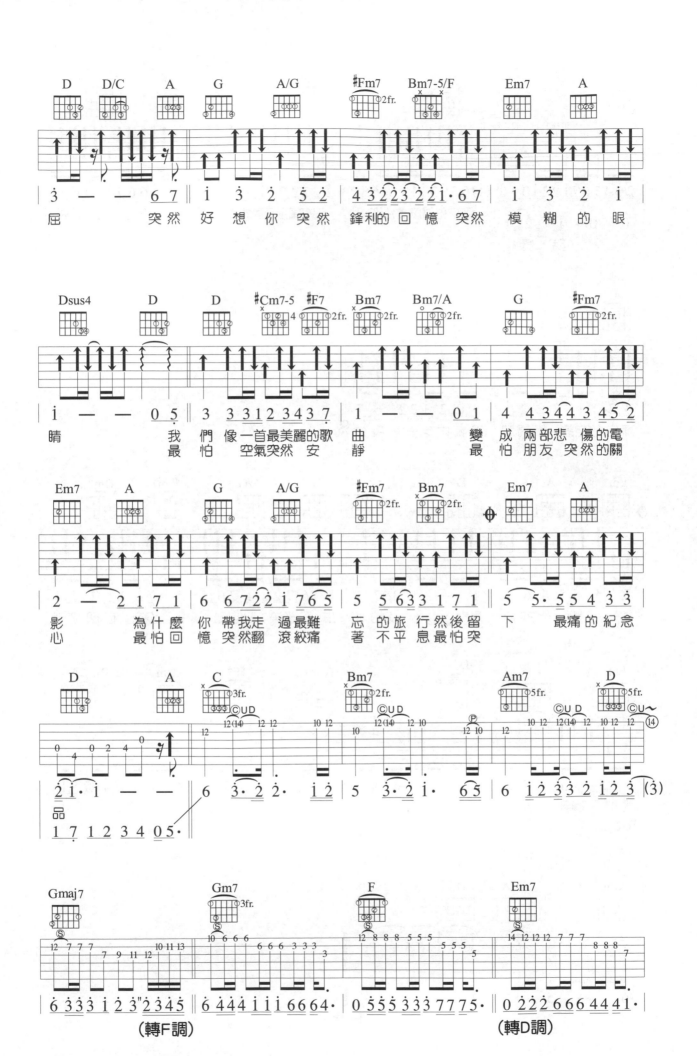

355

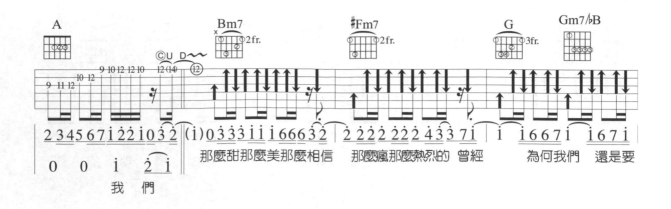

那麼甜那麼美那麼相信　那麼瘋那麼熱烈的 曾經　為何我們 還是要

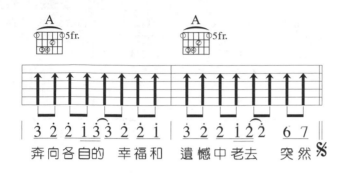

奔向各自的 幸福和 遺憾中老去　突然

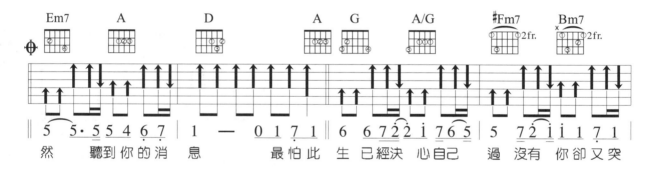

然 聽到你的消 息　最怕此 生 已經決 心自己 過 沒有 你卻又突

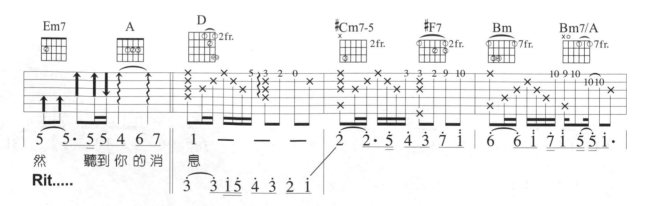

然 聽到你的消 息

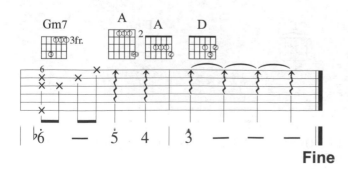

Fine

356

說好不哭

▸ 作詞 / 方文山
▸ 作曲 / 周杰倫
▸ 演唱 / 周杰倫 feat. 阿信

🎸 B♭	🎻 G	🎵 3	🥁 Slow Soul	⏱ 4/4 ♩ = 76
Key	Play	Capo	Rhythm	Tempo

♪ 本首曲子用超多的大小調 Ⅱ → Ⅴ → Ⅰ 進行，特別注意小調二級通常會用半減七和弦，例如，Bm7-5 → E → Am。

♪ 另外請試著練習在B7 → Em之間使用連接和弦B7/D#，這個和弦進行在流行歌曲中常出現。

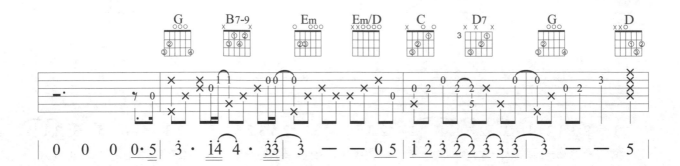

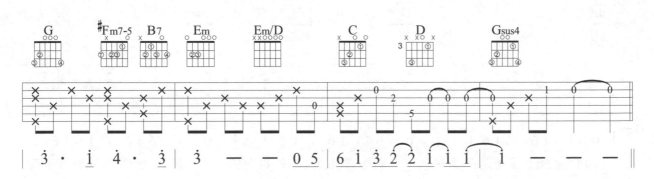

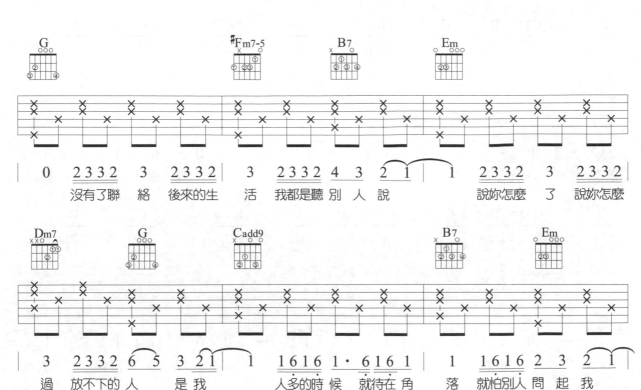

沒有了聯　絡　後來的生　活　我都是聽別　人　說　　說妳怎麼　了　說妳怎麼

過　放不下的人　是我　　人多的時候　就待在角　落　就怕別人問　起我

357

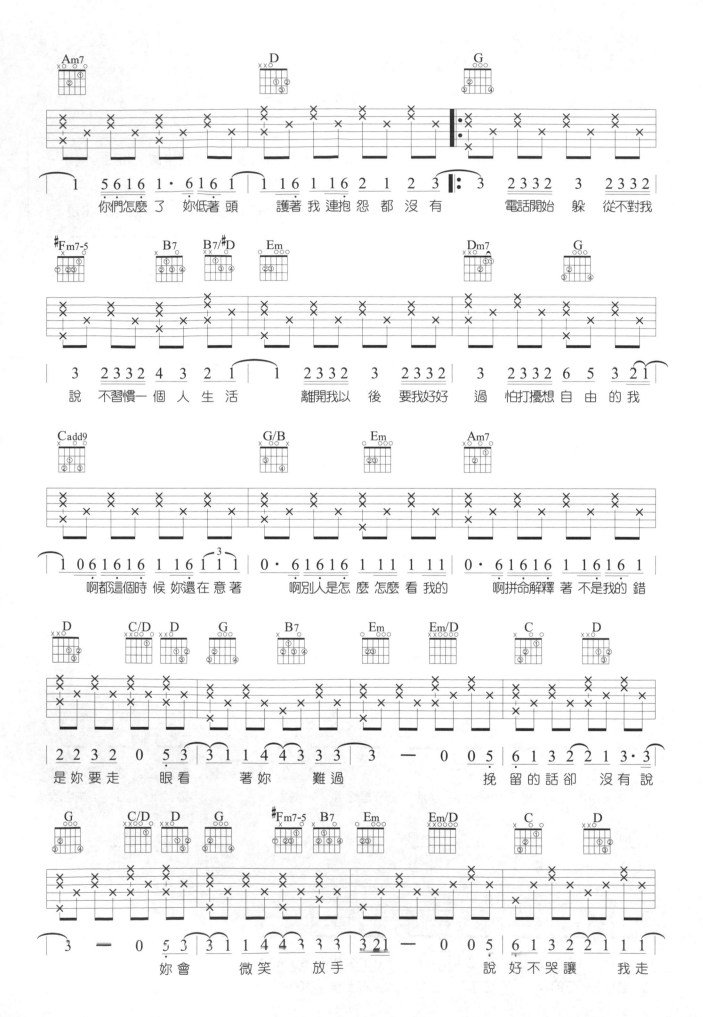

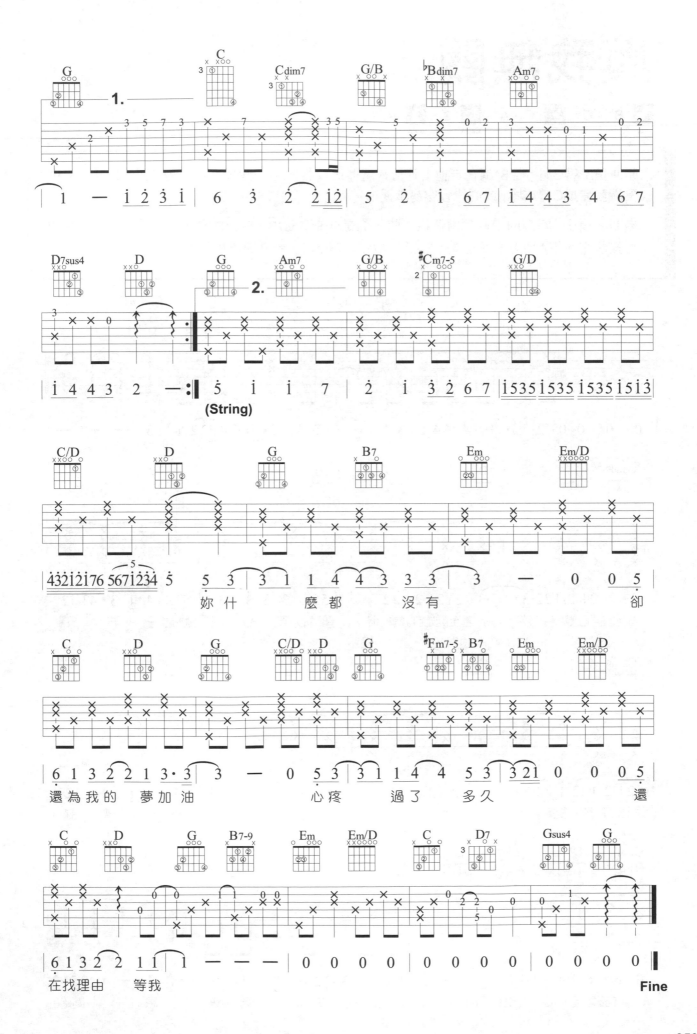

359

與我無關

▸ 作詞 / 張芷芮、席雨、豪斯Music
▸ 作曲 / 席雨、豪斯Music
▸ 演唱 / 阿冗

 Key B♭ - C Play G - A Capo 3 Tempo 4/4 ♩ = 62

♪ 原曲是B♭轉C調，像B♭調在吉他上通常會選擇比較熟悉的G調配合Capo來彈奏，如此一來彈奏調就變成G轉A調，或許比較容易掌握。

♪ 本曲必須學習G調的幾個常用連接和弦，像是D/F#、G/B、Em/D，可以把低音進行完美的連接起來。轉A調之後就是像，E/G#、A/C#、F#m/E，務必學起來。

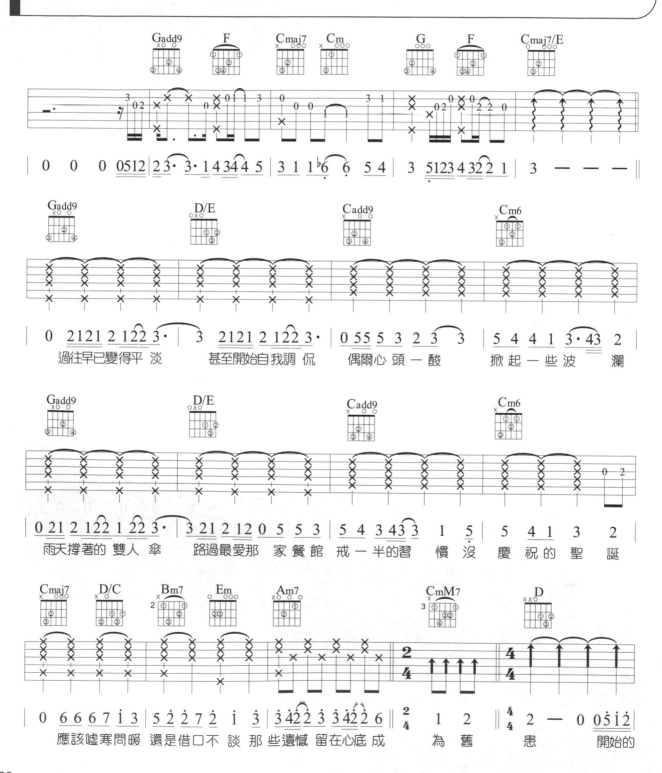

360

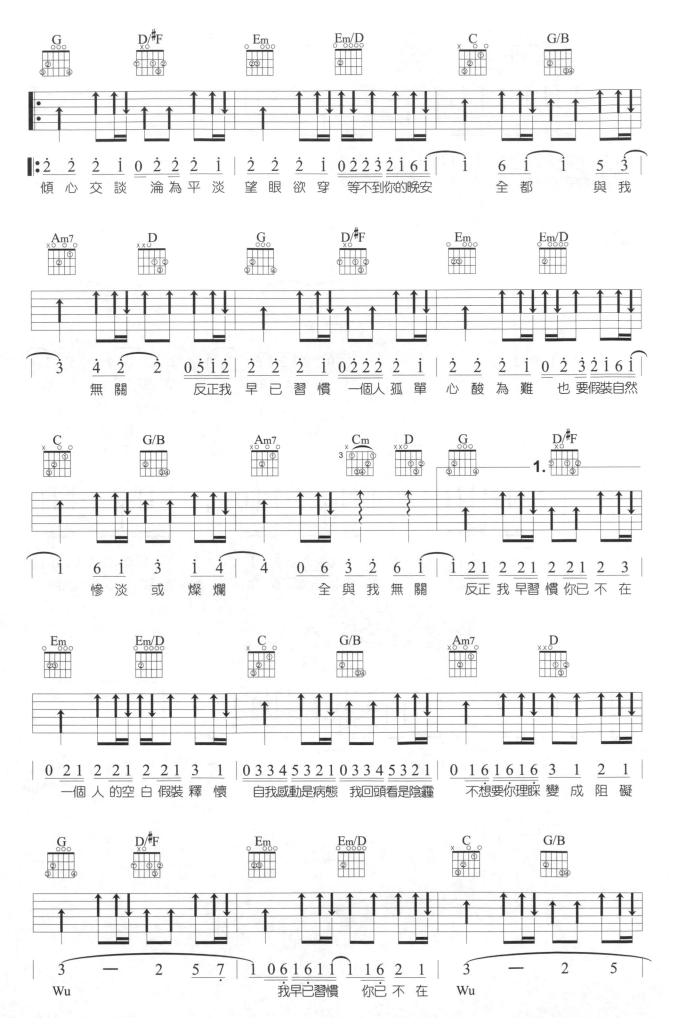

傾心交談 淪為平淡 望眼欲穿 等不到你的晚安　全都　與我

無關　反正我早已習慣 一個人孤單 心酸為難 也要假裝自然

慘淡 或燦爛　全與我無關　反正我早習慣你已不在

一個人的空白 假裝釋懷　自我感動是病態 我回頭看是陰霾　不想要你理睬 變成阻礙

Wu　　　　　我早已習慣　你已不在　Wu

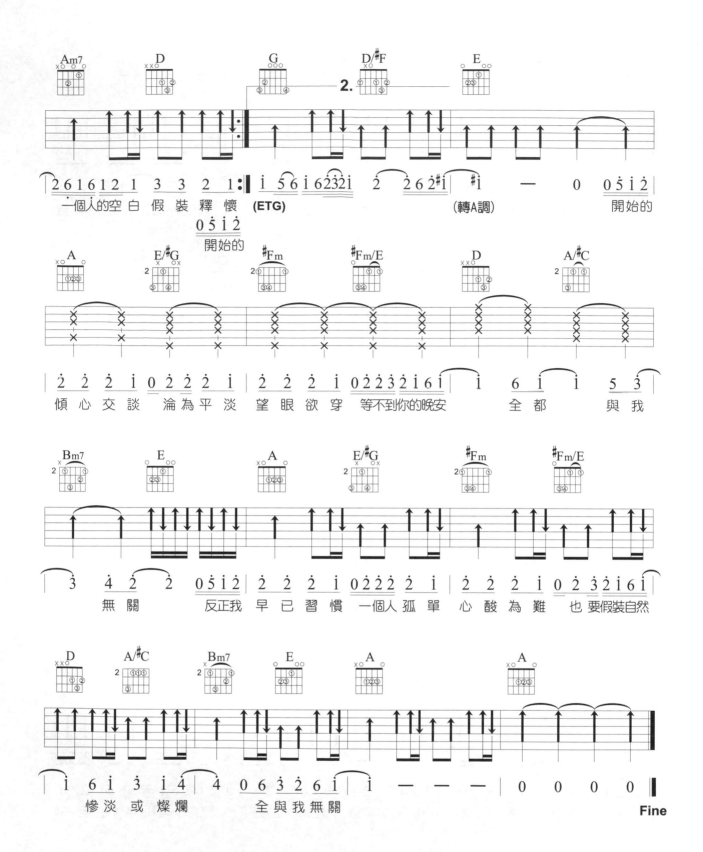

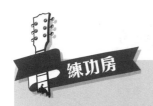

［大小調常用的連接和弦］

　　連接和弦最常用屬七和弦做為和弦連接的橋樑，通常為一拍，最多是二拍，因為屬七和弦帶有不穩定音程，這個不安定感必須獲得「解決」，所以把它加入和弦與和弦之間來使用。而吉他常用的彈奏或編曲調性不外乎C、G、D、A、E、F……，所以你只要把這幾個大調與他們的關係小調的常用連接和弦記熟，就幾乎掌握了80%的流行歌曲彈奏，其中有五個半音的屬七和弦可以看成是降二代五的用法來當連接和弦用，筆者特別把它整理出來，大家可以特別去熟練它。

1・大小調

2・降二代五

3・加入低音就可以變成很完美的連接和弦

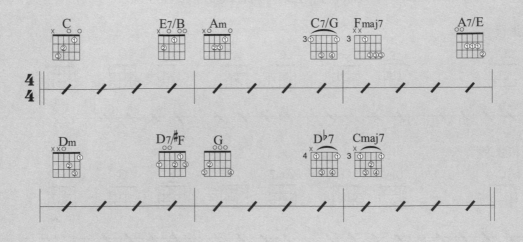

代理和弦

現代音樂的和聲中，傳統的三和弦已鮮少會被採用，尤其是對一個進階班的琴友而言，所以在本章中我將介紹一些和弦，來代用原來的和弦，使得和聲變得更為刺激，彈奏的Feeling可以更好，這類的和弦我們稱之為「代理和弦」。

一般代理的情形，我把它分為以下幾種：

一 使用原和弦的七和弦（大七、屬七和弦）來代理

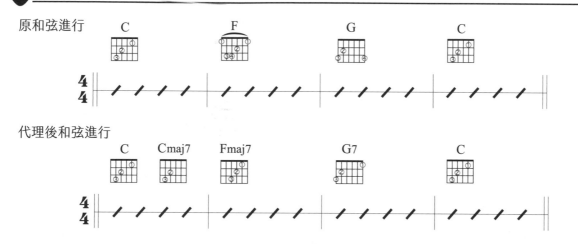

二 使用原和弦的六級小七和弦來代理

這是最常使用的一種代理方式，因為六級小七和弦與原和弦具有相同的組成音，意指Dm7 = F/D、Am7 = C/A，不失原和弦特徵，只有改變了根音位置。

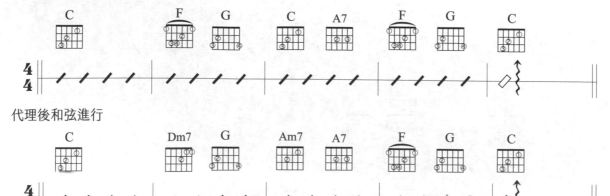

 三 使用原和弦的三級小七和弦來代理

原和弦進行

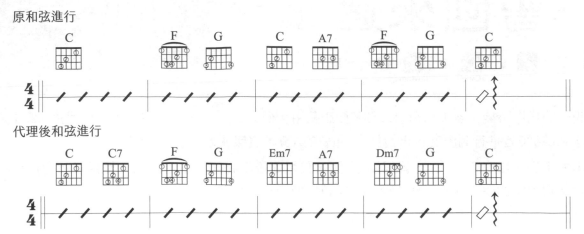

代理後和弦進行

四 使用減七和弦來代理

在範例中我們可以使用C#dim7、Ddim7、E♭dim7來代用C和弦，但是須注意使用這類的代用和弦，最好在小節的後半部來代用，換句話說，C和弦至少須彈奏二拍以上。

原和弦進行

代理後和弦進行

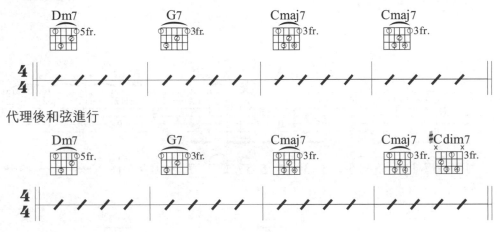

五 在任意和弦上使用降五級和弦來代理

這是在藍調音樂中最常見到的一種代用法，在某些特定的和弦上代用，就可以變成藍調（請參閱本書第58章）和弦。

原和弦進行

代理後和弦進行

（至於應該使用降五級的major7、minor7還是變化和弦，可視當時歌曲的需要來決定。）

不曾回來過

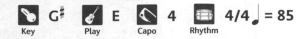

▸ 作詞 / 陳鈺羲
▸ 作曲 / 陳鈺羲
▸ 演唱 / 李千那

Key G# | Play E | Capo 4 | Rhythm 4/4 ♩ = 85

♪ 和弦的代用時機，多半以銜接二個和弦來使用，例如C → C7 → F，以屬七和弦代用C和弦，讓聲部從C音進行到B♭音，再銜接到F和弦的A音，這樣就達到了代用的目的。

♪ 本曲中E → Emaj7 → E6，皆同屬E和弦，代用之後讓聲部產生順降線，使得和弦銜接更順暢，相同編曲觀念在本書〈太聰明〉這首歌曲中也有異曲同工之妙。

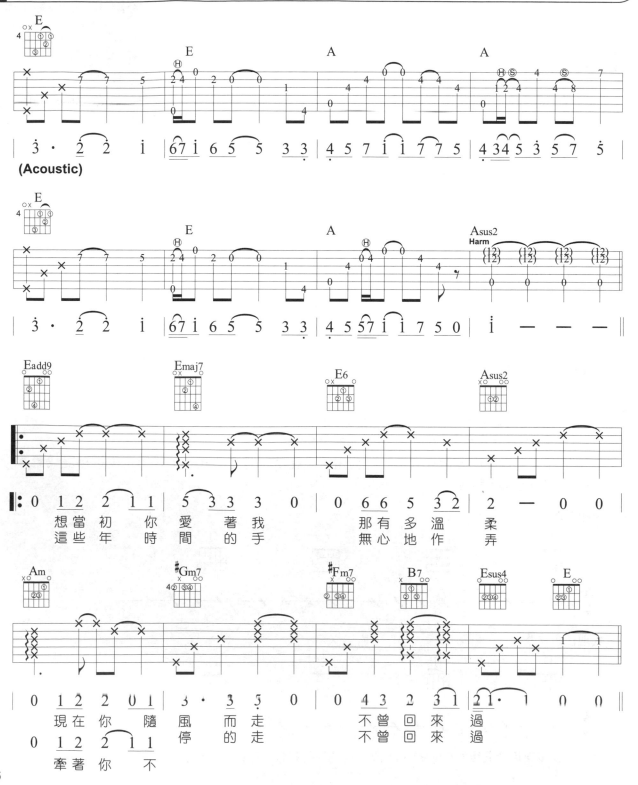

想當初 你 愛 著 我　　　那有 多 溫 柔
這些 年 時 間 的手　　　無心 地 作 弄

現在 你 隨 風 而 走　　　不曾 回 來 過
停 的 走　　　不曾 回 來 過
牽 著 你 不

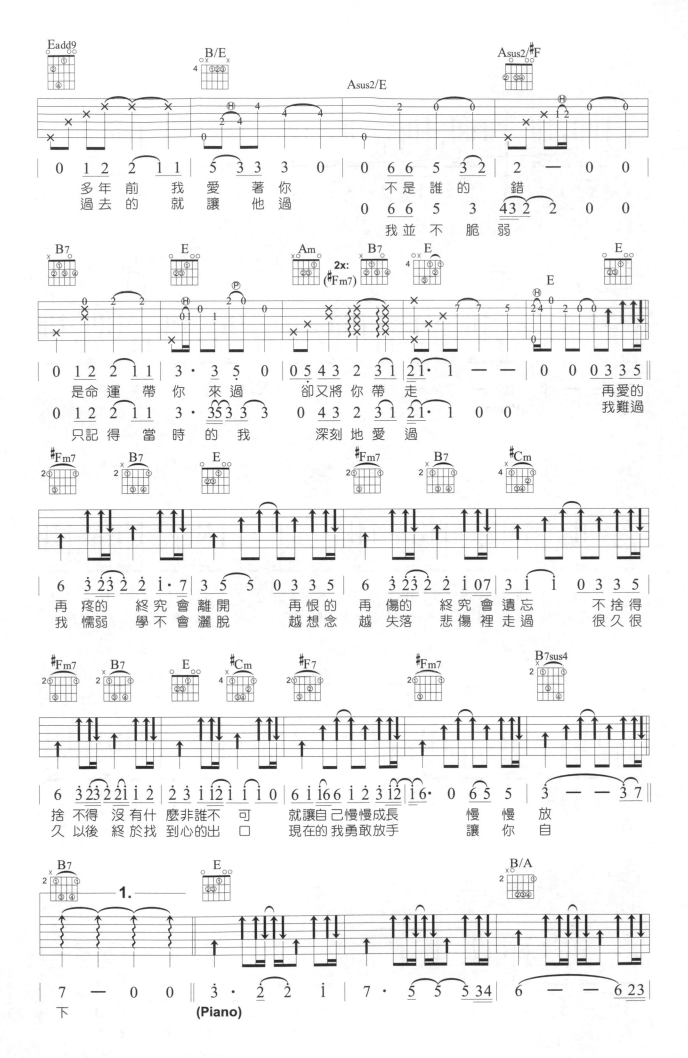

367

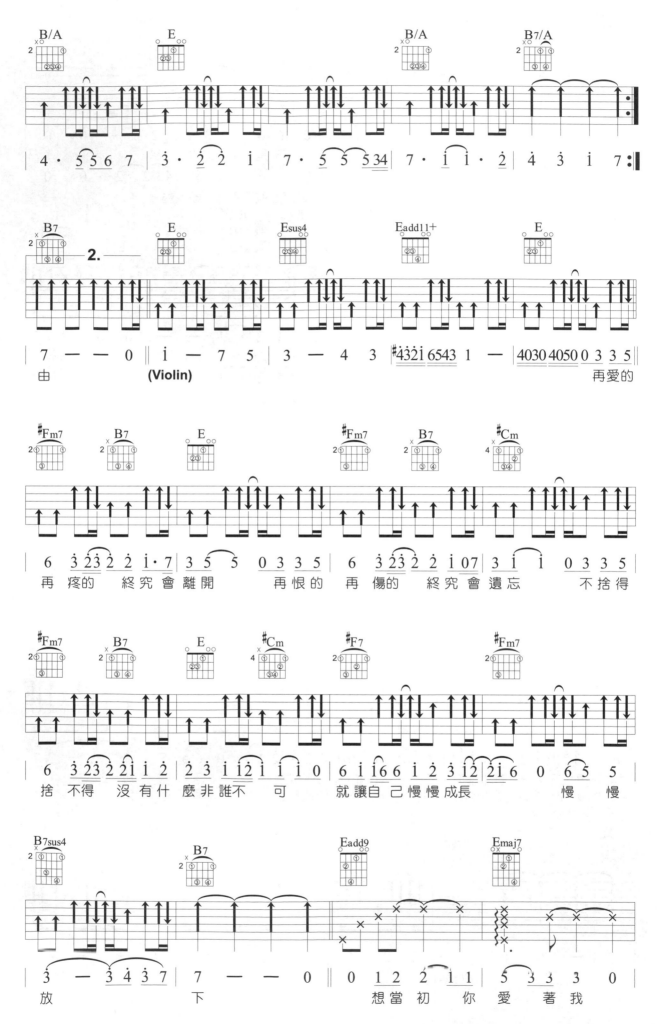

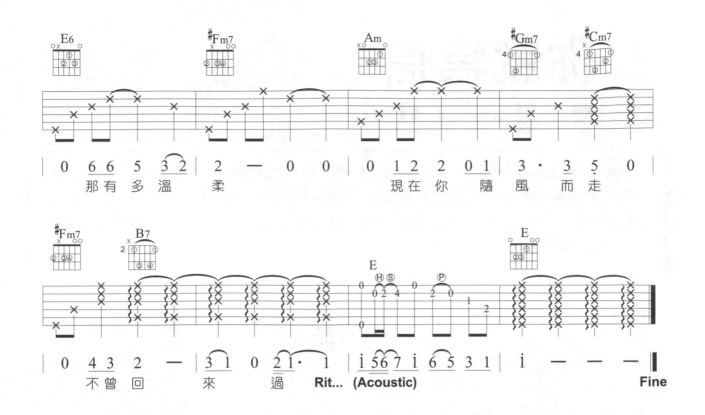

那有多溫柔　　　　現在你隨風而走

不曾回來過　Rit... (Acoustic)　　　　　Fine

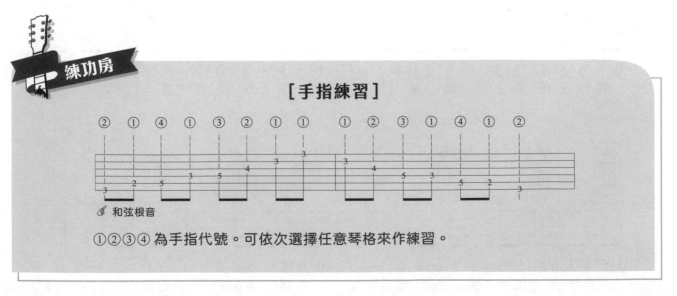

想你就寫信

▶ 作詞 / 方文山
▶ 作曲 / 周杰倫
▶ 演唱 / 浪花兄弟

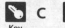 Key C 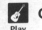 Play C Rhythm **Slow Soul** Tempo 4/4 ♩ = 75

♪ 本曲中在和弦進行「Em7 → Am7 → Dm7」時，用A和弦代理Am7和弦，這樣一來Em可為 Dm二級順階和弦，A就成為Dm五級和弦，代理後和弦銜接更為順暢了。

♪ 本曲彈奏Fmaj7、E7/F……等的這類和弦時，第六弦上的根音，建議可以用大拇指以扣的方 式按壓會比較順手。

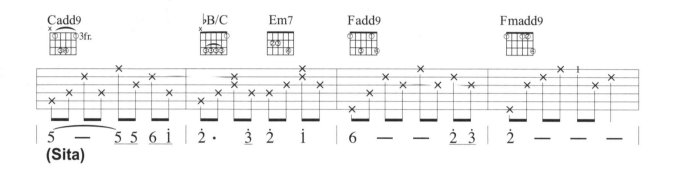

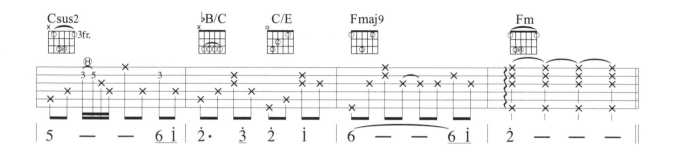

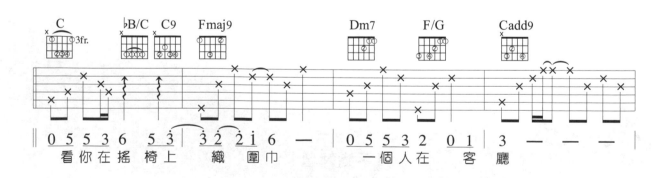

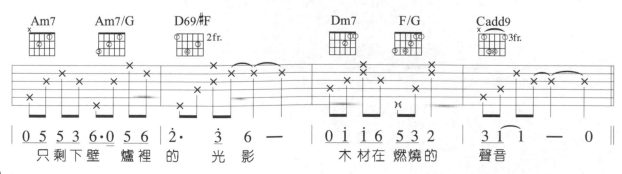

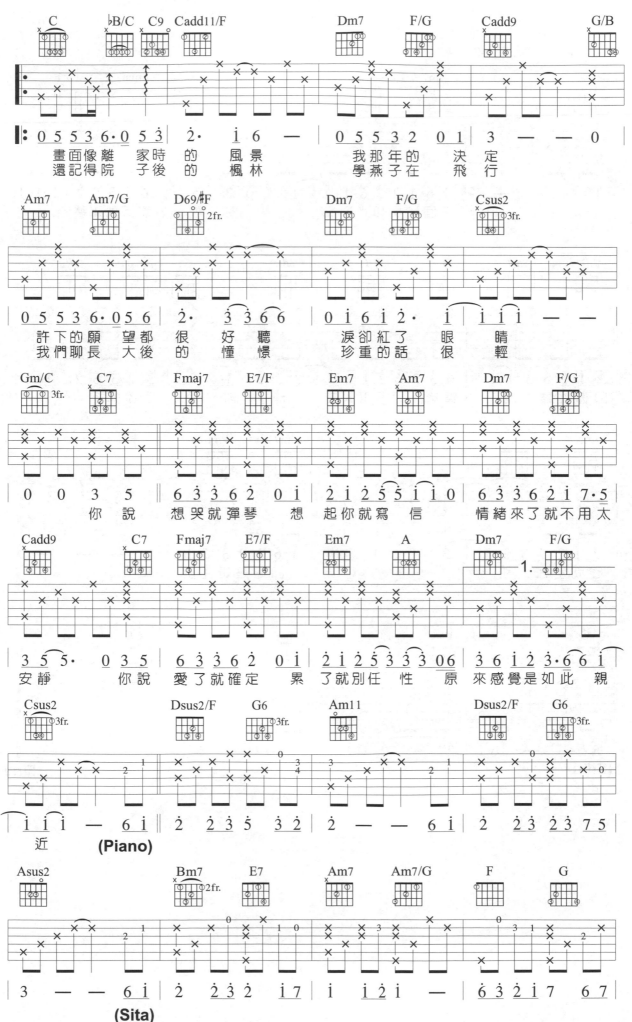

371

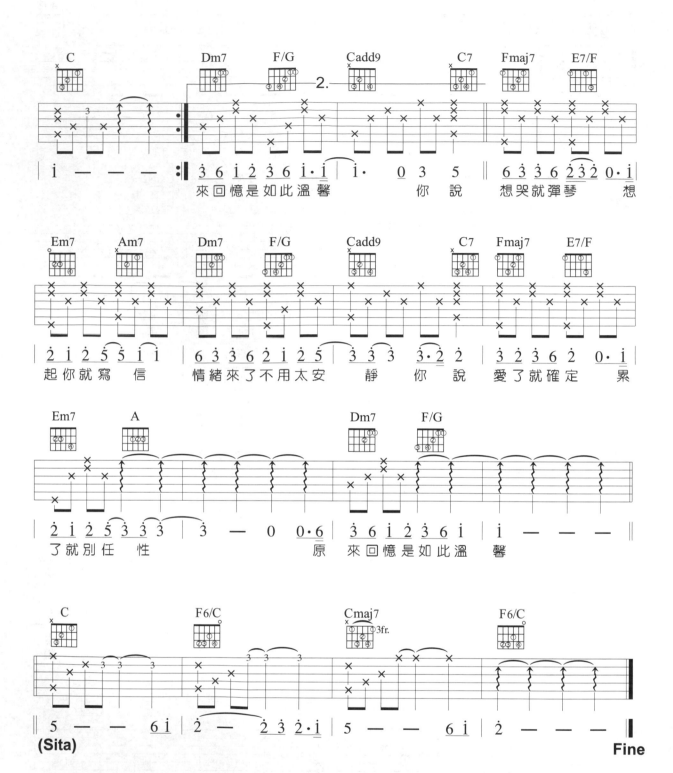

修煉愛情

▶ 作詞 / 易家揚
▶ 作曲 / 林俊傑
▶ 演唱 / 林俊傑

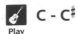

🎸 B♭ - E 　Key　　🎸 C - C# 　Play　　🎵 3 　Capo　　⏦ 4/4 ♩ = 67 　Tempo

♪ 副歌的第二個和弦G／F，是用來代用G和弦，便於銜接下一個Em7和弦，相關的用法還有像
　C → D/C → Bm7、Am7 → Em/G → F……等。

♪ 很多流行傳唱歌曲為了讓聽者加深記憶，通常會有很多做法，常見的是一直反覆副歌，加
　深對歌曲的記憶；另一種就是轉調，將某個橋段做轉調，加強音樂的起伏，也是很常見的
　方式。當然還有像改變節奏、增加橋段……等等，都是能夠增加記憶的編曲方式。

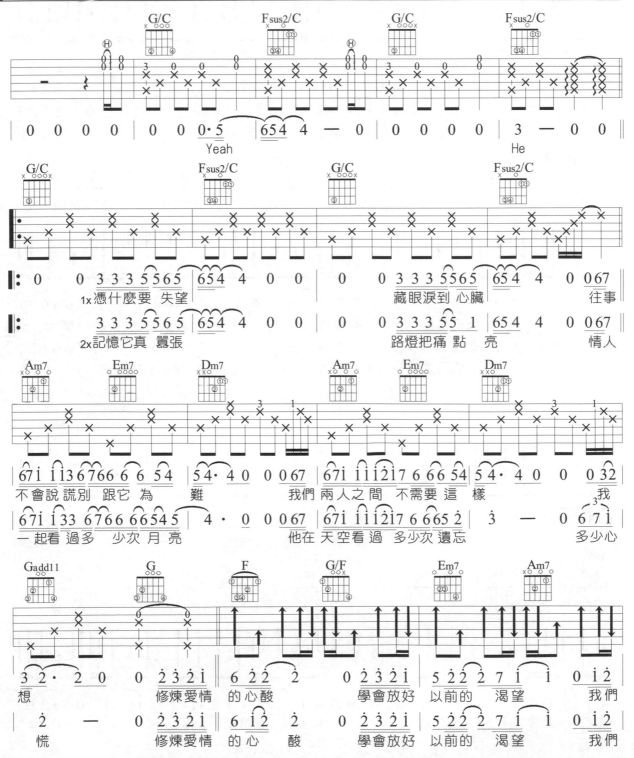

373

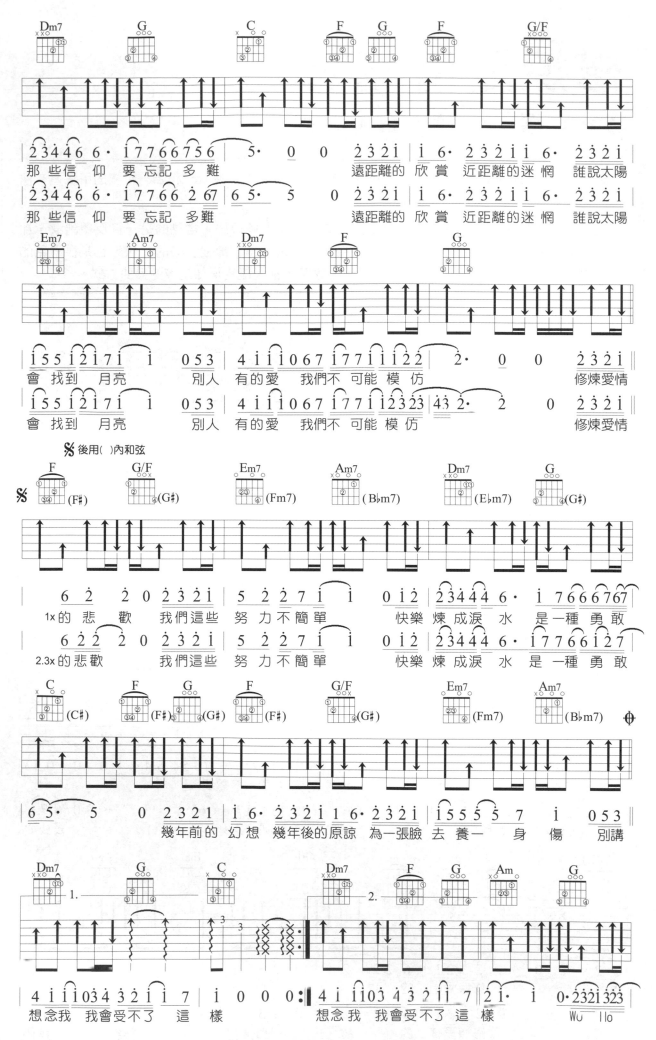

374

二重唱

　　一般人都認為，要成為一組二重唱，除了要找到二個音色相當、默契要好的人之外，最重要的是，二人之中必須要有一個有超於常人的音感（能唱和聲的人），這樣子才可能被稱為是二重唱團體。否則可能會被稱為「齊唱」了。所以說，如何唱好和聲成了我們要討論的重點。在這一章裡我並不是要教大家唱和聲的技巧，而是要探討如何編寫一個二重唱的和聲譜。

　　或許你會認為，會唱和聲是與生俱來的能力，沒錯！筆者也曾經見過許多人唱和聲的方式，都是憑著一種感覺（Feeling）來唱的，問其是憑著何種感覺？唱什麼音？卻說不出所以然來，像這種感覺，與其說是天生的，不如說這些人都是對於和弦有著較敏銳的感受能力，但如果要大家天生就都有這種能力可能比較難，唯一的途徑就是經過寫譜的訓練來達成這種和聲能力，這種方式可能就比較容易了。

　　首先，在大家學習本章之前，筆者不得不要求大家必須將和弦組成的樂理概念先建立起來（亦可參照本書第23章「和弦組成」），這將會是本章重點。所以在這裡，筆者要把大家都當作是對和弦的組成、轉位都已經了解的人來解說。

　　筆者提供幾種和聲編寫的要點給大家來做研究：

 旋律跟音階放置於低音部

　　這種方式為最多人使用，也是最易學的和聲方式，這裡所指旋律根音，事實上就是旋律音。依照和弦觀念的說法，在一個音階上建立一個音程，如果這個音程為一個協和音程（一度、四度、五度、大三度、小三度、大六度、小六度），那麼我們就可稱之為和聲，如果建立二個協和音程，便可稱為和弦。這樣子一來，我們可以在每個旋律根音上找到三種不同之順階和弦。

　　右邊的圖表中，我們的討論僅就三和弦來做討論，暫時不討論七和弦，而且將旋律音擺在最低的位置來做配置。由此看來，不同的和聲音可以變成不同的和弦效果，反過來說，和聲的配置必須在適當的和弦下來加入。

旋律根音	使用音	和弦	備註
1 (Do)	*1.3.5*	C	
	1.3.6	Am	和弦轉位
	1.4.6	F	和弦轉位
2 (Re)	*2.4.6*	Dm	
	2.5.7	G	和弦轉位
	2.4.7	B⁻	盡量不用
3 (Mi)	*3.5.7*	Em	
	3.5.1	C	和弦轉位
	3.6.1	Am	和弦轉位
4 (Fa)	*4.6.1*	F	
	4.6.2	Dm	和弦轉位
	4.7.2	B⁻	盡量不用
5 (Sol)	*5.7.2*	G	
	5.1.3	C	和弦轉位
	5.7.3	Em	和弦轉位
6 (La)	*6.1.3*	Am	
	6.2.4	Dm	和弦轉位
	6.1.4	F	和弦轉位
7 (Si)	*7.2.4*	B⁻	盡量不用
	7.2.5	G	和弦轉位
	7.3.5	Em	和弦轉位

最好不要使用平行音程的作法

這是最不愉悦的和聲方式。所謂「平行音程」的做法就是説，不管和弦為何，在每個旋律音上都加入一個平行的音程（三度或五度），這種和聲最容易有問題，尤其是在大調與小調的分辨上容易混淆，譬如説，Am小調歌曲旋律音是3（Mi）音，和聲音可能是6（La），但如果不考慮和弦，可能會把它唱成5（Sol），讓人有大調（1、3、5）的感覺，這時必有不和諧的情況發生，所以説儘量不要使用平行音程的和聲方式。

避免讓和聲音程起伏太大

國內外有很多知名的二重唱團體，和聲的方式並非使用單一種的和聲方式，也就是説，可以使用高低聲部互換的和聲法，或使用和聲交唱的和聲方式。因為很可能你的高音極限沒辦法唱到和聲的高音域，這時你可以將此句和聲的唱法改為比旋律音低的聲部的和聲唱法，或者二人互相輪流唱和聲，這樣子還可利用音色的互換達到不同的效果，但終究無論你用何種和聲方式，最重要的是儘量不要讓和聲音程起伏太大，一方面是不好唱，一方面是難聽。

和聲的編寫必須配置在適當的和弦下

第二點中我們説明了，儘量不要使用平行音程的做法，這時候所使用的和聲，就得完全依賴該小節的和弦來決定了。在觀念上，其實和弦內音也可以把它當做是和聲來使用。譬如説，如果有一小節的和弦是Cmaj7，如果吉他彈的是C和弦，那麼我們可以讓和聲唱7（Si），這樣子一來，照樣可以有Cmaj7的和弦感覺。換個角度來看，如果和聲音不在和弦的內音中，那可得要小心了，很可能容易唱走音，或者會讓和弦性質改變，而讓人有不和諧的感覺。

後面的練習曲，筆者特地將每首歌的和聲列出來，請大家特別注意所使用和聲與和弦的關係。

不該

▶ 作詞 / 方文山
▶ 作曲 / 方文山
▶ 演唱 / 周杰倫、張惠妹

Key **E**　Play **E**　Tempo **4/4** ♩ = 75

> ♪ 這是一首3度合音的男女對唱歌曲，你可以仔細分析一下合音與和弦的關係，雖然是3度合音，但未必是每個音都是3度，每個音都用3度，很容易跟和弦打架（不和諧）。
>
> ♪ 原曲是鋼琴伴奏，伴奏的和弦很優美，但是改成吉他彈奏需要加些外音，才能體現原曲的音樂特色。

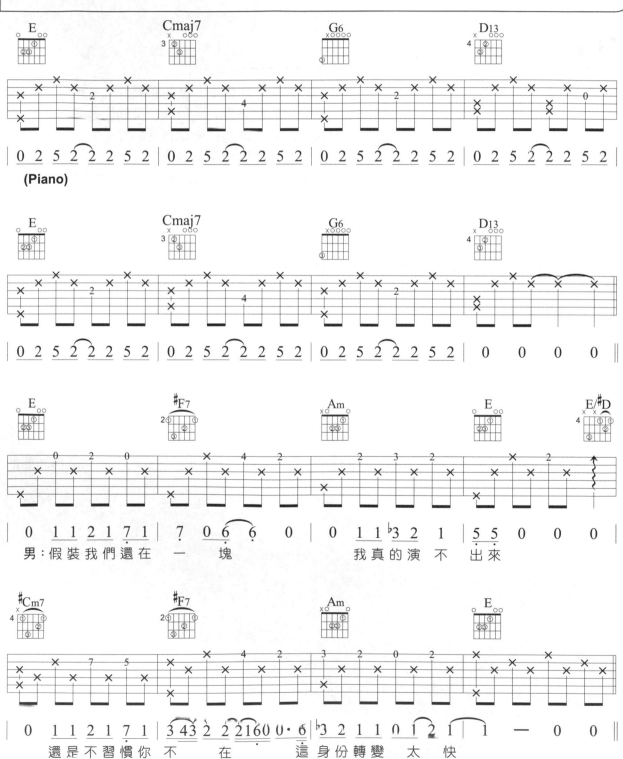

(Piano)

男：假裝我們還在 一 塊　　我真的演不 出來

還是不習慣你不 在　　這身份轉變 太 快

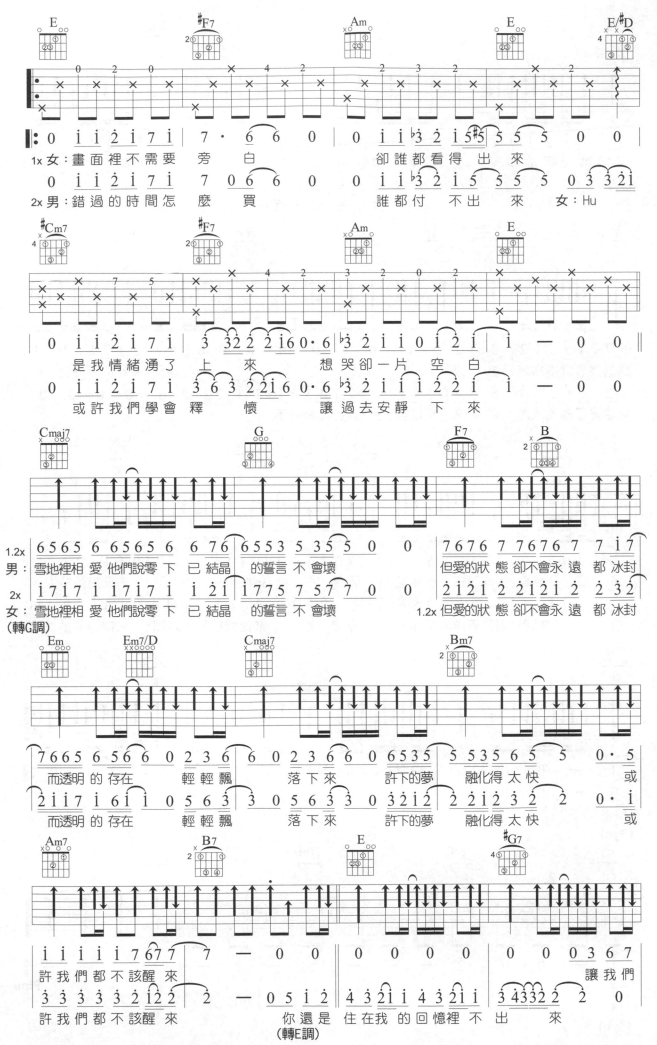

379

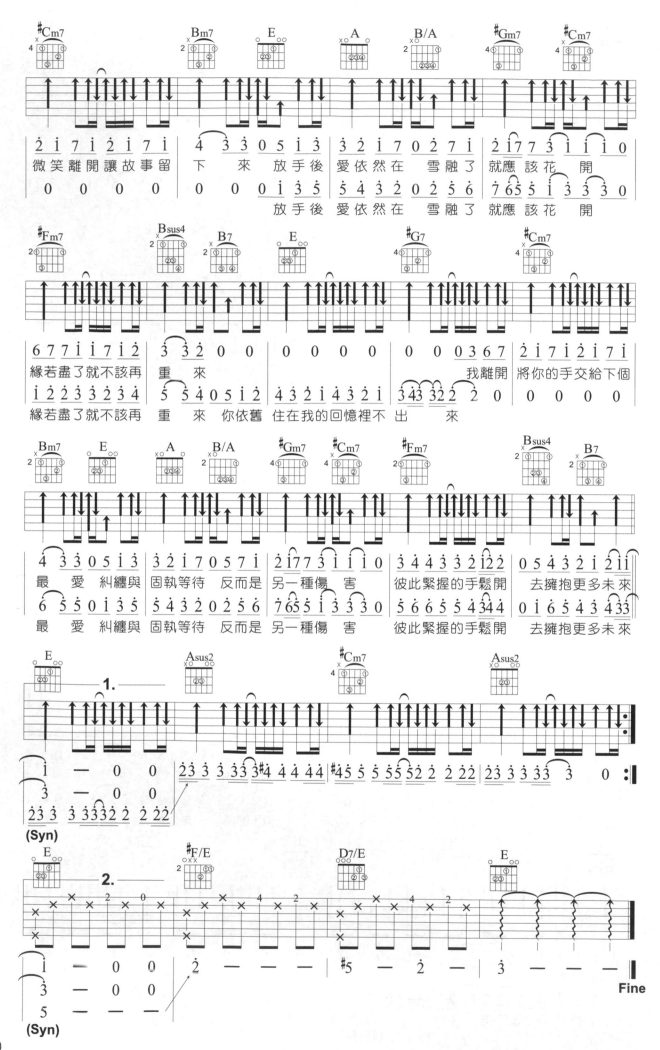

珊瑚海

▶ 作詞 / 方文山
▶ 作曲 / 周杰倫
▶ 演唱 / 周杰倫、梁心頤

Key	Play	Capo	Rhythm	Tempo
A	G	2	Slow Soul	4/4 ♩= 73

♪ 很經典的男女對唱歌曲，我把男女聲部的旋律分別寫下，如果唱的時候怕走音或是被拉走，可以彈一下單音，順便可以學一下二重唱的和聲是怎麼編寫的（參考本書第53章）。

♪ 這首歌曲中，我把原曲的過門根音把他轉換和弦的方式來表現，這樣可以變化多一些，和聲也會比較飽滿。例如 G → D/F# → Em7、Bm7 → B/D# → Em7、F → C/E → D，其實過門音也可以當作和弦來編喔。

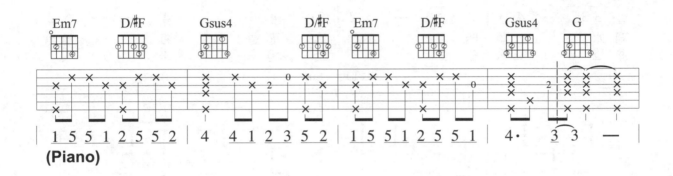

(Piano)

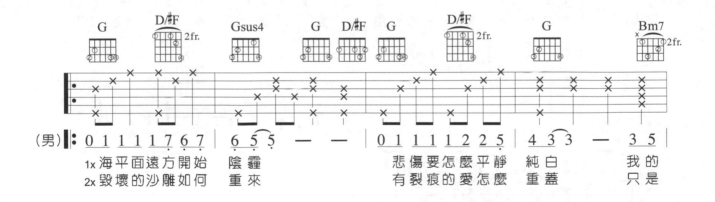

(男)
1x 海平面遠方開始 陰霾 　　　 悲傷要怎麼平靜 純白 　 我的
2x 毀壞的沙雕如何 重來 　　　 有裂痕的愛怎麼 重蓋 　 只是

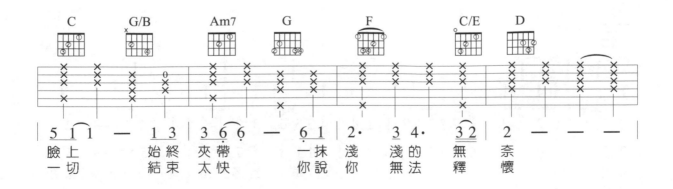

臉上 　 始終 夾帶 　 一抹 淺 淺的 無 奈
一切 　 結束 太快 　 你說 你 無法 釋 懷

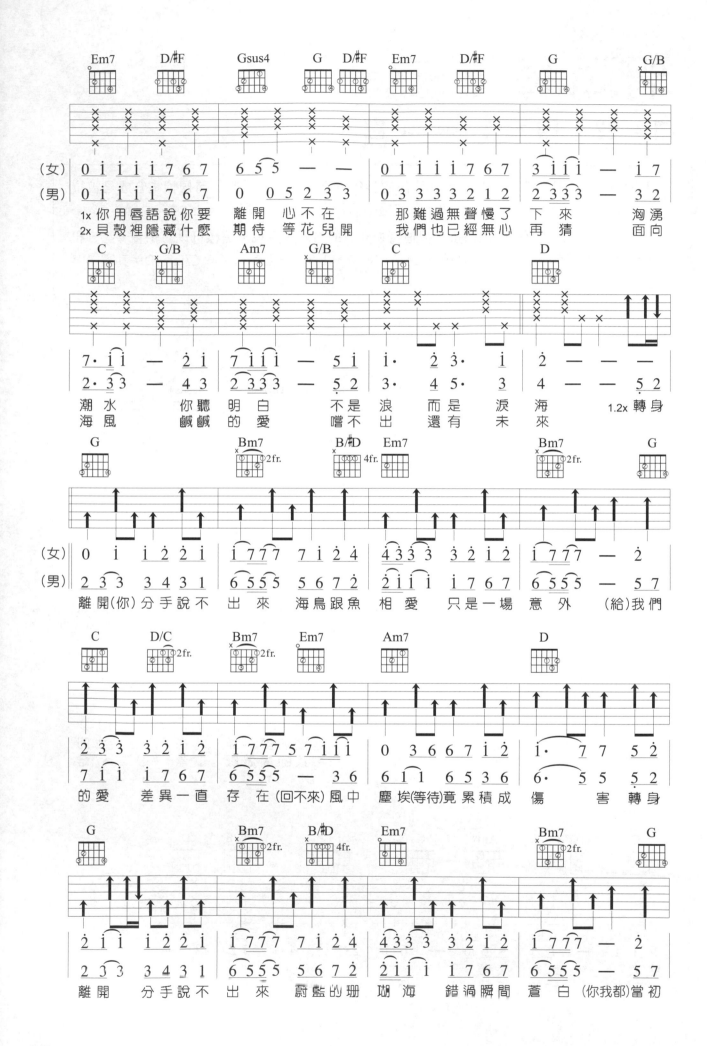

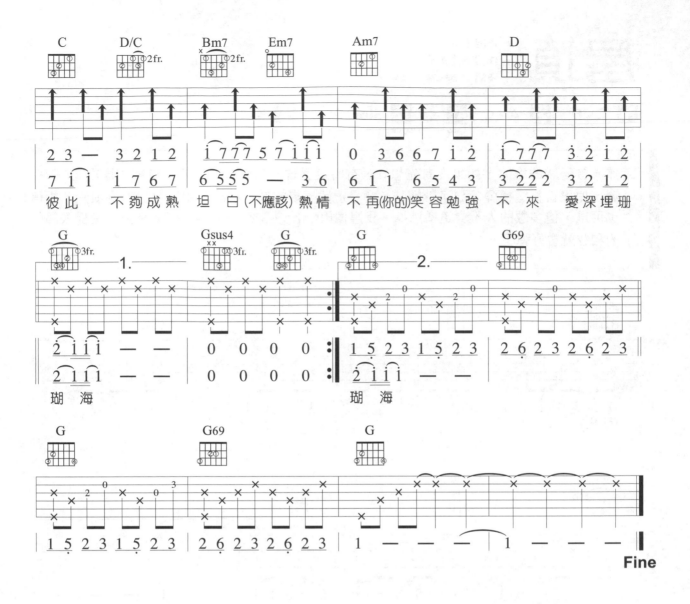

練功房

[大三和弦琶音練習 G - A]

① ② ③ ④ 為手指代號。可依次選擇任意琴格來作練習。

屋頂

▶ 作詞 / 周杰倫
▶ 作曲 / 周杰倫
▶ 演唱 / 吳宗憲、溫嵐

 Key C - E♭　 **Play** A - C　 **Capo** 3　 **Rhythm** Slow Soul　**Tempo** 4/4 ♩= 88

> ♪ 彈一首轉調的歌曲,如果沒有先想好,有時後就會踢到鐵板。例如本首歌的原調是C轉E♭調,如果直接這樣彈,到了E♭調勢必會是很難表現的好。當然,如果你E♭彈得很熟,相信也可以,但多數的人不會這樣選擇。我選擇用Capo夾3格,用A調轉C調來彈,這樣大部份的和弦就會好彈了。

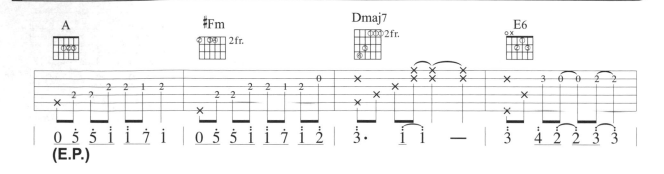

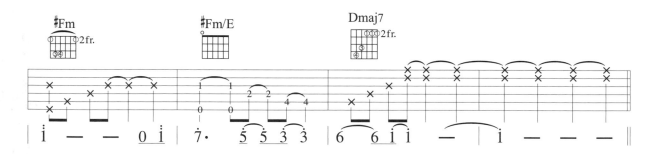

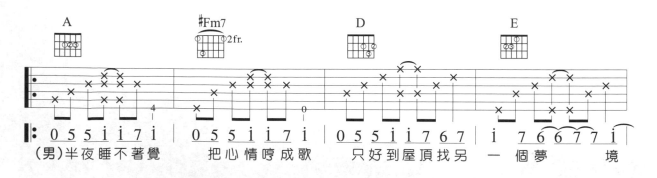

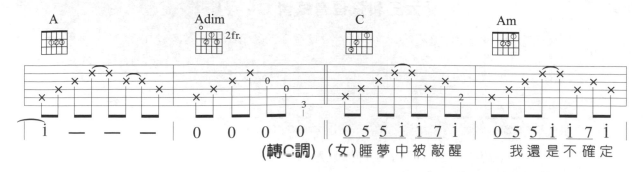

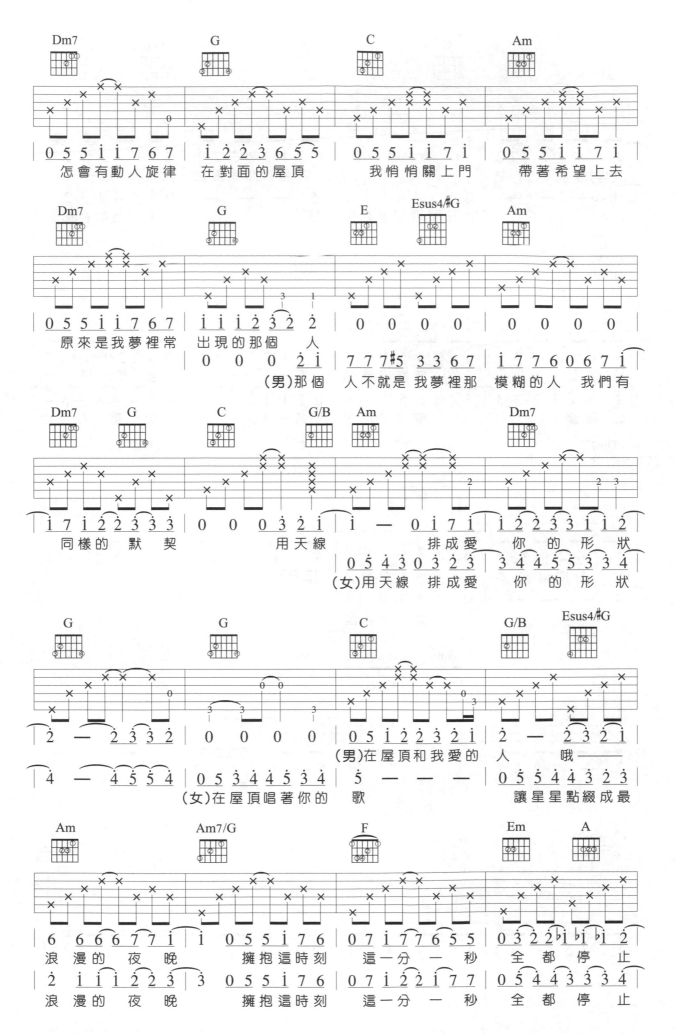

385

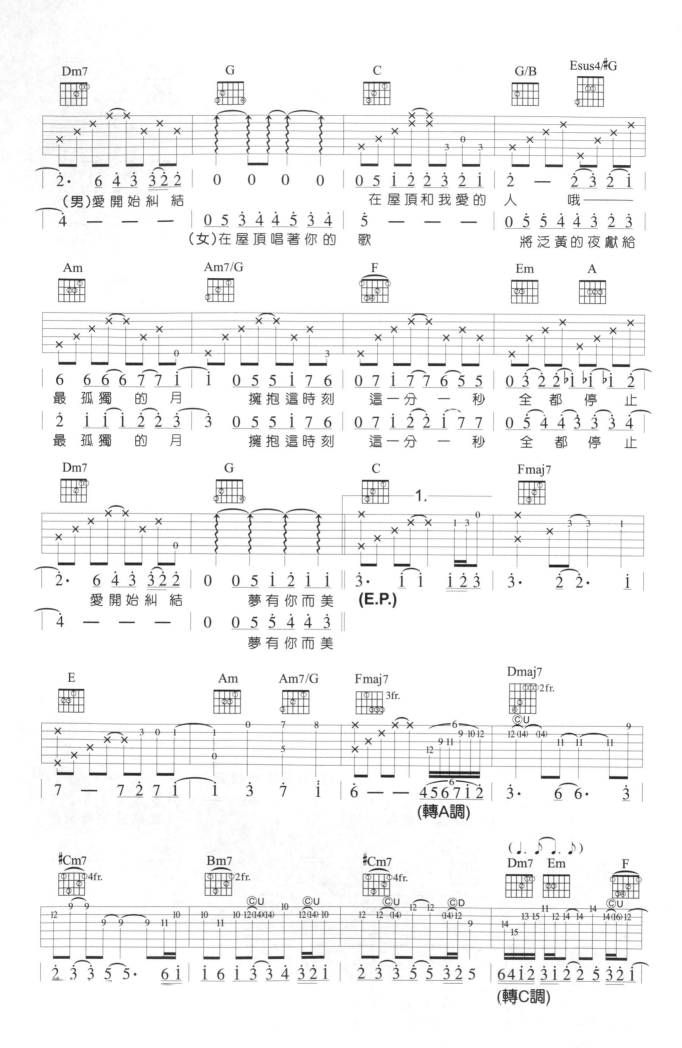

386

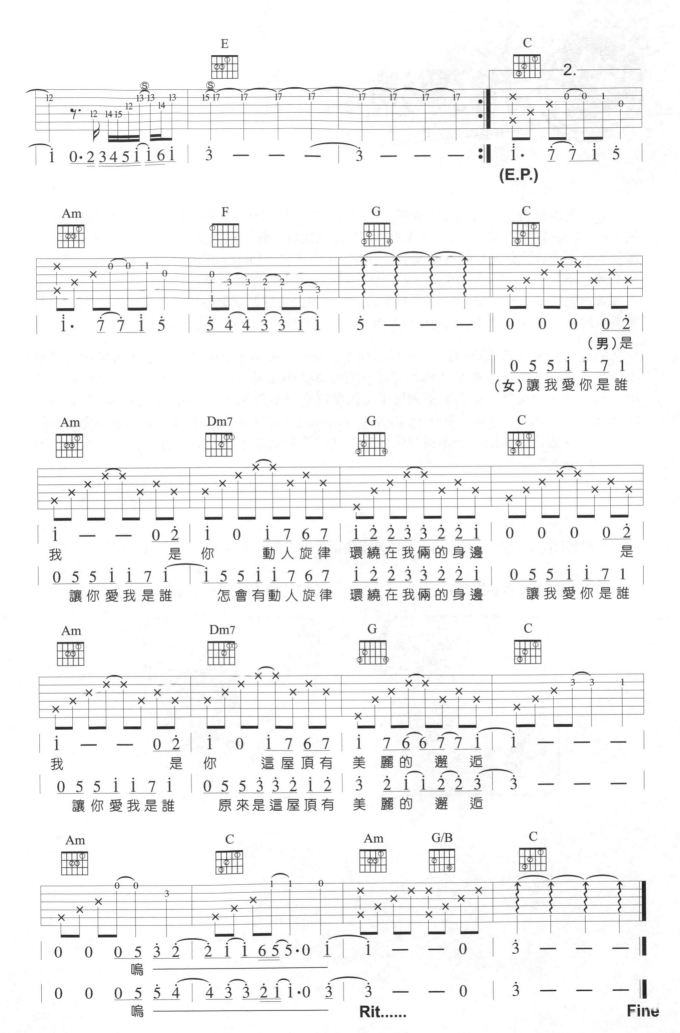

指彈演奏曲
Fingerstyle

在吉他的彈奏上，有很多的人都是使用Pick來搭配彈奏，比較高段的琴友甚至已經可以使用Pick將指法完整彈出。雖然Pick的擺動是吉他技巧中很重要的課程之一，卻也讓人容易誤解為木吉他的彈奏只是單純的刷刷Chord而已，而練習這種Fingerstyle的演奏，可以彌補手指訓練的不足之處。再者就是，一般的彈唱樂譜比較注重的是伴奏的部份，旋律部份則需要用歌聲或是其他樂器來搭配，才能有歌的感覺，對於自認為歌聲不夠優美或是不喜歡唱歌的琴友來說，這種帶有旋律的Fingerstyle演奏，便是提供了另一種的音樂詮釋方式。

所謂Fingerstyle的演奏，泛指所有使用手指頭所彈奏出來的音樂型態，大家比較常聽到的多半是在「古典」或是「佛朗明哥」的音樂當中使用古典吉他來表現，但是在國外使用民謠吉他來彈奏這類演奏音樂的樂手，卻早已族繁不及備載，諸如：Alex De Grassi、Don Ross、Peter Finger、Steven King、Laurence Juber……等等都是，國內部份則自董運昌的〈聽見藍山的味道〉一舉得到金曲獎最佳演奏獎之後，開始漸漸有人開始注意這類的Fingerstyle演奏風格。

一般的Fingerstyle演奏方式，可以選擇使用手指或是使用指套的方式，如下圖：

【1】使用手指彈奏　　　　　　　　**【2】使用指套代替手指彈奏**

卡農

▶ 作曲 / 帕海貝爾 Pachelbel

 D C 2 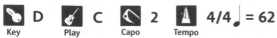 4/4 ♩ = 62

Key / Play / Capo / Tempo

Track 92

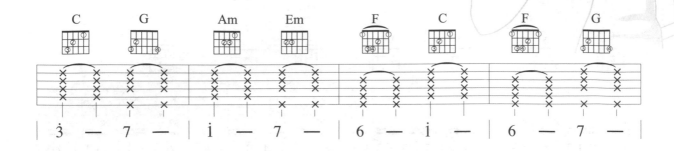

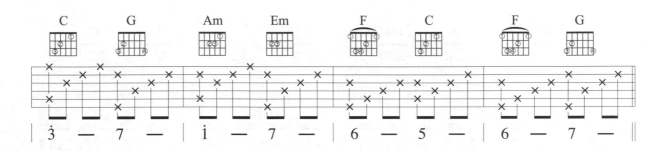

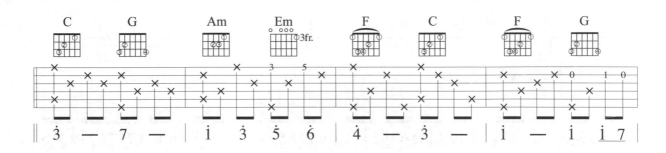

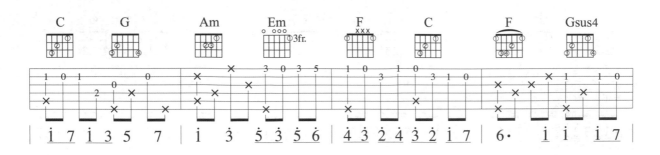

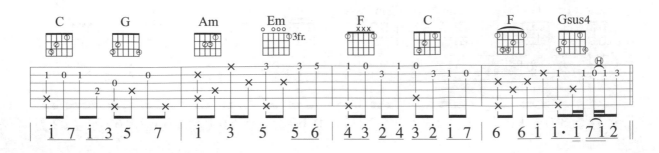

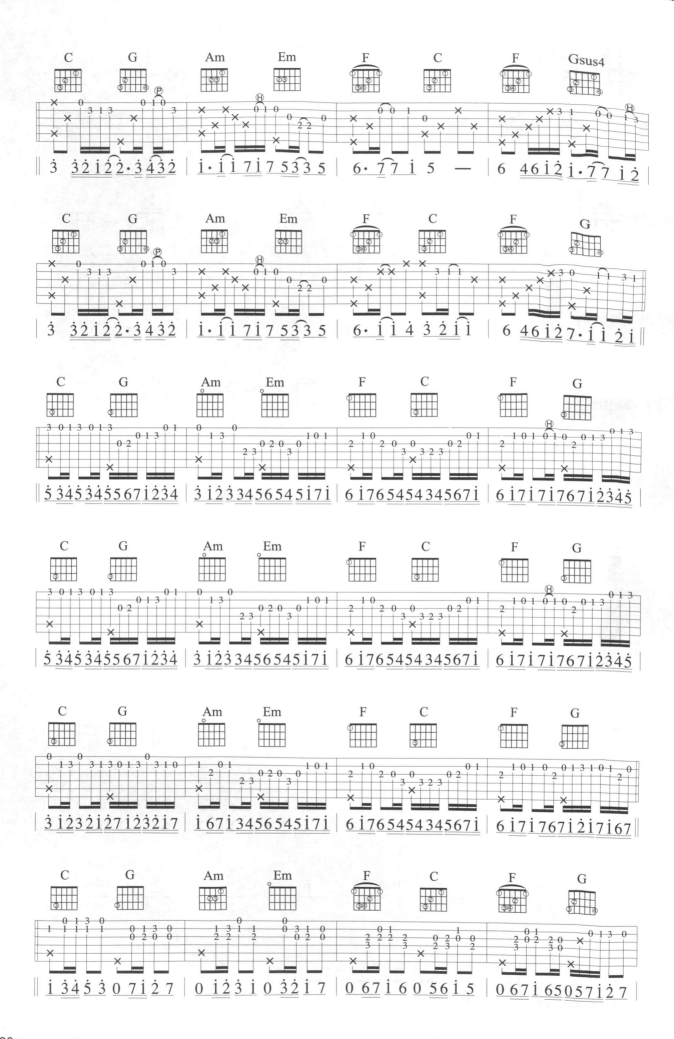

390

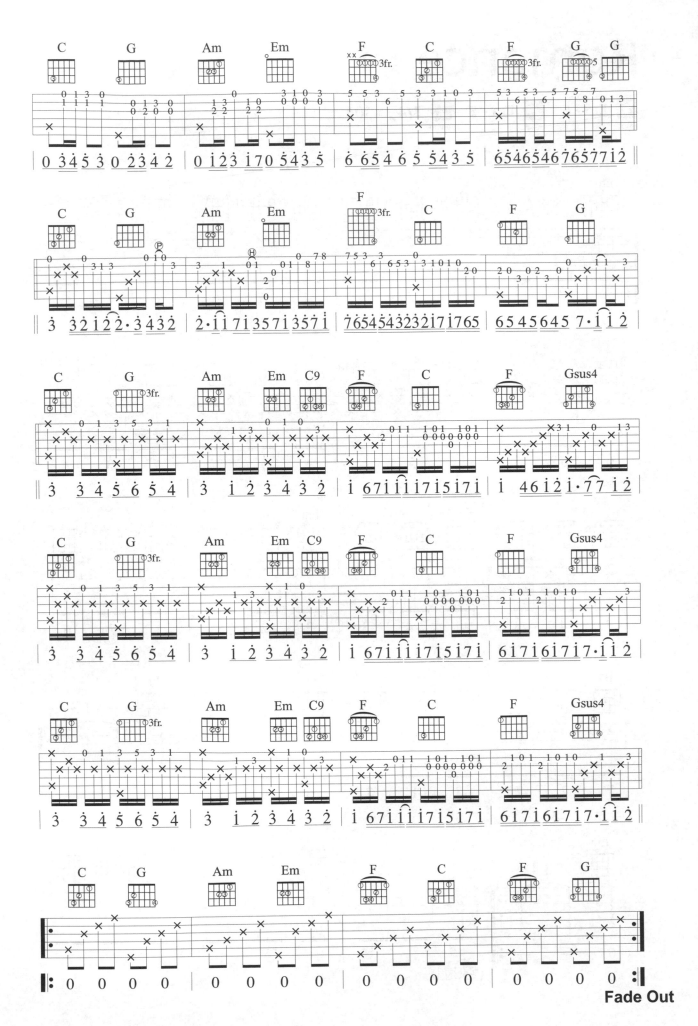

Fade Out

Romance ▸ 古典樂

🔑 **Em - E** Key　🎸 **Em - E** Play　🎵 **3/4 ♩ = 104** Tempo

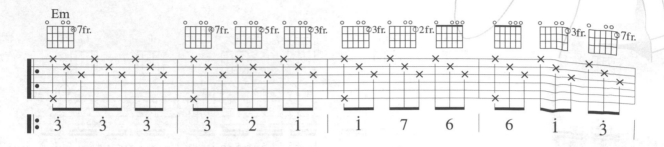

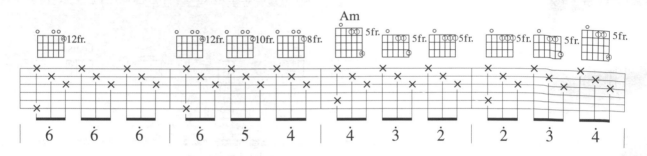

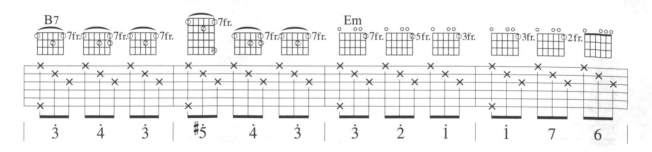

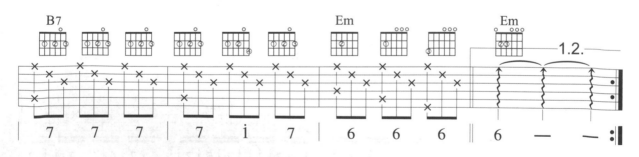

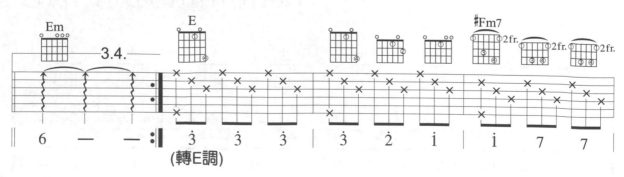

(轉E調)

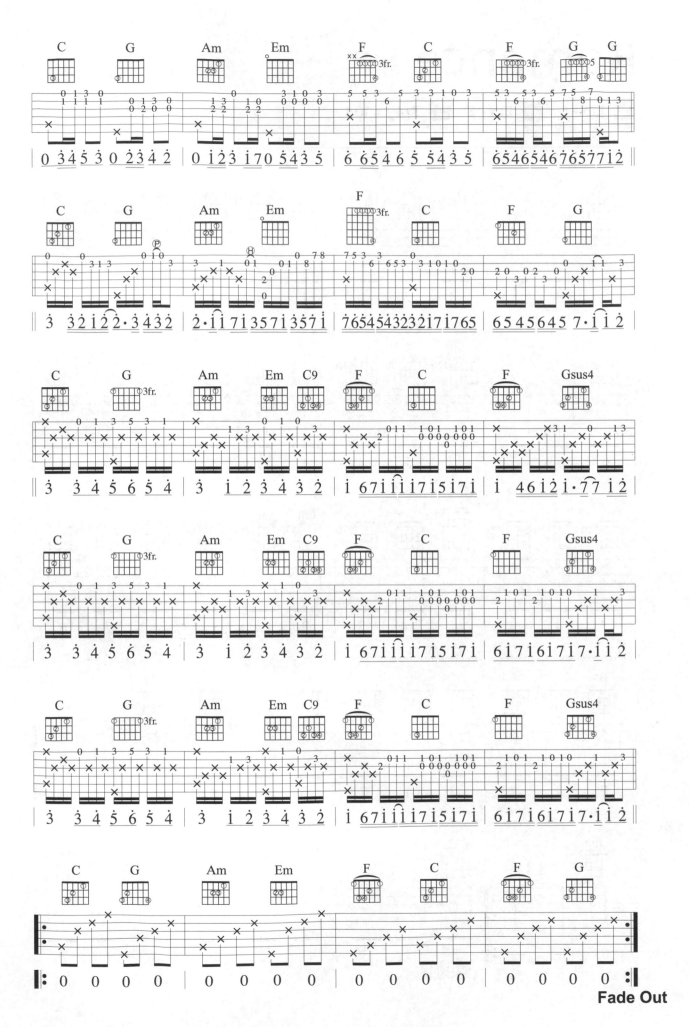

Romance ▶ 古典樂

Key: Em - E Play: Em - E Tempo: 3/4 ♩ = 104

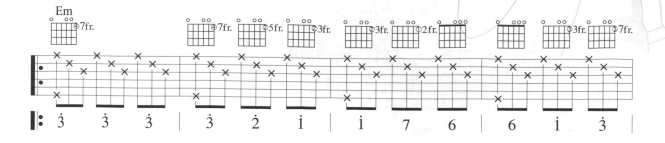

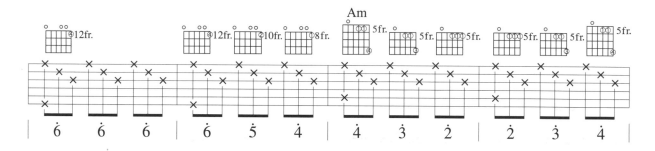

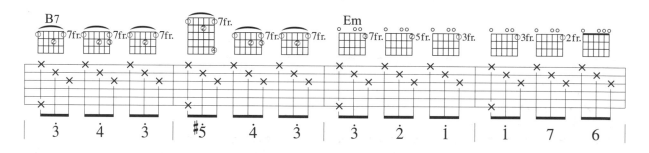

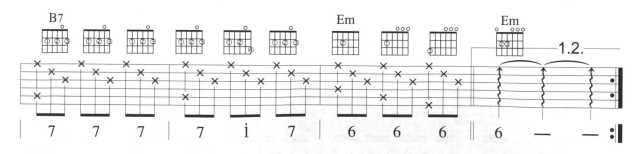

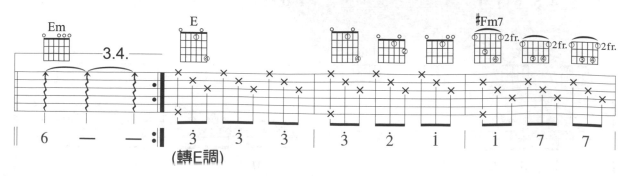

(轉E調)

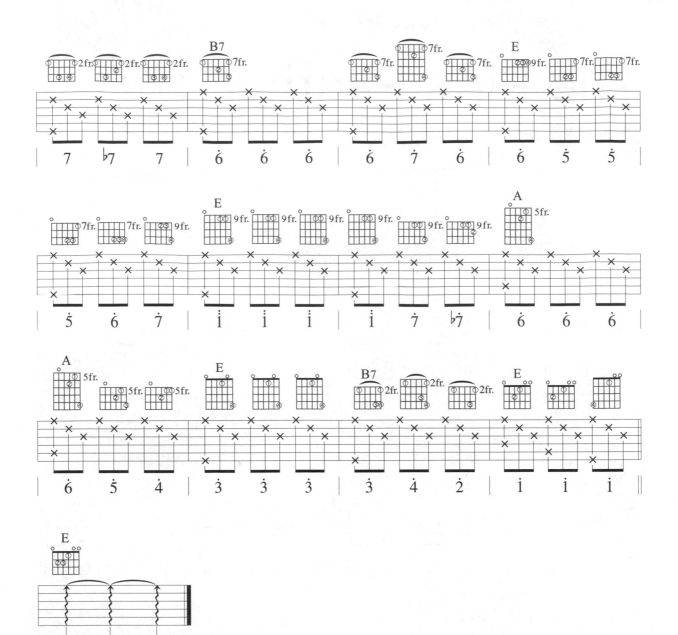

D.C. N/R

The Pink Panther Theme

▶ 作曲 / Henry Mancini

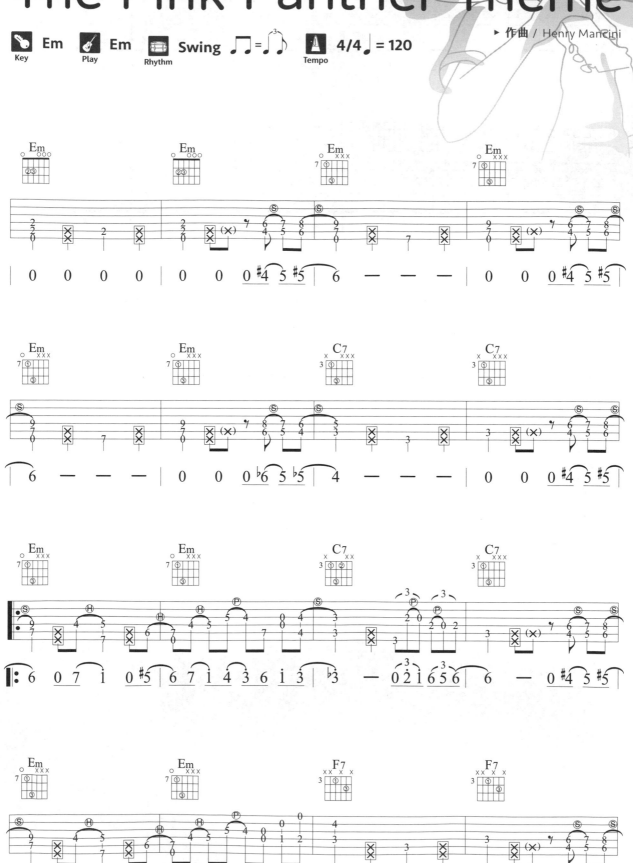

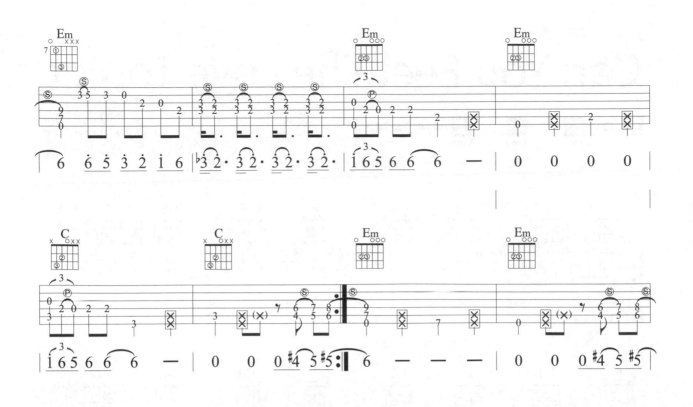

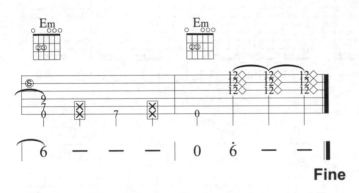

Fine

Can You Feel The Love Tonight

Key D **Play** C **Capo** 2 **Tempo** 4/4 ♩ = 74

作詞 / Tim Rice
作曲 / Elton John
演唱 / Elton John

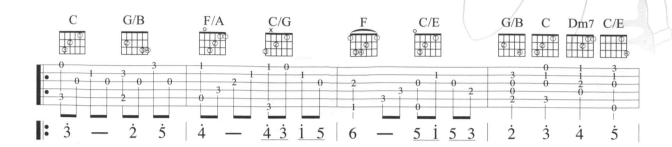

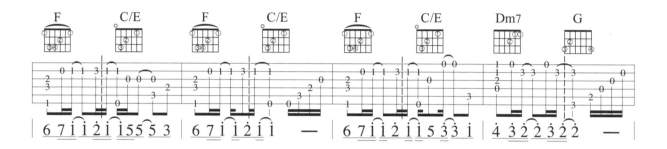

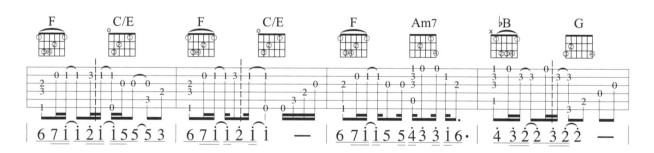

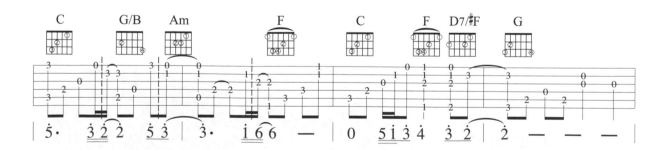

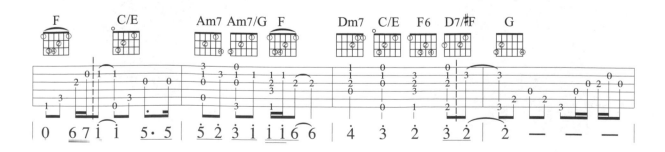

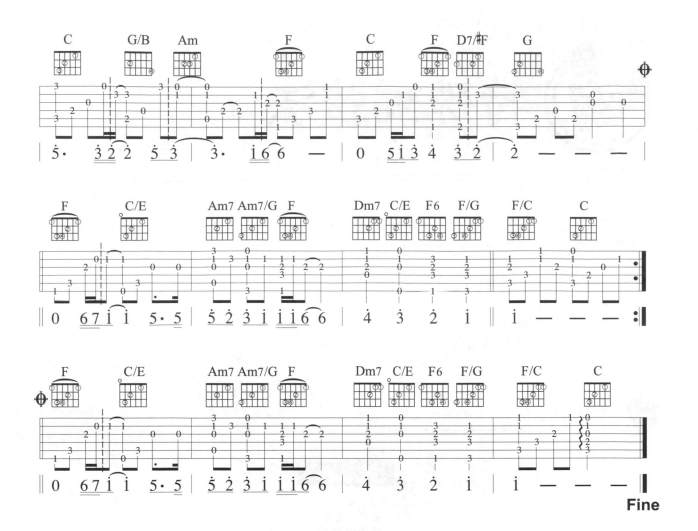

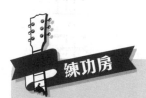

Fingerstyle（指彈）的彈奏有別於一般的伴奏，因為和弦上加了旋律音，常常手指會不夠彈，這時你可以把沒有彈到的弦省略不按，這樣你就有多餘的手指，可以去按壓比較需要表現的音。只是要特別注意當曲子出現刷奏，那還是必須將完整和弦按好，以避免出現非調性音。

特殊調弦法

當我們在吉他的開放和弦上，重新設計一組新的空弦音並加以排列規範，這樣的方法，我們可以簡稱為「調弦法」（Open Tunings）。

調弦法，除了可以讓我們的歌曲得到不同於一般和弦的音響效果外，更重要的是，可以將歌曲的和弦簡化。例如：在一個Open G的調弦法中，我們只須將一隻手指壓在第二琴格上，便可得到一個A和弦。至於其他和弦，大家則須依照所需和弦的組成音，仔細地在弦上推敲，得到新的一組和弦指型。

 大調調弦法

原弦音

EADGBE

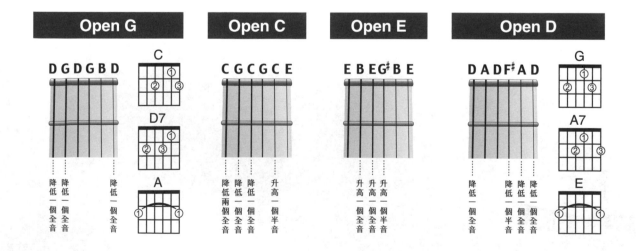

 小調調弦法

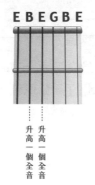

Open E minor

E B E G B E

升高一個全音　升高一個全音

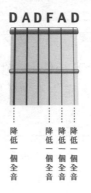

Open D minor

D A D F A D

降低一個全音　降低一個全音　降低一個全音

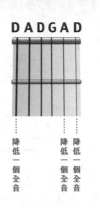 **含有和弦外音地調弦**

　　當我們希望在開放弦上彈奏能夠得到一個較好的「Sense」時,可以使用此種帶有和弦外音的調弦法,下圖是有名的調弦法,俗稱叫「DadGad」調弦法與「Drop D」調弦法。

Dad Gad

D A D G A D

降低一個全音　降低一個全音　降低一個全音

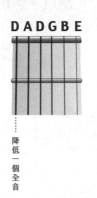

Drop D

D A D G B E

降低一個全音

使用調弦法的原則

在你開始練習調弦法的同時,有幾點是你必須注意的:

一、如果將弦的音高調高,那弦的張力也會跟著變大,反之如果調低,那弦的張力也會跟著變小,但是必須注意如果是調高音高,很可能會斷弦或是損傷琴體的結構,把琴弦調低,又會失去原有吉他的音色。所以最佳的方法是,調高時勿高於一個半音,調低時勿低於一個全音。

二、有很多的調弦方式是某些弦調高,某些弦調低,這樣很可能導致音色不平均的感覺,這時,你可以適度的將弦的粗細變粗或變細,可避免這種現象。

三、因為調弦而改變了音高,所以可能會跟你所學的記憶方式不同,所以在你彈奏之前,務必找出該調弦法與標準調弦法的共通性,一般來說弦與弦之間都會有四度、五度……等的音程關係,找出這些共通性,你或許無須重新記憶新的和弦。

刻在我心底的名字

▶ 作詞／許媛婷、佳旺、陳文華
▶ 作曲／許媛婷、佳旺、陳文華
▶ 演唱／盧廣仲

 Key Aᵇ Play C Tempo 4/4 ♩= 68 Tune 各弦調降全音

♪ 盧式的習慣調弦，直接把各弦調降全音之後，再來找調就對了。

♪ 本曲為Aᵇ調，將各弦調降全音後使用C調來彈奏，最為順手。如果你使用移調夾彈奏G調或是各弦降半音彈奏A調，都會產生不順手與不合邏輯的彈奏現象，這點要特別注意，彈錯調可是會讓你滿頭大汗的。

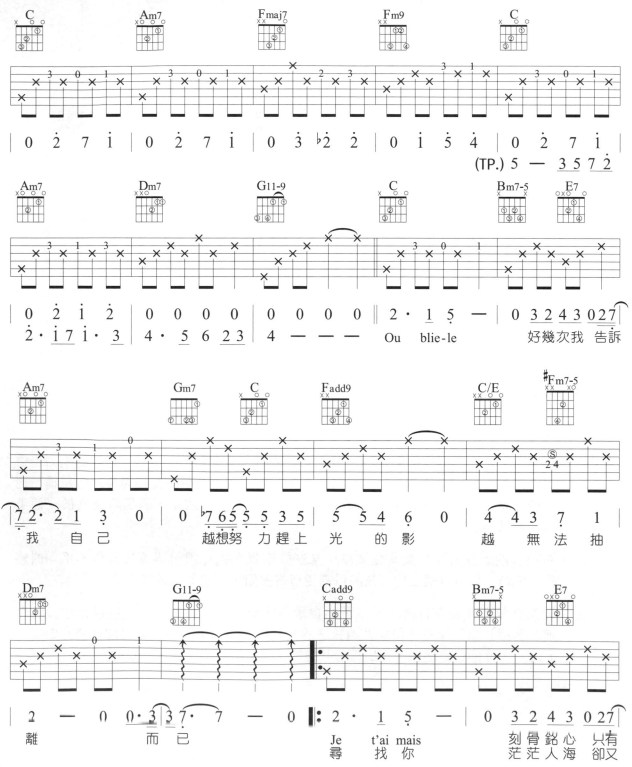

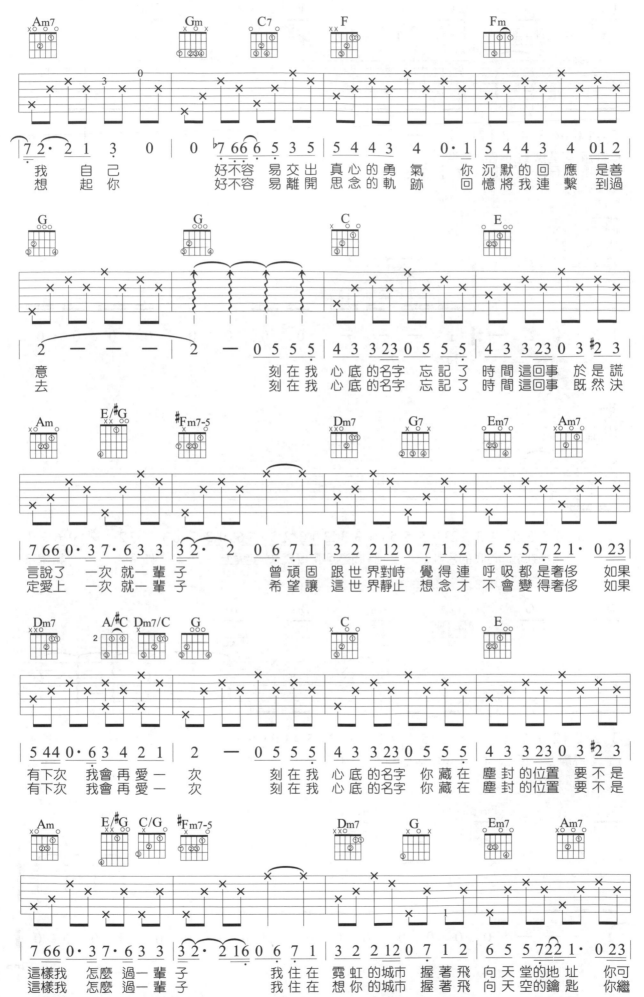

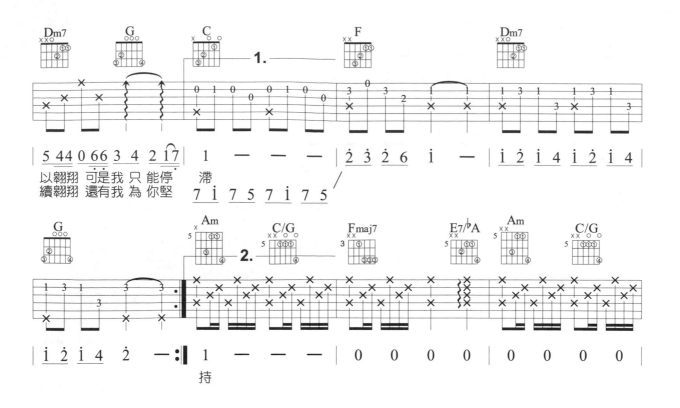

以翱翔 可是我 只 能停 滯
續翱翔 還有我 為你堅 持

刻在我 心底的名字 忘記了 時間這回事 既然決 定愛上 一次 就一輩 子　　希望讓

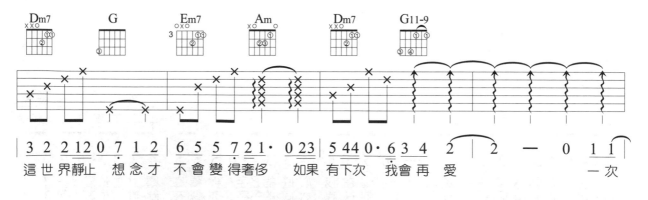

這世界靜止 想念才 不會變 得奢侈 如果 有下次 我會再 愛 一次

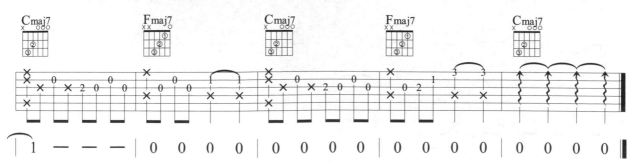

Fino

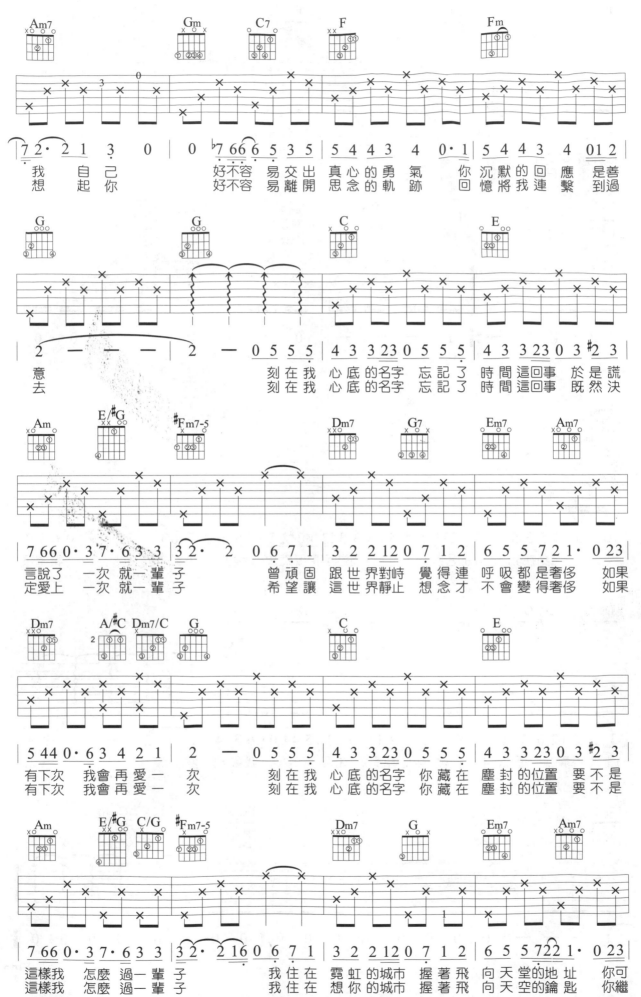

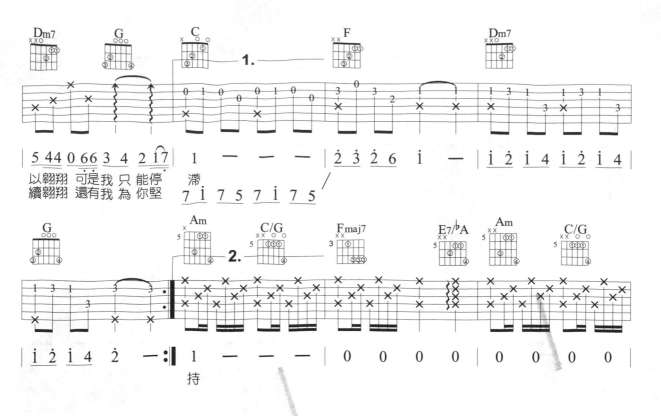

以翱翔 可是我 只能停 滯
續翱翔 還有我 為你堅 持

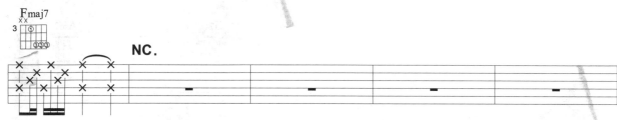

刻在我 心底的名字 忘記了 時間這回事 既然決 定愛上 一次 就一輩 子 希望讓

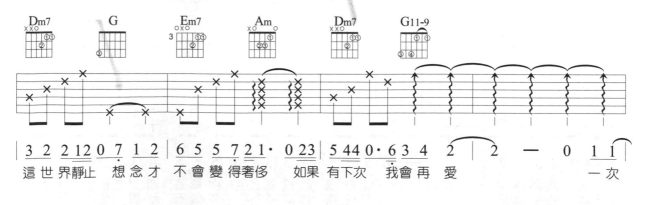

這世 界靜止 想念才 不會變 得奢侈 如果 有下次 我會再 愛 一次

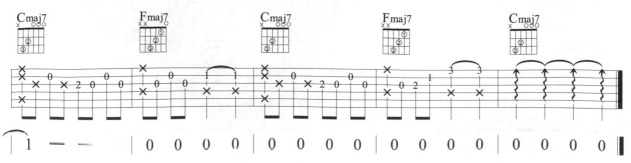

Fine

寶貝（in the night）

▶ 作詞 / 張懸
▶ 作曲 / 張懸
▶ 演唱 / 張懸

Key	Play	Rhythm	Tempo	Tune
C	C	Soul	4/4 ♩= 110	Open C：CGEGCE

♪ 這首歌曲使用Open C的調弦法（ＣＧＥＧＣＥ），如果你要彈得像原曲，你就必須使用調弦法才能，否則會出現不合理的彈奏出現。

♪ 這首in the night的版本展現了夜晚慵懶的感覺，所以每個音的延長都要足拍，請特別注意彈奏意境。

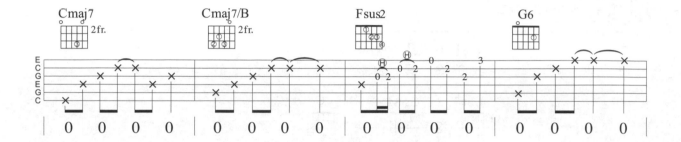

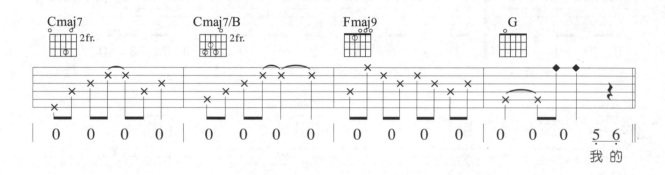

我的

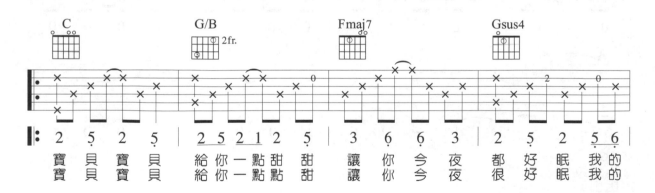

寶 貝 寶 貝　給 你 一 點 甜 甜　讓 你 今 夜 都 好 眠 我 的
寶 貝 寶 貝　給 你 一 點 點 甜　讓 你 今 夜 很 好 眠 我 的

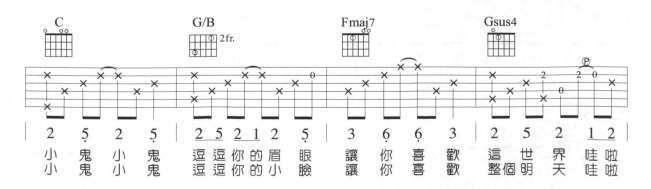

小 鬼 小 鬼　逗 逗 你 的 眉 眼　讓 你 喜 歡 這 世 界 哇 啦
小 鬼 小 鬼　逗 逗 你 的 小 臉　讓 你 喜 歡 整 個 明 天 哇 啦

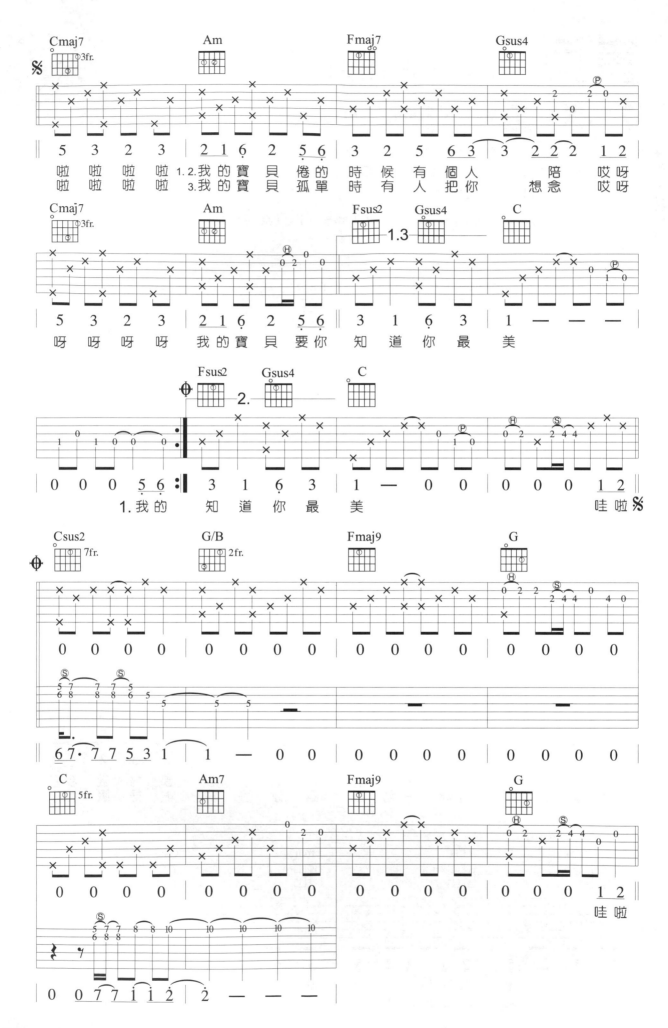

啦 啦 啦 啦 1.2.我 的 寶 貝 倦 的 時 候 有 個 人 陪 哎 呀
啦 啦 啦 啦 3.我 的 寶 貝 孤 單 時 有 人 把 你 想 念 哎 呀

呀 呀 呀 呀 我 的 寶 貝 要 你 知 道 你 最 美

1.我 的 知 道 你 最 美 哇 啦

哇 啦

404

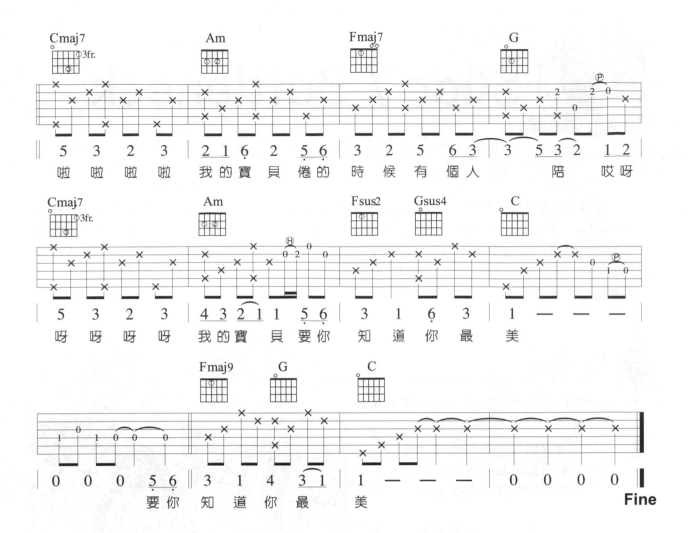

啦 啦 啦 啦 我 的 寶 貝 倦 的 時 候 有 個 人 陪 哎 呀

呀 呀 呀 呀 我 的 寶 貝 要 你 知 道 你 最 美

要 你 知 道 你 最 美

Fine

Slide / Bottleneck

在Blues的演奏型態中，常常使用這種叫做Bottleneck（小圓管）的Slide演奏法。一般我們也稱Slide為Bottleneck的一種奏法，事實上，兩者是一樣的。在Slide時，通常會使用像水管般的小鐵管，下圖中，我們便是使用市面上所販售的Slide圓管做練習。首先，將圓管套住左手手指，至於使用那一指都沒關係，一般較常使用無名指或小指。好！如果你是使用無名指彈奏，便可使用中指與小指輕輕地夾住，以防圓管滑。

技巧如圖

1・將鐵管輕輕地壓在弦上，注意切勿將弦壓縮。
2・彈奏的音程與琴格內的音是一樣的。例如：第三弦第五琴格內的音是Do，彈奏時將鐵管輕壓住第五格下方琴衍上即可。
3・注意，Slide鐵管除了要壓在琴衍正上方外，還要與琴衍平行。
4・在彈奏的同時，使用鐵管上方的手指將弦Mute（消音）掉。

好！現在就讓我們試著使用Slide彈奏三種和弦，千萬注意彈奏時勿使Slide鐵管呈斜面，或是離開琴衍的上方。

■ 範例一 》

```
     E            A            E            E
T  (9)          (14)         (9)          (9)
A  (9)          (14)         (9)          (9)
B  (9)          (14)         (9)          (9)

     A            A            E            E
T  (14)          (14)         (9)          (9)
A  (14)          (14)         (9)          (9)
B  (14)          (14)         (9)          (9)

     B            A            E            B
T  (4)           (2)          (9)          (4)
A  (4)           (2)          (9)          (4)
B  (4)           (2)          (9)          (4)
```

二 使用Open Tunning的做法

在Slide中使用Open Tunning的做法也經常被使用。

1・Open E Tunning

這種彈奏方式雖然和弦指型不一樣，
但是，使用Slide後就變得容易了！
右圖是經過Tunning之後，各弦的音
程變化了。

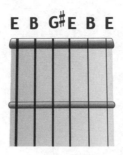

E B G#E B E

■ 範例二 »

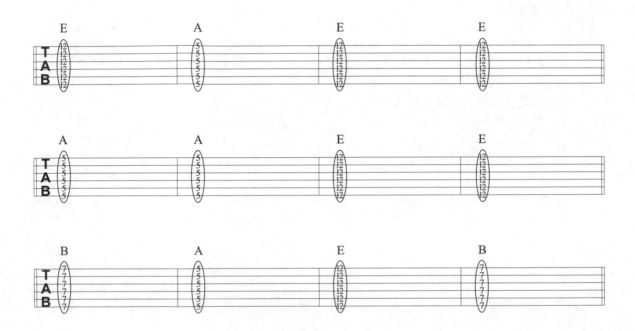

2・Open D Tunning

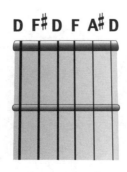

D F#D F A#D

3 · Open G Tunning

Open G的方式在民謠吉他的Slide
中，為最常使用的一種方法。

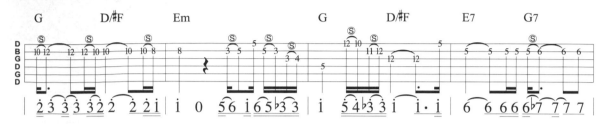

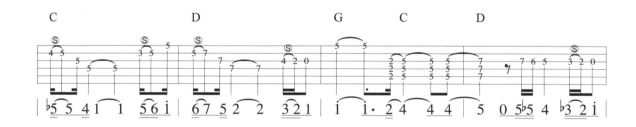

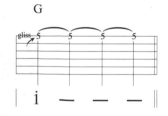

Chapter 51

音樂型態⑩

12小節式的藍調伴奏模式

　　在一個基本藍調音樂的和弦進行模式中，使用三種最主要的和弦（I級、IV級、V級），而形成一個重要的和弦進行（Chord Progressions）模式，這將會是一個非常重要的觀念。了解了這個法則之後，可以讓你聽得懂藍調音樂，進而成為《Crossroad》中的「Blues man」。在這裡我們將這個法則稱之為「基本的12小節藍調進行模式」。

註：《Crossroad》是一部關於藍調電影，故事是敘述一位學習古典吉他的17歲男孩，卻一心嚮往藍調音樂，為了尋找當時的藍調界的傳奇人物Robert Johnson所遺留的第30首歌，不惜一切混進安養院打工，只為了結識Robert的搭檔Wille Brown。不過後來得知Robert Johnson能有如此的才華，是以靈魂為代價與魔鬼交易所換得的。傳說中，在午夜12點拿著吉他到「十字路口」（Crossroads）的樹下彈吉他，就會有人拿張合約找你簽，簽約後你的吉他技術就能因魔鬼加持而登峰造極，而唯一能擺脫魔鬼合約的方式就是擊敗魔鬼的代言吉他手Steve vai。電影最後也是最精采的部分，由男孩與魔鬼的代言人進行一場對決，最後由融合古典、藍調、搖滾的男孩獲勝，而那第30首樂曲，也隨著男孩的獲勝，不攻自破了，堪稱是一部不可多得的音樂電影。

 基本12小節的進行模式

A大調

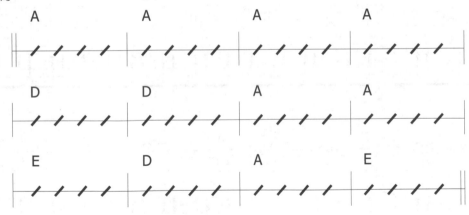

Bm調

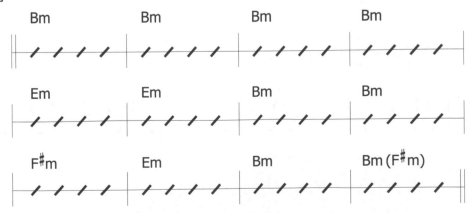

409

二　加入七和弦的進行模式

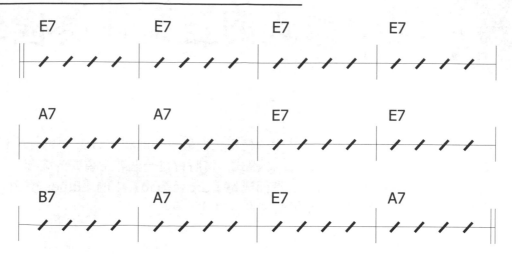

三　A大調藍調進行模式

Track **96**

範例一　♩ = 130　♫ = ♪₃♪

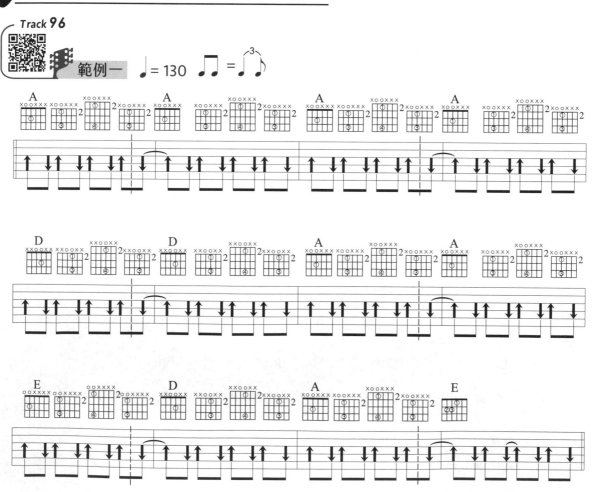

藍調音階

藍調音階與小調五聲音階，幾乎具有相同的音程組合。唯一的差別就是藍調音階比小調五聲音階（A、C、D、E、G）多一個降五度音程，使得藍調音階音程音成了A（根音）、C（♭3度）、D（4度）、E♭（♭5度）、E（5度）、G（♭7度），由於增加了降五度音程的E♭音，使得整個音階的藍調味十足，所以我們就稱此音為「藍調音」。以下筆者列出了A調藍調音階的五種指型，就像之前練過的自然大調的指型一樣，你不僅要會每一種指型，其次要練習2種或2種以上的指型連結。

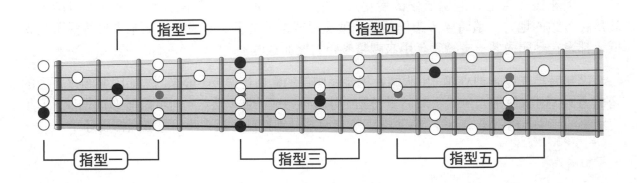

在實際演奏的時候，除了以上的音階指型外，我們也常常聽到一些屬於音階以外的音，如大二度音程、大三度音程、大六度音程……等等，這些音都算是可彈奏的音，只是把它當做是經過音來處理，換句話說，你可以在2個任意的全音中加入其半音當做經過音來使用。再者這些指型音階，是可以在指板上任意的移動而得到別的調性。譬如說，如果你要彈奏D Blues，那您可以試著計算A到D之間的音程距離，A到D是完全四度，半音數為5，所以在琴格上將A 藍調音階整個往下移動5個琴格，就可得到D藍調音階了，其實就跟你以前所學的移動式的音階指型道理是一樣的。

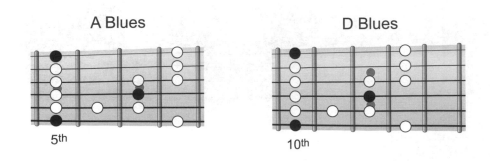

A Blues

5th

D Blues

10th

Chapter 59 琴衍整平

如果你的吉他會發出吱吱的雜聲時，多半都是因為琴衍的不平整所造成的。在這裡我們將告訴你如何消除吉他雜聲，我們稱之為「琴衍整平」（Leveling Frets）。整平時請先調整鋼管使琴頭變直。

一　調整鋼管

一般來說，吉他在經過氣候的變化及弦的拉力，使用一段時間後會有變形的可能，尤其是在琴頸的地方。這時候琴頸內的鋼管就顯得非常重要了。一般來說如果吉他等級不是太低，都會在琴頸內裝一支鋼管，用來調整琴頸的彎曲直度。

調整時請先將吉他立起，用眼睛檢視琴頸側邊的彎曲情況，一般來說，如因琴頸呈下圖的彎曲方式，則請使用六角板手順時針轉動，可讓琴頸成凸狀，反之，則可讓琴頸成凹狀，但須特別小心一點，鋼管是由一螺帽來控制，旋轉時請特別控制力道大小，別讓螺帽脫牙了。

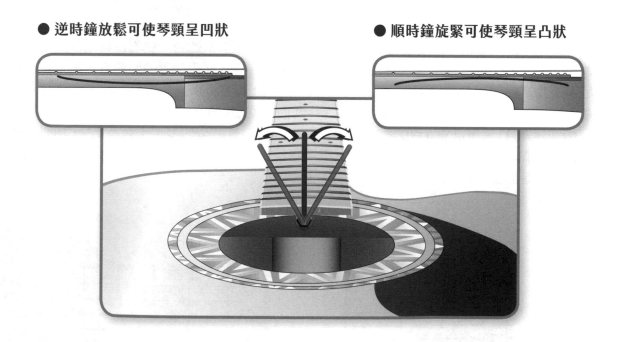

● 逆時鐘放鬆可使琴頸呈凹狀　　● 順時鐘旋緊可使琴頸呈凸狀

二 整平琴衍

使用工具：15cm鋼尺或絕對平直的物體、細砂紙。

首先，請先將吉他弦全部放鬆，使用乾布先將琴頸清潔一番，然後將鋼尺平直的側面靠在吉他琴頸上，用目視法看看每一個琴衍的高低狀況。在此，為了求目視的準確度，請將吉他拿起對準日光燈或光線較強的地方，將更容易看清楚每一琴衍的狀況。

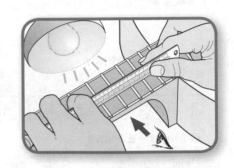

一般來說，不平整的琴衍便是造成吉他打弦或雜音的主因，所以這時候請拿起砂紙，在逐一檢視的時候，也逐一地來做琴衍整平工作，但是請注意，任何吉他的指板都有一特定的弧度，所以請順著這個弧度來做整平的工作。

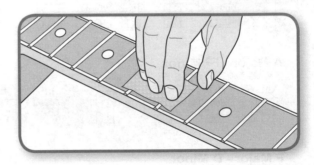

這時，琴衍也可能會因為過度的整平而使得吉他的延音效果變弱，聲音變得遲鈍，所以在整平時也須特別小心，切勿將琴衍磨成一個大平面，盡量以適度的整平為原則。

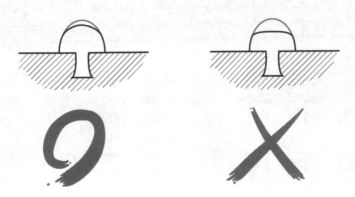

如此，逐一檢視，逐一整平，直到琴衍間的高度落差為最小，再將弦裝上就可以了。

各級和弦圖表

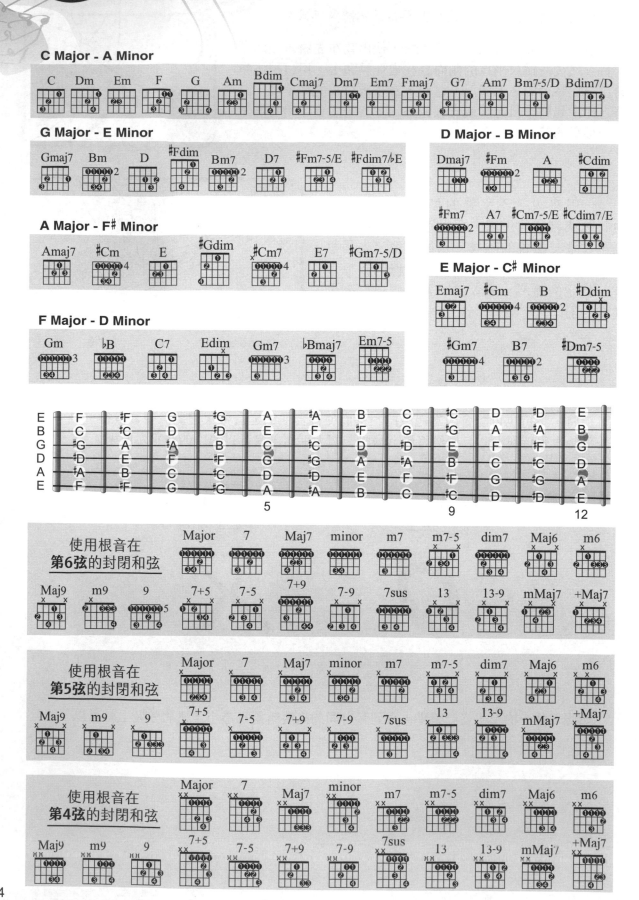

C Major - A Minor

C　Dm　Em　F　G　Am　Bdim　Cmaj7　Dm7　Em7　Fmaj7　G7　Am7　Bm7-5/D　Bdim7/D

G Major - E Minor

Gmaj7　Bm　D　#Fdim　Bm7　D7　#Fm7-5/E　#Fdim7/♭E

A Major - F# Minor

Amaj7　#Cm　E　#Gdim　#Cm7　E7　#Gm7-5/D

F Major - D Minor

Gm　♭B　C7　Edim　Gm7　♭Bmaj7　Em7-5

D Major - B Minor

Dmaj7　#Fm　A　#Cdim

#Fm7　A7　#Cm7-5/E　#Cdim7/E

E Major - C# Minor

Emaj7　#Gm　B　#Ddim

#Gm7　B7　#Dm7-5

使用根音在 **第6弦**的封閉和弦

Major　7　Maj7　minor　m7　m7-5　dim7　Maj6　m6

Maj9　m9　9　7+5　7-5　7+9　7-9　7sus　13　13-9　mMaj7　+Maj7

使用根音在 **第5弦**的封閉和弦

Major　7　Maj7　minor　m7　m7-5　dim7　Maj6　m6

Maj9　m9　9　7+5　7-5　7+9　7-9　7sus　13　13-9　mMaj7　+Maj7

使用根音在 **第4弦**的封閉和弦

Major　7　Maj7　minor　m7　m7-5　dim7　Maj6　m6

Maj9　m9　9　7+5　7-5　7+9　7-9　7sus　13　13-9　mMaj7　+Maj7

各調音階圖解

C major - A minor

G major - E minor

D major - B minor

A major - F# minor

E major - C# minor

F major - D minor

◎ 將大調音階之第六級音當成第一音，即為關係小調音階。

彈指之間

編著	潘尚文
美術設計	呂欣純
封面設計	呂欣純
電腦製譜	明泓儒
譜面輸出	明泓儒、陳盈甄
文字校對	陳珈云
錄音混音	麥書（Vision Quest Media Studio）
影音後製	何承偉・張惠娟
編曲演奏	潘尚文・盧家宏

出版	麥書國際文化事業有限公司 Vision Quest Publishing International Co., Ltd.
地址	10647 台北市羅斯福路三段325號4F-2 4F.-2, No.325, Sec. 3, Roosevelt Rd., Da'an Dist., Taipei City 106, Taiwan (R.O.C.)
電話	886-2-23636166・886-2-23659859
傳真	886-2-23627353
郵政劃撥	17694713
戶名	麥書國際文化事業有限公司

http://www.musicmusic.com.tw
E-mail：vision.quest@msa.hinet.net

中華民國 113 年 2 月 十九版